테마로 읽는 **우리 미술**

테마로 읽는 우리 미술

신 대 현 지음

혜안

 이 책은 우리의 대표적인 미술작품들을 석불·석탑·금속공예·불화·목조·건축 및 문화유적 등 여섯 가지 테마로 분류하고 그 중에서 삼국시대부터 조선시대에 이르기까지 우리 민족의 성정(性情)이 잘 담겨있는 47편의 작품 및 유적을 뽑아 해설한 글이다. 대상으로 삼은 작품은 많은 사람들에게 잘 알려져 있고 박물관이나 사찰에서 쉽게 대할 수 있는 국보·보물 같은 국가 및 지방 지정(指定) 문화재들로 하였다.

 문화재란 역사가 빚어낸 민족의 작품이다. 우리나라 사람들이 지니는 미의식과 정서를 바탕으로 하여 만들어졌고, 여기에 오랜 역사가 더해져 지금 우리에게 전해온 것이 문화재. 그러므로 작품의 평가기준을 어느 한 시대의 미술에 초점을 맞추지 말고 좀 더 통시대적이고 종합적으로 놓고 보아야 한다. 또 문화재에 대한 평가도 서로 간의 우열을 따지는 방식에서 한 발 비켜서야 한다. 예를 들어 미술 감상이 콘테스트에 나온 작품들에게 점수 주고 등수 매기는 작업이 아닌 바에야, 역사의 산물인 문화재에 대해서 서로 어느 부분이 잘되고 못되었음을 따질 필요가 없다. 그보다는 그 작품에 녹아 있는 우리의 성정을 살펴봄으로써 옛사람들과 동감하려는 생각이 더 바람직하다.

 또 감상 방식도 지금처럼 작품의 형태적 특징을 파악하는 양식(樣式)과 형식(形式) 일변도에서 벗어날 필요가 있다. 양식과 형식은 작품의 계통을 분류하고 시대를 구분하는 데 꽤 유용한 방식이지만, 이 두 방법만 갖고는 작품을 만든 작가와 그 작가가 속했던 시대와 우리들을 직접 연결하는 데 한계가 많다. 작품의 감상에는 그 작품이 탄생한 배

경을 이해해야 훨씬 깊은 성찰이 이뤄지는 것인데, 양식과 형식에 몰입하면 이에 대한 관심이 줄어들 수밖에 없어서다.

문화재에 있어서 작품의 내면이란 그 안에 녹아 있는 시대의 감수성과 대중의 바람이다. 작가와 감상자를 연결해 주는 연결고리가 분명하고, 작가뿐만 아니라 당대 사람들의 감성과 아픔이 함께 배어 있어 역사의 한 부분이 되는 게 또한 문화재다. 아름다움은 물론 중요하지만, 겉으로 드러난 것 외에 눈에 보이지 않는 이런 내면도 함께 들여다보아야 올바른 작품 감상이라고 생각한다. 그래서 이 글에서는 작품에 대해 잘나고 못나고를 끄집어내고 지적하는 대신 그 시대 사람들이 지녔던 생각과 성정을 포착하려는 데 주력하였다.

이 책에 실린 글들은 2014년에서 2015년까지 《법보신문》에 연재했던 원고를 가다듬어 다시 고친 것이다. 처음 썼을 때는 작품 하나하나를 설명하는 데 집중했는데, 이렇게 테마별로 구분하고 작품 해석의 관점도 보다 명확히 드러내보니 나름대로 일관성도 있고 체계도 좀 더 잡힌 것 같다. 책 제목을 '테마로 읽는 우리 미술'이라고 한 것은, 미술을 바라보는 기본 관점에서는 일반미술과 불교미술에 근본적 차이가 없으므로 불교미술의 의미를 종교미술의 테두리에만 넣지 말고 넓은 시야에서 바라보아야 한다고 생각하기 때문이다. 이 책에 싣지 못한 좋은 작품이 아직 많이 남았고 또 불교미술 외에도 우리의 걸작이 많으니, 기회가 다시 주어진다면 이런 작품들을 앞으로 계속 소개하고 싶은 바람도 있다.

차 례

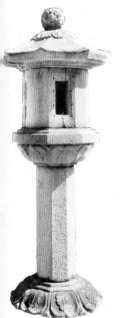

I. 돌에 새긴 천진의 미소 석불

불상을 어떻게 볼 것인가?
불상이 표현되는 원리, 그리고 양식을 바라보는 방법

우리나라 불상이 단순히 조형되는 것에 그치지 않고 보다 깊은 철학과 심미안을 보여주며 예술적으로 승화되기 시작한 것은 6세기부터다. 이 시대는 불교가 처음 공인된 지 200년 가량 지난 때로, 작품 저마다에 불교의 정수가 녹아들어 있다. 극락의 상징 아미타불상과 수행과 행복의 상징 석가불상이 이 시대에 주로 표현된 불상이었고, 여기에 현세의 평화와 미래의 행복을 향하는 마음이 가득 담겨 있다. 굳이 머리카락이나 옷자락 같은 부분 묘사를 화려하게 할 필요가 없었다. 활짝 웃는 얼굴 표현 하나만으로도 고요의 평안함과 사유(思惟)의 행복을 추구하려는 마음이 가득히 표현되어 있다. 5세기 후반에서 6세기 초반 사이에 나온 고구려 '연가 7년명 금동여래입상'의 예쁜 얼굴과 보일락 말락 하는 은은한 미소는 이를 바라보는 사람도 함께 미소 짓게 하고, 백제 서산마애불의 파안대소를 마주하게 되면 평화로움이란 바로 이런 것이로구나 하고 깨닫게 된다. 또 신라 경주 삼화령 삼존불의 어린아이 같은 천진난만한 웃음기에도 당시의 풋풋하고 싱그러웠던 분위기가 온몸에 가득 퍼져 옴을 느낀다.

그렇지만 6세기 중반을 넘어서면서 불상의 분위기가 좀 달라지기 시작했다. 부드러운 느낌이 좀 가시고 다소 굳어지고 뻣뻣함을 보인다. 조각 선은 날카로워지고 깊어졌다. 한 세대 전의 고졸(古拙)함은 사

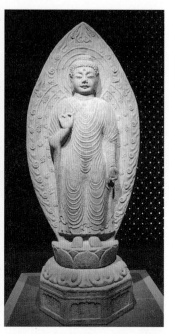

고구려 연가7년명 금동여래입상(5세기 후반?, 국립중앙박물관) 감산사 석조아미타불입상(720년, 국립중앙박물관)

라지고 불상의 얼굴이 좀 진지해져서, 이를 바라보는 사람도 함께 긴장해야 할 것 같은 분위기가 느껴지기 시작하는 것이다. 이런 변화는 당대의 사회 분위기의 영향 때문인 것 같다. 6세기 후반 이후 삼국 간의 팽팽한 긴장감은 더욱 고조되었고 고구려·백제·신라는 서로 생사를 건 통일전쟁을 벌여야 했던 고난의 시기를 맞이했다. 미술은 정직하달까 아니면 우직하달까, 어느 시대의 작품이건 언제나 시대를 가감 없이 고스란히 담아내곤 하기에, 불상에서도 그런 분위기가 나타날 수밖에 없다. 경주 단석산 신선사 불상은 바위에 새긴 마애불로서 조각 선은 힘이 너무 들어가 투박하고 깊게 패였는데 이는 존재감을 드러내기 위해서다. 전대에 보였던 온유한 모습 대신에 동적인 움직임도 강조되었다. 혼돈의 시기, 사람들에겐 현실의 불안을 씻어주고 평화로운 미래가 다가올 것이라는 약속이 절실했고 종교만한 위안이 없

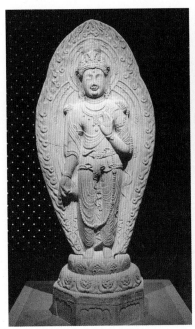

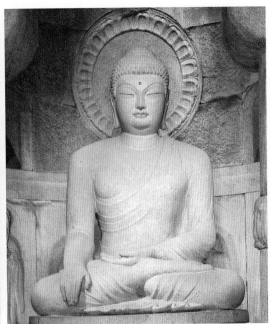

감산사 석조미륵보살입상(719년)　　　　경주 석굴암 본존불(751년)

었다. 이 불상도 얼굴 등을 보면 미래의 행복에 대한 기대도 함께 구현
되어 있음을 볼 수 있다. 사람들이 느꼈던 팽팽한 긴장과 불안뿐만 아
니라 미래에 대한 희망도 함께 투영된 것이다.

　7세기 후반 통일전쟁이 끝나자 사회는 안정되고 곧이어 문화의 황
금기가 찾아왔다. 그런 분위기를 반영하듯 8~9세기의 불상은 훨씬 화
려하고 유려해진 선을 자랑한다. '난숙'해졌다는 말은 바로 이걸 두
고 하는 것 같다. 몸집도 좀 더 커졌고 신체의 비례도 좋아져서 전체적
으로 늘씬해진 점이 특징이다. 질감이 느껴질 정도로 옷감이 부드럽
고 옷자락도 섬세해졌다. 구슬 같은 장식이 많아지고 꽃무늬도 들어
가 화려해진 것은 풍요롭고 평안했던 시절이 반영된 것이다. 통일신라
의 불상에는 간다라 미술의 본고장 인도, 우리나라에 앞서 불교문화
를 발달시켰던 중국 그리고 당시 동서 무역의 중심지였던 중앙아시아

와 중동 미술의 양식 요소들이 고루 들어가 있다. 그만큼 신라의 고양된 국제 감각과 세련이 묻어 있다. 불교 면에서도 훌쩍 발전된 철학의 깊이가 불상에 잘 드러나고 있다. 석굴암 불상, 감산사 아미타불상·미륵보살상을 이 시대의 대표작들로 들 수 있다.

9세기 후반부터 10세기 초반까지 신라는 다시금 혼돈에 빠졌다. 200년 간 이어진 평화는 깨지기 시작했고, 화려함에 묻혀 미처 몰랐던 사회 부조리, 내적 갈등 등이 한꺼번에 곪아 터졌다. 여기저기서 지방 호족들이 반기를 들었고 뒤이어 후삼국시대라는 분열을 거쳐 신라 왕조는 결국 사라져버린다. 혼돈의 시대일수록 종교가 더욱 역할을 해줘야 한다. 이 시대 불상에는 새로운 질서, 자유로움에 대한 갈망이 드러나기 시작했다. 철불(鐵佛)은 이 같은 경향을 대변해준다. 과감히 철을 재료로 선택했을 뿐만 아니라, 모습에서도 굳세고 든든하며 어디에도 흔들리지 않을 것 같은 표정과 자세로 불안한 사람들을 위로했다. 섬세와 화려는 최대한 절제되었고, 사람들이 난세에 믿고 따를 수 있는 대상이 누구인가를 보여주려 하듯이 차분하고 선 굵은 선적(禪的) 풍모가 그 자리를 대신했다. 철불이 경주에서는 한 점도 남아 있지 않고 광주나 철원 같은 신흥 발전 도시에서 나타난 점도 이런 시대 정신을 드러내준다.

고려가 건국하면서 불상은 크게 두 가지 특징을 갖추게 되었다. 하나는 신라시대 불상의 이국적 면모가 우리 주변에서 볼 수 있는 얼굴로 바뀐 것이고, 다른 하나는 불상이 전체적으로 아주 커진 점이다. 얼굴이 우리나라 사람의 그것으로 변하게 된 큰 원인은 고려의 문화가 한층 성숙해지면서 자신감과 자부심을 갖게 된 데 있다. 우리 스스로가 바로 불교의 중심에 있다고 깨닫게 되면서 굳이 인도나 서역에서 부처를 찾지 않으며 불상의 얼굴과 체구를 우리나라 사람의 모습으로 나타낸 것이다. 그래서 자신의 내면을 들여다보는 수행자처럼 내적

성찰에 주력한 모습이 나온다. 또 불상의 거대화는 고려 건국 무렵 세력화한 지방 정권이 그들의 힘과 자신감을 상징하려는 경향이 반영된 것으로 본다. 불교가 더욱 보편화 되면서 사람들이 절에 더 많이 찾아온 것도 불상이 커지는 데 일조한 것으로 보인다. 고려 불상에도 외래 문화와의 교류는 있었다. 이를테면 고려 후기에 중국 원나라에서 큰 유행을 보였던 라마교의 영향을 받은 점을 들 수 있다. 고려의 일반적 불상과는 달리 몸매가 날씬하고 허리도 잘록하며 얼굴도 작아졌고 또 보살상의 경우 몸의 장식품들이 훨씬 많아진 모습을 보인다. 차분하면서도 외국과의 문화교류에 적극적이었던 고려 사회의 모습을 불상을 통해 알 수 있다.

조선시대는 불교가 억압되던 시대였으므로 불상 자체도 고려시대에 비해 크게 줄어들었다. 그런 분위기에 눌려 외부의 자극과 내부의 성찰이 어우러진 다양한 발전을 이룰 환경이 못 되었다. 그래도 건국 초인 15세기에는 고려의 영향을 벗어나 좀 더 단정한 쪽으로 변화되어 갔고, 16세기와 17세기에 조선만의 단정하고 검박한 모습으로 정착되었다. 17세기 후반부터 19세기 초반까지 조선의 불상은 앞선 세대와는 또 다시 달라졌다. 이때쯤이면 불교에 대한 편견과 억압이 상당히 누그러졌고, 임진왜란과 병자호란 때 국란극복을 위해 앞장서 헌신했던 불교계를 보면서 그때까지는 차가웠던 유학자(儒學者)들의 시선이 호의적으로 변했다. 불교 쪽에서도 유학에 좀 더 다가서려는 노력을 보였다. 전대의 고고했던 스타일에서 한 발 양보해 유학적 가치인 온유함도 담아냈다. 꼿꼿했던 허리와 등이 앞으로 수그러진 것은 대중에 가까이 가려는 정신을 상징한 것이고, 고려시대 이래 좀처럼 보기 어려웠던 유학 풍의 여유로운 미소도 번지고 있다. 흔히 조선시대의 불교조각은 후퇴와 퇴화의 연속으로 말하지만, 이런 점에서 볼 때 오히려 이 시대야말로 새로운 작풍(作風)이 선뵌 때라고 할 수 있을 것 같다.

우리 미술 황금기의 서막을 알리는 걸작
서산 마애삼존불

 문화란 복잡하다. 어느 시대 어떤 종류의 문화든 기본적으로 기후
나 풍토 같은 자연환경을 바탕으로 해서 거기에서 살아가는 민족 또
는 구성원 간의 정서적 심정적 유대감이 오랫동안 작용해 이루어진다.
이렇게 다양한 요소가 담겨 있기에 우리 문화와 다른 나라의 그것을
비교해서 어느 쪽이 먼저 생겼다든지 혹은 누가 먼저 영향을 주었다
든지 하는 식으로 상대적 우월을 논하는 건 어리석고 불필요한 논쟁
이다. 그보다는 각각의 문화의 특질이나 차이를 살피는 일이 더 유익
하고 흥미를 돋운다.

 문화재도 마찬가지여서, 문화의 소산물인 문화재도 각국의 그것을
비교해 어느 쪽이 더 낫다고 말하는 것처럼 무의미한 일이 없다. 예를
들어 유럽 바로크 시기의 거장 렘브란트(Rembrandt, 1606~1669)가 그린 초
상화가 아프리카에서 발견된 단순하고 주술적 의미의 마스크보다 더
아름답거나 창의적이라고 단언할 수 있을까? 렘브란트의 작품이야
물론 훌륭하지만, 자신들의 문화의 속성에 충실하게 만든 아프리카
사람들의 가면 역시 우리가 소중하게 여기고 존중할 문화재 아닌가?
서로 다른 문화를 단순비교해 가치를 매기는 것은 곤란하다. 하나의
문화와 문화재마다 지니는 각각의 가치를 인정하지 않으면 우리의 예
술관은 인종주의와 별 차이가 없을 수 있다.

　우리나라 불교문화의 경우 인도나 중국보다 불교를 늦게 접했으니 도입 초기에는 아무래도 불교 선진국으로부터 배울 게 한두 가지가 아니었을 것이다. 불교미술을 보더라도 불교가 공식 인정된 4세기 후반부터 한동안은 인도나 중국의 그것을 따라가기 바빴을 것도 당연

하다. 그러면 우리 불교미술이 세계에 내놓아도 손색없게 활짝 꽃핀 시점은 언제였을까?

충남 서산시 운산면 가야산 계곡 절벽, 인암(印巖)으로 불리는 바위 위에 6세기 후반으로 추정되는 백제의 삼존불상이 새겨져 있다. '서산 마애삼존불상'이라는 이름으로 많은 사람들에게 친숙해진 이 마애불은 조각의 세련되고 완숙한 솜씨로 보나 작품에서 우러나오는 예술적 감각으로 보나 우리나라 고대 조각 중 최고 걸작으로 손꼽아 손색이 없는 작품이다. 마애불 입구는 좁고 계단으로 된 구불구불한 길이 나 있는데, 정신없이 발밑만 바라보고 걷다가 막다른 길을 만나 고개를 들어보면 마애삼존불이 문득 시야에 들어온다.

조각 감상 이전에, 마애불 주위에 아무런 시설이 없어 자연에 그대로 노출된 채로 천 년이 훨씬 넘도록 모진 풍상을 어떻게 견디어 왔는지가 우선 궁금하다. 삼존불이 새겨진 바위 위쪽을 의도적으로 깊게 파내서 삼존불의 머리 위는 마치 우산처럼 앞쪽이 불룩 튀어나오게 해 놓은 게 비결인 것 같다. 이렇게 해서 바위 면에 직접 와 닿는 비바람을 막을 수 있었을 것이다. 게다가 마애불 양쪽으로도 주변에 산이 둘러쳐져 있어 세찬 바람을 막아주고 있는 것도 한몫 했을 것이다.

삼존상은 널찍하고 평평하게 잘 다듬어진 바위 면에 불상을 사이에 두고 양쪽에 보살상이 배치된 구도를 하고 있다. 보살상은 바라볼 때 왼쪽이 삼산관(三山冠)을 쓴 입상이고 오른쪽은 오른손을 뺨 위에 대고 의자에 앉아 있는 반가상(半跏像)이다. 우리나라에서 반가상은 거의 7세기 무렵에만 유행했던 드문 형식이고 여기처럼 불상 옆에 놓이는 경우는 경주 단석산 신선사 마애불 등 아주 극소수다. 그래서 서산 마애불에서 보는 반가상의 이런 배치구도는 틀에 얽매이지 않은 파격 형식이라고도 말할 수 있다.

삼존상을 밑에서 받치고 있는 연꽃들도 모난 데 없이 둥그스름한

볼륨감이 아주 좋고, 지나치게 화려하지 않으면서 격조를 잃지 않은 백제 연꽃의 정시한 감각이 잘 드러나 있어 연화 대좌 중 단연 일류로 꼽을 만하다. 화려가 지나치면 퇴폐가 될 수 있다. 처음부터 퇴폐를 향해 간 미술은 없다. 퇴폐란 화려에 대한 집착이 클 때 빠지는 함정으로, 동서고금의 예술사를 보면 한 시대의 미술이라도 이 둘의 간극에 빠져 허우적댄 사조(思潮)와 양식(樣式)이 한둘이 아니다. 백제 미술은 격조와 우아함을 한 번도 잃지 않고 한결같은 고상함을 유지했으니 그런 면에서 세계 미술사의 교과서라고 할 만하다.

삼존상 모두 얼굴이 둥글고 풍만한 게 우리가 잘 쓰는 말로 이른바 '후덕한' 인상이다. 특히 가운데 본존상의 얼굴은 백제 불상들에게서 공통적으로 볼 수 있는 전형적인 모습이다. 말로 표현하자면, 두 눈은 길고 가늘어 반달형이며 그 아래 눈두덩은 약간 두툼하게 솟았고, 양 볼과 턱이 두툼하다. 이런 모습은 6~7세기의 삼국시대 불상에서 자주 나타나는 특징인데, 신라 경주 지역에서 나타나는 갸름한 얼굴의 불상과는 분명 대비되는 모습이다. 바위에 새긴 마애불이면서도 입체감과 전체의 비례감도 썩 좋다. 가까이서 살펴보면 음각으로 파낸 선각의 깊이와 너비가 각 부분마다 다르게 해서 그런 것을 알 수 있다. 그러면서도 조각 기법이 번잡하지 않고 간결한 수법으로 이미지의 특징을 잘 포착해 표현해 냈으니 여간 솜씨가 아니다. 어떤 사람들은 이 불상에 대해 '소박하다'고 말하지만, 사실 아주 세련되고 뛰어난 조각가가 아니면 이렇게 표현해 낼 수 없었을 것이다.

이 작품의 미덕은 무엇보다도 보는 사람으로 하여금 저절로 긴장을 풀고 근심과 걱정을 홀홀 다 털어버리게 하는 매력에 있다. 이 불상들을 볼 때 가장 먼저 눈길이 가는 데는 얼굴 가득 활짝 핀 미소인데, 그냥 미소가 아니라 넉넉하고 자비롭다는 느낌을 준다. 불상과 좌우의 보살상 모두 웃고 있고, 중앙의 본존불상은 파안대소 하듯이 입을 크

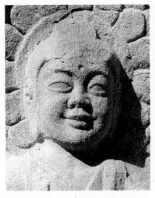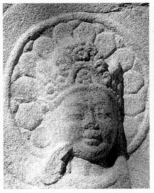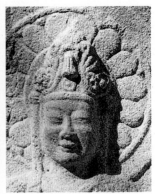

마애삼존불상의 얼굴 본존상 우협시 반가사유상 좌협시 보살상 얼굴

게 벌려 웃고 있다. 많은 사람들이 이 불상의 미소를 보고 같이 웃는다.

사람들은 불상 앞에선 다소 긴장하는 게 보통인데, 왜 이 불상은 쳐다볼수록 마음이 편안해지는가? 후덕하면서도 환한 미소가 얼굴 전체에 가득 퍼져 있는 게 여간 행복해 보이지 않는다. 그러니 이를 보는 사람도 함께 웃음을 짓지 않을 수 없게 한다. 이 작품을 보노라면 백제 사람들은 행복은 전염된다는 것을 이미 잘 알고 있었던 것 같다.

서산 마애삼존불의 존재가 일반에 알려진 것은 지금으로부터 60년 전이다. 인근 주민들은 이 마애불을 수시로 오가면서도 그저 산자락에 있는 여느 흔한 불상으로만 생각했지 백제 불교 최대의 조각품인지는 몰랐었다. 그러다가 1958년 이 부근에서 금동불상 하나가 출토되면서 비로소 학자들의 관심을 끌게 되었다.

이 마애불을 가장 먼저 주목한 사람은 부여박물관장 연재(然齋) 홍사준(洪思俊, 1905~1980) 선생이다. 홍사준 선생은 그가 이룬 학문적 업적에 비해 대중에게는 잘 알려져 있지 않지만 백제 미술 연구에 아주 큰 역할을 한 분이다. 2015년 1월 뒤늦게 보물로 지정된 백제 유일의 비석 '사택지적비'도 민간에 빨래판으로 쓰이던 것을 선생이 발견해 부여박물관으로 옮겨다 놓은 것이다. 선생은 이 마애불을 보자마자 직관적

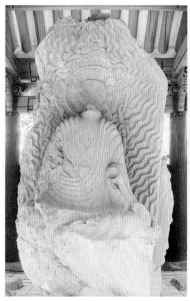

예산 사면석불 태안 마애삼존불상

으로 그 환한 미소가 국보 83호 반가사유상의 신비한 미소와 연결된
다고 보았다. 그래서 국보 반가사유상이 신라가 아닌 백제 작품이라
고 확신할 수 있게 되었다고 했다. 그의 생각이 논증될 수 있는지 없는
지는 둘째치고, 그런 생각은 우리로 하여금 우리 고대 불상의 압권은
'미소'에 있다는 걸 깨닫게 해주었다. 세계로 눈을 넓혀 보더라도 이만
한 작품성 높은 미소가 담긴 작품은 찾아보기 어려운 게 사실이다.

 이로부터 이 마애불은 세상에 널리 알려지게 되었고, 학자들도 본격
적인 조사와 연구를 진행해 6세기 후반 백제시대의 작품임을 밝혀냈
다. 특히 훗날 동국대학교 총장과 국립중앙박물관장 등을 지낸 황수
영(黃壽永, 1918~2011) 선생의 연구가 두드러졌다. 그 때의 일화가 하나 있
다. 황수영 선생이 어느 학술회장에서 이 서산마애불 발견을 학계에 보
고할 때였다. 깜깜한 실내에 슬라이드 화면을 비추고 열심히 설명하는
중에 문득 미소를 지었는데, 누가 먼저랄 것도 없이 청중들 모두 선생의

미소와 마애불 본존의 그것이 너무 닮았다며 감탄을 연발했다. 이로부터 선생의 미소는 백제의 미소를 판에 박은 '명품 미소'로 회자되었다.

보물·국보급 작품치고 이 마애불상만큼 작품의 양식이나 형식보다는 여기서 풍겨오는 정서적인 느낌을 많이 언급하는 예도 드물다. 특히 가장 많이 언급되는 부분이 '미소'인데, 얼마나 천진하게 웃고 있는지 보는 사람도 함께 미소로 화답하지 않을 수 없게 만든다. 누가 처음 말했는지 모르지만 이 미소를 가리켜 '백제의 미소'라고 했다. 그리고 이 미소는 곧 백제미술의 본질이라고도 했다. 그렇다면 이 미소는 '우리나라 사람의 미소'라고 말해도 괜찮을 것 같다. 백제의 문화는 곧 '우리'의 문화이니까.

최근 서울지법의 한 부장 판사가 후배 판사들에게 재판을 진행할 때 서산 마애불의 미소 같은 자애로운 표정으로 온 국민을 따뜻하게 맞아 달라는 부탁을 했다 해서 신문에 보도되었다. 이 마애불의 미소가 얼마나 사람의 마음을 편하게 해주면 그렇게 말했을까. 이 마애불의 미소는 아마도 국보급이라고 해야 할 것 같다.

서산 마애불상은 6세기에 오면서 우리나라 불교미술이 황금기를 맞게 되었음을 말해주는 상징적인 작품이다. 6세기의 백제는 이외에도 태안 마애삼존불과 예산 사면석불 등의 걸작도 함께 내놓았다. 이런 명작들이 잇달아 나올 수 있었던 6~7세기 백제 문화의 배경과 원동력은 무엇이었을까? 문화는 살아 숨 쉬는 생물과 한가지여서 태어나 자라나고 절정을 누리다가 사라진다. 사람도 그렇고 문화도 그렇고 자신이 뿌리내린 곳에 안주만 해서는 큰 발전을 이루기 어렵다. 외부의 자극과 격려를 과감하고도 적극적으로 받아들여 자신의 것으로 소화할 때 더욱 발전하게 된다. 백제 문화도 마찬가지여서 이토록 성숙하는 데 거름이 되었던 건 바로 끊임없이 다른 지역의 문화를 섭렵하고 받아들여 이를 토착 문화에 조화시킨 진취성에 있었을 것이다. 그 중

거가 바로 서산 마애불이기도 하다. 백제는 우리나라 역대 왕조 중에서 바다를 가장 잘 활용한 나라이기도 했다. 역사서나 유적 중에 백제가 근거리에 있는 중국을 비롯해 멀리 인도나 동남아지역까지 교류했던 해상왕국이었음을 나타내는 자료는 아주 많다. 불교가 중국으로부터 백제에 전해진 것은 주로 물길을 통해서였다.

백제는 국토의 서남단에 자리하여 동남부의 신라, 북부의 고구려에 막혀 있는 꼴이었다. 당시 주요 외교 국가였을 중국과 일본과의 육로 통행은 애당초 생각할 수도 없는 상황이었다. 그 대신 백제는 바닷길을 뚫었다. 고구려나 신라보다도 더 일찍 바다를 경험했고 그 바다를 활동의 터전으로 삼았다. 백제가 문화적으로 고구려나 신라에 비해 다소라도 앞서 갈 수 있었던 건 바다를 이용한 국제교류가 활발했기에 가능했을 것이다.

해외 교류에서 육지는 막강한 고구려가 가로막고 있어서 제약이 무척 많았을 것이지만, 너른 바다를 통해서는 아무 것도 걸릴 게 없었다. 따라서 세계사에서 보이는 다른 많은 훌륭한 문화들과 마찬가지로 백제 문화를 풍요롭게 해 준 배경은 다름 아닌 바다였다. 서산 일대는 이러한 백제 해외교류의 최첨단 지역 중 하나인데, 바로 여기에 서산 마애불이 자리한 것도 단순한 우연이 아닌 것 같다. 백제문화 중에서도 가장 화려한 6~7세기의 불교미술은 바다를 통해 백제의 문화를 풍요롭게 했던 결과인 것이다.

어느 역사학자는 백제를 '동방의 로마제국'으로 표현했는데, 만약 그렇다면 그건 바로 이 시대의 백제를 두고 한 말이 아닐까 싶다. 천년도 넘은 그 옛날 너른 황해를 드나들던 백제 사람들에게 행복과 안녕을 빌어주었던 서산 마애불의 황홀할 정도로 순박한 미소가 저 바다 물결 속에 비추었던 모습이 눈에 선하다. 찬란하게 꽃피었던 백제 문화의 정수도 저 미소와 함께 일렁였을 것이다.

신라 미술의 미스터리
경주 단석산 신선사 마애불상

　미술 표현에 여러 형식들이 있지만, 그 중에서도 마애불(磨崖佛)처럼 독특한 분야도 찾아보기 어렵다. 울퉁불퉁한 바위를 평평하게 다듬은 다음 불상을 새긴 것이 마애불이다. 쪼고 새기는 기법은 조각이면서 장식 면에서는 벽화나 한가지고, 게다가 많은 대중이 야외에 모여 한꺼번에 부처님을 만날 수 있다는 점은 괘불의 기능과도 견줄 만하다. 우리나라에서 가장 오래된 작품은 6세기까지 올라가니 꽤 고고(高古)한 작품이 많이 남아 있고, 또 남아 있는 작품도 삼국시대에서 고려시대까지 수백 점을 헤아릴 정도라 자료로서의 가치도 높다. 마애불을 잘 보면 당시 불교미술의 흐름을 튼튼히 세울 수 있는 것은 물론이고, 대중들의 신앙 형태나 취향마저 읽을 수 있을 것 같다.

　우리나라 마애불 중에서 가장 오래되었고 이색적인 마애불을 꼽으라면 단연 경주 건천에 있는 단석산(斷石山) 신선사(神仙寺) 마애불을 들 수 있다. 단석산은 곧고 길게 뻗어가는 경부고속도로를 사이에 두고 경주 시가지를 바라보는 곳에 자리한다. 경주를 지나다보면 멀찌감치 그 거무스름하고 커다란 모습이 눈에 확 들어오는 단석산은 827m로 경주에서 가장 높고, 여러 가지 동식물 자원과 유적을 많이 품고 있어 경주국립공원 내 단석산 지구로 지정되어 있다. 단석산을 올라 중턱쯤 이르다보면 신선사가 나온다. 경내를 지나 조금 더 들어가면 양쪽

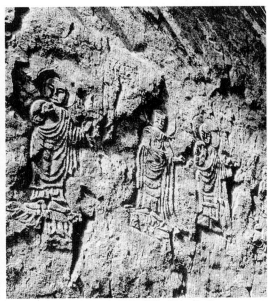

경주 신선사 전경과 마애불 전경(신라, 7세기)

으로 깎아지른 듯 높이 솟은 절벽들 사이로 좁은 길이 나 있고, 여기를 지나면 정면에 또 다른 널찍한 바위가 바라다보인다. 이곳이 마애불이 새겨진 공간이다. 전체적으로 보면 ∩ 모양의 석실(石室) 같은 공간을 이루고 있어 우리나라 석굴의 시원이라고 말하는 사람도 있다.

이들 바위에는 신라시대에 새긴 것으로 보이는 10개의 조각이 있다. 지금은 유적의 보호를 위해 바위 위를 투명 재질로 덮었는데 이 마애불이 처음 새겨졌을 때도 이와 비슷하게 지붕을 덮어 인공의 석굴 법당을 만들었을 것으로 추정된다. 이 마애여래불은 근래 처음 발견된 것은 아니고, 오래 전부터 사람들에게 알려져 있었다. 1530년에 편찬된 《신증동국여지승람》이나 1669년에 나온 《동경잡기》 등의 책에 이미 이 유적이 소개되어 있었다. 하지만 오랫동안 이 유적은 세상 사람들의 관심에서 멀어지면서 그 가치를 아는 이가 드물었다. 그러다가 1969년 황수영 박사를 중심으로 한 '신라 오악조사단'의 현장 학술조

사가 이뤄져 마침내 기록과 유적이 일치하는 것을 확인하면서 다시금 그 중요성이 우리에게 다가오게 되었다. 특히 바위에 새겨진 400자 가량의 글자들을 일부 판독해 이곳이 신라시대에 창건한 신선사이고, 마애불의 주존불은 미륵불상 등이라는 중요한 사실도 알 수 있었다.

이 마애불은 한 곳이 아니라 동·남·북의 바위 면에 나뉘어 새겨져 있다. 동쪽과 남쪽 바위는 서로 이어져 있고, 여기에 살짝 틈을 두고 북쪽 바위가 자리한다.

가장 많은 상들이 표현되어 있는데다가 도상도 독특해서 오랫동안 눈길을 붙잡는 것은 북쪽 바위 면이다. 윗줄에 4위의 불상·보살상을, 그 아래에 3위의 인물상을 새겼다. 윗줄은 왼쪽에서부터 여래입상, 보관을 안 쓴 보살입상, 다른 여래입상, 반가사유상 등이 나란히 배치되어 있다. 아주 흥미로운 것은 미륵반가사유상을 제외한 불·보살상들이 모두 정면을 향한 채 두 손을 들어 왼쪽을 가리키고 있는 모습이다. 마치 일렬로 늘어서서 이곳에 들어온 사람들을 공손하게 안쪽으로 안내하는 듯한 자세다. 끝에서 손님을 기다리다가 반갑게 맞이하는 주빈처럼 자리한 미륵반가사유상도 역시 환한 미소로 참배객들을 맞는다. 오른발을 왼발에 올려놓고 오른손으로 턱에 괴는 전형적인 모습의 반가사유상이 본존불로 배치된 것이다. 불보살상들의 이런 배치는 다른 어느 불상에도 나오지 않는 희귀한 예다. 여기를 보노라면 현실에서 불보살들의 인도를 받아 미륵세계로 떠나가는 황홀함을 맛보게 된다.

또 그 아래에 있는 두 명의 공양자상 등도 드물게 보는 모습이다. 끝이 꼭대기에서 늘어진 높은 모자를 쓰고 헐렁해 보이는 옷을 입은 공양자상은 7세기 신라 사람의 모습이라는 점에서 다른 데서 찾아보기 어려운 자료로 평가된다. 신라, 특히 7세기 사람의 복장과 생김새가 그려진 곳은 우리나라에서 신선사 마애불이 유일하기 때문이다. 이

공양자상과 중국에 전하는 신라·백제·고구려 사신을 그린 그림 등과 서로 비교해 볼 수 있다.

예를 들어 7세기에 지은 산시성 장회태자묘의 〈예빈도〉 벽화에 신라 사신이 나온다. 깃이 달린 모자를 쓰고 전체적으로 펑퍼짐한 옷을 입은 점이 마애불의 공양자상과 일맥상통한다. 갸름하며 광대뼈가 살짝 나온 얼굴 모습, 뚜렷한 턱 선, 둥근 어깨도 서로 비슷한 점이다. 또 이 신선사 마애불에 그려진 공양자상과 중국 남경박물관 및 대만 고궁박물관 등에 있는 〈양직공도(梁職貢圖)〉에 나오는 백제 사신과 비교해도 닮은 점을 찾을 수 있다. 〈양직공도〉는 중국을 찾은 백제(百濟)·페르시아·쿠챠·왜(倭) 등 외국 사신들을 그린 화첩인데 현재 전하는 그림은 6세기에 제작된 원본을 1077년 북송 시대에 베낀 것이라고 한다.

이 그림에서 백제 사신은 끝에 깃이 달린 높다란 관을 쓴 단아한 용모를 하고 있는 게 돋보인다. 무릎을 살짝 넘는 품이 넉넉한 도포에다 그 아래에 통이 넓은 바지를 입었고 검은 가죽신을 신은 것도 꽤 세련된 디자인 감각을 보여준다. 이런 복장뿐만 아니라 얼굴이나 체형 등이 왜나 페르시아와는 확연히 다르다. 비록 신라가 아니라 백제 사신이기는 해도, 백제나 신라라는 지역을 넘어선 '우리나라 사람'의 특징이 드러나 있다는 점에서 신선사 마애불과도 연관이 있어 보인다.

북쪽 바위 면에는 도드라지게 새긴 높이 8.2m의 커다란 여래입상이 1위가 새겨져 있다. 이곳을 찾은 사람들의 어렵고 힘든 마음을 잘 알고 있다는 듯 둥근 얼굴에 가득한 환한 미소로 사람들의 마음을 어루만져주는 듯하다. 두 어깨를 감싸고 내려가는 대의(大衣) 아래로 U자형 주름이 선명한데, 주로 입상으로 조각할 때 가장 많이 사용되던 옷주름 표현기법이다. 또 가슴 사이로 속옷을 묶은 매듭도 드러나 있다. 오른손은 어깨 높이로 들고 왼손은 아래로 내리는 아미타불의 손모습인 이른바 여원인과 시무외인을 하고 있다.

신선사 마애불 공양인물상　　　〈양직공도〉의 백제 사신　　　장회태자묘 벽화의 신라 사신

　동쪽 면에는 높이 6m의 보살상이 새겨져 있다. 왼손은 가슴에 대고 오른손은 보병(寶瓶)을 들고 있다. 마멸이 심해서 분명하지 않지만, 남쪽 면에도 광배(光背)가 없는 보살상이 있어서 아마도 앞의 불상과 이 보살상이 함께 삼존상을 이뤘던 것으로 보인다. 이 보살상의 동쪽 면에는 새겨진 400여 자의 글자 중에서 '신선사(神仙寺)에 미륵석상 1구와 삼장보살 2구를 조각하였다'라는 내용이 있어 앞에서 본 북쪽과 동쪽 바위 존상의 이름을 짐작하게 해준다.

　그런데 이 마애불상들은 어떤 인연으로 여기에 조성되었을까? 단석산은 신라 화랑들의 수련 장소였고, 화랑들은 수행과 행실의 근본을 불교에 두고 있었으므로 이것으로 실마리를 찾을 수 있을 것 같다. 다시 말해서 신선사의 창건과 운영에는 화랑들이 밀접하게 연관되어 있었을 가능성이 있다는 것이다. 화랑 중의 화랑 김유신(金庾信, 595~673)도 어려서 여기서 수도했는데 그에 관한 이야기가 《삼국사기》와 《신증동

신선사 마애불 북쪽면 여래입상의 7세기 양식을 보이는
U자형 주름

국여지승람》에 자세히 전한다. 김유신은 열다섯 살의 어린 나이에 석굴에 홀로 들어가 고구려·백제·말갈 등 신라를 위협하는 나라들을 물리치게 해 달라고 기도했다. 4일 뒤 한 도인이 문득 나타나 자신을 '난승(難勝)'이라고 소개하고는, 김유신의 인내와 정성에 감복했다며 비법이 담긴 책과 신검(神劍)을 주고 곧 사라졌다. 김유신은 그 책을 보고 수양하면서 도를 익혔으며 이 칼로 수련을 거듭했다. 수련을 다 끝낸 날 마지막으로 칼을 한번 커다랗게 휘둘렀더니 주변의 바위들이 쫙 쪼개졌다. 이 산의 이름이 '단석산'이 된 이유다.

신선사에서 나온 김유신이 그 뒤 탁월한 전술과 출중한 무예로 대성해 장군이 되어 결국 삼국을 통일한 이야기는 역사에 나오는 대로다. 1969년 신선사 마애불상이 본격적으로 학술조사 된 얼마 뒤에 그에게 보검을 내린 난승 도인이 다름 아닌 미륵보살의 다른 이름인 '난승보살'이라는 것이 동국대 김영태 명예교수에 의해 밝혀졌다. 이 전설을 음미해 보면 신선사가 화랑들이 수련했던 장소였으며 아울러 신라 사람들의 호국(護國) 의지가 응집된 곳임을 알게 해준다.

사실 7세기 신라 사람들이 이 마애불을 새기며 나타내려 했던 의미를 지금 우리가 완전히 이해하고 있다고 말하기는 어렵다. 마애불의 도상(圖像) 중에 아직 명확하게 해석되지 않는 부분이 있기 때문이다. 그만큼 이 마애불은 동시대의 다른 작품들보다 형태가 독특하고 거기에 깃들어진 의미도 깊다고 할 수 있다.

마애불은 제한된 법당을 벗어나 보다 많은 대중이 참여할 수 있게

고안된 야외 공간이다. 물론 마애불에도 비바람 등을 가리기 위해 지붕 같은 간략한 시설이 있었을 것이다. 하지만 법당을 짓고 불상과 불화 등을 봉안하는 것에 비해서 시간과 공력이 훨씬 적게 들었을 테니 빈한한 대중들에게 큰 환영을 받았을 것 같다. 생각보다 마애불의 효용성이 꽤 컸던 것인데, 지금까지 마애불의 이런 실용적 가치가 과소평가된 느낌이 있다.

마애불이 유행한 원인을 알기 위해서는 양식으로만 연구하지 말고 그 존재의미에 대해서도 좀 더 깊이 생각해야 한다. 마애불과 그 주변 공간이 법당으로 어떻게 활용되었는가, 깊은 산중에 조성되었던 마애불이 시간이 흐를수록 어디까지 밑으로 내려갔는가, 다시 말해서 마애불이 얼마만큼 대중들에게 가까이 다가갔는가 하는 문제들은 앞으로 새롭게 밝혀야 할 마애불의 또 다른 연구 분야다.

충담 스님에게 차 공양 받은 석불
경주 남산 삼화령 삼존불상

미술은 화학작용 같다는 생각이 든다. 서로 다른 성질의 분자들이 합해져 완전히 다른 개체가 만들어지듯이, 한 시대 특유의 사상 위에 당시를 살아갔던 사람들의 감수성이 더해지면서 전혀 새로운 미술이 탄생하곤 해서다. 불교미술에서도 시대와 지역마다 사상과 감수성은 서로 달랐지만, 부처님을 흠모하는 마음을 촉매로 하여 하나로 섞일 때 그 시대가 염원하는 미술로 나타났다. 이렇게 나라와 시대마다 다른 성격의 미술들이 역사에 이름을 올렸으니, 미술을 보면 곧 역사를 알 수 있다는 말은 그래서 더욱 고개가 끄덕여지는 얘기인 것 같다.

7세기는 고구려·백제·신라의 영토전쟁이 치열하게 벌어지며 세 나라가 하나로 통합되는 격동의 시대였다. 이 과정에서 수많은 사람들이 고통으로 신음했을 것은 상상하기 어렵지 않다. 그런데 그 시대 사람들은 그런 격렬하고 험악한 분위기를 그대로 미술에 표현하지 않았다. 오히려 극한 고통의 마음을 가장 순수한 경지로 끌어올렸다. 이야말로 불교미술에서나 볼 수 있는 승화된 정신이요 고양된 감수성인 것 같다.

불상에서 그런 예를 찾는다면, 세상에서 가장 평화로운 얼굴로 그 시대의 아픔을 어루만지려 했던 경주 남산 삼화령 삼존불상이 아닐까 싶다. 삼화령 삼존불상은 지금 국립경주박물관에 함께 놓여있지만 본

삼화령 삼존불상(7세기 신라) 정면 모습(국립경주박물관)

래는 불상과 보살상들이 따로 발견되었었다. 불상은 경주 인왕동 상
서장(上書莊)에서 금오산 정상을 향해 북쪽으로 800m쯤 올라간 데서
발견되어 1925년 박물관으로 옮겨졌는데, 이후 이 자리를 《삼국유사》
에 나오는 삼화령으로 비정하게 되었다. 두 보살상도 얼마 안 있어 여
기에서 멀지 않은 탑동 부락 민가에서 발견되어 역시 박물관으로 옮겨
졌다.

　이렇게 불상과 보살상은 따로 발견되었지만 그 독특한 양식이 서로
아주 잘 일치해 본래부터 삼존불상으로 봉안되었을 것으로 추정되었
다. 그런데 금오산을 중심으로 그 반대편인 남쪽에도 '삼화령'이라는
곳이 있다. 금오산 정상과 통일전을 잇는 탐방로 중간에 있는 고개로
여기에도 삼국시대 연화대좌가 있지만, 이 삼존불상과의 직접적 연관
관계는 확실하지 않다.

　삼화령 삼존불상의 가치와 의미는 기록과 불상의 양식 등 두 가지

경주 삼화령 전경
금오산 남쪽 삼화령 연화대좌

면에서 바라봐야 좀 더 뚜렷하게 이해된다. 먼저《삼국유사》〈충담사〉조에 나오는 '삼화령 불상' 이야기를 간추려 본다.

경덕왕이 즉위 24년째를 맞이한 해(765년) 3월 3일 삼짇날에 신하들과 함께 귀정문(歸正門)의 누각에 나아가서 노닐었다. 왕은 문득 뜻과 예절을 갖춘 스님을 데려와 공양하고 싶어졌다. 그런데 마침 낡은 옷을 입은 한 승려가 남쪽에서부터 걸어오고 있었다. 왕은 그 스님을 불러 자신을 위해 노래 한 수를 지어달라고 했다. 스님은 즉각 '임금답게, 신하답게, 백성답게 할지면, 나라는 태평할지니라'라는 내용을 담은 노래를 지었다. 이것이 곧 〈안민가(安民歌, 백성을 편안토록 하는 노래)〉다. 왕이 기뻐하며 누구인지 물으니 자신을 '충담(忠談)'이라고 소개했다. 충담 스님이 들고 있던 삼태기를 열어 보이는데 안에 다구(茶具)만 가득했다. 그러면서, "소승은 3월 3일과 9월 9일에 남산 삼화령 미륵부처님께 차를 공양하곤 하는데 오늘도 다녀오는 길입니다."라고 했다. 곧이어 왕에게 차를 끓여 바쳤는데 그 향기가 몹시 기이하고 훌륭했다. 경덕왕은 스님의 비범함을 알고 왕사로 삼고자 하였지만, 충담 스님은 기어이 사양하고 사라져 버렸다.

위 이야기에 나오는 충담 스님은 향가(鄕歌)의 고수로서 〈안민가〉 외에 〈찬기파랑가〉도 지었다. 말하자면 신라 최고의 작가이자, 기록상 가장 첫줄에 이름을 올린 다인(茶人)이기도 한 것이다. 충담 스님을 기리기 위해 경주에서는 신라문화원 주최로 여러 차문화 동인회들이 해마다 '충담재'를 열고 있다. 충담 스님에게 차 공양을 받은 경덕왕은

바로 그 해 6월에 승하했다. 아마도 생애 마지막으로 가장 흡족한 차를 맛봤을 것 같다.

그런데 충담 스님이 일 년에 두 번씩 차 공양을 올리곤 했던 이 삼화령 불상은 언제 만들어졌을까? 이에 대한 해답을 역시 《삼국유사》에서 찾을 수 있다. 〈생의사 석미륵(生義寺石彌勒)〉조에 이렇게 나온다.

644년 도중사(道中寺)의 생의(生義) 스님이 어떤 스님이 자신을 꺼내어 잘 안치해 달라고 당부하는 꿈을 꾸었다. 일어나자마자 꿈에서 들은 대로 남산 북봉을 찾아가봤더니 땅 속에 삼존상이 묻혀 있었다. 생의는 이 불상을 잘 꺼내어 삼화령에 봉안하였다.

이 두 기록을 종합하면 삼화령 삼존불상은 생의 스님이 이를 처음 발견한 644년 또는 그 이전에 조성되었고, 그로부터 100년쯤 지난 765년에는 충담 스님이 공양할 정도로 전국에서 유명한 불상이었음을 알 수 있다. 이처럼 삼화령 삼존불상은 조성 연대가 비교적 뚜렷하고 봉안 장소도 분명하다는 점에서 불상 연구자들에게 아주 중요한 자료가 되었다. 우리 불교미술사의 대가였던 황수영 박사는 "이 석상 3구가 모두 신라조각사의 첫머리에서 매우 큰 비중을 차지하고 있다."라고 평가하기도 했다. 7세기 신라 불상 중에 이렇게 연대가 명확한 것은 이 작품이 거의 유일하다. 여기에 얽힌 충담 스님과 경덕왕 등의 일화도 함께 전해오고 있으니 여러 가지로 살펴볼 게 많은 불상이다.

앞서 본 것처럼 《삼국유사》에 이 불상의 존명이 미륵불이라고 나온다. 이 점은 신라에서 엘리트 집단인 화랑(花郎)을 미륵의 화신으로 여겼던 당시의 시대적 상황과도 부합되어, 삼화령은 곧 화랑들이 문무를 닦던 장소 중 한 곳이었을 것으로 생각하는 근거가 되었다. 본존불이 발견된 자리에 무덤으로 보이는 석실 세 개가 있던 것에 착안해 이

곳이 '세 명의 화랑이 묻힌 곳'이라는 뜻으로 삼화령이라고 했을 것이라는 추정도 있다.

이 삼존불상은 5~6세기 혹은 8세기 이후의 양식과 비교할 때 신체 표현이 확연히 다르다. 얼굴이 둥글고 불신(佛身)은 상체가 하체에 비해 훨씬 크고 손발도 큰 편이다. 본존불의 경우 드물게 보는 의자에 앉은 모습이고, 특히 두 무릎에 신라만의 고유한 표현으로 생각되는 소용돌이 모양의 무늬가 뚜렷하게 새겨진 게 아주 독특하다. 이 삼존불상을 바라다보면 누구나 온화하고 인자하기 그지없는 미소를 짓고 있는 동안(童顔)에 가까운 이 젊은이의 얼굴에서 눈길을 떼지 못한다. 특히 협시보살의 아이처럼 둥그스름한 얼굴이 활짝 웃고 있는 모습에 사람들은 더더욱 흠뻑 빠져들곤 한다. 그래서 사람들은 이 보살상을 '삼화령 애기부처'라고 정감 가득한 애칭으로 불렀다.

불상의 상호(相好), 곧 얼굴은 시대마다 조금씩 다르게 나타난다. 조선 후기 불상의 상호는 사각형에 가까운데 말쑥하고 열경(悅境)에 든 표정이 압권인데, 표정이 아주 해맑고 그러면서도 진중한 표정을 하고 있어 좀처럼 나이를 가늠하기 어렵다. 고려 불상의 얼굴은 그보다 다소 긴 편이고 나이는 중년에 가까운 것 같다. 조금 더 올라가 통일신라에서는 갸름한 얼굴이 많이 선호되었고 신체도 비교적 늘씬한 체형의 불상이 많이 보인다.

그런데 이 삼화령 삼존불상처럼 아주 젊고 혹은 아이 얼굴 같은 모습을 한 불상은 세계적으로 유례가 없다. 불상이 처음 나타난 1세기를 전후해 인도의 간다라 및 마투라 불상에도 청년의 얼굴은 나온다. 또 우리보다 불상을 먼저 만들었던 중국에도 청년에 가까운 얼굴이 있다. 하지만 이 삼존상 본존불의 온화한 미소, 보살상의 순진무구하다 할 만큼 어린 얼굴로 활짝 웃는 모습은 어디에도 없다. 그야말로 우리나라 불상에서만 보이는 천진(天眞)함이 가득 묻어나는 얼굴이다.

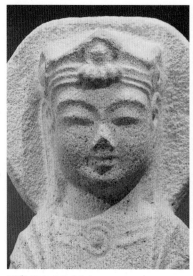
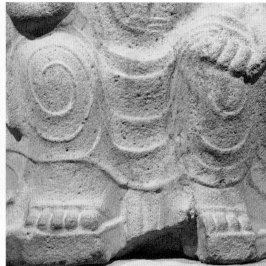

삼화령 협시보살의 아기 미소　　　　　7세기 신라 불상의 특징인 무릎의 소용돌이무늬

이 불상 하나만으로도 이 시대 우리 불교가 얼마나 싱싱했는지 느낄
수 있다면 지나칠까?

　이런 양식은 우연히 나온 게 아니라, 겉으로 드러나는 화려함보다는
내면적 가치를 보다 중요시했던 당시 사람들의 정서가 미적으로 완성
된 결과로 보인다. 이것이 7세기 우리 불상에서만 나오는 고유한 양식
이었음은 작풍(作風)과 세부 묘사가 아주 닮은 다른 작품, 예를 들면 경
주 배동 석조여래삼존입상(보물 63호)을 통해서도 확인된다. 삼화령 및
배동 삼존상의 공통된 특징은 머리카락이 나발이고 머리 위 육계가 3
단으로 된 점, 사각형 얼굴에 뺨이 통통하고 턱이 단단하게 조각되어
힘과 활력이 느껴지고 양감(量感)이 좋은 점 등이다. 또 가늘게 뜨며 웃
음 띠고 있는 눈의 두덩이 부풀어 있고, 입 주위로 피어난 미소가 얼굴
가득 흘러넘치게 한 점도 이 양식만의 특징이다. 이런 기법은 고구려·
백제·신라가 다 마찬가지여서 삼국시대, 특히 7세기 우리나라 불상의
고유한 특징이라고 말할 수 있다.

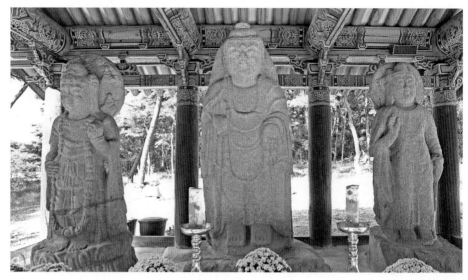

　　최근 문화재청은 이 삼화령 삼존불상을 보물로 지정예고했다. 국가 문화재의 가치는 물론 충분했으나, 그동안 이 불상과 보살상이 각각 서로 다른 데서 발견된 데다가,《삼국유사》에 나오는 삼화령의 위치 비정에 대한 의문이 명쾌하게 풀리지 않아 지금까지 미뤄졌던 것 같다. 그래서 그동안 대중들이 이 삼존불상의 가치와 의미에 대해 알 기회가 적었던 것도 사실인데, 이제 삼화령 삼존불상의 보물 지정을 계기로 우리나라 불교미술의 고양된 아름다움을 다시 한 번 느껴볼 수 있게 됐다. 동서고금에 미인이 많지만, 세상에서 가장 아름다운 건 아이의 얼굴인 것 같다. 가식이 없고 때 묻지 않아 순수한 얼굴은 아무리 짙은 화장을 한 미인을 보는 것보다 훨씬 행복감을 준다. 여기에다 해맑은 미소까지 짓고 있으면, 이것이 바로 부처님 얼굴이 아닐까 싶은 것이다.

실크로드의 흔적

경주 골굴사 마애여래좌상

역사를 보면 세상에 나타난 숱한 종교와 사상들 중에는 어느 특정한 민족이나 지역에서만 꽃피웠다 사라졌거나 이름만 남은 경우가 많다. 세계를 아우르는 국제성과 영속성이 부족했던 게 가장 큰 원인이었다. 아시아를 예로 들어봐도 중국의 도교(道敎)와 노장(老莊)사상, 일본의 신도(神道)와 신사(神社)문화가 그러했다. 반면에 불교를 비롯해 기독교와 가톨릭교 그리고 이슬람교 등은 어느 한 지역에만 머무르지 않고 세계로 전파되며 세계종교로서 더욱 발전되어 나갔고 지금도 찬란하게 꽃을 피우고 있다. 아마도 인류가 존재하는 한 영원히 함께 할 것 같다.

특히 불교는 인도에서 출발하여 세계로 전파되는 과정에서 다양한 민족과 지역의 고유성을 최대한 살리는 유연함과 포용성을 보여 왔다. 또 한 지역의 문화가 다른 지역으로 흘러가는 데에도 불교는 아주 탁월한 역할을 했다. 그래서 인도와 중국의 흔적이 우리나 일본에서 발견되는 게 전혀 이상하지 않다. 그러면서도 외부의 영향을 잘 소화하여 또 우리 나름의 발달된 불교문화를 이루었다.

불교가 발상지 인도에서 머무르지 않고 세계 여러 나라로 전파된 데는 '실크로드'가 꽤 큰 역할을 했다. 중국 대륙 한가운데를 지나 타클라마칸 사막의 남북 가장자리를 따라 파미르 고원과 중앙아시아 초

원을 지나 지중해로 연결되는 길로, 기원전 1세기부터 기원후 9세기까지 천 년을 이어온 유구하고 장대한 국제교통로였다. 중국은 물론이고 우즈베키스탄, 아프가니스탄을 포함하는 중앙아시아 전역 그리고 터키 등 중동지방에까지 이 길은 뻗어있었다. 멀리 유럽의 심장부 로마까지 이어졌다는 연구도 있다. 기본적으로는 중국의 비단과 중동의 향료 등을 무역하기 위해 개척된 길이지만 넓게 보면 고대 동서양의 종교와 문화가 바로 이 길을 통해 서로 오가며 두 지역이 고루 발전하는 데 아주 큰 역할을 했기에 실크로드의 개통과 번성은 인류문명사에서 빼놓을 수 없는 축복이었다.

20세기까지만 해도 실크로드와 직접 관련된 나라를 중국과 중앙아시아로만 국한해 보는 경향이 많았다. 하지만 최근에는 고구려와 신라도 이 실크로드 문화의 한 구성원이었다는 사실이 점차 구체화되고 있다. 문헌으로 보더라도 신라의 혜초(慧超, 704~787) 스님이 실크로드를 따라 인도와 중앙아시아 각국의 불교 성지를 순례하여 쓴《왕오천축국전(往五天竺國傳)》이 생생한 증거이며, 곳곳에서 발견되는 여러 관련 유물들도 이를 뒷받침하고 있다. 고구려 고분 벽화에서는 중앙아시아의 자취가 숨김없이 드러나 있고 신라 황남대총에서 출토된 유물에도 북방 스키타이계의 영향이 고스란히 남아 있다. 우리 불교 문화재 중에도 실크로드의 흔적이 남아 있는 예가 있는데, 그 중 가장 대표적인 작품이 경주 골굴사(骨窟寺) 마애여래좌상이다.

골굴사는 경주 양북면 기림사 옆, 동쪽 동해가 바라다 보이는 함월산(含月山) 높은 자락에 자리한다. 함월산은 '달을 머금은 산'이라는 뜻인데, 밤이면 산꼭대기에 걸린 달을 바라볼 수 있어 이런 멋진 이름을 붙인 것 같다. 명산에 명찰이 없을 수 없듯이, 643년 인도 범마라국(梵摩羅國)에서 건너온 광유(光有)선사가 이 함월산에 기림사와 함께 골굴암을 창건했다고 전한다. 그런데 광유선사는 인도에서 실크로드를 통

해 신라에 들어왔다고 《삼국유사》에 전한다. 그런즉 골굴사에 인도나 실크로드로 상징되는 이국적 풍모가 담기게 되는 것은 당연한 일이었으니, 석굴사원 형태로 절이 지어진 게 바로 그것이다.

석굴사원은 저 유명한 둔황 석굴(燉煌石窟)처럼 실크로드 상에 자리한 중국이나 인도의 사원에 아주 많이 나타난다. 석굴사원에는 두 종류가 있다. 하나는 암질이 약한 바위에 굴을 뚫어 만든 자연석굴이고, 다른 하나는 경주 석굴암처럼 석재를 별도로 만들어 굴 형태로 지은 인공석굴이다.

우리나라에는 인공 석굴사원이 몇 군데 있지만 골굴사처럼 자연

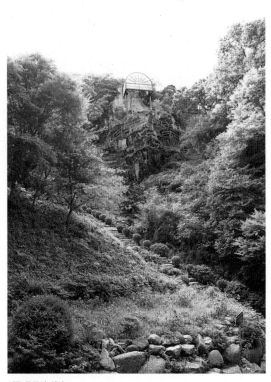

경주 골굴사 전경

석굴사원의 흔적이 역력하게 묻어난 곳은 없다. 그래서 골굴사 마애여래좌상이 갖는 큰 의미 중 하나가 실크로드 불교문화의 직접적 영향을 보이는 자연 석굴사원의 자취를 잘 간직하고 있다는 점이라고 할 수 있다. 골굴사에는 마애여래좌상이 새겨진 굴 외에 전부 12개의 크고 작은 석굴이 있어 중국의 둔황석굴을 그대로 옮겨놓은 것 같다. 더군다나 이곳 석굴이 우리나라에서 흔히 보이는 화강암이 아니라 그보다 암질이 약한 응회암이라는 점도 둔황석굴을 또 한 번 연상케 하는 점이다. 그래서 골굴사를 '한국의 둔황석굴'로 부르기도 한다.

골굴사 마애여래좌상은 높이 4m, 폭 2.2m 정도의 크기인데 이 불상

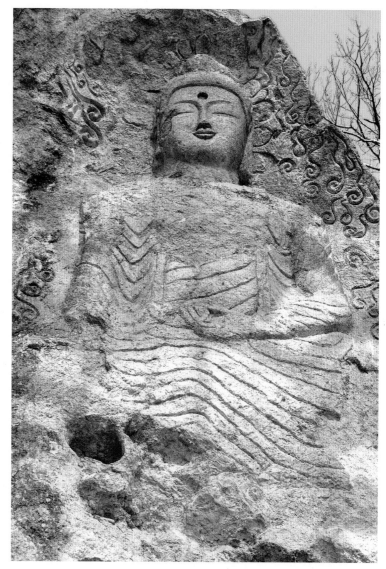

경주 골굴사 마애여래좌상

의 양식에 대해서는 지금까지 많은 학자들이 말해 왔으므로 이를 종합해 얘기하는 게 낫겠다. 문화재청 홈페이지 문화재해설에 따르면, 대략 이렇게 정리되는 것 같다.

민머리 위에는 상투 모양의 머리(육계)가 높이 솟아있고, 윤곽이 뚜렷한 얼굴은 가늘어진 눈·작은 입·좁고 긴 코 등의 표현에서 이전보다 형식화가 진전된 모습을 살펴볼 수 있다. 입체감이 두드러진 얼굴에 비해 평면적인 신체는 어깨가 거의 수평을 이루면서 넓게 표현되었는데, 목과 가슴 윗부분은 손상되었다. 옷 주름은 규칙적인 평행선이 주류를 이루고 있으며, 겨드랑이 사이에는 팔과 몸의 굴곡을 표시한 V자형 무늬가 있다. 암벽에 그대로 새긴 광배(光背)는 연꽃무늬가 새겨진 머리광배와 불상 둘레의 율동적인 불꽃무늬를 통해 흔적을 살필 수 있다. 평면적인 신체와 얇게 빚은 듯한 계단식의 옷 주름, 겨드랑이 사이의 U자형 옷 주름 등이 867년에 조성된 봉화 축서사 석조비로자나불좌상 및 목조광배와 유사한 작품으로 통일신라 후기에 조성된 것으로 추정된다.

위 설명에서 옷 주름이 규칙적 평행선을 이룬다는 것이나 연꽃무늬가 새겨진 광배와 불상 둘레의 불꽃무늬가 율동적이라는 표현은 이 불상의 특징을 잘 짚은 대목이다. 그래도 전체적으로 볼 때 이 작품만의 특징이 아주 정확하게 서술되었다고 말하기에는 다소 아쉬운 느낌이 든다. 설명 중에 나오는 '민머리'는 머리카락이 한 올 한 올 자세히 표현되지 않은 형태를 말하는데 이는 우리나라 불상의 전체적인 경향이지 이 불상만의 고유한 특징은 아니다. 또 이목구비를 말하면서도 '형식화'라고 지적했는데, 어느 시기에 유행되었던 작풍(作風)이 구태의연하게 반복되는 것을 형식화라고 할 때, 이 불상이 따르고자 했던 원형을 언급하지 않은 채 그저 형식화 되었다고만 쓴 것은 납득이 잘 안 간다. '평면적인 신체'라는 것도 이 불상처럼 암질이 약한 바위에 새기려면 조각 기법상 어쩔 수 없는 점이었는데 이를 하나의 양식인양 표현한 것도 문제다.

그래서 일반적으로 알려진 설명만 갖고서는 이 불상이 갖고 있는 실

크로드 문화의 흔적을 읽을 수 없다. 다른 관점에서 보아야 이 마애불이 갖는 다른 불상과 다른 양식을 발견할 수 있다. 우선 이 불상의 상호는 담백한 미소를 짓고 있는데, 얼굴이 마치 동안처럼 젊은 것이 한눈에 보인다. 이런 모습은 바로 둔황 막고굴(莫高窟)의 소조 불상들에서 흔히 나타나는 일반적 특징이다. 광배의 불꽃무늬나 옷 주름은 기본적으로는 9세기 불상과 비슷하기는 해도 자세히 보면 시대적으로 앞서는 꽤 고식(古式)인 것을 느끼게 된다. 특히 물결치듯 같은 간격으로 곡선을 지어 표현한 옷 주름의 형태는 둔황 석굴의 작풍과 일치함을 직감하게 한다. 예를 들어 막고굴 259호굴의 여래좌상과 비교해봐도 이는 확연히 드러난다. 그래서 이 작품의 시기를 이 작품의 연대로 알려진 9세기보다 훨씬 이전으로, 그러니까 인도에서 온 광유선사가 골굴사를 창건한 643년과 연관시켜 보려는 견해도 있을 수 있다. 미술의 양식을 해석하는 데는 다소 엇갈린 주장이 있을 수 있어 여기서 어느 쪽이라고 단정 지어 말하기는 어렵지만, 7세기이든 9세기이든 골굴사 마애여래좌상이 실크로드 미술의 영향을 받은 것은 분명한 것 같다.

이 골굴사 마애불을 '동해구(東海口)' 유적의 하나로 보기도 한다. 동해구란 석굴암·골굴사 마애여래좌상·기림사·감은사·문무대왕릉(해중릉) 등이 경주 감포 앞바다 동해를 바라보고 일직선상에 위치한 것을 말한다. 모두 같은 각도로 동해를 향하고 있는데, 정확히는 동짓날 바다위로 떠오르는 해의 방향과 일치한다고 해서 신비감을 더해주고 있다. 이런 배치는 우연하게 된 것이 아니라 일관된 의도가 있었을 것이다. 각 유적 및 유물마다 완성된 시기는 서로 다르지만 수백 년을 이어가며 신라 사람들이 한결같이 추구해온 가치, 곧 바다에 대한 염원이 이 유적들에 담겨 있는 것으로 생각하는 것이다. 실크로드를 통해 중앙아시아에서 전해져 온 문화가 이 마애불의 시선을 통해 동해

골굴사 마애여래좌상 광배의 연꽃무늬와 둘레 불꽃무늬　　　　　마애여래좌상의 옷 주름

바다로 뻗어나가고자 하던 마음을 표출했는지도 모르겠다.

그렇게 보면 바다를 향하는 이유가 왜구 또는 일본에 대한 적개심 또는 우려의 표시만으로 보는 것은 지극히 좁은 시각이고, 확 트인 바다를 향하며 인도에서 실크로드를 통해 신라로 이어져온 불교를 세상에 더욱 널리 전파하려는 뜻이 아닌가 생각해본다. 그런데 동해구 유적 중에 골굴사 마애여래좌상의 연대가 가장 빠르므로 동해구 유적들이 추구해 왔던 의미의 시작은 바로 여기서 비롯되고 있다고 말할 수 있을 것 같다.

최근에는 고대 실크로드 국가의 주요 일원이었던 우즈베키스탄의 고고역사학자들이 이 골굴사 마애여래좌상을 아주 관심 있게 살펴보고 간 적이 있었다. 그들이 먼저 실크로드의 루트로서 신라를 꼽았고, 그 가장 뚜렷한 유적으로 이곳을 지목한 것이다. 이에 비해 정작 우리나라에서는 이 골굴사 마애여래좌상을 실크로드 유적의 하나로 보는

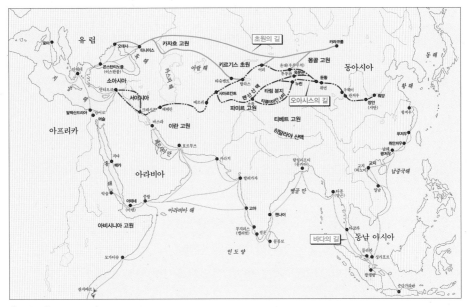

실크로드 지도

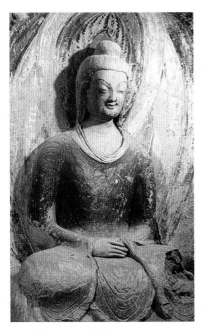

중국 막고굴 259호굴 여래좌상

관점이 상대적으로 적은 것 같아 아쉽다.

실크로드를 통해 과거에 있었던 문화 교류의 역사를 살펴보고, 우리 문화와 세계문화의 현대적 소통과 그 영향을 이해하려는 것은 오늘날 문화 발전을 위해서도 아주 요긴한 일이다. 실크로드에는 고대의 다양한 문명 교류의 흔적이 담겨 있으며, 우리의 역사에도 그 흔적은 어김없이 드러나 있다. 어쩌면 신라는 그동안 감춰져왔던 실크로드의 숨은 조력자이자 인류의 문화와 문명을 획기적으로 발전시킨 위대한 고대 '동서양 교류의 시대' 완성의 방점일지도 모른다. 그리고 그 비밀을 풀 실마리 하나가 바로 골굴사 마애여래좌상에 담겨 있다.

신라 미술 연구의 이정표
산청 석남암 비로자나불상

 오늘날엔 기왓조각 뒹굴고 주춧돌만 남은 황량한 터지만 옛날에는 굴지의 사찰이었던 곳이 한둘이 아니다. 백제와 신라와 최대 사찰이었던 미륵사지와 황룡사지는 말할 것도 없고, 통일신라시대 선종 사찰의 대표 격이었던 양양 선림원지와 진전사지, 고려시대 최고의 왕사들이 머물렀던 양주 회암사지 등이 그런 곳들이다. 비록 그 옛날 화려했던 전각은 다 사라지고 역사기록 마저 변변히 전하지 않아도, 절터에 남은 불상이나 탑을 보면 옛날의 성관을 넉넉히 짐작할 수 있기 때문이다. 산청 석남암도 그런 고찰 중 하나다.

 지리산 중턱 해발 약 900m 되는 자리에 그다지 넓지는 않지만 세월의 이끼가 가득 묻어나오는 오래된 절터가 있다. 근처에 지리산 동쪽 자락의 장당골·내원골 같은 수려한 계곡이 펼쳐져 있다. 나중에 이 절터의 이름이 '석남암수(石南巖藪, 藪는 寺와 같은 의미)', 곧 석남암사라고 밝혀졌지만, 예전에는 '보선암' 터로 불렀다고도 한다. 지금은 비록 절터만 남았지만 명산에는 늘 명찰이 있듯이 통일신라 이전에 창건된 역사 오랜 대찰이 있었다. 창건 이후 오랫동안 법등을 이어갔을 텐데, 아쉽게도 조선시대 무렵 언젠가 폐사된 이래로 지금껏 빈터로 내려왔다. 절터의 커다란 절벽 근처에 고불(古佛) 하나가 있었다. 아무도 돌보는 이 없어서 오랫동안 이 불상은 격에 맞는 예불을 받기는커녕 야외에서

비바람만 고스란히 맞고 있었다. 1959년 이곳서 30리 쯤 되는 곳에 지금의 내원사(內院寺)가 창건되었다. 신라 후기의 고승 무염(無染, 801~888) 국사가 지리산 기슭에 덕산사(德山寺)를 창건했는데 17세기 초반에 불타 없어졌다가 내원사가 중창되면서 그 전통을 이어받은 것이다.

석남암 절터의 고불은 60여 년 전 개인이 집으로 반출했다가 내원사가 창건되면서 제대로 된 관리와 예불을 위해 경내로 옮겨지게 되었다. 처음 반출될 때 불상과 떨어져 절터에 남겨졌던 대좌와 광배도 근래 모두 이운해 지금은 불상과 광배, 대좌가 온전하게 내원사에 잘 봉안되고 있다. 이 고불이 바로 얼마 전 국보로 지정된 비로자나불상이다.

'비로자나'라는 말은 '태양'이라는 뜻의 범어 'vairocana'를 발음 나는 대로(音似)로 적은 것이다. 경전에는 지혜의 광명으로 모든 세계를 두루 살핀다는 광명변조(光明遍照), 언제 어디서든 모든 중생으로부터 멀어지지 않는다는 변일체처(遍一切處), 허공과 같이 드넓은 세계에 거처하며 그 공덕과 지혜가 청정하다는 광박엄정(廣博嚴淨) 등으로 비로자나불이 묘사되어 있다. 비로자나불은 석가불의 진신(眞身)이지만 그렇다고 본래 육신이 있었던 존재가 아니라 불법의 이상이 형상화 된 것이다. 대승 경전인《화엄경》에 나오는 법신관(法身觀) 개념을 바탕으로 해서 이를 시각적으로 나타낸 것이다. 그런데 법신관이란 사람들이 눈으로는 볼 수 없는 법(法)의 진리(眞理)를 부처님의 몸으로 표현한다는 관념이다. 따라서 비로자나불상은 처음 나올 때부터 하나로 고정되어 있지 않았고 시대에 따라 다소 변화되었을 뿐이다. 지금은 비로자나불상의 고유한 손 모습으로 여기는 지권인(智拳印)의 수인(手印, mudra)도 《화엄경》을 기본으로 해서 후대에 밀교계 경전인《금강정경》의 이론이 더해져 나왔다고 한다. 중국도 6세기 이후에야 비로자나불상이 지권인을 한 모습으로 정착되었다.

우리나라에서 지권인 비로자나불상은 통일신라와 고려시대에 걸쳐

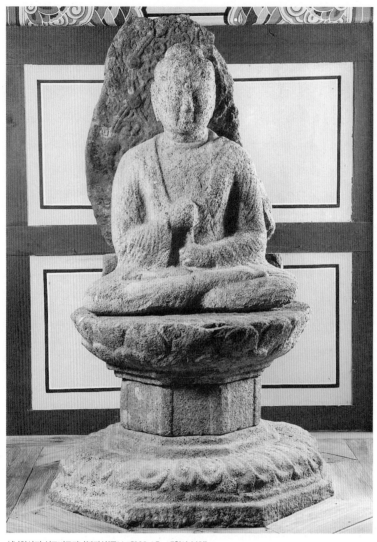

석남암사지 석조비로자나불좌상(국보 제233-1호, 내원사 봉안)

꽤 유행해 지금 40점 가까운 작품이 전한다. 이 비로자나불상들에 대해서는 지석 스님의 2016년 중앙승가대학교 석사학위 논문 〈통일신라 비로자나불상 연구〉에 잘 나와 있다.

우리나라 비로자나불상 중에서 가장 오래된 작품은 766년에 만들

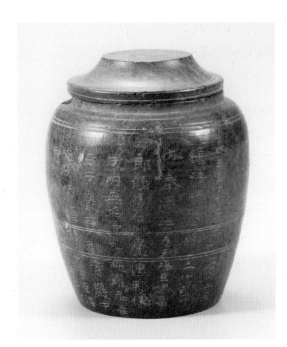

석남암사지 석조비로자나불좌상 사리호 글자

어진 석남암 비로자나불상이다. 연대가 확실해서 통일신라 불상의 시대 양식을 구분하는 기준작이 된다는 점이 높이 평가되어 최근 국보 제233-1호로 승격까지 되었다. 이렇게 제작연대가 확실한 것은, 불상 자체에 명문이 있는 것은 아니지만, 대신 이 불상의 대좌 중대석에서 나온 사리호(사리를 담은 단지)에 새겨진 글자들을 통해 알 수 있었다. 이 글에는 한자의 음훈(音訓, 발음과 새김)을 빌려 우리말을 표기하던 신라만의 고유한 표기방식인 이두(吏讀)가 포함되어 있다. 난해한 문장도 있어 아직 완벽하게 이해되지 않지만, 그래도 몇 가지 확실하고도 의미 있는 사실을 우리에게 전해준다.

우선 766년에 해당하는 '영태(永泰) 2년'이라는 중국 당나라 연호가 나온다는 점이다. 이를 통해 우리나라 비로자나불상의 시원이 적어도 8세기 이전임을 알 수 있었다. 물론 이 불상에 앞서서 지권인 비로자나불상이 만들어졌을 가능성은 있지만, 여하튼 현재 전하는 작품 가운데 시기가 가장 앞선다는 점에서 작품으로서의 가치가 높다. 또 이 불상 봉안을 발원한 인연에 대해, "법승(法勝)과 법연(法緣) 두 스님이 '두온(豆溫)'을 천도하기 위해(爲豆溫哀郞…靈神)"라고 적었다. 두온이라는 이름 뒤에 '애랑(哀郞)'이라는 말이 붙은 점으로 볼 때 그를 화랑으로 추정하기도 한다.

이어서 발원자는 "이 불상을 보는 사람일랑 부디 불상에 엎드려 절

하며 수희(若見內人那 向頂禮爲那 遙聞內那 隨喜)"하고, 이로써 "세상 곳곳의 일체중생이 모두 삼악도의 업장을 바람에 날리듯 소멸하기를(吹風所方處 一切衆生那 一切皆三惡道業滅)" 기원했다. 기원문 중의 '수희(隨喜)'란 '다른 사람의 좋은 일을 자신의 일처럼 따라서 함께 기뻐함'을 말한다. 다시 말해서 단순히 화랑 두온 한 사람만의 천도에 그치는 게 아니라 이 세상 모든 사람들의 업장이 녹아 없어지기를 바랐으니 그 뜻이 참 고맙고 갸륵하게 느껴진다. 그리고는 "이 비로자나불로 인해 모두 함께 깨달음을 얻고 극락에 가기를 서원하노라(自毗盧遮那 是等覺去世爲誓)"고 끝을 맺었다.

이 글에는 또 불상을 봉안한 곳이 석남암의 관음암(觀音巖)이라고 되어 있어 절 이름과 지명을 알 수 있다. 석남암 비로자나불상처럼 봉안 시기, 봉안 목적, 봉안 장소 등을 다 함께 알 수 있는 작품은 생각만큼 많이 전하지 않는다. 또《무구정광대다라니경(無垢淨光大陀羅尼經)》을 함께 봉안했다고 나온 점도 흥미롭다. 8세기와 9세기에 걸쳐 탑에 법사리(法舍利, 불경 같은 경전)로《무구정광대다라니경》을 봉안한 예는 많지만, 이렇게 불상 대좌에 넣은 경우는 이것이 지금까지는 유일한 예다. 이를 좀 더 자세히 연구해 본다면 당시의 사리신앙 경향에 새로운 관점을 제시할 수도 있을 것 같다.

그 밖에 눈여겨 볼 부분은 비로자나불의 명칭이다. 미술사학계에서는 지금 대부분 '毘盧舍那'로 쓰고 '비로자나'로 발음하지만 통일된 용어는 아니다. 처음 경전을 번역할 때 범어 vairocana를 한자음으로 표현하면서 비로사나·비로차나·비로절나(鞞嚧折那)·폐로자나(吠嚧遮那) 등 번역자마다 서로 다르게 써왔다. 그런데 이 사리호에는 '毗盧遮那'로 나오니, 비로자나불 명칭 표기와 관련해서 음미해 볼만한 대목인 것 같다.

통일신라 불상의 걸작들은 나름의 독특한 분위기가 있다. 예를 들

어 석굴암 불상에서 감도는 내면의 그윽한 깊이와 건실함, 감산사 아미타불상 및 미륵보살상을 장엄하는 섬세하고 화려함, 장항리사지 불입상의 얼굴에서 풍기는 근엄함 등이 그것이다. 그렇다고 이런 요소로 다른 불상들을 비교하는 기준으로 삼을 필요는 없다. 각 불상만의 고유한 개성과 특징을 보려는 노력이 더 중요하기 때문이다. 그런데 그동안 이 불상은 뛰어난 예술적 성취에도 불구하고 상대적으로 저평가되어 왔다. 그 중에서도 특히 수인이 약점으로 지적되어 왔다. 지권인을 지은 두 손의 모습이 뚜렷하지 못하고 섬세함이 부족하며 신체 비례에 비해 지나치게 작다는 것이 비판의 핵심이었다. 손에 대한 묘사는 맞지만, 그렇다면 그 원인이 무엇 때문인지 알아야 올바른 평가가 된다.

이 불상은 신라에 지권인을 한 비로자나불상이 소개된 초기에 조성되었다. 다시 말해서 지권인이라는 모양이 신라 사람들에게 아직 낯설었고, 때문에 신라의 조각가들은 이것을 어떻게 표현할지 무척 고심했을 것 같다. 이 작품의 수인을 보면 어떻게 해야 지권인의 시각적 효과가 잘 살아날지에 대해 확신을 갖지 못했던 조각가들의 고민을 읽을 수 있다. 지권인을 이렇게 자그맣고 비교적 뚜렷하지 못하게 한 점도 그 때문이 아닐까? 그렇다면 이 작품을 낮추어 볼 게 아니라 오히려 시대적 상황이 잘 반영된 작품으로서 새롭게 바라보아야 할 것 같다.

그렇게 본다면 이 석남암 불상은 앞서 든 여러 풍조들과는 다른 새로운 기법이 처음 선보인 작품으로 볼 수 있는 것이다. 이후 800년의 경주 불국사, 859년의 장흥 보림사, 865년의 철원 도피안사 등 점차 지권인이 훨씬 크고 강조된 비로자나불상이 잇달아 나타났다. 석남암 상에서 보이는 고심과 실험이 바탕이 되어 우리만의 지권인이 정립되고 완성되어 갔음을 알 수 있다.

또 수인 외에 전체적 작품을 보더라도 석남암 비로자나불상에는 아

늑하고 편안한 분위기 그리고 신체의 어느 한 부분이 강조되기보다는 전체적인 조화를 염두에 둔 기법 등이 눈에 들어온다. 이 작품에 들어와서 새롭게 완성된 작풍(作風)으로 보인다. 작품성을 논할 때 다른 작품과의 비교가 지나치면 이런 개별 작풍이 묻힐 수도 있다. 손의 모습만 갖고 이를 작품 전체에 확대해서 말한 것은 좀 문제였던 것 같다. '다름'은 작품의 우열을 가리는 기준으로 삼기에는 그렇게 정확한 잣대라고 볼 수 없다.

이 불상은 처음 1980년 경상남도유형문화재 76호로 지정되었다가 1990년 보물 1021호로, 그리고 최근 다시 국보 제233-1호로 승격 지정되었다. 이렇게 유형문화재에서 보물로 되었다가 마침내 국보로까지 승격되는 경우는 2011년 완주 화암사 극락전 이후 4년 만이다. 그만큼 이 불상의 가치는 시간이 흐를수록 점점 더 커져왔다고 볼 수 있다. 수인에 대한 선입견을 씻어내자 이 불상에 보이는 섬세함과 유연함, 풍부한 양감 등이 드러나 그 아름다움을 새삼 발견한 것이다. 그래서 학계에서는 통일신라의 우수한 다른 불상들에 비견될 만한 새로운 경향의 작품을 확인하게 되었고, 우리는 새로운 국보 불상 하나를 얻게 되었다.

지권인의 모습(위로부터)
석남암사지 석조비로자나불좌상(766년)
불국사 금동비로자나불좌상(800년, 국보 26호, 비로전 봉안)
철원 도피안사 철조비로자나불좌상(865년, 국보 63호)

6. 대를 이어온 가문의 염원,
괴산 각연사 비로자나불상

　충청북도 괴산에 유서 깊은 명찰 각연사(覺淵寺)가 있다. 각연사를 병풍마냥 둘러싸고 있는 높다란 보개산(寶蓋山)도 이 지역의 명산이다. '보개'란 고귀한 사람을 가려주던 일산(日傘)인데, 인도나 중국뿐만 아니라 고대 서양에서도 신분 높은 사람의 상징으로 사용되었다. 불교미술에서는 1세기 무렵 인도에서 불상이 처음 나타날 때부터 표현된 오래된 장엄이다. 다시 말하면 '보개산'이란 우뚝 솟은 산들이 부처님이 있는 절 주위를 일산마냥 두르고 있다는 의미다.

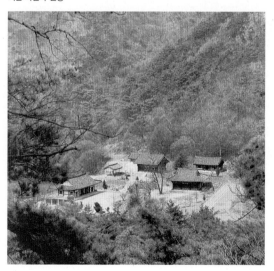

괴산 각연사 전경

　이 보개는 조선시대에 와서 법당 안으로 들어와서는 불상 위에 장엄되는 '닫집'으로 형상화되었다. 어떤 이는 각연사 주위 산들은 칠보산·보배산·덕가산 등이지 정작 '보개산은 없다'라고 말하기도 하지만, 그런 항변은 연꽃마냥 펼쳐진 산들을 전부 아우르는 표현이 보개산인 걸 깜빡한 것 같다.

　각연사는 515년에 유일(有一)대사가 창건했다고 전한다. 이때는

신라에 불교가 공인된 해인 528년보다 13년이나 앞선다. 그래서 이 창건연대를 못미더워 하는 사람들도 많지만, 여하튼 법주사와 더불어 충청북도에서 가장 오래된 사찰이라는 데는 이론의 여지가 없을 것 같다. 절의 규모는 통일신라 말에서 고려 초에 이르는 동안에 비약적으로 커졌는데, 특히 10세기 초에 통일(通一)대사가 중창주로서 면모를 일신하는 데 아주 큰 역할을 했다.

각연사에는 10세기에 세워진 통일대사비, 부도, 석탑 등 아주 많은 유적과 유물이 있다. 그 중에서 비로자나불상은 이 절의 역사나 인물사에서 아주 중요한 의미를 갖고 있으니, '각연사'라는 절 이름이 바로 이 불상에서 비롯된 것만 봐서도 잘 알 수 있다.

이런 설화가 전한다. 앞서 말한 유일대사가 절을 창건하기 위해 한창 재목들을 다듬고 있었는데, 까마귀떼들이 날아와 대팻밥을 입에 물고 산속으로 날아가 버렸다. 기이한 일이라 유일대사가 까마귀들을 따라가 보니 한 연못에다가 대팻밥을 떨어뜨리고 있었다. 대사는 이를 이 자리에 절을 지으라는 계시로 알고 못을 메워나갔다. 땅을 메워가던 어느 날 땅속에서 광채가 나오기에 더 깊이 파보니 과연 석불상이 나왔다. 이것이 지금의 비로자나불상이었다. 유일대사는 무사히 절을 다 지은 다음에 절 이름을 '못 안에 불상(깨달음)이 있었다(覺有佛於淵中)'는 뜻에서 '각연'이라 지었다고 한다. 설화이기는 해도 비로자나불상의 비중을 잘 알려주는 이야기다.

이 비로자나불좌상은 전체 높이 302cm이니 신라시대에 유행했던 이른바 장륙상(丈六像)으로 봉안한 것이다. 장륙상은 부처님의 위의(威儀)를 강조하기 위해 1장 6척 높이로 조성한 불상을 말한다. 높고 크기 때문에 그만큼 조성하기 어렵고 공이 많이 들어가는 건 물론이다. 신라시대에 황룡사를 비롯해서 나라 안의 중요한 사찰에서 이처럼 장륙상을 봉안한 경우가 많았다. 조성연대는 양식으로 볼 때 9세기 후반

으로 추정된다. 우리나라에서 가장 오래된 비로자나불상은 지금 산청 내원사에 있는 766년에 만든 석남암사지 비로자나불상인데, 그 외에는 한 백 년을 건너뛰어 대부분 9세기 이후에 조성된 것이다. 다시 말해서 9세기부터 비로자나 신앙이 당시 서울인 경주를 벗어나 전국적으로 유행되었다고 볼 수 있으며, 각연사 비로자나불상 역시 그런 배경 아래 조성되었을 것이다.

불상은 대좌, 불신, 광배 등 세 부분을 갖추는 게 보통이다. 그런데 고불(古佛) 중에는 오랜 세월이 흐르면서 일부가 사라지고 부서져서 광배나 대좌를 모두 갖추어 전하는 불상이 생각보다 흔치 않다. 그런 면에서 모든 부분이 다 잘 갖춰져 있는 각연사 비로자나불상은 조각사 연구에도 아주 좋은 자료가 되고 있다. 또 불신은 물론이고, 대좌와 광배도 각각 그 분야에서 썩 잘 만들어진 우수작들이어서 이 불상의 가치를 더욱 높이고 있다. 얼굴이나 신체의 비례가 적당해서 보기에 편안하며, 자세히 뜯어보면 볼수록 섬세한 조각가의 농익은 솜씨가 유감없이 발휘되어 있음을 알 수 있다. 그런데 불상을 고정된 틀에 매어 보기 때문에 이 불상의 진정한 가치를 비껴가고 있다는 시각도 있다. 예를 들어 이 불상에 대한 문화재청의 해설이 그런 종류의 이상한 설명이다.

머리에는 작은 소라 모양의 머리칼을 붙여 놓았으며, 그 위의 상투 모양 머리(육계)는 펑퍼짐하여 구분하기 어렵다. 오른쪽 어깨를 드러내고 왼쪽 어깨에만 걸쳐 입은 옷에는 옷 주름이 간략하게 표현되었는데, 특히 다리부분의 옷 주름이 극단적으로 형식화되었다. … 왼손 검지를 오른손으로 감싸고 있는 손모양은 매우 어색한데, 이것은 왼쪽에만 걸쳐 입은 옷과 함께 불상의 오른쪽을 더욱 허술하게 만들고 있다.

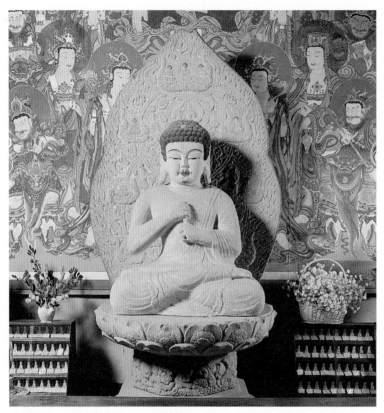

괴산 각연사 석조비로자나불좌상(9세기, 보물 제433호)

이것이 과연 보물로 지정된 작품에 어울리는 묘사인지 도무지 알 수 없다. 손모양이 어색하다는 것도 미술적 표현과 거리가 멀고, 그 다음의 '더욱 허술하다'라는 표현에서는 놀라다 못해 그만 아연실색해진다. 이런 설명을 읽으면 이 불상이 보물로 지정된 이유를 알 수 없을 정도다.

머리카락 표현에서 우뚝 솟은 육계가 나지막하게 변하는 건 9세기 이후 나타나는 새로운 현상이다. 육계는 권위를 상징하기도 한다. 그래서 육계를 크게 한 건 불상을 통해 왕권이나 귀족의 권위를 높이기 위한 것이었다고도 볼 수 있다. 이때까지 많은 불상들이 경주에 집중되어 나타나는 것을 봐도 그런 의도를 알 수 있다.

각연사 비로자나불좌상의 수인
각연사 비로자나불좌상 대좌 중대석 사자

반면에 불교가 지역이나 계층 면에서 좀 더 대중화되면서부터는 권위보다는 고통을 만져 주고 희망을 주는 부처님의 자비로운 얼굴을 많은 사람들이 원하게 되었다. 그래서 육계는 상대적으로 작아지고 대신에 사람들의 관심은 상호(相好), 곧 얼굴 표현에 집중하게 된 것이다. 손 모양은 어색한 게 아니라 동세감(動勢感)을 주어 보는 사람으로 하여금 실제 부처님을 대하는 것 같다는 실감을 느끼게 해주는 기법이다. 새롭게 유행하는 비로자나 신앙에 따라 비로자나불상도 전국적으로 확대되면서 왕성한 활력이 담겨 있음을 이 불상에서 볼 수 있다. 따라서 이 불상은 새로운 양식이 나타나는 기념비적 작품인 것인데, 이를 마치 조각기법이 떨어져 '평퍼짐', '어색', '허술' 등으로 설명하는 건 불상에 대한 기본적 이해가 부족해 그런 게 아닌가 생각할 수밖에 없다.

각연사 비로자나불상의 광배는 두광을 둥그렇게, 신광을 배 모양으로 길쭉하게 하고 이 둘이 만나는 부분을 잘록하게 표현했다. 이런 모습은 이 시대를 전후해 나오는 신라 불상 광배의 전형적 양식이다. 이런 모습을 전체적으로 '물방울 모양'으로 설명하기도 한다. 광배의 끝 불상의 머리 위쪽으로 작은 좌불 3위가 나란히 앉아 있는 화불(化佛)을 두었으며, 그 아래로는 좌우에 1위씩 아래 위로 화불을 배치해 모두 7위의 화불이 자리한다. 광배의 배경은 연꽃무늬와 구름무늬이며, 특히 가장자리는 불꽃이 밝게 타오르는 모습으로 하여 불신과 더불어 일관되게 정적인 모

습보다는 동적인 느낌을 갖도록 하는 효과를 내고 있다.

대좌도 아주 공들여 만들었다. 불상을 받치는 상대석은 연꽃이 활짝 핀 모습이고, 그 아래 하대석과 중대석에도 아주 다양하고 화려한 조각이 베풀어져 있다. 하대석 무늬는 향로, 두 손을 모아 합장한 가릉빈가(迦陵頻伽), 연꽃 등이고, 중대석 8면에는 빙 돌아가며 넝쿨구름무늬와 그 사이에 사자(獅子)가 머리를 내밀고 있는 모습이 새겨졌다.

그런데 한때 이 대좌에 주악상(奏樂像)이 있는가 없는가에 대해 논쟁이 벌어지기도 했다. 주악상이란 날개가 달리거나 휘날리는 옷자락을 입은 천인(天人)이 비파 등 악기를 연주하는 모습을 말한다. 1990년대에 이 대좌 중대석에 주악상이 존재한다는 주장이 처음 나왔다가, 2013년 그런 주악상은 없다는 정반대 의견이 발표되었다. 처음 주악상이 표현되어 있다고 한 것은 대좌 중대석에 새겨진 꽃무늬 중에 있는 인물상을 그렇게 본 것이다. 하지만 최근에 이뤄진 연구에서 이는 인물이나 주악상이 아니라 두 마리 사자가 넝쿨 사이로 얼굴을 내밀고 있는 모습이며, 하대석에 천인이 새겨져 있기는 하지만 이는 가릉빈가이지 주악상은 아니라는 것이다. 가릉빈가는 사람 머리에 새의 몸을 한 전설의 극락조를 말한다. 지금은 조각이 많이 풍화되어버려 육안으로 확인하기는 어렵고 정밀 실측이 이루어져야 확실해지겠지만, 이런 논의가 일어났던 일 자체가 이 불상과 대좌가 학자들이 관심을 기울일 만큼 의미 있는 작품이라는 뜻일 것이다.

이 불상 겉면에는 흰 분이 옅게 남아 있다. 목불이나 철불 또는 소조불과 달리 석불은 개금이 아니라 이렇게 개분(改粉)을 하는 것이 통일신라 불상의 특징이다. 그런데 지금의 개분은 비로전에 걸려 있던 〈개분불사기(改粉佛事記)〉 현판에는 1898년에 한 것으로 나온다. 이 현판문은 1901년에 참봉 벼슬을 하던 김용철(金鎔澈)이 썼는데, 이 불상에 대한 역사 기록으로서 의미 있는 자료다. 여기에 따르면 화주 경홍(敬洪)

각연사 비로전 〈개분불사기(改粉佛事記)〉(1898년)

등 두 세 명의 스님이 함께 시주를 모아 전각을 새로 고치고 불상을
개분해 점안(點眼, 불상이나 불화를 완성하는 의식)을 했다고 나온다. 그래서 개
분을 마치자마자 "불신에 광명이 비춰 찬란하기 그지없었고, 산중에
보채가 눈부셨으며(聖像燦爛持身光明 盖寶彩於圓寂之山)", 이로써 "깊고 넓고
연못 속에 연꽃이 피었음을 깨달았다(覺蓮華於深廣之淵也)."고 한다.

〈개분불사기〉 현판에 나오는 '각연'이라는 이름의 유래를 읽으면
'각연사'라는 절 이름을 참 잘 묘사했구나 하는 생각이 든다. 이 현판
에는 또 이 불사에 참여했던 '집금(執金)비구'와 조병색(造餠色)비구'라는
직함이 적혀 있는데 다른 데서는 안 나오는 색다른 용어다. 집금비구
는 재정담당, 조병색비구는 분을 직접 만든 사람을 뜻하는 것 같다.

각연사 비로자나불상은 경주 중심으로 조성되던 불상 조각가 그룹
의 활동범위가 전국적으로 넓어지면서, 지방 각지에도 경주에 못잖은
실력과 경륜을 갖춘 작가들이 활동했던 당시 예술계의 상황을 보여준
다. 예술은 시화와 문화가 먼저 성숙되지 않으면 자라지 않는다. 그런
면에서 볼 때 이 불상은 이 시대에 이미 신라 각지가 사회 문화면에서
단단한 토대를 이루고 있었음을 보여주며, 다른 새로운 문화가 서서
히 태동되고 있음을 예고하는 작품이었다.

7. 고려 사람들의 미의식,
논산 관촉사 보살입상

인류가 오랜 시간 이어온 미(美) 추구의 여정(旅程)을 기차여행으로 비유해 본다면, 한 시대의 양식(樣式, Style)은 중간 역쯤으로 볼 수 있을 것 같다. 선사시대부터 떠나온 긴 여정 동안 우리는 삼국, 고려, 조선이라는 이름의 역을 차례로 거쳐 지금은 현재라는 역에서 쉬고 있다. 기차가 역에 머무를 동안 잠시 내려 숨을 고르면서 지나온 길을 되돌아보면, 그 때까지의 여정은 가슴과 머리에 담겨 추억으로 간직된다. 그리

논산 관촉사 전경

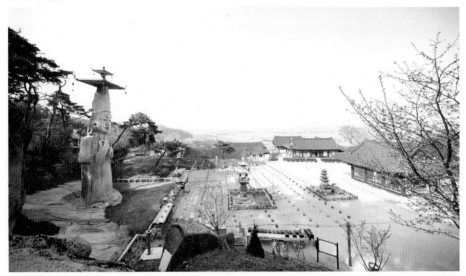

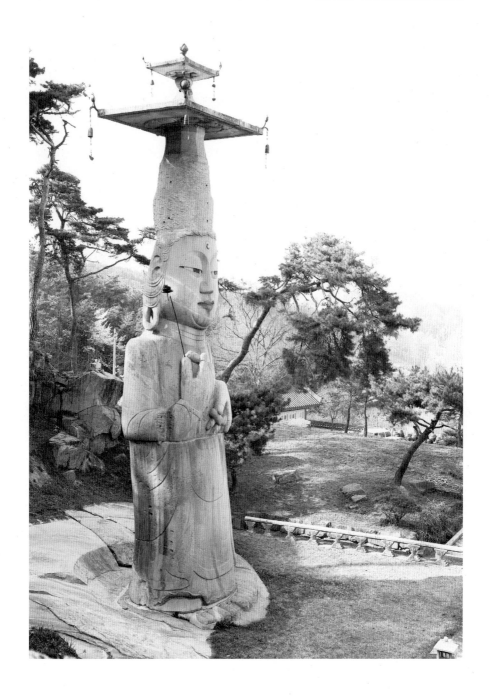

고 또 다시 역사 또는 세월이라는 기차에 올라타 다른 역을 향해 떠나면서 새로운 경험을 하고 안목도 기르게 될 것이다.

여행(미의 추구)이 새로움을 찾는 과정인 것처럼, 예술 역시 하나의 양식(중간 역)에 머무르지 않고 늘 새로운 형태(경험)로 바뀌기 마련인 것 같다. 미의 추구란 바로 이런 이치가 담겨 있어 오랜 세월을 지내오며 각각의 시대마다 그 시기에 걸맞은 양식이 나타나게 된다. 그래서 미를 이해하기 위해서는 하나에 고정되지 않고 전체를 유연하게 바라보려는 관점이 중요하다.

그런 의미에서 한 양식을 다른 양식에 비교해 그 우월을 따지려는 건 부질없는 일 같다. 여행 중에 들르는 고장마다 서로 다른 역사와 문화가 묻어 있음을 알게 되는 것처럼, 양식 역시 시대마다의 고유한 의미를 갖고 나타나는 것이라서 그들 사이에 우월하고 열등한 차이는 없기 때문이다.

시대의 고고함, 뛰어난 예술성, 학술적 가치 같은 조건들을 떠나서 그냥 우리에게 친근하게 느껴지고 바라보면 마음이 편해지는 그런 불보살상을 꼽으라면 어떤 작품들이 떠올려질까? 서산 마애불, 경주 석굴암 여래좌상, 대구 팔공산 갓바위부처님 등의 이름이 금세 입가에 맴돌 것 같다. 만약 설문조사를 한다면 앞서 말한 불상들 외에 순위 10위 안에 꼭 들 것 같아 보이는 고려시대 불상은 아마도 논산 관촉사 보살입상일 것 같다. 그만큼 대중적으로도 널리 알려져 있고 또 고려 불상 중에서 가장 대표적 작품으로 꼽히는 작품이기 때문이다.

이 상은 고려가 건국한 지 꼭 50년 뒤인 968년에 만들었다고 전한다. 이 무렵이면 신라와는 다른 고려만의 분위기가 정착되어 나가던 시기이고, 실제로 이 상부터 고려 불상의 고유한 양식이 뚜렷하게 묻어나오기 시작한다. 고려에서 가장 이른 작품 중 하나라는 것 외에, 높이 18미터나 되어 '우리나라에서 가장 큰 불상'이라는 타이틀도 갖

고 있다. 고려 불상의 특징 중 하나는 이처럼 거상(巨像)이 많다는 점이다. 이런 현상에 대해 새로운 왕조의 권위를 나타내려 한 것, 일정한 계층이 아니라 많은 대중에게 불교를 전파하려는 경향에 따른 것 등 여러 해석이 나와 있다.

이 보살상을 보면 누구나 커다란 얼굴과 머리 위에 쓰고 있는 원통형의 높은 갓, 곧 보관(寶冠)에 눈길이 먼저 간다. 보관 위로 이중의 사각형 보개(寶蓋)가 올라가 있고 보개의 네 모서리에 청동으로 만든 풍탁(風鐸)이 달려 있는 점도 색다르다. 통일신라시대까지는 보개가 달린 관을 쓴 불상이 아주 드문데, 고려에 들어와서는 이 같은 불상이 자주 보이기 시작한다. 그러니까 관촉사 보살입상은 보개가 있는 보관을 쓴 불상의 유행의 서막을 알리고 있는 작품이다. 보개의 네 모서리에 풍탁을 단 것도 고려에 와서 비롯된 새로운 유행으로, 석탑의 옥개석 네 모서리에 풍탁을 다는 풍습이 불상으로 이어져온 것으로 보인다.

이 상은 체구에 비하여 얼굴이 아주 큰 편인 게 특징이다. 그런데 이에 대해 대부분 학자가 비례감을 잃었다고 지적한다. 그래서 "불상의 몸을 보면 거대한 돌을 그냥 원통형으로 깎아 만든 느낌을 준다. 이 때문에 대형화된 신체에 비해 조각수법은 이를 따르지 못하고 있다" 고 혹평하기도 한다. 그런데 미술 혹은 불상을 볼 때 장식성만 갖고 따질 것이 아니라 그것을 바라봤을 사람들의 마음을 읽으려는 게 더 중요하다. 고려의 불상을 부분적 성취보다는 불상이 주는 전체적 효과와 조화에 초점을 맞추어서 관점을 달리해 보면 고려 불상에 나타나는 이런 표현을 이해 못할 것도 아니다.

관촉사 불상을 비롯해 고려시대에 유행한 거상은 처음부터 법당 안이 아니라 야외에 놓이는 것을 전제로 한다. 다시 말해서 제한된 건물보다는 누구나 가까이 갈 수 있고 또 먼발치에서도 바라볼 수 있도록 트이고 막힘없는 공간을 선호했다. 가장 멀리 그리고 잘 보이도록 얼

관촉사 석조보살입상의 보개와 풍탁

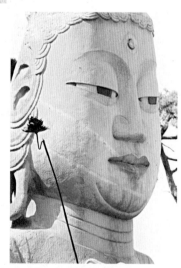

관촉사 석조보살입상의 연꽃가지

굴을 비례에서 벗어나서 일부러 크게 만든 것이다.
이는 곧 보다 많은 대중들이 향유하기를 의도했던
것으로 볼 수 있다. 상호 외에 간략한 옷 주름이나
부분 묘사가 많이 생략된 점을 흠이라고도 하지만,
이 역시 소박하면서 굳센 심성과 기상을 지닌 고려
초의 사회분위기가 그대로 반영된 것 같다.

　관촉사 보살입상이 고려시대 불상 조각의 주요
흐름을 주도했다는 점은 이후 양식적으로 비슷한
작품들이 잇달아 나타난 것을 봐서도 충분히 알
수 있다. 예를 들어 부여 대조사 보살입상은 작풍
(作風) 자체가 관촉사 상의 그것과 아주 닮았다. 대조사 상 역시 높이
10미터로 고려시대에 유행한 거상의 하나로 꼽히는 작품이다. 무엇보
다도 머리 위에 이중의 보개를 얹은 네모난 관(冠)을 쓰고 있는 점, 보
개의 네 모서리에 작은 풍탁이 달려있는 점 그리고 보관 밑으로 머리

62

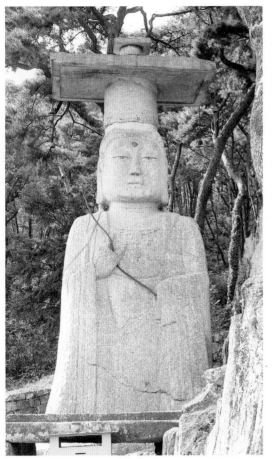
부여 대조사 석조미륵보살입상

카락이 짧게 내려져 있는 점은 관촉사 상과 거의 똑같은 패턴이다.

다른 점은, 관촉사 상의 얼굴이 기다란 달걀형인 데 비해 대조사 상은 비교적 사각형에 가깝고, 관촉사 상이 두 눈과 귀가 아주 큼직하고 코나 입도 선명하고 뚜렷한 각선으로 조각되었지만 대조사 상은 이런 부분이 다소 작게 표현되었던 정도다. 이런 점을 감안하더라도 연꽃가지를 잡고 있는 두 손의 모양이라든지 옷 주름선의 기본 패턴 등은 분명히 두 상이 서로 많이 닮았음을 보여준다. 그래서 관촉사 상이 나타나면서 이후 작품들에게 많은 영향을 준 사실을 알 수 있다. 그만큼 이 관촉사 상은 우리 불교미술사에서 중요한 의미를 갖는 작품인 것이다.

그런데 사실 그동안 학계에서는 고려시대 불상의 양식을 저평가하려는 경향이 있었다. 이 관촉사 보살입상에도 '토속화된 양식', '지방화된 양식' 등등 듣기에 따라서는 약간 낮춰보는 어감을 주는 수식어가 따르곤 한다. 그런데 이런 견해는 좀 문제가 있어 보인다. 전국을 경향(京鄕), 곧 서울과 지방으로 파악하려는 것은 중앙이 좋고 지방은 상대적으로 낙후되었다는 어감을 주는데다가, 이미 사라진 신라를 아직도 '중앙'으로 인식해 이런 용어를 쓴 것 같기도 해서다. 고려의 미

술은 나름의 미의식과 기준이 있고 그것이 삼국이나 신라와 '다를' 뿐이지 '좋고 나쁨'의 문제는 아니다. 이런 선입관으로 인해 관촉사 상이 고려라는 새로운 시대에 걸맞은 불상 양식의 새로운 방향을 제시했던 작품으로 제대로 평가하지 못하는 게 아닌가 싶다.

관촉사 석불입상을 제대로 이해하기 위해서는 앞에서처럼 양식적 측면으로 보는 것도 필요하고, 또 이 상의 정체성(正體性)을 분명히 이해하기 위해서는 그 존명(尊名)이 무엇인지 아는 것도 중요하다. 흔히 이 상은 '은진 미륵'이라는 애칭으로도 불리듯 미륵보살로 많이 알려져 있다. 이렇게 보는 데는 아마도 머리 위에 쓴 사각형 보개가 달린 높다란 보관을 갖고 판단해 그런 것 같다. 미륵보살상이 이런 모습의 보관을 쓰고 있는 경우가 많기는 하지만, 그것이 꼭 미륵보살상만의 고유한 특징이라고 할 수는 없을 것 같다. '갓바위부처님'이라는 이름으로 유명한 대구 팔공산 약사불좌상도 통일신라시대 작품이지만 둥근 갓 형태의 보관을 쓰고 있으니 갓이 미륵보살의 필수조건은 아님을 알 수 있다. 이 상의 존명을 밝히는 데 있어서 미륵보살 외에 관음보살상으로 추정할 근거도 있다. 관음보살상의 가장 큰 특징은 보관 중앙에 아미타여래상을 새긴다는 점으로, 이를 '정대(頂戴, 머리에 이고 있음)한다'라고 표현한다. 그런데 바로 앞에 있는 〈관촉사 사적비〉에 이 상 위에 '3척 5촌 되는 작은 금불상이 있다(小金佛三尺五寸)'라는 기록이 있다. 그래서 비록 지금은 남아 있지 않지만, 본래는 보관 맨 위에 여래상을 정대하고 있었음을 알 수 있다.

〈관촉사 사적비〉에 나오는 이 기록을 입증하는 이야기도 있다. 근대까지만 해도 높이 90cm의 금동불상이 관촉사 보살입상의 높다란 보관 위에 놓여 있었다고 한다. 그런데 일제강점기 초에 일본인들이 이 보살상 뒤편에 있는 언덕에 올라가 보살상을 향해 두꺼운 면포(綿布)를 던져 걸쳐놓은 다음 그것을 타고 보관 위까지 올라가서 금동불상을

가져갔다고 한다. 실제 이 보살상 보관 꼭대기에는 둥근 구멍 세 개가 같은 간격으로 뚫려 있다. 금동불상을 고정했던 장치였을 것이다.

관음보살상으로 볼 수 있는 또 하나의 근거는 연꽃가지를 쥐고 있는 점이다. 앞서의 사적기에도 '연꽃가지 길이가 11척이다(蓮花枝十一尺)'라는 표현이 있고 또 현재도 기다란 연꽃가지를 들고 있다. 화불(化佛)로서 아미타여래를 정대하고, 연꽃가지를 들고 있는 점은 관음보살상의 고유한 특징 두 가지이니, 이 상을 관음상으로 추정할 만한 충분한 근거가 있는 셈이다.

관촉사 보살입상은 세부보다는 전체에, 일부 계층보다는 많은 대중에게 다가가려는 고려 불상의 특징을 잘 표현한 작품이다. 어떤 사람은 균제미가 없고 세밀한 부분이 떨어진다고 혹평하지만, 마치 기차 여행 할 때 지나는 역마다 그곳의 규모나 분위기며 이미지가 다 다르듯이, 고려 불상 역시 신라 불상에 비해 다른 면모가 풍기는 것은 당연하다. 고려 불상을 토속적 작품 혹은 지방 양식에 매인 작품이라고 일률적으로 말하는 것은 협소한 관점이다. 그렇게 된 데에는 학자들이 불상을 바라보는 기본 시각이 너무 신라시대 작품에 단단히 매어 있는 탓에 고려 나름의 색깔을 못 본 탓이 아닐까 싶다. 그보다는 고려 건국 후 관음보살의 신앙을 배경으로 새로운 풍모로 조성된, 대중을 향한 고려 불교의 지향점을 잘 보여주는 작품으로 보는 게 맞을 것 같다. 일찍이 황수영 박사가 말했듯이, '우리의 고대 조상사(造像史)에서 하나의 기념비적 작품'이 바로 이 관촉사 보살입상이다.

8. 서민을 위한 잔잔한 웃음,
충주 대원사 석불입상

오래된 작품에는 언제나 그에 관련된 전설이 뒤따른다. 작품이 뛰어
날수록 묘하게도 그것을 만든 배경에 얽힌 전설은 꼭 있기 마련이다.
전설이 있어서 작품의 감상에 묘미와 재미를 더해주기도 하니 지금의
우리로서는 즐거운 일이다. 그런데 어떤 작품을 해석할 때 전설이 곧
역사요 사실인 경우도 있을 것이다. 이럴 때는 전설이 그 작품에 관련
된 유일한 자료일 수도 있다. 역사책에 차마 그대로 다 싣지 못할 이
야기가 입으로 전해져 전설로 남은 적이 왜 없겠는가. 이런 전설은 작
품 자체에 '기록'되어 작품에 그대로 투영되는 것이다. 그래서 전설의
내용과 걸맞는 작품의 분위기와 양식이 곧잘 있으니, 그 중의 하나가
바로 충주 미륵리에 있는 미륵대원사지 석불상이다.

미륵대원사는 언제 폐사되었는지 알 수 없고 오래 전부터 절터만 남
아 있었다. 역사서나 다른 기록에 절 이름도 나오지 않지만 옛날부터
'대원지(大院址)'라고 불러왔다. '대원'이란 이름은 이 부근에 커다란 역
원이 있었기 때문이라고 생각했다. 실제로 이 부근은 서울을 오갈 때
지나쳐야만 하는 교통의 요지였다. 고려나 조선 시대에 영남에서 서울
로 가려면 여기 말고도 추풍령을 건너도 되고 죽령으로 돌아가도 되
었다. 그런데 전하는 우스갯소리마냥, "과거보러 가는 선비가 추풍령
으로 가면 '추풍낙엽'처럼 떨어지고, 죽령을 지나면 '죽을 쑤었'지만 조

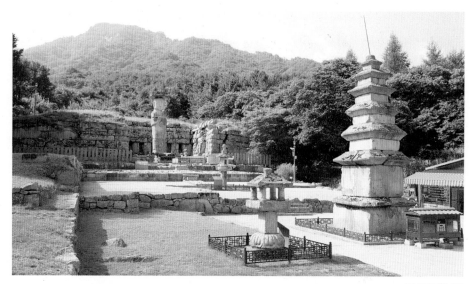

미륵대원사지 전경

령으로 가면 '새가 날아오르듯이' 합격했다."는 말처럼 가장 애용되던 길이 바로 이곳 문경 새재, 곧 조령(鳥嶺)이었다. 대원사에서 조령은 아주 가까워, 여기서 대원령이라는 고개 하나 넘으면 금세 닿는다. 이렇게 조령에 가까워 사람들이 많이 모이는 장소였고, 또 조령이 개척되기 이전에는 바로 이 미륵리가 유일한 길이었기 때문에 바로 이 근처에 '커다란 역원', 곧 대원이 있었던 것으로만 생각했다. 그러다가 1977년 절터가 발굴되고 '대원사'라는 명문이 새겨진 기와들이 출토되어 비로소 절 이름을 알게 되었다. 그러니까 '대원지'나 '대원령' 등의 지명은 역원이 아니라 대원사 절로 인해 붙여졌음이 확인된 것이다.

이 대원사지에는 여러 유적과 유물이 전한다. 인공 석굴의 자취가 잘 남아있는 절터에는 거대한 석불상을 비롯해 오층석탑과 삼층석탑, 석등, 귀부 그리고 마치 석굴암을 떠올리게 하는 석불상 뒤에 남은 석굴의 흔적 등 아주 다양한 유물들이 자리 잡고 있다. 이들 대부분은 고려 초기에 조성된 것으로 추정되어 대원사도 그때 세워진 것으로 추

정되었다. 그런데 이 유적들을 좀 더 세밀하고 자세하게 들여다보면 여기에 신라 말의 흔적이 배어있는 게 아닌가 하는 생각을 갖게 한다.

대원사가 언제 창건되고 어떻게 경영되었는가 하는 역사는 아쉽게도 책에 한 줄도 기록되지 않았지만, 다행히 전설이 전하며 그 자리를 대신해 준다. 통일신라가 분열되고 후삼국이 발호하여 다시금 치열한 통일전쟁이 시작되었고, 견디지 못한 신라는 935년 천년 사직을 내놓고 고려에 항복하고 말았다. 하지만 왕자였던 마의태자(麻衣太子, 912~?)는 순순히 고려에 귀순하지 않았다. 오히려 아버지 경순왕에게, "나라의 존망이라는 것이 천명(天命)에 달려있기는 하지만 충신(忠臣)·의사(義士)들과 함께 민심을 수습해 스스로 지키다가 힘이 다한 후에 그만두어도 늦지 않습니다. 어떻게 한 나라를 가볍게 남에게 줄 수 있단 말입니까?(國之存亡必有天命只合與忠臣義士收合民心自固力盡而後已豈宜輕以與人)"라며 항전을 주장했다고 《삼국사기》에 나온다.

하지만 결국 신라는 천 년을 이어온 역사를 접어야 했고, 마의태자는 나라를 잃은 슬픔을 가누지 못하고 경주를 벗어나 금강산으로 떠났다. 덕주(德周) 공주도 오빠를 전송하며 여기까지 왔고, 남매는 여기서 헤어져야 했다. 마의태자는 금강산으로 가기 전에 이 자리에 절을 지으니 바로 지금의 대원사다. 덕주 공주는 여기서 좀 더 북쪽에 있는 월악산으로 가 덕주사를 지어 그곳에서 생을 마쳤고, 마의태자는 금강산에서 종적을 감추었다. 유점사나 장안사, 표훈사 등 금강산의 여러 사찰들에서 마의태자와 관련된 기록과 유적이 여럿 전하는 것으로 보아 마의태자가 금강산에서 은둔하며 생을 마쳤다는 이야기는 맞는 것 같다. 그런데 이 대원사나 덕주사와 관련해서는 그저 후대에 붙여진 전설 정도로만 생각하는 사람도 많았다. 하지만 전설로만 그치는 게 아니라 역사적 사실이었을 가능성이 아주 높은 것 같다.

이런 전설이 사실이라면 그 흔적과 자취가 이곳의 유적과 유물에 드

러나 있지 않을까? 마의태자가 여기에 절을 창건한 이유는 신라가 망하는 과정에서 말로 다 못할 고생을 겪었던 신라 사람들을 위해 참회하고 그들의 복을 빌기 위해서였을 것이다. 자연히 대원사를 지으면서 신라의 정서와 문화의 흔적이 고스란히 스며들게 되었으니, 한 예로 여기에 경주 석굴암을 연상케 하는 석굴이 조성된 것을 봐서도 알 수 있다. 잘 다듬은 돌을 쌓아 올려 벽을 만들고 그 안쪽으로 낸 감실(龕室) 같은 공간에 석불상이 자리한다. 이 안에 들어서면 마치 석굴암에 들어선 듯한 느낌이 난다. 그래서 석굴의 구성 수법과 규모가 경남 사천에 있는 보안암(普安庵) 같은 고려시대 석굴보다는 확실히 다른 작풍을 보이고 있다. 석불상 주변에 남아 있는 석굴의 석재는 고태(古態)가 완연한 데 비해 정작 이 석불입상은 화사한 느낌을 주는 까닭도 석굴과 석불입상이 같은 시대에 조성된 것이 아니기 때문으로 추정하기도 한다.

대원사에는 신라가 사라지고 고려가 등장하던 시절의, 끝나버린 시절에 대한 스산함과 비장함 그리고 새롭게 시작하는 시대에 대한 희망과 기대감 등이 교차되어 남아 있다. 절이란 신앙의 공간이지만 세월의 이끼가 더해짐에 따라 한편으로는 역사의 자취이기도 하니 이런 분위기가 반영되는 것은 당연하다. 그런 흔적은 미륵석불에서도 찾아볼 수 있다. 그런데 지금까지 이 불상을 미륵대원 절터 전체의 한 부분으로 보곤 하여 그만큼 이 불상 자체에 대한 집중력이 좀 흩어진 느낌도 있다.

이 불상의 양식을 자세히 보면, 육계와 나발이 유난히 뚜렷하고 얼굴은 둥근 편이다. 눈썹 역시 둥글어 직선적으로 감은 듯한 눈과 작은 입을 두텁게 표현하고 있다. 목 아래는 삼도(三道)가 굵고 간략하게 표현되었으며, 어깨와 발아래의 너비가 거의 같아서 마치 일직선으로 깎은 듯한 느낌을 준다. 팔도 비교적 간략하게 표현했는데 오른손은 가슴에서 펴고 있는 시무외인을 하고, 왼손은 연봉 혹은 약합(藥盒)으로

보이는 지물(持物)을 들고 있다. 전체적인 양식으로 볼 때 고려시대 초기에 많이 조성되었던 거불(巨佛)들과 궤를 같이하는 작품으로 평가되곤 한다. 그런데 좀 더 유심히 살펴보면 마의태자 전설이 전하는 935년 가까운 시기로 좁혀볼 수 있을 만한 요소가 보인다. 일반적인 고려 초기의 불상과는 세부적으로 다른 모습과 분위기를 지니기 때문인데, 그렇게 생각하는 데는 다음과 같은 몇 가지 요소가 있어서다.

우선 이 불상은 높이 11m로 고려 초기의 일반적인 거석불상보다는 작은 편이다. 고려 왕조가 안정되기 시작하던 968년에 세운 논산 관촉사 미륵불상은 18m에 달한다. 그에 비하면 확실히 작은 편이다. 석불상의 조성 수법도 약간 다르다. 관촉사나 부여 대조사 석불상 등은 한 장의 돌에 새겼으

충주 미륵대원사지 석조여래입상

나 대원사 석불상은 보관까지 모두 6장의 돌을 조립해 만들었는데 이는 확실히 시대적 차이를 느끼게 해주는 부분이다.

무엇보다 고려 초기의 거석불상들이 대부분 신체 각 부분이 풍만하게 조각된 데 비해 이 대원사 석불상의 몸매는 상당히 마른 편이 주목

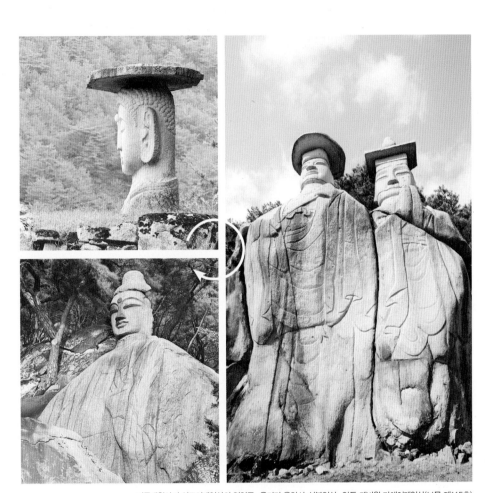

미륵대원사지 석조여래입상의 옆얼굴, 용미리 용암사 석불입상, 안동 제비원 마애여래입상(보물 제115호)

된다. 전체적인 인상은 수척하고 파리하다고 해도 될 정도다. 굳이 여기에 나라를 잃고 고심참담했을 마의태자의 모습을 투영할 필요는 없겠지만, 분명 신라 말의 불안하고 가라앉아 있던 사회상이 이 불상에 반영되었다고 추정할 수 있을 것 같다. 또 하나 중요한 요소는, 불상 얼굴의 옆모습이다. 높이가 10m가 넘는 불상은 얼굴과 같은 높이에서 바라보기가 어렵다. 그래서 대체로 불상의 얼굴, 곧 상호(相好)를 옆에서 관찰하지 못하는 경우가 많다. 그래서인지 불상은 옆모습 중

에서도 귀의 형태에서 시대적 양식이 잘 드러난다는 점을 자주 놓치고 있다. 대원사 석불상의 귀는 얼굴 길이의 반 이상이 될 만큼 크지만 고려시대 불상의 기다란 귓불만큼 기다랗지 않아 확실히 시대적 차이가 있다. 또 귓바퀴가 두텁고 윤곽이 또렷하며 고막을 가리는 돌출 부분이 크고 둥글어 복스럽게 표현된 것은 석굴암 본존불에서 시작되어 철원 도피안사 불상 등 통일신라 후기 불상까지 이어지는 신라 불상의 특징이다. 이런 점들을 염두에 두고 바라보면 이 불상이 고려 초기의 여느 불상들보다는 좀 이른 시기에 조성되었을 가능성이 좀 더 구체적으로 다가오는 것 같다.

논산 관촉사, 부여 대조사, 안동 제비원, 파주 용암사 등 고려를 대표하는 불상의 작풍(作風)은 분명 대원사지 불상의 그것과 맥을 같이한다. 양식사(樣式史)의 큰 틀에서 보면 대원사 불상은 고려 초의 작품이며 앞에서 든 불상들의 양식을 선도하고 있다고 할 수 있다. 다만 조금 더 세밀히 보면 신라 말의 작풍도 같이 지니고 있다는 점에서, 비록 아주 짧은 시간이었기는 했지만 신라와 고려가 이어지는 사이에 자리하는 조성된 징검다리처럼 보이는 것이다.

특히 이곳이 마의태자 전설이 전하는 자리라는 점에서 이 불상에서 그런 전설의 구체적 흔적을 찾아보려는 시도는 나름 의미가 있을 것 같다. 이 불상의 상호에는 신라 불상의 위엄이 깨끗이 걷혀져 있고, 고려불상의 무표정과도 확연히 다른 서민의 잔잔한 웃음이 자리하고 있다. 절 마당 끝에 서서 불상을 바라보아도 서로의 눈길은 마주 닿지만, 불상 앞쪽에 있는 석등과 석탑 사이에서 바라보면 상호가 더욱 화사하고 부드러운 미소를 느낄 수 있다. 대원사지 옆에는 근래에 지어진 미륵세계사가 있어 중창불사에 한창이다. 옛날 고단한 삶을 살아야 했던 사람들을 보듬고 그들을 위해 대원사가 창건되었던 것처럼 미륵세계사가 다시금 사람들의 웃음을 되찾아 주었으면 좋겠다.

II. 영원히 그 자리에 **석탑, 석조 문화재**

석조 미술

우리나라 미술의 성격과 특징을 중국·일본과 비교하는 표현에는 여러 가지가 있는데, 주로 사용했던 재질을 가지고 말할 경우 '석조 미술의 나라'라고 한다. 흙을 이용해 소조(塑造) 미술이 발달한 중국, 풍부하고 질 좋은 나무가 많아 목조 미술이 발달한 일본과 달리 우리는 특히 석탑과 석불에서 돌을 이용해 다양하고 수준 높은 미술을 잘 만들어내어서다.

우리나라는 국토 대부분이 산악이라 화강암 등 질 좋은 석재가 많이 생산되는 자연환경을 배경으로 하여 돌이 갖는 견고성, 내구성 같은 장점을 잘 살려냈다. 그래서 6세기 이후에 석재를 이용한 불교미술이 비약적으로 발전하게 된다. 특히 불상과 불탑은 점점 대형화 되어가는 추세가 되어 이때 만들어진 불상이나 불탑을 보면 전체적으로 이전보다 한층 원숙해진 솜씨가 드러난다. 작가들이 돌이 주는 질감과 양감을 충분히 이해하고 자유자재로 돌을 다룰 줄 알았던 것이다. 이후 7~8세기에 접어들면서 다른 재질로 만든 작품들에 비해 석불이나 석탑, 석등 등 석조 미술의 조형미와 예술성이 최고조로 올랐다.

'석조 미술의 나라'라는 찬사는 바로 이 시기를 일컫는다. 우리나라 석조 미술의 대표 격은 석탑과 석등 그리고 부도 등이다. 그 밖에도 다양한 석조 작품이 많이 만들어졌지만, 이 세 부분이 특히 우리나

라 석조 미술의 주축을 이룬다. 석탑 이전에 목탑이 먼저 나타났지만 6세기 이후 완전히 자취를 감추고 새롭게 등장한 석탑과 벽돌탑인 전탑이 그 자리를 대신했다. 목탑의 탁월했던 건조술은 643년에 세워져 1238년에 불타 사라질 때까지 동양 최고 최대로 우뚝했던 경주 황룡사 구층목탑을 통해서 잘 알 수 있고, 일본에 기술을 전수해주기도 했다. 그런데 6~7세기 석탑에는 목탑에만 나타나는 외형적 특징도 함께 보인다는 점이 재미있다. 시대가 바뀌어 새로운 재질을 채택했어도 아직 옛 것에 대한 향수가 묻어났기 때문이다. 목탑에서 석탑으로 바뀌었어도 기술력은 그대로 이어져 석탑은 고대 불교미술의 정수를 보여준다.

불탑은 불사리(佛舍利)를 봉안하기 위함이 가장 큰 목적이다. 인도에서 처음 나타난 불탑의 형태는 우리의 그것과는 많이 달라서 지붕이 둥글고 층단이 없는 이른바 복발형(覆鉢形)이었다. 그에 비해서 삼국시대에 처음 지어진 우리나라 탑은 지면과 닿는 부분에 지대석(地臺石)을 깔고 그 위에 널찍하고 평평한 기단(基壇)을 놓은 뒤, 기단 위에 탑신(塔身)과 지붕 모양의 옥개(屋蓋)를 얹힌 다음 맨 위에 상륜(相輪)을 올리는 모습을 기본으로 한다. 이런 형태는 기본적으로는 중국이나 일본도 마찬가지인데, 세 나라 모두 탑이 처음 나올 때 사람이 거주하는 목조 건축을 염두에 두고 만들었기 때문이다. 기단은 탑의 무게를 받아야 하므로 튼튼하도록 크고 넓은 모양을 하는데, 7세기 무렵에 탑의 높이가 높아지면서 무게를 좀 더 잘 받을 수 있도록 상하로 구성되는 이중기단의 건축법이 고안되어 이후 모든 탑들에 적용되었다. 석탑의 탑신은 3층, 5층, 6층, 7층, 9층, 10층, 13층 등 다양한 층수가 있다. 삼국시대부터 통일신라시대에는 3층 석탑이 가장 많았고, 고려시대에 와서 5층 석탑도 꽤 보인다. 그에 비해 6층~10층은 그다지 많은 편은 아니다. 탑마다 층수가 다르게 된 배경은 분명하게 밝혀지지 않았다. 아

마도 3층은 우리나라 사람들에게 가장 익숙한 모양이었고, 다른 층수도 각각의 수가 상징하는 불교적 의미가 있어서 이렇게 다양한 층수가 나왔을 것이다. 층수를 많이 두려면 자연스레 크고 높게 세워야 하겠지만, 탑의 아름다움은 꼭 높이나 층수에 달린 게 아니고 각 층의 비례가 얼마나 잘 이뤄져 있느냐가 전체 미감의 깊이를 좌우한다.

불탑이 불사리를 봉안한 데 비해 승사리(僧舍利)를 담은 승탑을 부도(浮圖) 혹은 묘탑(廟塔)이라고 한다. 불탑보다 크기가 작고 탑신도 층수 없이 단층의 탑신 위에 옥개석만 얹는 형태를 기본으로 하였다. 부도는 통일신라와 고려에서는 지대석과 기단부, 탑신부가 팔각에 옥개는 지붕 모양을 한 팔각원당형(八角圓堂形)이 유행했고, 조선시대에 와서는 종 모양을 한 석종형(石鍾形)이 대세를 이뤘다. 통일신라 부도는 탑신에 팔부중이나 비천상, 동물상, 꽃무늬 등을 화려하게 조각한 것이 눈에 띄고, 조선시대 부도는 소박하며 단아한 모습이 특징이다. 모두 그 시대의 분위기와 사회상을 잘 반영하고 있는 것이다.

석등은 불을 밝히기 위한 시설이다. 전기가 없던 시절 칠흑 같은 밤 산사에서 환하게 빛나는 빛은 오늘날 그 어떤 조명보다도 밝았을 것이며 또 힘든 세상을 살아가게 하는 큰 희망을 주었을 것이다. 그래서 석등에는 무명(無明)의 깜깜함을 밝히는 광명 같은 불법을 이 세상에 비추겠다는 의미가 담겨 있다. 비록 불상이나 불탑 같은 직접적 신앙의 대상은 아니면서도 사찰마다 석등을 빠짐없이 갖추고 있는 까닭이다. 우리나라 석등은 중국보다 작지만 비례감이 좋고, 일본보다 덜 화려하지만 소박하며 단아하다. 석등의 일반적 형태는 지대석 위에 연꽃이 뉘어진 모양의 하대, 기다란 기둥 모양을 한 중대, 다시 연꽃이 활짝 핀 모양의 상대석이 있고, 그 위에 불을 밝히는 기름심지를 담는 화사석(火舍石) 그리고 맨 위에 옥개가 얹히는 구조를 한다.

우리나라는 도처에 돌이 있어서 돌에 익숙하고 친근한 기분을 느낀

다. 천지에 흔한 게 돌이지만, 그 돌을 다듬어 불상을 쪼고 석탑을 세우고 석등을 만들면 황금이나 옥보다도 더 귀하고 소중한 작품이 되어 우리의 마음을 깨끗이 하고 정신을 맑게 해주었다. 돌의 속성은 본래 차갑고 무거운 것이지만, 불교미술로 승화된 돌은 연꽃마냥 밝고 맑게 오랜 세월 동안 우리와 함께 해왔던 것이다.

무왕과 선화공주의 전설
익산 미륵사 석탑

미술작품을 학술 관점에서만 보려는 건 작품을 이해하고 대화하는데 있어서 좀 일방적이라는 생각이 든다. 분석하고 비평하는 일은 딱딱하고 건조한 작업이 될 수밖에 없고, 그러다 보면 작품에서 즐거움을 느끼기가 어려워진다. 물론 학술 연구는 전문가들의 몫이지만, 어쨌든 보통 사람들은 학자들이 보는 관점보다는 훨씬 소프트하고 관대하게 작품을 대하고 싶어 한다. 작품이 탄탄한 예술성을 바탕으로 해서 역사성마저 얻으면 우리는 이를 '문화재'라고도 부른다. 문화재가 '공공의 자재(資財)'라고 할 때 더더욱 대중적 관점을 존중할 필요가있다. '학술'이라는 말로 포장되어 편하게 감상하기 불편한 존재, 전문가에만 독점당한 문화재여서는 곤란하다. 문화재라는 말에 너무 뻣뻣하게 굳어버리지 말고 자유스럽게 바라다보려는 시선은 창의적 관점을 이끌어낼 수도 있다.

문화재를 바라볼 때 가장 먼저 떠오르는 생각 중 하나가 '저 작품은 얼마나 오래되었을까' 하는 생각이다. 이런 궁금함은 사실 대중이나 그 방면의 전문가나 마찬가지다. 하지만 전문가들도 가장 대답하기 어렵고 그래서 언제나 답답해하는 질문이기도 하다. 작품에 제작연대가 나와 있으면 좋은데, 야속하게도 자기의 생년월일을 친절하게 말해주는 작품은 아주 드물다. 그래서 겉으로 드러난 모습, 이른바 양식

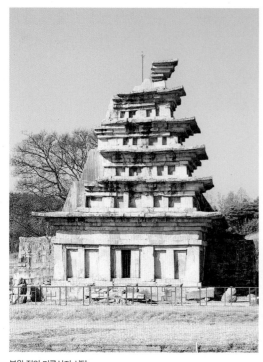
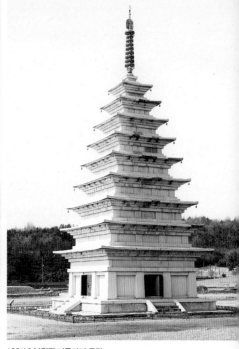

복원 전의 미륵사지 서탑 1991년 복원된 미륵사지 동탑

(樣式)으로 작품의 나이를 헤아려 봐야만 한다. 그래도 불상은 연대가 새겨진 작품이 더러 좀 있고 불화야 대부분 제작연대가 적혀있어 어려움이 없다. 하지만 탑의 경우 글자로 연대를 알 수 있는 고대의 탑은 하나도 없다. 그래서 이런 질문이 나올 수 있다. "우리나라에서 가장 오래된 탑은 무엇인가?"

질문 속엔 하나만 딱 집어 대답해주길 바라는 마음이 있겠지만, 그럴 수 없다는 게 문제다. 현재 전하는 탑 중에서 가장 오래된 것은 일단 익산 미륵사지(彌勒寺址) 탑과 부여 정림사지(定林寺址) 탑이라는 게 정설이다. 두 탑이 동시에 세워지지는 않았더라도 양식으로 볼 때 거의 비슷한 시기에 만든 것으로 보는 것이다. 일제강점기에 일본인 학자들은 이 두 탑을 고려의 작품이라고 주장했다. 하지만 해방 이후 시작

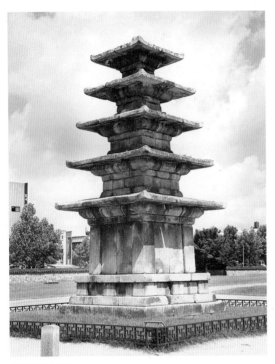
정림사지 오층석탑

된 우리의 미술사 연구가 점차 그 열매를 맺기 시작하던 1970년대 무렵 학자들은 두 탑 모두 백제 작품이라는 확신을 갖게 되었고, 그에 따라 이 두 탑은 우리나라 최고(最古) 석탑의 반열에 올랐다. 두 탑에 대한 정확한 시대측정은 드디어 우리 미술사 연구가 일본의 영향에서 벗어났음을 의미하는 성과이기도 했다. 그리고 미륵사지 석탑의 경우는 2008년 탑 안에서 백제 때 봉안한 사리장엄이 발견되어 백제 작품임이 증명되기도 했다.

미륵사지 탑과 정림사지 탑의 특징은 둘 다 석탑이면서 목탑의 흔적을 뚜렷하게 간직하고 있다는 점이다. 미술사를 보면 새로운 유형이 나올 때 그 이전에 유행했던 양식의 흔적이 남아 있는 것을 볼 수 있다. 전작(前作)에 대한 향수뿐만 아니라 새로운 양식에 적응할 시간이 필요했기 때문일 것이다. 내구성 문제, 재료 취득의 어려움 등 여러 가지 원인으로 인해 목탑이 점차 사라지기 시작하고, 이어서 석탑도 처음 등장했을 때 석탑이면서도 형태면에서 목탑의 자취가 뚜렷하게 남아 있음을 미륵사지 탑과 정림사지 탑에서 확인할 수 있다. 이렇게 급격한 변화보다는 완만한 흐름을 택한 것에서 백제 미술의 유연함이 유감없이 드러나 있다.

목조 건축은 나무 부재의 조립이므로 바깥에서 보면 포작(包作)이나 창방(昌枋)·평방(平枋) 같은 조립들이 분명하게 드러난다. 그런데 석탑

은 단순하게 설명하자면 돌을 큼직큼직하게 잘라서 올려놓는 것이니 아주 섬세한 부재 간의 결합과 조립이 필요할 것 같지 않은데도, 굳이 목탑에서나 보일 법한 목조건축적 흔적을 일부러 새겨 넣은 것이 미륵사지와 정림사지 탑이다. 이런 특징은 이 두 탑 이후에 나타난 석탑부터는 눈에 띄게 줄어든다. 석탑이 그만큼 사람들의 눈에 익어가고 목탑의 잔영이 사라져가고 있다는 뜻이다. 그러다가 8세기에 들어서면 목탑의 자취는 완전히 사라져 없고 석탑만의 모습으로 정착한다.

익산 미륵사지 석탑은 현재 남아 있는 탑 중에서 가장 오래되었을 뿐 아니라, 앞서 말한 것처럼 탑에서 백제의 완전한 사리장엄이 발견되었다는 점에서 남다른 의미가 있다. 미륵사 창건에 대해서는《삼국유사》〈무왕〉조에 아주 자세하게 나온다.

서기 600년 백제 왕 무왕(武王)과 왕비 선화(善花)공주가 익산의 용화산에 있는 사자사(獅子寺)를 찾았을 때였다. 용화산 입구에 있는 연못에 이르렀는데 문득 연못 안에서 미륵삼존이 솟아 나와 이들을 맞았다. 왕과 왕비는 미륵부처님들이 친히 자신들을 영접했다는 사실에 커다란 감동을 받았다. 선화공주가 특히 더욱 그랬던 모양이다. 그녀는 무왕에게 이곳에 절을 세우자고 했고 무왕은 쾌히 승낙했다. 그리고 그해에 미륵사를 완성했다. 지금의 미륵사는 바로 이런 창건연기를 간직하고 있다.《삼국유사》에는 당시의 가람 규모나 배치를, "금당과 탑, 그리고 회랑을 각각 세 곳마다 지었다(殿塔廊廡 各三所創之)."라고 적었다.

그런데 이 말은 1980년부터 20년 동안 이어진 미륵사지 발굴을 통해 그대로 확인되었다. 일연(一然) 스님이《삼국유사》를 얼마나 정확하게 기술했는가 알게 해주는 대목이기도 하다. 세 채의 금당마다 그 앞에 세워진 탑 3기는 발굴을 통해 동·서 탑은 석탑, 중앙탑은 목탑으로 밝혀졌다. 지금 금당은 모두 사라졌고, 탑도 서탑(西塔) 하나만 남아 있지만, 이 탑은 다른 어떤 탑과 비교해도 뒤지지 않을 커다란 의미를 지

니고 있다.

미륵사지 탑은 지금 6층까지만 남아 있는데 본래 7층이었는지 혹은 9층이었는지 명확하지 않다. 현재 남은 모습을 스캔해서 그 비율에 맞춰 3D로 원형을 복원한 적이 있는데 그 때 9층이라는 결론이 나왔다. 그래서 1993년에 새로 세운 동탑도 9층으로 지었다. 하지만 여전히 7층이라는 주장도 존재한다. 어느 쪽이든 원 모습은 우리나라는 물론이고 동양에서 가장 큰 석탑이었을 거라는 데 이론이 없다.

미륵사지 탑의 양식을 좀 더 살펴보자. 기단(基壇)을 나지막하게 한 단만 놓은 것은 여느 목탑에서나 볼 수 있는 스타일이다. 앞에서 말한 것처럼 이 석탑이 목탑을 그대로 번안(飜案)했다는 것은 초층 탑신(塔身)부터 확인된다. 각 면마다 3칸씩 나누고 가운데 칸에 문을 만들고 그 안으로 작은 통로를 두었다. 그래서 평면으로 보면 사방에서 내부로 연결되어 중앙에서 일치되어 있고, 중앙에는 거대한 사각형 기둥을 세운 심초석을 두었다.

이런 모습은 목탑의 건축수법과 거의 같다. 또 초층 몸돌의 네 면에 세운 모서리기둥의 모습이 위아래가 좁고 가운데가 볼록한, 이른바 목조건축의 '배흘림기법'도 따르고 있다. 기둥 위에 목조건축에서 기둥과 기둥을 연결하는 재료인 평방과 창방을 본떠 설치한 것도 마찬가지다.

미륵사는 조선시대 중기 무렵 탑이나 당간지만 남은 채 건물은 모두 없어지고, 이후 황무지처럼 버려진 것으로 보인다. 조선시대의 문인 강후진(姜候晉, 1685~1756)은 미륵사를 유람하면서 "미륵사에 벼락을 맞아 무너진 석탑이 있는데, 나이 지긋한 촌로가 이 탑에 올라가 비스듬히 누운 채 곰방대를 뻐끔뻐끔 물고 있더라."라고 미륵사 탑을 마치 동양화 한 폭을 소묘(素描)하듯 표현하기도 했다.

일제강점기에 이 탑의 붕괴를 우려해 몸체에 시멘트를 발라 지탱시

익산 미륵사지 전경

켰다. 그런데 시멘트를 바른 모습이 너무 보기 안 좋은데다가, 또 이 시멘트마저도 갈라지고 있어 국립문화재연구소에서 탑의 안전을 위해 지난 2007년부터 해체 복원 작업을 시작했다. 탑신을 모두 해체하고 드디어 심초석까지 내려갔을 때가 이듬해 1월, 그곳에서 백제 사리장엄이 고스란히 발견되어 새해 벽두부터 국민을 흥분시켰다. 금동 외함과 내함 그리고 사리를 담은 사리병, 여기에 사리장엄 주변에 놓인 각종 보석들까지 백제의 탑 사리장엄이 원 모습 그대로 발견된 것은 바로 그 전해인 2007년 부여 왕흥사지 목탑지에서 나온 사리장엄에 이어 두 번째다. 미륵사지 탑 사리장엄이 아무 탈 없이 봉안 상태 그대로 출토될 수 있었던 것은 탑을 세울 때 가장 먼저 설치하는 심초석 안에 봉안한 덕분이었다. 그래서 도중에 탑 일부가 무너졌어도 아무 손상 없이 보존될 수 있었다. 그런데 새로운 보물을 얻었다는 흥분이 사람들에게서 서서히 가라앉을 무렵 이번에는 학계가 급격히 후끈 달아올랐다. 사리장엄과 함께 발견된 금판 봉안기(奉安記) 뒷면에 적힌

미륵사지 서탑 기단부 심초석 발굴

다음과 같은 문장 때문이다.

"우리 백제의 왕후는 좌평 사택의 후덕한 따님으로 전생에 갖가지 좋은 인연을 쌓아 복을 얻어 금생에 태어나셨다. 백성을 어루만지시는 한편 삼보의 동량이 되어 재물을 희사해 가람을 짓고, 기해년(639년) 정월 29일에 사리를 봉안하셨다."

我百濟王后 佐平沙乇積德女 種善因於曠劫 受勝報於今生 撫育萬民 棟梁三寶 故能謹捨淨財 造立伽藍 以己亥年正月十九日 奉迎舍利.

《삼국유사》는 무왕과 왕비 선화공주가 발원해 600년에 창건되었다고 하는데, 금판에는 연도며 왕비 이름까지 전혀 다르게 기록된 것이다. 아무래도 탑을 세운 지 600년이 넘은 때 지은 《삼국유사》보다는 당시 기록인 금판의 봉안기가 더 정확하다고 보았기 때문이다. 그래서 《삼국유사》에 전하는 이야기가 허황한 전설을 그럴듯하게 적어 넣은 책이라는 혹독한 비판까지 나왔다. 일연 스님이 들었다면 억울해

미륵사지 석탑 사리봉안기의 앞면과 뒷면

땅을 쳤을지도 모른다. 하지만 얼마 뒤 금판의 기록에 대한 새로운 해명이 나오기 시작했다. 즉《삼국유사》에 나오는 600년은 가람을 창건하기 시작한 해고, 금판에 나오는 '기해년' 639년은 가람과 석탑의 완공시기로 볼 수 있다는 관점이 새롭게 제시된다. 완공기간이 길어 보이지만, 미륵사보다 규모가 작은 부여 왕흥사도 35년이나 걸렸던 점을 생각해 보면 그것도 이해가 된다. 여하튼 600년에서 시작해 가람창건이 완성된 639년 동안 선화공주가 승하했을 가능성은 충분하다. 그렇다면 완공 때 썼을 금판에 기록된 왕비 '사택적덕녀(沙乇積德女)'는 바로 선화공주를 이은 새 왕비라는 가설이 성립될 수 있다.

또 무왕과 선화공주에 대해 당시 백제와 신라가 적대관계였으니 왕실 간 혼인을 할 수 있을 상황이 아니었다라는 주장도 있다. 하지만 이것 또한 충분히 설명될 수 있는 이야기다.《삼국사기》에 따르면 493년에 백제 24대 동성왕(東城王, 재위 479~501)과 신라 이찬(伊飡, 17관등 중 두 번째 벼슬) 비지(比智)의 딸이 결혼을 했다는 기록이 있고, 그 뒤를 이은 25대 무령왕(武寧王, 재위 501~523)의 부인 역시 신라 지증왕(智證王, 재위 500~514)의 딸일 가능성이 있다는 주장도 있는 만큼 그 가능성은 얼마든지 열려 있다고 봐야 한다. 선화공주가 실존인물로 미륵사 창건을 발원했을 사실은 충분히 뒷받침되는 이야기다.

천 년 영화는 간곳없고 절터만 남았어도, 미륵사지는 한국 미술사를 공부하는 사람이라면 꼭 가봐야 하는 미술사의 성지로 남았다. 백제의 왕실을 상징하던 장엄함은 지금 보기 어렵게 되었지만 너른 절터에 오로지 혼자만 남은 석탑 하나만으로도 이곳은 미술사의 성지로 여겨질 충분한 이유가 된다. 발굴을 통해 출토된 방대하고 다양한 유물, 그리고 백제 최고 수준의 사리장엄까지, 미륵사 석탑은 우리 문화사를 한층 풍성하게 해준 황금 어장이자 보물창고 역할을 톡톡히 해내고 있다.

천 년을 밝혀온 등불
청도 운문사 석등

'미(美)'를 표현하는 어휘는 알고 보면 꽤 다양하다. '아름답다'는 미에 대한 직역이자 가장 보편적인 말이고, '멋있다'도 아마 이와 거의 동격일 것이다. 그밖에 '곱다', '예쁘다', '말쑥하다', '늘씬하다', '중후하다', '우아하다' 등도 역시 미를 표현할 때 사용되는 말들이다. 이 중 '단아하다'는 말이야말로 한국적 미를 가장 엇비슷하게 나타내는 말이 아닐까 한다. '단아함'은 자연과 어울리지 못하면 나올 수 없는 멋이다.

우리나라 미술의 가장 독특한 특징이 바로 자연과 스스럼없이 어우러지는 맛이기에 단아하다는 표현을 그저 가볍게 볼 일이 아니다. 가톨릭 베네딕트 교단의 신부인 안드레 에카르트(Andre Eckardt, 1884~1971)는 1908년 우리나라에 왔다가 한국의 미에 심취해 20년간 머물렀다. 그는 귀국한 뒤 1928년에 《한국미술사(Geschichte der Koreanischen Kunst)》를 썼는데 그는 이 책 한 권으로 저명한 미술사학자의 반열에 올랐다. 그는 그 책에서 한국미술을 이렇게 정의했다. "한국의 예술은 세련된 심미적 감각을 바탕으로 삼고 있다. 그 원천은 아름다움에 대해 늘 자연스러운 감각을 지니는 데 있으며, 그것을 고전적으로 표현함으로써 아름다움을 나타냈다." 우리 미에 스스로 도취될 수도 있는 한국인도 아니고 반대로 우리의 역사와 미술을 고의적으로 낮춰보려 했던 일본

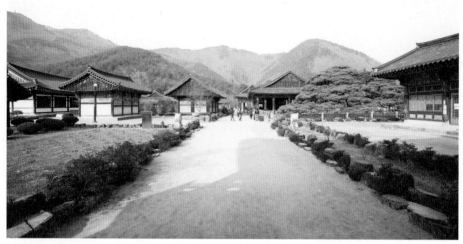

청도 운문사 전경

인도 아닌 객관적 입장에서 한국의 미를 섭렵했던 에카르트였기에 한
국의 아름다움에 대한 여러 정의 중에서도 가장 믿어줄 만할 말인 것
같다.

 '단아함'이 가장 잘 어울리는 우리 문화재 중에 청도 운문사(雲門寺)
석등(石燈)이 있다. 등이란 건 아주 오랜 옛날 인간이 불을 자력으로 피
울 줄 알던 때부터 애써 지핀 그 불씨를 꺼트리지 않고 보관할 도구
로 필요했을 것이다. 그런데 불교가 나타나면서 등은 이런 실용성 외
에 무명(無明)을 밝히는 상징성으로 인해 그 존재의미가 격상되었다. 그
래서 삼국시대이래로 사찰에는 늘 등이 있었다. 발굴에 의해 미륵사에
는 동금당지 앞에, 황룡사에는 목탑 앞에 석등 3개가 있었던 것이 밝
혀졌다. 이들 삼국시대 석등에 이어서 감은사·실상사·법주사·불국
사·부석사·보림사·해인사 등 통일신라 석등들이 뒤를 잇는다. 사
찰에서는 거의 대부분 돌로 등을 만들었기에 석등(石燈)이라고 불렀다.
석등은 온기와 더불어 그 환한 불빛을 통해 어둠에 갇힌 사람들에게

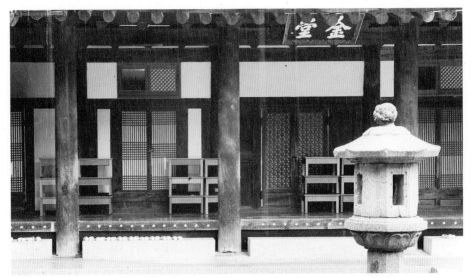

밝음을 주어 길을 인도했다. 그래서 중생을 인도하는 절에 처음부터 석등이 있었다는 건 어쩌면 당연한 일인지도 모른다. 우리나라 절에는 석탑과 마찬가지로 석등이 늘 있어왔으니 이것만 봐도 석등의 존재가 치가 어떠했는지 알 수 있다.

석등을 대할 때 한 가지 떠오르는 의문이 있다. 지금 우리가 보는 사찰 석등의 기원은 어디인가 하는 문제다. 우리나라 사찰의 석등은 삼국시대부터 조선시대까지 대략 300점 가까이 남아 있다. 조선시대 석등은 주로 장명등(長明燈)이라고 불렀다. 그런데 우리 석등과 같은 모양은 인도는 물론 중국이나 일본에도 거의 없다. 정명호(鄭明鎬) 박사는 우리나라 석등 연구를 집대성한 분이고, 또 단국대학교 사학과 박경식 교수는 "우리의 석등은 한국적 불교문화의 한 유형으로, 중국이나 일본의 불교문화와는 차별성을 지닌 양식적으로 새롭게 창안한 문화유산"이라는 탁견을 발표한 바 있다.

석등은 연꽃 모양의 하대석과 기둥인 중대석, 역시 연꽃 모양을 한

상대석과 불을 담은 화사석(火舍石) 그리고 지붕인 옥개석 등 아주 단순한 구조로 구성된다. 하지만 이 단순함 속에 뛰어난 아름다움이 녹아 있으니 멋이란 생각할수록 참 묘한 존재인 것 같다. 석등 중에서 가장 중요한 부분인 화사석은 밑에 홈이 움푹 파여 있어 여기에 옥이나 돌 또는 금속으로 만든 작은 그릇에 기름을 두고 불씨를 지폈을 것이다. 실제로 가까이 가서 화사석 안을 보면 어느 석등에나 심지와 견기로 검게 그을린 자욱이 남아 있다. 화사석에는 사방에 세로로 기다랗게 난 화창(火窓)을 만들어 여기를 통해 불빛이 사방으로 퍼지도록 했다.

그런데 이 화창에 대한 지식 중에 잘못 알려진 게 하나 있다. 경주 불국사 석등에 관한 이야기다. 신라의 전성기인 9세기 경주 인구는 10만 명으로 추산될 만큼 많았다. 그래서 큰 행사가 있는 날엔 법당이 온통 귀족들 차지가 되어서 대부분 참배객들은 법당 근처도 가기 어려웠다. 그래서 그들은 깜깜한 밤이 되어서야 '창호지'로 바람을 막은 석등의 불빛을 통해 법당 부처님을 뵐 수 있었다는 얘기다. 전체적으로는 맞는 말이지만, '창호지' 부분이 잘못되었다. 석등의 화사석을 종이로 막았다가는 이글거리는 불길에 타버려 하루 수십 번을 다시 붙여도 모자랐을 것이다. 화창 주위를 자세히 보면 화창을 장식하기 위해 장석을 붙였던 흔적이 있다. 이것으로 볼 때 화창은 본래부터 꽉 닫아둔 게 아니라 화창 주변을 금속으로 둘렀고 가운데는 종이로 막은 게 아니라 그냥 여백을 둠으로써 바람이 통하게 했던 것을 알 수 있다. 바람이 불면 불길이 꺼질 것 같지만, 앞에서 말한 것처럼 불씨는 움푹 파인 홈 안에 있기 때문에 바람 따라 이리저리 넘실거리기는 했어도 여간한 비바람이 불어도 꺼지지는 않았을 것이다.

운문사 석등은 '금당(金堂)'이라는 편액이 달린 건물 앞에 자리한다. 그런데 이 건물은 우리가 보편적으로 말하는 불상을 모신 그런 금당

이 아니라 처음부터 스님들이 거처하는 요사(寮舍)로 지어진 건물이었다. 툇마루가 있고 여러 칸으로 구성된 점 등 지금 보이는 건축 양식으로 보아도 그 점은 분명하다. 그래서 다시 의문이 하나 생긴다. 석등이란 부처님의 광명이 중생에게 두루 비친다는 상징적 의미를 담고 있기에 모든 석등이 하나같이 불전(佛殿) 앞에 놓여있기 마련인데, 운문사 석등만은 왜 요사 앞에 놓이게 되었을까?

그 해답으로 1935년 무렵에 촬영된 사진에 나오는 작압전(鵲鴨殿) 뒤의 석등을 금당 앞 석등으로 보기도 한다. 다시 말하면 처음에는 작압전 뒤에 있었는데 언젠가 지금의 자리로 옮겨졌다고 추정하는 것이다. 하지만 사진 속 석등 일부가 건물에 가렸고 또 모습도 흐릿해 확신하기는 어렵다. 지금은 사라진 다른 석등일 수도 있다. 반대로 지금의 건물에 '금당' 편액이 걸린 것은 바로 이 석등이 여기에 있어서였기 때문일 것이다. 석등을 앞에 둔 건물은 불전, 곧 금당일 테니까. 여하튼, 지금 금당은 운문사 승가대학 학인스님들이 강학을 하거나 참선하는 공간으로 사용된다. 그래서 석등을 보러 갈 때면 학인스님들을 잘 마주치게 된다. 그런데 운문사 학인스님들은 언제나 단아해 보이는 것이 석등의 이미지와 서로 겹친다는 느낌을 갖게 한다. 그런 걸 보면 사람과 문화재는 서로 닮아가는 것 같다. 천 년을 넘게 이어온 문화재를 늘 보면서 살아온 사람들이 문화재에 담겨진 아름다움을 닮는 건 이상한 일은 아닌 것 같다.

운문사 석등이 세워진 시기는 양식으로 볼 때 전형적인 통일신라시대 석등, 그 중에서도 9세기 무렵으로 판단된다. 구조를 보면 맨 아래 받침돌과 하대석은 한 장의 돌로 이루어져 있는데 하대석은 섬세하면서도 윤곽이 뚜렷한 여덟 장의 연꽃잎 모양으로 새겼다. 이런 형태는 9세기 석등에 흔히 나타나는 모습이다. 받침돌은 땅을 고르게 하고 석등을 지탱하는 기초 역할을 하는데 운문사 석등 받침돌은 땅에 묻

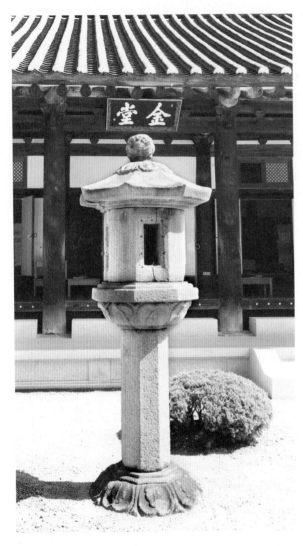

청도 운문사 석등
(보물 제193호)

혀 있어 보이지 않는다.

하대석 위에 놓인 팔각기둥인 중대석은 아무런 꾸밈도 하지 않은 채
그저 위로 쭉 뻗어 있다. 이런 담백함은 석등에서 흔히 볼 수 있는 모
습으로, 석등에서만 느낄 수 있는 아름다움의 하나로 꼽을 만하다. 우
리 석등 중에는 기둥이 팔각형뿐만 아니라 사람이나 사자 두 마리가

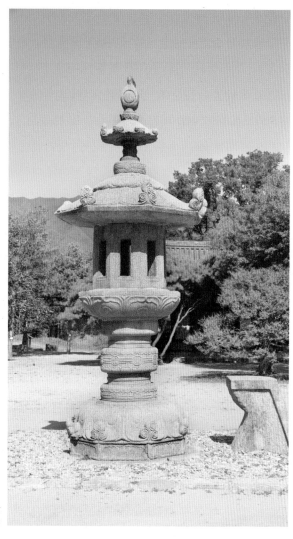

남원 실상사 보광전 앞
석등(보물 35호)

받치는 모습, 중앙이 볼록하게 나온 장구 모양 등 다양한 모델이 있는데 운문사 석등은 이런 기교를 부리지 않은 데 그 아름다움의 핵심이 있는 것 같다.

팔각기둥이 받치고 있는 상대석은 하대석과 모양은 거의 같지만 방향은 반대로 위로 향하는 연꽃 모습이다. 그리고 그 위에 두툼한 받

침돌이 있고 이 위에 불을 담는 화사석이 놓여 있다. 화사석은 사면에 화창을 내어 불빛이 사방으로 퍼져나가도록 해놓았을 뿐 별다른 장식이 없다. 석등에서 가장 중요한 부분인 것을 감안하면 이렇게 평범한 모습이 의외일 수 있는데, 겉치레를 쫙 빼고 화사석 본래의 기능이 잘 유지되도록 하기 위한 배려로 이해하면 될 것 같다.

화창 주위에 뚫린 작은 구멍들은 문을 달아냈던 자국이다. 화사석을 덮고 있는 지붕인 옥개석은 다소 두툼하게 다듬었으며 맨 위에 연꽃봉오리 모양의 보주(寶珠)도 딱 필요한 만큼만 도톰하게 해놓았다. 운문사 석등의 전체 높이는 258cm이니 높이로만 본다면 결코 '늘씬한' 모습은 아니다. 통일신라시대의 다른 석등들, 예를 들면 우리나라에서 가장 큰 남원 실상사 석등은 5m나 된다. 그에 비하면 꽤 작은 축에 속한다. 하지만 미술을 어디 크기에서 찾던가! 전체적인 짜임새와 정교함 그리고 따뜻함 등이 조화를 이루어야 비로소 아름답다고 할 수 있다.

이제 한 걸음 뒤로 물러나서 시야를 넓혀 이 석등을 보면, 기단부와 몸체가 균형을 이루고 있어 우아하며 화려한 무늬장식을 최대한 절제해 꾸밈없고 단정한 모습을 발견할 수 있다. 그야말로 자연의 아름다움 그 자체가 아닌가 한다. 그래서 운문사 석등을 보노라면 너무 크지 않고 알맞은 키에 균형 잡힌 몸매를 지녔고 얼굴도 치장하지 않은 민낯인데 그게 더 곱게 보이는, 우아하고 단아한 분위기가 물씬 풍기는 여인을 보는 듯한 느낌이 든다.

석등을 볼 때 화사석에 밝혀진 작은 불덩이를 상상해 보면 괜스레 마음도 뜨거워진다. 그 불이 여느 불이 아니라 중생의 어둠을 밝혀주기 위한 광명의 불이었으므로 그 뜨거운 불길을 견디며 천 년을 버텨온 석등이 여간 고마운 게 아니다. 그래서 우리가 지닌 숱한 문화재 중에서도 석등처럼 정겨운 존재도 없는 것 같다.

헛된 욕망을 참회하는 마음을 담다
대구 동화사 민애대왕 사리호

윤회만 돌고 도는 줄 알았는데 원한과 복수, 권력에 대한 욕심도 끝없이 돌고 도는 것 같다. 그게 미망(迷妄)인줄 알면서도 헤어나지 못하고 욕심을 떨치지 못하니 그래서 중생인가 보다. 아비가 억울하게 죽은 원한을 자식이 복수로 갚으려 들고, 복수를 당한 쪽은 또 그들대로 가슴에 사무친 원한을 품은 채 복수를 위해 칼을 간다. 그렇게 원한은 또 다른 원한을 낳고 복수는 복수를 부른다. 돌고 도는 원한과 복수 그리고 배신의 쳇바퀴를 멈출 수는 없을까? 중생의 지독한 욕심은 중생 스스로는 못 풀고 불보살의 자비심에 기대지 않으면 안 되는 것일까….

대구 팔공산 동화사의 산내암자 중에 비로암(毘盧庵)이 있다. 그다지 넓지 않은 터에 법당과 선방, 삼층석탑이 제대로 들어선 곳이다. 삼층석탑 앞에 서면 팔공산 연봉들이 아득히 먼 곳까지 이어진 것이 보인다. 그 모습이 아주 장관이다.

지금 얘기할 민애대왕(敏哀大王) 사리호(舍利壺)는 바로 이 삼층석탑에서 발견되었다. 1966년에 비로암 삼층석탑이 도굴되자 이듬해에 도굴 때문에 흐트러진 부재를 수리하기 위해 해체했는데 이때 사리를 담았던 곱돌로 만든 항아리 하나가 발견되었다. 그런데 항아리 겉면에 새겨진 이백 스물 넉 자에는 비로암 삼층석탑을 신라 제48대 경문왕(?~875)이 제44대 민애왕(817~839)의 명복을 빌기 위해 863년에 조성했다

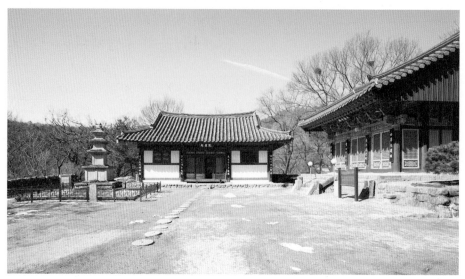
동화사 비로암 내경

는 내용을 담고 있다. 얼핏 보면 글은 여느 사리조성기와 크게 다를 것 없어 보인다. 하지만 신라사의 이면을 알고 서 이 글을 보면 당시 왕권 획득을 위해 벌어졌던 유례없이 참혹했던 골육 상쟁이 배경처럼 떠오름을 감지할 수 있다. 이 지긋지긋하게 되풀이 되는 원한을 풀고자 하는 열망이 글 속에 담겨있는 것이다. 먼저 사리호에 새겨 진 원문을 살펴본다.

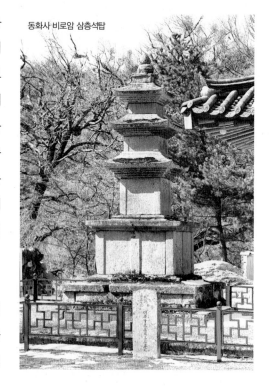
동화사 비로암 삼층석탑

국왕(경문왕)은 삼가 민애대왕을 위하여 복업(福業)을 추숭하고자 석탑을 조성하 고 기록한다. 대체로 부처님의 가르침

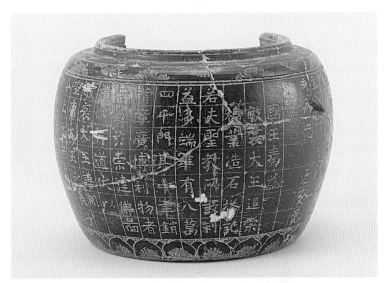
<p align="right">비로암 삼층석탑에서 발견된 민애대왕 사리호</p>

에 따르면 이익되는 것이 많다고 한다. 비록 팔만 사천 법문(法門)이 있다지만 그중에 마침내 업장(業障, 말·행동·마음 등으로 지은 악업에 의한 장애)을 소멸하고 널리 만물을 이롭게 하는 것은 탑을 세워 예배하고 참회하며 도를 닦는 것보다 더 넘치는 것이 없다.

엎드려 생각해 보니 민애대왕 김명은 선강대왕의 맏아들이고 금상(今上, 당시의 왕인 경문왕)의 노구(老舅, 아버지의 외삼촌. 경문왕은 민애왕의 작은 매형인 희강왕의 손자)이다. 839년 정월 23일에 갑자기 세상을 떠나니 춘추 23세였다. 장례 치른 후 24년이 지나서…(이하 파손)…복업을 추숭하려고 동화사 원당(願堂) 앞에 석탑을 새로 세운다. 863년 9월 10일에 썼다.

國王奉爲 閔哀大王追崇福業造石塔記 若夫聖敎所設利益多端雖有八萬四千門 其中聿銷業障廣利物者 無越於崇建佛禮懺行道伏 以閔哀大王諱 宣康大王之長子 今上之舅 以開成己未之年太蔟之月下旬有三日 奄弃蒼生春秋二十三 葬□□霜二紀 □□□□□一 惠□□□ □□至欲崇蓮坮之業於□桐藪願堂之前 創立石塔冀效童子 聚沙之義 伏願□□ 此功德□ □五濁之緣 常□□□之上爰及□□□中跂行蠢□□□識之類 咸賴□□生生 此無朽時 咸通

현왕이 죽은 선대왕을 위해 사리탑을 세워주는 것은 우리나라 역사
상 이것이 처음이다. 더군다나 20여 년 전에는 현왕인 경문왕 가문과
당시의 왕이었던 민애왕 가문이 복수와 복수의 실타래가 얽히고설킨
적대 가문이었음에랴. 그런데 왜 경문왕은 그런 민애왕을 위해 귀한
사리를 얻어 그의 극락왕생을 추모하기 위해 석탑을 세운 것일까?

이러한 수수께끼를 풀기 위해서는 우선 9세기 중반에 일어났던 내
전(內戰) 수준의 궁중 내 암투를 알아야 한다. 838년과 839년의 두 해
동안 2명의 왕이 죽고 3명의 왕이 즉위하는 등 신라가 건국한 이래 천
년 동안 유례가 없던 사상 초유의 험악한 정변이 있었다. 핏줄로 이어
진 왕족들이 서로 왕위를 차지하기 위해 일으킨 골육상쟁의 참상이라
차마 그대로 얘기하기 어렵고, 그냥 무대에서 3막으로 된 비극을 관람
한다고 여기고 얘기하는 게 낫겠다.

제목 왕권 쟁탈을 향한 궁중의 암투

시대 배경 통일신라 9세기

공간 배경 궁중

주연 제43대 희강왕(김제륭), 제44대 민애왕(김명), 제45대 신무왕(김우징)

조연 김우징의 아버지 김균정, 청해진 대사 장보고

첫 막은 사리호의 주인공 민애왕을 중심으로 이야기가 시작된다.
왕이 되기 전 그의 이름은 김명(金明)으로 나이는 갓 약관을 벗어났지만
시중(侍中) 벼슬을 맡고 있었다. 신라의 왕족은 성골이 자연도태 되자
그 아래 진골에서 왕위를 이어나갔다. 하지만 신라 하대에 갈수록 후
사 없이 승하하는 왕이 많아 국법대로 적자(嫡子) 상속이 제대로 이어

지지 않았다. 이럴 때 야심만만한 신하라면 왕권이 그다지 먼 곳에 있다고 생각되지 않는다. 김명이 바로 그런 인물이었다.

사실 그가 그런 마음을 품게 된 발단은 자신도 왕족의 핏줄인데다가, 제42대 흥덕왕(재위 826~836)이 후사를 못 두고 갑자기 죽은 데서 비롯한다. 왕위 계승의 가장 유력 후보는 흥덕왕의 사촌동생 김균정(金均貞, ?~836)과 조카 김제륭(金悌隆, ?~838)이었다. 이 둘은 숙질 사이건만 서로 왕이 되겠다며 극렬하게 대립했다. 이때 시중 김명은 냉정히 정세를 살핀 뒤 김제륭의 손을 들어줬다. 하지만 김균정 측은 이에 완강하게 반대했다. 두 세력은 합의를 이끌어내지 못하고 결국 무력을 동원해 피를 보고야 만다. 서라벌 한복판에서 치열한 시가전이 벌어졌고, 결국 김균정이 전사하고 그의 아들 김우징은 부상당한 채 간신히 목숨만 구하고 도망쳐 나왔다.

그가 갈 곳은 당시 중앙 권력과는 상관없이 독자적으로 해상세력을 구축하고 있던 완도 청해진의 장보고(張保皐, ?~846) 진영밖에 없었다. 장보고는 비록 왕권투쟁에서 밀렸다곤 해도 왕족인 김우징이 자기를 찾아온 데 감격해 따뜻하게 맞아주었다. 김우징은 여기서 다친 몸을 추스르며 마음 속 깊이 원한을 품은 채 복수의 날만 기다렸다.

두 번째 막이 오른다. 승리한 김제륭은 왕좌에 오르며 기뻐 어쩔 줄 모른다. 그가 신라 제43대 희강왕(僖康王)이다. 논공행상에서 자신의 손을 들어 주었던 시중 김명을 최고 공신인 상대등으로 임명해 두터운 신임을 나타내며 축제의 건배를 외친다. 하지만 김명은 그 정도에 만족할 만한 사람이 아니었다는 데서 또 다른 비극의 씨앗이 싹트고 있었다. 그는 신하가 아니라 왕이 되고 싶어 했다.

그 마음도 모른 채 희강왕은 왕권의 달콤함에 취해 김명에게 정사를 맡기고 쾌락의 나날을 보내고 있었다. 김명은 남몰래 사병(私兵)을 양성하는 등 쿠데타를 위한 준비를 착실히 해나갔다. 그러기를 2년,

김명은 기어이 주군인 희강왕
을 배신하고 정변을 일으켜
왕권을 빼앗으려 했다. 희강
왕은 놀랐다. 자신이 신임하
던 김명이 자기에게 칼끝을 들
이댈 줄을 누가 알았겠는가?
사람들의 인심도 어느새 이미
자신을 떠나고 김명한테 가
있는 것을 뒤늦게 알아 본 희
강왕은 그 자리에 풀썩 주저
앉았다. 절망이 가득한 얼굴
한편의 입가엔 자책의 차가

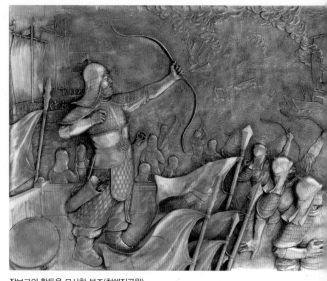

장보고의 활동을 묘사한 부조(청해진공원)

운 미소가 어렸다. 따지고 보면 자신도 3년 전 왕위가 탐나서 삼촌을
살해하고 등극했던 것 아닌가? 그 업보가 지금 자기에게 돌아온 것인
데 이제 와 뭘 후회하랴 싶었을 것이다. 그리고 자결의 길로써 결자해
지 하려 하였다. 김명은 드디어 그토록 원하던 왕에 추대되었으니 그
가 곧 제44대 민애왕이다. 오늘의 테마인 비로암 삼층석탑 사리장엄
에 그 이름을 올린 주인공이기도 하다.

　희강왕의 자결로 모든 일은 끝났을까? 아니다. 아직 마지막 3막의
무대가 기다리고 있다. 몇 년 전 김제륭(희강왕)에게 패퇴해 장보고의 그
늘 아래 숨어 지내던 김우징이 3막의 주인공이다. 가족을 잃은 원한
만을 마음에 새긴 채 복수를 꿈꾸려 이 바다 끝까지 피해오지 않았는
가? 그러던 그에게 드디어 때가 왔으니, 한 때 자신을 패퇴시켰던 김제
륭과 김명이 이제는 서로 적이 되어 맞선다는 정변의 소식이 들려왔던
것이다. 그는 장보고에게서 군사 오천 명을 빌어 군대를 결성해 곧바
로 경주로 향했다.

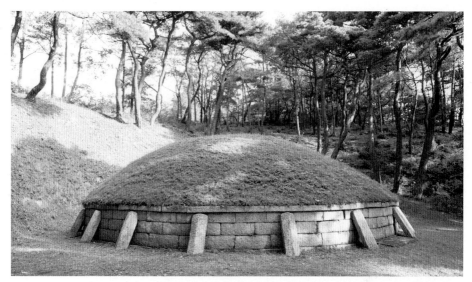
신라하대 치열한 왕권쟁탈에서 목숨을 잃은 민애왕이 묻힌 것으로 전하는 민애왕릉(경주 내남면)

장보고의 군대는 강했다. 838년 12월 지금의 전남 나주 전투에서 관군에 대승하여 승기를 잡고, 그 여세를 몰아 이듬해 1월 경주를 코앞에 둔 대구까지 일사천리로 내달았다. 양측은 여기서 마지막 일대 결전을 벌여 수십일 동안 서로 사력을 다해 싸웠다. 한국전쟁 때 낙동강 전선이 이렇게 치열했을까?

전투는 결국 실전에 능한 장보고 군사를 거느린 김우징의 승리로 끝이 났다. 패배한 민애왕은 왕궁에서 도망 나와 민가에 숨었으나 곧 발각되어 살해되었다. 겨우 23세의 젊은 나이로 파란만장했던 생을 마감한 것이다. 승리한 김우징은 그렇게 소원하던 왕위에 즉위하니, 그가 곧 제45대 신무왕이다. 그로서는 3년 전 죽은 선친을 대신해 옥좌에 올랐으니 드디어 아버지의 원한을 갚고 복수에도 성공한 것이다.

하지만 그 과정에서 수많은 사람의 목숨을 잃게 한 업보는 어떻게 되는 것일까? 왕위에 오른 지 세 달 만에 갑자기 서거하고 만 것은 바로 그 때문이었을까? 여기서 역사는 말문을 닫는다. 여하튼 이로 인해

두 가문의 2대에 걸친 복수극은 끝나고 비극은 막을 내린다.

　내전은 끝났지만 잇단 정변으로 나라는 두 편으로 나뉜 채 너무도 커다란 상처를 입었다. 이대로 가다가는 나라의 초석이 흔들릴 판이었다. 그러자 신무왕, 곧 앞서의 내전에서 최후의 승리를 거둔 김우징의 후손이자 제48대 임금인 경문왕이 결단을 내렸다. 오랜 갈등을 해소하기 위해서 한때 가문의 원수였던 민애왕을 추모하기로 하였다. 전쟁이 난 지 24년째 되는 해인 863년 동화사 비로암에 탑을 세우고 여기에 민애왕을 추모하는 글을 새긴 사리 항아리를 봉안토록 한 것이다. 더 이상 서로 죽고 죽이는 어리석음을 되풀이하지 말자는 화쟁의 선언이기도 했다.

　천 년도 넘은 옛날이야기라고는 해도 권력을 향한 인간의 속성은 크게 변하지 않았다. 하지만 불교에서는 자비와 용서를 최고의 가치로 친다. 왕권쟁탈의 욕심은 피비린내 나는 살육을 불러왔지만 결국 그 핏자국을 씻어낸 건 불교의 자비심이었다. 그리고 보면 우리나라 불교 역사상 이곳만한 헛된 욕망과 참회의 장이 교차하는 곳이 또 어디 있겠는가? 그리고 그러한 역사적 현장이 바로 동화사였다는 점은 기억해 둘 만한 가치가 충분할 것 같다.

따스하게, 그러나 위엄 있게
구례 화엄사 효대

우리 미의 특성을 나타내는 말들을 음미해보면 우리 미술의 본질을 이해하는 데 무척 도움이 된다. 우리 미술사 연구의 비조(鼻祖)로 일컬어지는 우현(又玄) 고유섭(高裕燮, 1905~1944) 선생은 '구수한 큰 맛', '무기교의 기교' 등 탁월한 언어로 우리의 미를 표현했고, 일제강점기에 우리의 문화가 억압받는 가운데서도 한국의 미술 연구를 자신의 사명처럼 여겼던 일본인 야나기 무네요시(柳宗悅, 1889~1961)는 '선(線)의 미'라고 했다. 그밖에 '소박미'나 '해학미' 같은 말들도 우리 미술을 설명할 때 자주 쓰이는 단어들이다.

저마다 깊은 연구 끝에 나온 표현들이라 나름대로 다 공감되는 부분이 있다. 그런데 좀 더 깊게 들여다보면 이런 말들은 우리 미술 전체를 아우르고 있다기보다는 한 시대 특정 장르의 미술을 설명할 때 보다 제격인 걸 알 수 있다. '구수한 큰 맛'이나 '무기교의 기교'는 특히 조선시대 백자를 상찬(賞讚)하는 말로 쓰였다. 또 '선의 미'라는 것은 면이나 공간보다는 선을 활용한 솜씨가 뛰어나다는 뜻인데, 문인화 같은 조선시대 미술의 순후(淳厚)한 멋을 표현할 때 제격인 말이다.

그렇다면 우리 불교미술의 황금기를 연 통일신라시대 미술은 어떻게 표현해야 될까? 여러 견해가 있겠지만, 내게는 통일신라 미술이 이룬 커다란 성취와 미덕으로 '인간미'와 '다양성'이 먼저 떠오른다. 인간

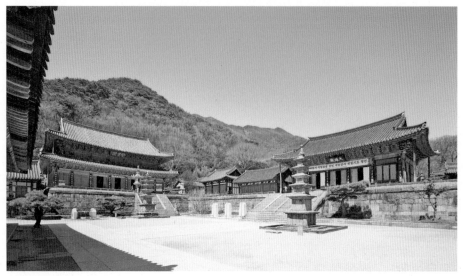
구례 화엄사 전경

미란 이 시대 미술은 작품만을 위한 작품이 아니라 이를 바라보는 사람들의 마음까지 헤아렸다는 것이고, 다양성이란 한 틀에 고착되지 않고 다양한 변화를 모색했다는 의미다. 이런 면모를 구례 화엄사의 효대(孝臺)에 있는 석탑과 석등을 통해 찾아 볼 수 있다.

각황전의 서남쪽으로 나있는 좁은 길을 올라가면 '효대'라고 부르는 평평한 대지가 나오고, 여기에 신라시대에 만든 사사자(四獅子) 삼층석탑과 석등이 약간의 사이를 두고 서로 마주하고 있다. 삼층석탑은 통일신라 석탑의 최고봉에 놓아도 될 만큼 아름답기 그지없는 작품이고, 맞은편의 석등도 중앙에 기둥 대신 승상(僧像)을 배치한 다른 데서는 볼 수 없는 아주 특이한 형태를 하고 있다.

석탑 안에는 네 마리 사자상 사이로 중앙에 한 여인상이 서 있다. 우리나라 고대 미술 중에서 이렇게 여인이 조각으로 표현된 것은 거의 보기 힘들다. 지금 국립경주박물관에 있는 관음보살상 혹은 마리아상이라고 하는 작품 외에는 유일한 작품일 것 같다. 석탑과 석등이 한

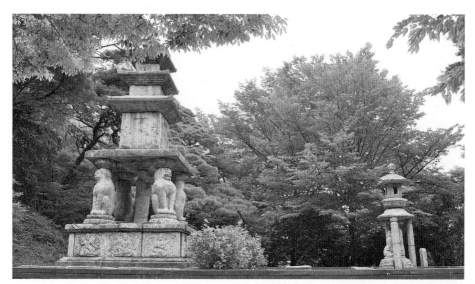

화엄사 효대의 사사자 삼층석탑과 석등

데 놓이는 예는 드물지 않지만, 석탑과 석등에 각각 인물상을 배치하여 이 두 사람이 서로 마주보게끔 한 의도적 구도는 중국이나 일본의 미술을 통틀어 봐도 찾아볼 수 없는 독특한 예이기에 더욱 궁금증을 자아내게 한다. 도대체 석탑을 받치고 있는 여인상과 석등을 받치고 앉은 승상은 어떤 관계일까?

전해져 오기로는 석등을 받치고 있는 승상은 연기(烟起) 조사이고 탑 안의 여인은 바로 연기조사의 어머니라고 한다. 544년에 화엄사를 창건한 연기 조사는 어머니에 대한 효성이 지극했다. 그래서 화엄사를 창건한 다음 홀로 계신 어머니를 이곳으로 모셔왔고, 매일 아침마다 어머니를 찾아와 따뜻한 차를 직접 공양했다고 한다. 연기 조사의 효행은 곧 널리 알려지게 되었고, 모든 사람들이 그를 칭송하고 흠모해 마지 않았다. 대중들의 이런 마음이 전해져 절에서는 이 모자를 기리기 위해 이곳 효대에 두 사람의 석상을 세우게 되었다.

어머니는 커다란 석탑 안에 서서 아들을 위해 합장하고, 아들은 석

등 안에서 어머니 앞에서 무릎을 꿇고 앉아 공손히 찻잔을 올리고 있다. 불탑이 부처님의 마음인 사리를 봉안한다는 점에서 여기에는 자식을 바라보는 어머니 마음은 곧 부처님의 마음이라는 뜻도 담겨 있을 것 같다. 또 어두운 세상에 환한 빛을 밝히는 것이 석등이니, 석등을 받치고 앉은 연기 조사의 모습을 통해 사람들이 가야할 길을 분명하게 제시한다는 의미도 있는 건 아닐까 싶다.

이렇게 삼층석탑과 석등이 하나로 연결되며 생생한 이야기를 전달하고 있으니 당연히 이 둘을 따로따로 감상해서는 안 된다. 우리 고대 미술 중에 이렇게 스토리가 뚜렷하고 또 이 스토리가 작품으로까지 연결되어 지금껏 전하는 예가 또 있을까? 그런 뜻에서 이 효대는 신라 미술의 향연이요 가장 아름다운 무대(舞臺)라고 말해도 될 것 같다. 효대 주변을 둘러싸고 있는 고송(古松)들도 신기하게 모두 마치 무대를 밝히는 조명이기라도 한 양 가지들을 효대 안쪽으로 향하고 있다.

석등 안에서 한 손을 무릎 위에 놓고 어머니에게 공손히 찻잔을 올리는 아들 상(像)의 모델인 연기 조사는 544년에 화엄사를 창건한 이라고 하기도 하고, 혹은 신라시대의 《대방광불화엄경》 사경(寫經, 경전을 베낀 글) 발문에 그 이름이 나오는 경주 황룡사에 주석했던 '연기(緣起)' 스님이라는 주장도 있다. 사경의 제작시기가 755년이니 이렇게 되면 석탑과 석등의 제작시기와 대체로 어울리기는 한다.

사사자 삼층석탑은 화엄사에 관한 책의 표지나 그림엽서 등에 자주 등장한다. 그만큼 화엄사를 가장 잘 대표하는 문화재 가운데 하나인 것이다. 이 탑은 기단부가 네 마리의 사자와 그 사이에 서 있는 인물상으로 되어 있는 게 다른 어느 탑에서도 볼 수 없는 특징이다. 게다가 탑의 조형미와 곳곳에 장엄된 조각도 신라 미술을 대표한다고 말하기에 전혀 손색이 없을 만큼 뛰어나다.

그런즉 이 석탑에 '국보' 35호라는 수식이 붙은 건 당연하다. 탑의

형식은 2층으로 마련된 기단에 3층의 탑신을 얹고 그 위에 상륜부를 얹은 신라 석탑의 전형적 모습을 따르고 있으나, 상층 기단에서 네 마리 사자와 여인상이 배치된 특이한 의장(意匠)을 보이고 있다. 모서리에 놓일 기둥(隅柱)을 대신하여 암수 두 쌍의 사자를 한 마리씩 지주(支柱)삼아 네 모서리에 배치했고, 중앙에는 탑의 중앙에 들어갈 기둥인 찰주(刹柱) 대신 연화대 위에 두 손을 모아 합장하고 서 있는 인물상을 안치한 것이다.

이 탑에서 가장 눈길이 많이 가는 곳은 네 모서리에 앉은 사자상과 중앙의 인물상이다. 사자의 모습은 경주 불국사 다보탑의 사자상을 연상케 할 만큼 서로 닮았다. 사자는 불교에서 매우 상서로운 동물로 여긴다. 백수의 왕이라는 칭호가 부처님의 위의(威儀)를 상징하는 의미로 채용되면서 부처님이 앉는 자리를 '사자좌(獅子座)'라 하고, 그곳에 앉아 설하는 설법을 '사자후(獅子吼)'라 하였다. 이러한 사자 네 마리가 동서남북 방향으로 앉아 탑의 네 모서리를 받치고 있으니 이 탑이 상징하는 면모가 상당한 것을 느끼게 한다. 또 인물상은 얼굴의 모습이나 몸에 걸친 가사의 옷 주름 등은 통일신라 불상에 표현되는 그것과 양식적으로 많이 비슷해 제작 시기를 짐작할 수 있게 한다.

효성이 지극한 연기 조사가 불탑 중앙에 서 있는 어머니께 등을 머리에 이고서 차 공양을 올리는 모습은 감동의 장면 그 자체라고 해야겠다. 효란 천여 년 전이나 지금이나 한결같이 우리의 마음을 따스하게 한다. 탑과 석등에 불보살상이 조각되지 않고 이렇듯 '어머니와 아들'의 따뜻한 마음과 효성이 주제로 된 작품은 효대 위에 장엄된 이 석탑과 석등밖에는 없다. 여기서 통일신라 미술에 담겨있는 인간미와 소재의 다양성을 읽게 된다. 바라보는 사람이 위압감을 느끼지 않고 따스한 마음으로 다가갈 수 있되 나름의 위엄은 잃지 않은 모습에서 신라 사람들이 추구했던 고양된 인격화의 작품성이 향기롭게 드러나

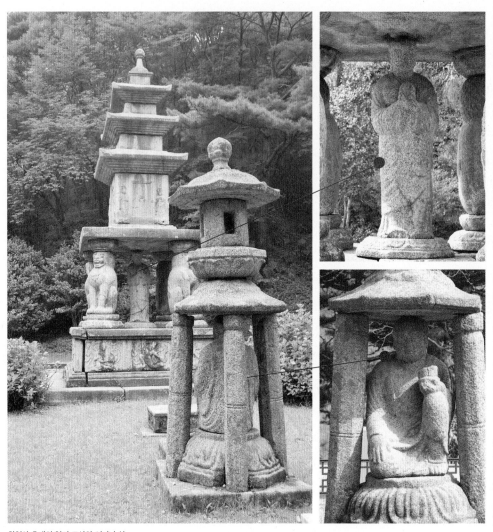

화엄사 효대의 연기 조사와 어머니 상

화엄사 사사자 삼층석탑의 사자상
불국사 다보탑의 사자상

고, 어느 장르에서나 이른바 정형화라는 틀에 얽매이지 않고 다양한 모습으로 아름다움을 구현하려 했던 그들의 미의식을 볼 수 있는 것이다.

효대는 일찍부터 화엄사의 대표 이미지로 널리 알려져 왔다. 1530년 조정에서 펴낸 《신증동국여지승람》에도 효대에 있는 석탑의 특이한 모습에 대해 다음과 같은 서술이 있다.

연기 스님이 어느 시대 사람인지 알 수 없으나 이 절을 지었다. … 석상이 있는데 어머니가 탑을 머리에 이고 서 있는 모습이다. 사람들이 말하기를 연기와 그 어머니를 나타낸 것이라고 한다
僧煙起不知可代人建此寺 … 有石像戴母而立 俗云煙氣與其母化身之地.

또 석탑 안에 서 있는 상이 연기 조사의 어머니가 아니라 도선(道詵, 827~898) 국사의 어머니라고 알려진 적도 있었다. 17세기의 고매한 학자이자 사찰 여행가였던 정시한(丁時翰, 1625~1707)이 1686년에 화엄사에 들렀는데, 이때 한 스님이 이 상을 가리키며, '도선 국사의 어머니 상'이라고 말하더라는 얘기가 그의 《산중일기(山中日記)》에 보인다(女人像 塔下正中 爲戴立之狀 僧言 女人卽一名禪覺祖師母象云). 생각해 보면 이 모자는 연기 조사나 도선 국사만이 아니라 이를 바라보는 바로 우리들의 모습일 수도 있을 것 같다.

고려시대 최고의 학승인 대각국사 의천(義天, 1055~1101)은 화엄사를 중

창한 분인데, 그 때 효대에 자주 올라갔던 것 같다. 그리고 여기서 느꼈던 감회를 시로 남겼다. 바로 〈지리산 화엄사에서(留題智異山華嚴寺)〉라는 시다.

적멸당 앞에는 훌륭한 경치도 많고 寂滅堂前多勝景

길상봉 꼭대기엔 티끌 한 점 없어라 吉祥峰上絶纖埃

종일토록 방황하며 지난 일 생각하는데 彷徨盡日思前事

어슴푸레 어둠 내린 저녁 薄暮悲風越孝臺

슬픈 바람 한 줄기가 효대를 스치누나

시의 이미지가 전체적으로 비감(悲感)한 분위기를 풍기고 있다. 의천 스님이 왜 이런 쓸쓸하고 적막한 감성을 갖게 되었는지 궁금하다. 그 이유는 이 시의 마지막 구절에서 찾아 볼 수 있을 것 같다. 의천 스님이 화엄사 효대에 올라 연기 조사가 어머니에게 차를 공양드리는 석상을 보고서는, 어린 나이에 승려가 되어 어머니와 떨어져 효도를 다 못했던 자신의 회한이 떠올랐기 때문일 것이다. 그래서 머리 위에 불어오는 바람마저 슬프게 느껴진 것이 아닐까, 아마도.

전설의 풋풋한 생명력
정선 정암사 수마노탑

　우리 사찰의 역사를 연구하다 보면 놀라운 사실을 하나 알게 된다. 사찰을 창건한 창건주에 관한 것인데, 의상(義湘, 625~702) 스님이 무려 200개 가까운 사찰을 세운 것으로 기록되어 있다. 원효(元曉, 617~686) 스님은 그보다는 적지만 그래도 150곳 정도 사찰의 창건주로 나온다. 한 사람이 그렇게 많이 창건할 수 있었을까 싶지만, 반대로 생각하면 원효와 의상 두 성현이 우리나라 불교사에서 차지하는 비중이 그만큼 높기 때문일 것이다. 두 스님이 활동한 연대가 7세기인데 이 시기는 우리나라 불교사에서 다른 어느 시대보다도 가장 진지하고 열성적인 시기로, 한마디로 우리 불교의 황금기가 아닌가 한다.

　불교미술 면으로 불상이나 불탑을 보더라도 이때를 전후해 그 수가 급증하고 있고, 예술적 성취도 함께 이룬 시대였다. 그런데 이런 황금기의 기틀이 잡힌 때는 이보다 한 세대 앞선 자장(慈藏, 590~658) 스님 때로 거슬러 올라가는 것 같다. 자장 스님 역시 100곳 가까운 절의 창건주로 알려져 있는데, 그의 업적은 무엇보다 중국에 가서 선진 불교학을 수입해온 점이 아닐까 한다. 이를 통해 우리나라 불교계가 질과 양 면에서 몇 차원 도약할 수 있었다. 그는 중국에서 여러 고승을 만나 그들의 선진 교학을 익혀 643년에 돌아와 우리나라 불교가 성숙하게 되는 계기를 만들었다.

게다가 문수보살을 친견하고 진신사리 100
과와 석가모니의 금란가사까지도 모셔왔다. 이
는 부처님의 법이 우리나라까지 온 것을 상징하
는 일이었다. 당시 신라의 지성계(知性界)를 들썩
이게 했을 사건이자 문화 발전에 기여한 '벼락
같은 축복'이었을 것이다. 이 진신사리 100과는
사리 하나하나가 바로 부처님을 상징한다는 점
에서 우리 불교계 사람들로 하여금 커다란 자
긍심을 느끼게 했을 것이다. 그래서 나는 자장
스님이야말로 우리나라가 선진국으로 뛰어오
르는 바탕을 마련한 인물이라고 생각한다.

강원도 정선 태백산 줄기에 자리한 정암사(淨
巖寺)는 이런 자장 스님의 체취가 고스란히 밴
곳이다. 자장 스님에 관한 여러 가지 이야기가

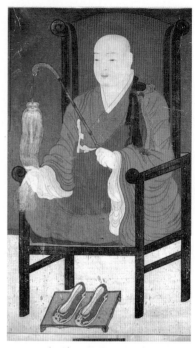

자장스님 진영(통도사 소장)

정선 정암사 내경

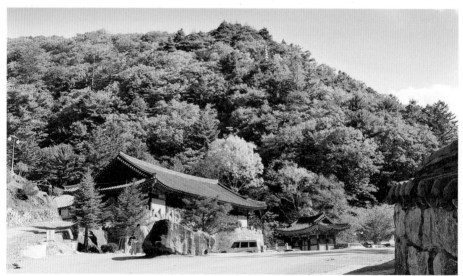

전할 뿐 아니라 자장 스님이 가져온 불사리가 봉안된 수마노탑도 있다. 수마노탑은 당시 신라의 수도 경주를 벗어난 지역으로는 가장 처음으로 진신사리를 봉안한 석탑이라는 면에서 미술사적 의미가 크다.

또 우리나라에서 전하는 여러 종류의 건탑(建塔) 전설 중에서 가장 드라마틱한 이야기가 전하는 탑이라는 점도 빼놓을 수 없다. 강원도의 보배 같은 절이라고 할 수 있는 이 정암사는 과연 어떤 인연으로 창건되었을까?

처음 이름은 갈래사(葛來寺)로, 〈갈래사사적기〉에 그 창건담이 전한다. 자장 스님이 강릉 수다사(水多寺)에 머무르고 있을 때였다. 하루는 꿈에 이승(異僧)이 나타나 "내일 대송정(大松汀)에서 보자."라고 했다. 자장은 이를 하늘의 계시라고 여기고 일어나자마자 그곳을 찾아갔다. 그런데 꿈에서 본 이승 대신에 문득 문수보살이 모습을 보이더니, "태백산에 있는 갈반지(葛盤地)에서 다시 만나자."라고 했다. 문수보살을 만나고 다시 만날 약속까지 했으니 그만한 기쁜 일도 없을 것이다. 하

정암사 적멸보궁

지만 문제는 갈반지가 어딘지 전혀 알 수가 없다는 점이었다. '갈반지'란 곧 '칡넝쿨이 자리 잡은 곳'을 뜻하는 것까지는 알겠는데 아무리 수소문해 봐도 그런 지명은 없었던 것이다. 그래도 여하튼 태백산으로 들어가 찾아봤지만 역시 여러 날 동안 허탕만 쳤다. 그러던 어느 날, 산 깊은 곳에서 여기저기 헤매다가 커다란 뱀 한 마리가 똬리를 틀고 있는 것을 보았다. 놀라서 자세히 보니 뱀이 아니라 몇 백 년은 묵었을 오래된 칡넝쿨이 그렇게 보였던 것이다. 그는 바로 이곳이 꿈속에서 들은 '갈반지'임을 알아차렸다. 그리고 곧이어 그 자리에 절을 지었다. 다시 말하면 문수보살이 자장에게 정암사 절터를 점지해 준 것이다.

창건에 관한 또 다른 설도 있다. 중국에서 돌아온 자장 스님은 자기가 가져온 진신사리를 봉안하기 위해 여러 곳을 다니다가 지금의 자리인 고현읍 사북리 불소(佛沼) 위 산꼭대기가 적소임을 깨닫고 여기에 탑을 세우려 했다. 하지만 그때가 겨울철이라 그런지 공사가 맘먹은 대로 이뤄지지 않고 탑을 세울 때마다 얼마 안 가 무너지곤 했다. 설상가상 폭설까지 내렸다. 그는 탑 세우기를 멈추고 절실하게 기도했다. 기도가 끝나던 날 밤, 어디선가 칡 세 줄기가 나타나 땅 위에 하얗게 내린 눈 위로 뻗어가더니 지금의 수마노탑·적멸보궁 그리고 정암사 터로 각각 가서 멈추었다. 자장 스님은 기도에 따른 응답이라 여겨 가장 먼저 칡이 뻗은 자리에는 탑을 세우고 나머지 두 자리에는 적멸보궁과 전각을 세웠다. 절 이름은 '갈래사(칡이 뻗어 내려와 점지한 절)'라 했고. 또 금대봉과 은대봉에도 각각 탑 하나씩을 세웠다. 지금까지 말한 전설의 핵심을 잘 간추려 보면, 자장 스님이 문수보살의 영험에 힘입어 갈래사를 창건했고, 수마노탑·금탑·은탑 등 탑 세 기를 같이 세웠는데 여기에는 그가 모셔온 진신사리가 봉안되었을 가능성이 높다는 점이다.

전설은 늘 신비와 초자연적 현상으로 포장되어 있지만, 그것을 걷어

내고 자세히 살펴보면 그 핵심엔 늘 역사적 사실이 자리하고 있다. 다시 말하면 기록으로 전하는 역사와, 이야기로 전하는 역사가 따로 있는 것이다. 이야기로 전하는 역사는 환상적이고 몽환적인 신비로 감싸여 있기 마련인데, 그래야 기록만큼 혹은 그보다 더 오래 세상에 전해질 수 있었을 것 같다. 정암사와 수마노탑 전설에서도 그런 전설의 풋풋한 생명력을 느끼게 된다. 금대봉의 금탑과 은대봉의 은탑은 깨달음을 얻지 못한 중생은 볼 수 없다고 한다. 전설이지만, 결국 세속의 욕심을 버릴 수 없는 우리는 이 금탑·은탑은 평생 볼 수 없다는 이야기도 되는 것 같아 아쉽다. 여하튼 지금은 수마노탑만 전하지만 그래도 이 탑을 통해 우리 불교사에 묻어 둔 이야기를 꺼내볼 수 있음은 얼마나 큰 다행인지 모른다.

그런데 재밌게도 이 창건담과는 정반대로 자장 스님이 문수보살을 또다시 친견할 기회를 맞고도 날려 보냈다는 전설도 전해 온다. 자장 스님이 어언 신라 불교의 원로가 되었을 무렵의 일이다. 그 옛날 자장 스님이 중국에 있을 때 그에게 진신사리를 전해주었고 또 나중에 정암사 절터까지 점지해준 문수보살이 이번에는 초라한 차림의 거사로 모습을 바꾼 다음 그를 찾아왔다.

하지만 이미 세속에 물들어버린 자장 스님은 이 초췌한 늙은이를 만나려 하지 않았다. 그러자 노 거사는 "자장이 아상(我相)이 심하구나!"라고 일갈하고는 본래 모습대로 변하고 떠나갔다. 자장 스님은 이 상황을 전해 듣고는 "아차!" 했다. 뒤늦게 자신의 경솔함을 깨닫고 곧바로 달려 나왔지만 이미 문수보살은 아랑곳없이 뒷모습만 보인 채 멀어져가고 있었다. 고갯마루까지 달려갔으나 더 이상 따라갈 수 없게 된 자장 스님은 그저 고개에 서서 망연히 자책만 할 뿐이었다고 한다.

이 이야기는 여러 가지를 생각하게 한다. 자장 같은 고승이 아상 때문에 문수보살을 뵐 기회를 놓쳤다는 건 놀랄 일이다. 따지고 보면 고

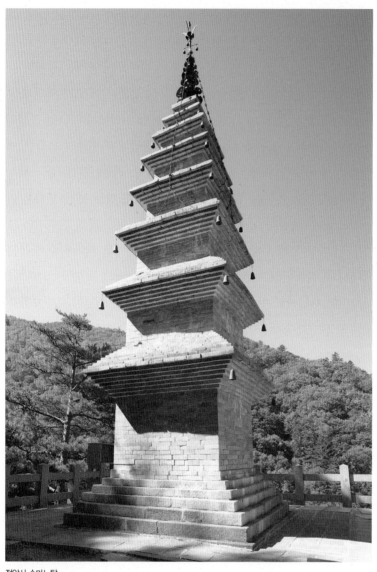

정암사 수마노탑

승이나 중생이나 모두 마음을 내려놓고 비우지 않는다면 헛것으로 사
는 거나 마찬가지라는 의미 아니겠는가.

　그나저나 탑 이름이 '수마노탑(水瑪瑙塔)'이라고 된 까닭은 무얼까? 이

자장 스님이 정암사에 심었다는 나무

에 대해서도 전해오는 전설이 있다. 자장 스님이 당나라에서 배 타고 돌아올 때 서해 용왕이 스님을 숭모하는 마음에 마노석(瑪瑙石)을 바쳤다. 스님은 남해를 돌아 동해 울진포로 상륙했고, 그 뒤 정암사를 창건하면서 이 마노석을 탑에 봉안했다. 이에 '물길을 따라 싣고 온 마노석을 봉안한 탑'이라 뜻으로 '물 수(水)'자를 앞에 붙여 수마노탑이라 부르게 되었다는 것이다.

이런 전설을 근거 없는 이야기로 돌려버리는 사람들도 있다. 하지만 이 이야기는 놀랍게도 17세기 기록에도 그대로 나온다. 1972년에 이 탑을 수리할 때 5매의 탑지석(塔誌石, 탑의 중수 사실을 기록한 석판)이 나왔는데 그 중 1653년에 기록된 것에 앞서 말한 것과 같은 이야기가 다음처럼 적혀 있는 것이다.

(경주에서) 바닷가를 따라 이곳으로 온 자장 스님이 천의봉(天倚峰) 아래서 세 갈반지(三葛盤地)를 발견했다. 이에 용왕으로부터 받은 수마노를 탑에 봉안했다. 이어서 탑 아래에 향화(香火)를 올릴 수 있도록 건물 하나를 세우고 '정암(淨巖)'이라고 편액을 달았다

大師邀入是山天倚峰下神三葛盤之地以龍王所獻水瑪瑚立塔奉安塔下造香火一所以定巖扁之云而.

이 글은 자장 스님이 정암사를 창건했고, 중국에서 돌아올 때 가져온 수마노를 봉안하기 위해 탑을 세웠다는 역사적 사실을 고스란히 알려준다. 그리고 '탑 아래 향화를 올리기 위해 지은 건물'이란 곧 지금도 그 자리에 있는(물론 그 뒤로 여러 번 중건되었겠지만) 적멸보궁이라고 추정해도 될 것 같다.

정암사에서 바라보면 북쪽 언덕에 자리한 수마노탑이 보인다. 높이 9미터, 우리나라 탑치고 그다지 큰 편은 아니다. 하지만 이 탑이 지닌 의미는 단순히 눈에 보이는 높이나 크기로 판단할 일이 아님을 우리는 앞에서 말한 전설에서 이미 배웠다. 특이한 것은 모전(模塼, 돌을 벽돌모양으로 새긴 것) 석탑이라는 점이다. 초층 옥신 중앙에 감실(龕室) 모양의 사각형 틀이 설치되었고, 그 중앙에 철제 문고리가 달려 있다. 1972년 해체수리 과정에서 앞서 말한 탑지석 5매와, 청동 합(盒)·은 외합(外盒)·금 외합 등의 사리장엄구가 발견되었다. 유물들은 이 탑이 창건 이후 고려와 조선을 거쳐 지금까지 면면히 이어져 오고 있으니, 이쯤 되면 천 오백년 전 자장 스님이 전하려 한 진리도 이 탑과 함께 지금까지 전하고 있다고 봐도 되지 않을까!

수마노탑의 초층 옥신 중앙에 감실(龕室) 모양의 사각형 틀

1653년에 기록한 탑지석(상)과 1653년에 다시 봉안된 사리장엄(1972년 발견 당시 사진)

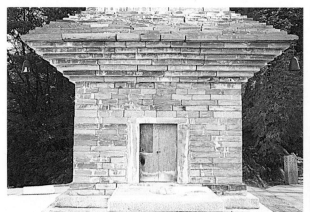

세상에서 가장 아름다운 부도
원주 법천사 지광국사현묘탑

장엄(莊嚴, Majesty)은 불교미술을 설명할 때 빼놓을 수 없는 단어다. 사전적으로 '웅장하며 위엄 있고 엄숙함'을 뜻하는 이 말은 '훌륭하게 배열한다, 짓는다, 꾸민다'는 의미의 산스크리트 어 'vyūha'에서 비롯되었다. 장엄이라고 하면 흔히 채색이나 도안 같은 장식(裝飾)을 먼저 떠올릴 것 같다. 그런데 장엄은 장식에서 더 나아가 상징이고 도설(圖說)이기도 하다. 장엄을 잘 해석하면 작품이 말하고자 하는 핵심을 얻을 수 있으니, 어쩌면 불교미술을 해석하는 키워드는 양식이 아니라 장엄에 있을지도 모르겠다. 우리나라 불교미술에서 장엄이 가장 잘 표현된 예를 들라면 필연적으로 지광국사현묘탑 부도를 먼저 말하지 않을 수 없다.

서울 경복궁 경내, 지금 국립고궁박물관 옆에 아름답고 커다란 부도 하나가 있다. 처음 보면 부도라기보다는 탑이 아닌가 생각되기도 하는데, 여하튼 한눈에 봐도 예사롭지 않은 장중한 풍모가 느껴지는 작품이다. 바로 우리나라 부도 중 최대의 걸작으로 꼽히는 '지광국사현묘탑(智光國師玄妙塔)'이다. 본래는 강원도 원주 법천리에 자리한 법천사(法泉寺) 터에 있었다. 법천사는 고려시대 굴지의 사원이었지만 임진왜란 때 폐사된 이래 아무도 지키는 사람이 없게 되었고, 너른 절터에는 이 현묘탑과 탑비 그리고 당간지주만 덩그러니 남아 있을 뿐이었

원주 법천사지 전경

다. 일제강점기인 1912년 이렇게 아무도 관심을 두지 못하는 점을 틈타 일본인이 이 현묘탑을 해체하여 후지타(藤田)라는 일본 귀족에게 팔았고 결국 오사카로 반출되어 나갔다. 그렇지만 이후 불법 반출에 항의하는 여론이 거세게 일자 조선총독부는 여기에 견디지 못하고 반환을 지시해 1915년에 천신만고 끝에 다시 현해탄을 건널 수 있었다.

하지만 원 자리로 돌아가지 못하고 당시 조선총독부 건물이 있던 이 자리에 어정쩡하게 놓였고, 얼마 안 있어 여기에 조선총독부박물관이 들어서면서 그대로 자리 잡게 되었다. 조선총독부박물관은 1945년 해방 후 국립중앙박물관으로 바뀌고, 박물관이 2005년 서울 용산에 새로 지은 건물로 이전하면서 다른 모든 문화재들도 함께 옮겨졌다. 다만 이 지광국사현묘탑은 석질이 약해 안전을 장담할 수 없어 지금처럼 그냥 이 자리에 남게 되었다.

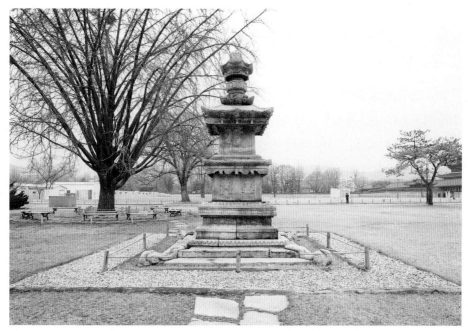

원주 법천사지 지광국사탑(국보 제101호, 경복궁 경내)

　높이 6미터가 조금 넘는 이 부도는 1950년에 일어난 한국전쟁의 와중에 폭격의 여파로 꼭대기 상륜부가 부서졌다가, 1957년에 긴급 수리한 것이 지금의 모습이다. 경복궁 뜰을 걷던 이승만 대통령이 부서진 모습을 보고 안타깝게 생각해 수리를 직접 지시했다고 한다. 처음 일본에서 반환될 때는 경복궁 동문인 건춘문 옆에 있다가 이때 지금의 자리로 옮겼다. 이후 국보 제101호로 지정된 것처럼 이 부도는 우리나라 부도 중에서 가장 아름답다고 평가를 받으며 우리 불교미술의 높은 수준을 상징하는 압권으로 인정받았다. 부도의 주인공은 고려시대의 고승 지광국사 해린(海麟, 984~1067)인데, 이 부도가 세워진 시기는 당연히 해린의 입적 얼마 뒤로 보는 게 순리일 것 같다.

　형태 면에서 이 현묘탑이 주목을 받는 이유는 부도이면서 전체적인 모습이 탑(塔) 모양을 하고 있는 점이다. 부처님의 사리를 봉안한 것

이 탑이고, 스님의 사리를 봉안한 것을 부도라고 구분하는 것처럼 탑과 부도는 서로 다른 모습을 하고 있다. 탑에 비해 부도는 크기가 훨씬 작고 구조도 간단한 편이다. 일반적인 부도의 전형적인 모습은 팔각형 기단부 위에 종(鐘)처럼 배가 부른 모습을 한 몸체가 올라가고 맨 위에 지붕처럼 생긴 옥개석이 얹히는 이른바 팔각원당형으로, 이런 모습은 통일신라시대와 고려시대에 이르기까지 충실하게 지켜졌다. 그러나 전무후무하게 고려시대 초 갑자기 기단부가 사각형이고 몸체도 탑의 모습을 한 부도가 나타났으니 바로 이 지광국사현묘탑이다. 양식 면으로 볼 때 파격이고 혁명이었다. 이런 파격과 혁명은 이 현묘탑 곳곳에서 보인다.

이 부도는 이중으로 쌓은 사각형 기단(基壇) 위에 탑신을 놓고 그 위에 지붕 모양의 옥개석과 상륜부가 놓인 구조를 하고 있다. 보통 건축물에서 이중으로 기단을 놓은 경우는 불상을 봉안한 전각이나 불탑 혹은 야외 불상에 국한되고, 부도에 이중 기단이 있는 경우는 찾아보기 어려우니 현묘탑은 이중기단은 아주 드문 의장(意匠)인 셈이다. 기단 모양도 일반적으로 통일신라 이후의 탑이 하나 같이 팔각이 기본임에 비해, 이 탑은 사각을 기본으로 하는 새로운 양식을 과감히 선보이고 있다. 탑·부도·석등의 기단은 매우 중요한 부분이다. 우선 건축 면에서 볼 때 기초구조이므로 얼마나 오래 가게 하는가가 우선 여기에 달려 있다. 또 미술 면에서 보더라도 탑의 기단과 불상의 대좌(臺座)는 곧 불교의 세계관을 상징하는 수미산(須彌山)을 염두에 두고 표현되고 있기에 중요한 장엄이었다.

그 때문인지 기단과 대좌는 조각가들이 늘 고민하는 부분이었다. 기단 혹은 대좌의 평면이 어느 하나로 고정되지 않고 팔각과 사각을 반복하면서 나타나는 것도 그 때문일 것이다. 삼국시대에서 고려시대까지는 팔각형이 기본이었지만, 조선시대에 들어와서는 사각형으로

바뀌었다가 후기가 되면서 다시 팔각형이 나타난다. 시대의 흐름에 따라 조형은 변한다는 미술사의 원칙이 이 기단에서 그대로 드러난다.

기단의 중간이나 모서리도 탱주·우주 등 불탑에 보이는 장식이 그대로 표현되어 있어 아마도 이 현묘탑은 처음부터 불탑을 염두에 두고 구성된 것 같다는 생각이 든다. 이 현묘탑이 여느 탑이나 부도에 비해서 확실히 구분되는 점은 기단을 비롯해서 탑신의 각 면마다 가득 베풀어진 조각 장식이다. 꽃이나 구름 같이 자연을 묘사한 그림에 그치지 않고, 장면 그 자체로 어떤 이야기를 표현한 것으로 보이는 조각 장식도 있다. 장식과 이야기가 한껏 장엄된 것이다. 아마도 이 현묘탑을 만들면서 장엄이란 어떤 것인지를 작정하고 보여주려 한 것 같다는 느낌이 든다.

조각 장식은 맨 아래 땅과 바로 맞닿은 부분인 지대석부터 시작된다. 다른 부도나 탑에 비해 면적이 매우 넓은 편으로 특히 지대석의 네 귀퉁이마다 용의 발톱모양 같은 장식이 있는데 마치 이 지대석이 흔들리지 않도록 굳게 누르고 있는 모양을 하고 있다. 이 장식은 물론 기능적인 면보다는 이 부도의 격을 높이려는 의미에서 나왔을 것이다. 그리고 지대석부터 바로 위에 있는 기단까지 높이와 너비에 있어서 비례를 일정하게 두지 않고 층층마다 서로 다르게 해서 변화를 준 점도 건축적 매력으로 다가온다. 이 작품을 감상하며 시선을 아래에서 위로, 다시 위에서 아래로 빨리 움직여 보면 마치 활동사진의 파노라마를 보는 것 같은 느낌이 든다.

그런데 일제강점기에 작성된 도면을 보면 본래 기단 네 모서리마다 사자가 하나씩 있었는데, 지금은 이 사자상들이 그 자리에 없다. 없어진 건 이것뿐만이 아니고, 반출을 위해 해체될 때 사리장엄과 나왔던 문서 뭉치, 금불상 등도 지금은 어디 있는지 알 수 없다. 최근까지 이들은 일본에 반출되었다가 돌아오는 과정에서 없어진 것으로 보아 몹

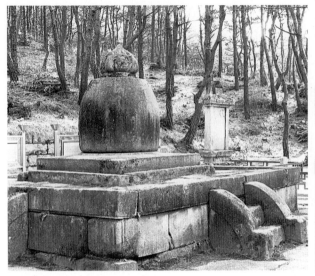
신륵사 보제존자석종(나옹화상 부도, 신륵사)

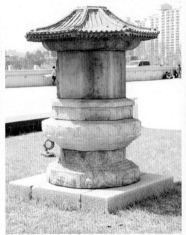
흥법사 진흥법사염거화상탑(국보 제104호, 국립중앙박물

시 아쉽게 생각했었다. 그런데 최근 이 사자상들이 국립중앙박물관
수장고에 있다는 사실이 뉴스를 통해 알려졌다. 반환 과정에서 매끄
럽게 안 된 부분이 있었던 것 같지만, 그래도 사라지지 않고 남아 있어
다행이다.

　기단과 몸체에 새겨진 여러 장식 중에서도 커튼마냥 드리워져 있는
장막(帳幕) 장엄이 가장 눈길을 끈다. 이 그림이 현묘탑을 해석할 때 가
장 핵심이 되는 장식일 것이다. 사람들이 잘 꾸며진 가마를 들고 움직
이는 모습을 하고 있다. 가마의 지붕은 이른바 보개(寶蓋) 장식으로 꾸
며져 있다. 그래서 이 현묘탑은 12세기 중국 요(遼)나라에서 여러 차례
황제가 가마를 보내왔다는 《고려사》 기록에 착안해서 황제의 가마를
형상화 한 것이라는 주장이 나왔다.

　하지만 탑이든 부도든 근본 목적은 사리의 봉안이다. 감은사 및 송
림사 사리장엄처럼 우리나라 사리장엄의 기본은 전각이나 보개에 있었
으니 여기에서 연원을 찾는 게 더 자연스러울 것 같다. 현묘탑에 나오는

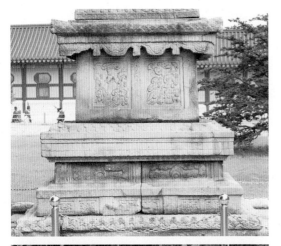

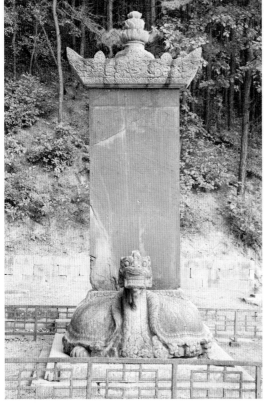

지광국사현묘탑의 비례가 서로 다른 기단
원주 법천사지 지광국사탑비

가마 메는 장식도 중국 황제가 보낸 가마가 아니라 석가모니 열반 후 나온 사리를 봉송하는 장면을 상징할 가능성이 높아 보인다. 중국 둔황 막고굴 148굴에 석가모니의 사리를 담은 관을 나르는《열반경》변상도를 표현한 벽화가 있는데 이 현묘탑의 묘사와 비슷하다. 이런 생각은 그 그림 주변에 불·보살·봉황 등의 조각이 화려하게 장식된 것을 보면 더욱 확실해진다. 이 장식들 하나하나가 모두 지고의 존재를 상징하는 장엄이기 때문이다.

그 밖에 탑신 앞면과 뒷면에 문비(門扉)를 새기고 그 좌우에 페르시아 풍의 창문을 낸 다음 여기에 영락(瓔珞)을 화려하게 장식한 것이라든지, 안상(眼象)·운문(雲紋)·연화문(蓮花紋)·초화문(草花紋)·보탑(寶塔)·신선(神仙) 등의 장식이 여기저기 빈틈없이 장엄되어 있다. 우리나라 불교 조각 중에서 이만하게 화려한 장엄도 보기 드물 것이다.

어떤 사람은 웅건한 기풍이 없

고 기교에 너무 치우친 점을 지적하기도 한다. 이런 면이 없지 않다고 하더라도 전체적으로 보아 형식에 얽매이지 않은 자유로운 감각이 돋보이고 풍부하고 화려한 장식으로 인해 장엄의 극치를 이루고 있다는 점에서 이 현묘탑을 우리나라 부도의 최고봉에 두어도 괜찮을 것 같다.

이런 걸작이 나올 수 있었던 것은 부도의 주인공 해린이 워낙 존경받는 인물이었고 또 법천사의 사격도 그만큼 컸기 때문일 것이다. 《신증동국여지승람》에 조선 초기 충남 서산 출신의 학자 유방선(柳方善, 1338~1443)이 여기 법천사에서 강의를 열었고, 그 밑으로 권필·한명회·강효문·서거정 등 촉망받는 젊은 문인들이 찾아와 공부해 나중에 모두 이름을 얻었다고 나온다. 법천사는 조선 초기 지식인들의 보금자리였던 것이다. 나중에 조선을 이끌었던 '젊은 그들'이 경내를 거닐다 이 현묘탑을 보며 어떤 느낌을 가졌을까 궁금해진다. 극락에 있을 해린 스님도 자신의 사리를 담은 부도가 후대 사람들에게서 걸작으로 환호를 받는 걸 알면 일본을 넘나들며 유랑했던 험한 기억일랑 잊어버리고 함박 웃으며 좋아하고 있지 않을까.

관습에서 벗어나 우뚝 선 탑 하나
서울 원각사 십층석탑

화려와 절제는 미술 표현의 두 축이다. 화려함은 미술의 원초적 목적인 장식과 꾸밈을 위한 필수적인 외연(外延)이고, 절제는 고양된 미의식의 고상한 침묵이다. 화려하기만 해서는 산만해지기 쉽고, 반대로 드러내지 않고 안으로 절제만 한다면 철학은 될지언정 미술은 아니다. 이 둘이 조화를 이루어야 아름다운 작품이 탄생한다. 불교미술에도 기본적으로 이런 화려와 절제의 조화가 필수다. 우리 불교미술은 선종의 영향으로 적어도 고려시대 이후로는 절제라는 측면이 조금이라도 더 강조된 편이다. 그중에도 탑은 늘 절제의 미가 최고덕목으로 간주되었던 분야다. 하지만 예외가 있으니 이를테면 원각사 십층석탑은 화려와 장엄 그 자체라 할 만큼 보기 드문 드라마틱한 모습을 보여준다.

종로 2가 탑골공원은 서울 중심지 한복판이다. 여기에 우리나라에서 가장 아름다운 탑 중 하나가 서 있다. 10층에다 높이도 12m니 석탑으로서 꽤 큰 편이다. 지금은 주변에 워낙 높은 빌딩들이 많아서 실감나지 않지만 처음 세워졌을 때는 나지막한 담장들 너머로 백의(白衣)를 입은 듯 허연 모습이 홀로 우뚝했을 테니 대단한 장관이자 장안의 명물이었을 것이다. 이곳은 본래 수만 명이 함께 모여 법회를 열만큼 널찍했던 원각사(圓覺寺)가 들어서있었고, 드넓은 가람의 중심에 이 탑이

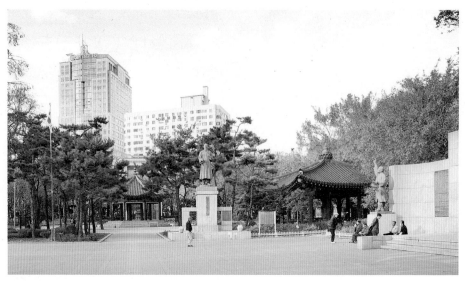

탑골공원 전경

자리했었다.

원각사는 1464년 세조의 발원으로 창건되었는데 왕의 큰아버지 효령대군을 비롯해 여러 종친들이 참여했고 또 공사 책임도 영의정 신숙주, 좌의정 구치관 같은 고관이 맡을 정도로 국가적으로 중대한 사업이었다. 당연히 절의 격도 높아 도성 내의 3대사찰로 불리며 번성했으나 1504년 폐사된 이후 줄곧 빈터로 남았다. 절터는 1895년에 최초의 근대식 공원인 파고다공원이 되었는데 공원 이름은 말할 것도 없이 이 석탑으로 인해 붙여졌다. 얼마 안 있어 1919년 3·1독립만세운동의 무대로 역사의 한 페이지를 장식했고, 1991년 동네 이름을 따서 탑골공원으로 바뀌었다.

원각사 십층석탑은 절 창건 2년 만인 1447년에 완성되었다. 법당 안의 불상에서 나온 분신(分身)사리와 당시 창제된 지 얼마 안 된 한글로 번역한 《원각경》을 탑 안에 봉안하고 성대한 연등회를 베풀며 낙성식을 가졌다.

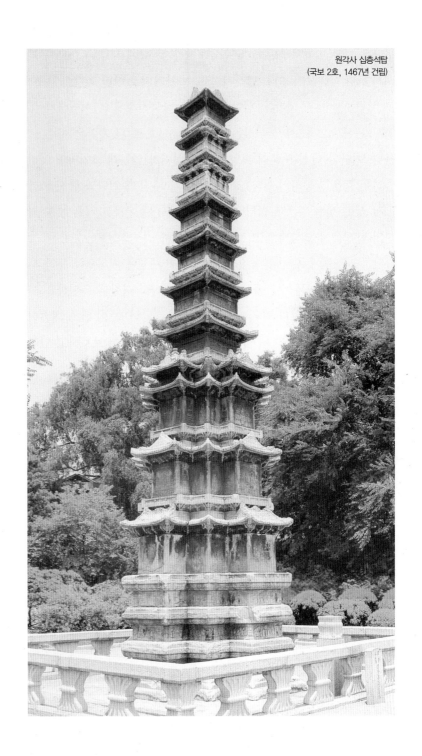

원각사 십층석탑
(국보 2호, 1467년 건립)

탑은 보통 밑에서부터 기단·탑신·상륜 등 크게 세 부분으로 구분해서 보면 이해하기 좋다. 원각사 탑도 마찬가지로 다만 기단이 3층으로 이루어진 게 특색이다. 석탑의 기단은 삼국시대에 1단이었다가 통일신라 이후 2단으로 굳어졌는데 이렇게 3단으로 된 기단은 아주 드물다. 기단과 탑신은 본래 모양에서 큰 차이가 없는데 크기마저 엇비슷하면 둘을 혼동하기 쉽다. 그래서 층수를 따질 때 기단과 탑신을 합해서 잘못 세는 경우도 많다. 이 탑을 간혹 13층이라고 적은 것도 기단과 탑신을 구분하지 않고 보았기 때문이다.

상륜부는 원 모습이 남아 있지 않고 오랜 세월을 지내오는 동안 부분적으로 분리되는 수난을 겪기도 했다. 대리석 재질은 윤택한 느낌은 좋지만 화강암보다 약해서 풍화에 특히 취약하다. 이 탑도 훼손이 심해 근래 보수를 마친 뒤 사방을 거대한 유리로 덮어 보호하고 있어 가까이 볼 수 없는 게 아쉽다.

이 탑의 기단을 설명할 때 흔히 '아자 형'이라는 말을 사용한다. 기단 모양이 '亞'자처럼 생겼다는 뜻이다. 하지만 이는 위에서 볼 때 그렇다는 얘기로, 공중에서 내려다보지 않는 한 이런 모습을 직접 확인하기는 어렵다. 사람들이 그냥 서서 바라다보는 자세와 시선으로 보면 한 면석(面石)에 덧대어 두 단이 옆으로 꺾여서 물러앉은 모습이다. 이렇게 해서 나오는 각 층의 면수(面數)는 모두 20면이나 되고, 각 면마다 다양한 장식과 조각이 담겨있다.

이런 종류의 부재는 형태를 만드는 것 자체가 어렵고 또 나중에 조립할 때도 고난이도의 기법이 요구되지만 그만큼 화려함을 극대화 해주는 효과가 있다. 화려함으로 말하자면 원각사 탑과 쌍벽을 이루는 불국사의 다보탑 기단도 이런 구성이다. 무늬장식으로 가장 보편적인 연화·초화가 베풀어진 것은 당연하고, 용이나 사자 같은 상서로운 동물도 곳곳에 보인다. 여기에다 영산회상 같은 각종 경전에 나오는

여러 불보살들의 회상도와 변상도(變相圖)를 방불케 하는 장면들도 나온다.

예를 들어 1층 기단은 용·사자·연화무늬 등으로 장식했는데 이는 곧 사자좌(獅子座)나 용상(龍床) 등과 같이 대좌(臺座)의 개념을 갖고 있어 서다. 그래서 이 1층을 본 사람은 위에 있는 2층에는 무엇이 있을까 기대하면서 자연스럽게 시선을 올린다. 2층 기단에는 한 스님을 중심으로 원숭이와 돼지 그리고 험상궂은 짐승 얼굴의 세 인물이 등장한다. 이 네 명은 다름 아닌 소설 《서유기(西遊記)》에 나오는 현장법사·손오공·저팔계·사오정이다. 곧 이 2층 기단에 새겨진 조각은 현장법사가 세 제자와 함께 경전을 구하러 인도에 갔다 돌아오면서 겪은 모험과 감동의 장면들을 모두 20회의 화면에 나누어 묘사한 것이다. 찬찬히 하나하나 들여다보면 마치 영화를 보는 것처럼 극적이고 재밌다. 3층 기단의 각 면에는 본생경변(本生經變) 또는 불전변(佛傳變)을 묘사한 조각이 주를 이룬다. 본생경변이란 부처님이 전생에 행한 6도(六度)의 행업을 설화적으로 표현한 것이고, 불전은 부처님의 일생을 여덟 가지 모습으로 나누어 나타낸 것으로 8상(八相)이라고도 한다.

탑신은 전제 10층 중 1~3층은 기단부와 마찬가지로 20면의 면석으로 구성되었지만 나머지 4~10층은 갑자기 4각 4면으로 바뀐다. 음악으로 표현하자면 마치 변주곡을 듣는 것 같은 팽팽한 긴장감을 준다. 이런 변화는 시각적 효과도 고려한 것이겠고, 또 무엇보다 전자와 후자가 서로 다른 세계임을 표현하고자 한 것이다.

우선 1~3층을 살펴보면, 각 층의 면석에 장식된 조각들은 우리나라에 전해진 불교의 여러 사상체계를 상징한다. 1층의 사방에는 삼세불회·영산회·용화회·미타회의 4회를, 2층 탑신에는 화엄회·원각회·법화회·다보회의 4회를, 3층에는 소재회(消災會)·전단서상회(旃檀瑞像會)·능엄회·약사회의 4회를 각각 표현했다. 그래서 전체적으로 말하

면 1~3층은 현세불(現世佛)의 세계라고 할 수 있다.

의장(意匠)이 확 달라지는 4~10층 중에서도 4층은 3층 이하와 5층 이상을 연결하는 다리 역할을 한다. 여기에 새겨진 '원통회(圓通會)'는 관음정토, '지장회(地藏會)'는 지장신앙을 상징하는 글자로 이곳이 바로 보살의 세계임을 말해준다. 5층 이상에는 각종 여래상이 조각되었는데 모두 과거불로서 권속을 거느리지 않은 독존의 모습을 하고 있다. 현세불(1~3층)과 과거불(5~10층)들은 각각 서로 다른 시간 속에 있기에 각과 면에 변화를 준 것이고, 그 사이(4층)를 보살의 세계로 장엄한 것도 과거불에서 현재불로의 이행은 보살의 세계를 거쳐야 하기 때문이다. 얼마나 섬세한 고려이고 정교한 배치인가.

원각사 십층석탑 2층 기단의 《서유기》 묘사도와 탑신의 세부

원각사 탑은 종종 경천사 십층석탑과 비교된다. 경천사 탑은 황해도 개풍 경천사지에 있었으나 1909년 일본으로 불법 반출되었다가 반환되어 지금은 국립중앙박물관에 있는데, 곧잘 둘을 착각할 정도로 모습이 비슷하다. 층수는 물론이고 각층마다 불보살상을 새겨 회상(會上, 대중이 모인 법회)을 표현한 것도 똑같은 디자인이라고 할 만하다.

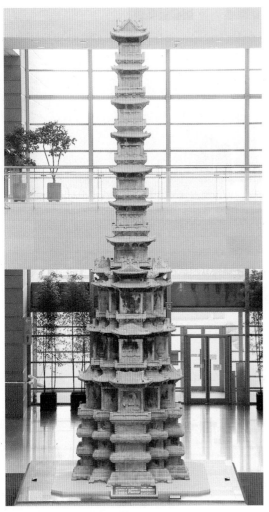
경천사 십층석탑(국립중앙박물관 소재)

경천사 탑은 고려 말에 지은 것으로 추정되니까 둘 사이에 시간 차도 많이 나지 않는다. 10층이라는 층수나 화강암이 아니라 대리석을 썼다는 점도 우리나라 석탑에서 흔하지 않은 일로 역시 서로 닮은꼴이다. 물론 맨 꼭대기 부분의 형식이 조금 다르고 탑신에 새겨진 인물과 초화의 표현 등에서 약간 변화가 있지만, 처음부터 똑같이 만들려고 한 것도 아닐 텐데 이 정도 차이는 다름으로 느껴지지 않는다. 그래서 경천사 탑을 모델로 해서 원각사 탑을 만들었을 것이라는 게 정설이다. 그렇다면 두 가지 아주 비슷한 탑이 있을 때 먼저 만든 탑이 문화재적으로 더 가치가 있는 게 아닐까? 우리나라 불교미술사 이론을 처음 정립한 우현 고유섭(高裕燮)은 이에 대해 이렇게 말했다.

비록 모방하였으나 전체적으로 형태가 잘 정제되어 있고 의장(意匠)이 교묘하며 수법이 세련된 점에서 같은 시대 다른 나라의 작품이 능히 견주지 못할 만한 기술을 남겼다. 이는 실로 한국 탑파 건축미술 사상 으뜸가는 걸작이라 할 것이다.

모방하였으되 원작보다 뛰어난 예술적 성취를 이뤄냈다면 이는 결국 창조인 셈이다. 더군다나 동시대 다른 나라 작품은 비교할 수 없을 정도였다니 미술사에 우뚝한 걸작인 바에야. 이제 조금은 진부하게 들리는 '모방은 창조의 어머니'라는 말이 이만큼 잘 어울릴 수 있을까. 거기에다 신륵사 다층전탑 같은 또 다른 명작에도 영향을 주었으니 분명 그 자체로 중요한 아이템이었을 것이다.

　원각사 십층석탑은 대리석이라 유난히 하얘보인다. 그래서 조선시대에 이 탑을 '백탑(白塔)'으로도 불렀다. 조선 후기 탑골 부근의 풍경을 그린 〈탑동연첩(塔洞連帖)〉이 최근 공개되었는데 화면 한쪽에 마치 수척한 백면서생처럼 가늘고 하얀 모습을 한 탑의 모습이 인상적으로 다가왔다. 사실 이 원각사 탑은 미술사 외로도 큰 의미가 있다. 특히 18세기 실학파의 맏형 격인 박지원을 비롯해서 이덕무·유득공·서상수·홍대용·박제가·백동수 등 당대의 쟁쟁한 명사 문인들이 이 탑 앞에서 잦은 모임을 가졌다. 사람들은 이들을 '백탑 주변에서 모이는 사람들'이라는 뜻인 '백탑지사(白塔之士)' 혹은 '백탑파'라고 불렀다. 말하자면 이 탑은 관습의 틀에서 벗어나 새로움을 갈구하던 이들의 문화 공간 역할을 한 것이고 그들의 혁신의 움직임이 바로 이 탑 앞에서 이뤄졌던 것이다. 혹시 이들은 이 탑을 바라보면서 실학으로 사람들을 제도하려는 희망을 다짐한 게 아닐까.

천 년의 인연이 이어지다
양양 낙산사 공중사리비와 사리탑

　사람들은 눈앞에 있는 화려한 보석에는 열광해도 진흙 속의 진주는 잘 못 본다. 누가 원석을 잘 골라 멋지게 '커팅'해 보여주면 좋아하지만, 스스로 원석을 찾아나서는 수고로움에는 고개를 절레절레 흔든다. 보석을 예로 들었지만 사찰에서 문화재를 대하는 태도도 별반 다르지 않은 것 같다. "이야말로 중요한 것이로군요." 하는 감식이 나와야 관심을 보이지, 스스로 나서서 문화재를 꼼꼼하게 들여다보려는 적극성은 별로 없는 것 같다.

　예를 들어 강원도 양양 낙산사(洛山寺)의 사리탑과 탑비가 그렇다. 홍련암 가는 길목의 언덕 한 귀퉁이에 삐뚜름하게 서 있던 이 빗돌과 그 옆에 자리한 사리탑은 매일 보아도 그냥 지나칠 만큼 평범하게 생겼다. 그래서 탑과 비가 세워진 지 400년이 되도록 그 특별했던 의미를 알아채는 이 한 명 없었다. 그러다가 2005년에 일어난 '낙산사 대화재' 이듬해가 되어서야 대중의 주목을 끌었다. 대화재로 인한 보수로 해체수리를 할 때 탑 안에서 진신사리 한 알이 나왔고, 그 옆의 비석에 그 사리가 나타난 전말이 자세히 적혀 있음을 알게 된 것이다.

　낙산사는 모르는 사람이 별로 없을 정도로 널리 알려진 '전국구' 사찰이다. 국민 대부분 '낙산사'라는 이름 석 자를 한번쯤은 들어봤을 거라는 데 머뭇거림 없이 한 표 던진다. 우리나라에서 가장 유명한 해

낙산사 원경

수관음보살상이 높다랗게 우뚝 자리하고, 그 외에도 의상대·홍련암
등 이야깃거리와 볼거리가 아주 많은 명찰이다. 사시사철 관광지로
각광받는 입지조건 역시 낙산사가 유명해지는데 한 몫 했을 것이다.
절 어느 곳에서든 동해의 푸른 바닷물과 하얗게 부서지는 파도가 눈
앞에 펼쳐져 보인다. 물론 역사적 관점에서 보더라도 낙산사는 신라
의 고승 의상(義相)이 세운 '화엄 10찰'의 하나로 불교사에서 차지하는
의미가 자못 큰 곳이다.

　그런데 이곳이 우리나라 사리 신앙의 역사가 이루어졌던 무대였음
을 아는 이는 많지 않은 것 같다. 그 자세한 이야기는 《삼국유사》〈낙
산이대성(洛山二大聖)〉편에 잘 나온다. 의상은 관음보살을 친견하겠다
는 원을 세우곤 바닷물이 넘실대며 드나드는 굴속에서 수행했다. 칠
일이 지나자 바닷물에서 수정 염주 한 꿰미가 저절로 솟아올라 의상

낙산사 해수관음보살상

낙산사 의상대

에게 전해졌고, 이어서 동해의 용이 와서 '여의보주' 한 알을 그에게 바쳤다.

의상은 자신의 원이 통한 것이라 생각하고 다시 칠일을 더 정진했고, 드디어 염원대로 관음보살을 뵈었다. 관음보살은 의상에게 굴 위에 법당을 지으라 하였다. 그는 이 말을 따라 '성전(聖殿)'을 세웠는데 이것이 바로 오늘날의 낙산사다. 의상은 절을 짓고 나서 굴에서 수행할 때 받은 수정 염주와 여의보주를 성전에 모시고는 또 다른 새로운 수행을 위해 홀연히 절을 나서서 길을 떠났다. 과연 천오백 년이 넘도록 추앙받는 성인의 모습이었다.

훗날 고려시대에 그의 자취를 따라 범일(梵日) 국사가 낙산사에 머물렀다. 그는 홍건적이 쳐들어온 난리통에 그만 의상 스님의 보배를 잃어버렸지만 기이한 인연으로 인해 극적으로 다시 되찾았다. '낙산이대

성'이란 소제목은 바로 의상과 범일을 말한 것이니, 《삼국유사》를 지은 일연 스님은 의상의 염원이 범일 국사에까지 이어진 거라고 본 것일까?

그런데 낙산사에는 위에서 말한 '두 보배[二寶珠]' 외에 또 하나의 보배가 전해진다. 임진왜란이 끝난 지 얼마 지나지 않아 퇴락한 절을 중수할 때 하늘에서 사리 한 알이 내려오는 기적이 일어난 것이다. 이 기적의 전말이 바로 이번 테마인 〈공중사리비〉에 자세히 나온다. 〈공중사리비〉의 정식 이름은 〈낙산사관음공중사리비명병서(洛山寺觀音空中舍利碑銘幷序)〉, 줄여서 '공중사리비'다. '낙산사 관음보살이 공중에서 사리를 보낸 일을 적은 비석' 쯤으로 번역하면 될 것 같다. 조선시대에 홍련암의 관음보살을 중수할 때 공중에서 사리 한 알이 나타났던 일을 이현석(李玄錫, 1647~1703)이 주옥같은 글로 풀어낸 것이다.

이현석은 우리나라 최초의 백과사전 《지봉유설(芝峯類說)》을 지은 이수광(李睟光)의 증손이니, 그의 비범한 문장은 할아버지에게 물려받은 모양이다. 그는 1676년 8월 예문관(藝文館)에서 처음 관리의 길로 들어선 이후 30년 가까이 그야말로 파란만장한 관직생활을 보냈다. 1690년 3월 강원도방어사 겸 춘천 부사(府使)를 맡았을 때 이 〈공중사리비〉를 썼다. 비문을 평하자면, 불교를 깊이 연구하지 않으면 안 나올 글인 데다가 그 내용도 아주 생생하게 묘사되어 있어 그 말고 다른 누가과연 이만한 문장을 구사할 수 있을까 싶게 잘 지은 글이다. 전체 813자 모두를 소개하고 싶지만 테마에 집중하고자 일부는 생략하는 게너무 아까울 정도다. 비문의 시작은 의상 스님의 낙산사 창건과 당시의 이적(異蹟)을 말하면서 기다란 얘기를 풀어나갔다.

우리나라는 산수가 아름다워 천하에 이름을 드날리는데, 영동(嶺東) 지방은 우리나라에서도 가장 아름다운 곳이다. '영동 팔경' 중 낙산사가 가장 유명해, 말하는 사람에 따라서는 팔경 중에서 으뜸으로 놓기

도 한다. 이것은 선인들의 글에도 잘 나와 있다.

낙산사의 신령한 자취는 아주 뚜렷하며 특히 관음굴은 극히 보기 드문 곳이다. 의상과 원효 스님 등이 관음의 진신을 친히 배알했는데 특히 의상 스님에 관해서는 용이 구슬을 바치고 새가 비취를 건넸던 신비로운 자취가 전한다. 그래서 예로부터 문인들과 선승들이 그 이야기를 기록으로 남겼던 것이다. 관음굴 앞에 있는 전각에는 관음상이 모셔져 있다. 관음전은 만력 기미년에 중건되었는데 상량하는 날 파랑새가 날아와 울고 갔다고 한다.

我東 以山水勝 名天下 而嶺東爲一國之最 嶺東稱八景 而洛山寺尤著聞 譚者 或以冠之 前輩之敍述備矣 寺之靈跡甚棠 而觀音窟極奇詭 義相元曉輩所云 親拜眞身者也 而龍珠翠鳥之異 文士名禪之記 固有不可誣者云 窟前有觀音像妥奉之殿 重建於萬曆己未 上樑日 有靑雀飛鳴焉

위에 나오는 '만력 기미년'은 1619년이니 지금으로부터 무려 400년 전이다. 다음에는 자신이 이 탑비를 쓰게 된 연유를 이렇게 말하고 있다.

석겸 비구 등이 커다란 서원을 세운 뒤 관음굴 위에 탑을 세우고 그 명주를 봉안하기로 했는데 9년이 지나서야 공사가 끝났다. 그 다음해 계유년 여름 절에서 사람을 보내어 대관령을 넘어 수백 리를 달려와 나 수춘거사를 찾아와 글을 청했다. 내가 다 쓴 다음 한번 읽고 나서는 한바탕 크게 웃고 건네주었다.

比丘釋謙等 發大願 造石塔 據窟之頂 以藏神珠 越九年工始訖 乃於翌歲癸酉夏 踰大嶺 走數百里 乞銘於壽春居士 居士讀記而一笑

이어서 이현석은, 불교에는 여러 가지 신이한 현상이 많이 발견되어 헛된 말 같지만 잘 따지고 보면 바로 그러한 점이 불교의 신령스런 점

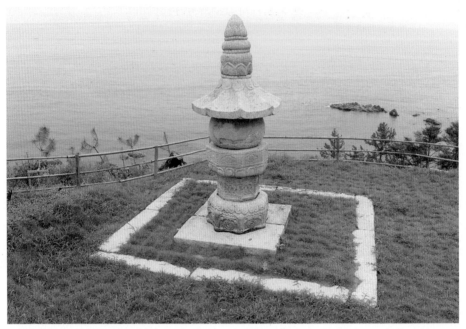

낙산사 공중사리탑(보물 제1723호)

이라고 힘주어 말한다. 전하는 말이 어떤 형식
을 하고 있느냐로 불교를 바라볼 게 아니라 그
속뜻을 잘 헤아리는 게 중요하다고 했으니, 불
교에 대한 그의 심오한 철학을 잘 알 수 있다.
어떻게 보면 유학자로서는 하기 참 어려운 말이
었을 텐데 주저 없이 소신대로 말한 것이다. 그
가 평소 불교에 대해 얼마나 깊이 성찰했는지
짐작할 수 있는 대목일 것이다. 다음에는 이 문
장의 결론이자 핵심인 이야기가 나오는데, 바로
사리라는 존재에 관한 솔직하면서도 철학적 해
석이다.

낙산사 공중사리탑비

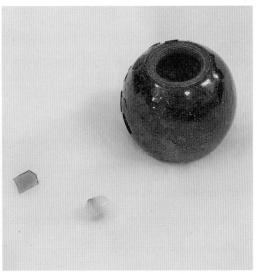

공중사리탑 해체시(2006년) 사리 수습 장면　　　　공중사리탑에서 나온 사리병과 진신사리

이른바 '사리'라는 것이 군자 입장에서는 어찌 그렇게 쉽게 입에 담을 말이 겠는가? 그렇지만 사리에 대한 이해 역시 나름대로 일리가 있다. 예를 하나 들어 본다. 옛날에 어떤 여인이 배(船)를 타고 오가며 장사하는 사람과 정을 맺고 있었으나 뜻을 이루지 못하고 병들어 죽고 말아 사람들이 화장을 해 주었다. 나중에 보니 가슴 부분에서 푸르고 빛나는 구슬이 있었는데 그 생 김새가 마치 배에 올라탄 형상이었다.

그녀의 아버지가 이 구슬을 들어낼 무렵 상인이 뒤늦게 도착했다. 상인은 사리 얘기를 듣자 한번 보고 싶다고 청했다. 아버지에게 사랑했던 이의 사 리를 건네받은 그는 슬픈 마음에 눈물을 흘렸고, 그 눈물이 사리에 닿자마 자 사리는 부서졌다고 한다. 이것은 황탄한 이야기가 아니다. …

이제 내 말을 그치고자 하니, 부디 탓하지 말기를! 이에 다음처럼 읊어 비석 에 새겨 넣었다.

'부처님은 본디 아무 말 없었으되/ 명주로 대신 현묘함을 말하고/ 명주 역 시 빛을 감추었으나/ 글을 빌려 미묘함을 드러내네/ 글자야 쉽게 사라지지

만/ 돌에 그린 그림은 오래 가리/ 구슬인가 돌인가/ 어느 것이 거짓이고 어
느 것이 참인가/ 도(道)는 이제 그만 떠나 보내리/ 누가 주인이고 누가 객인
가/ 이제 명주(明珠)를 얻었으니/ 중생도 신령함을 얻겠네'

가선대부 강원도방어사 춘천도호부사 이현석이 글을 짓고 썼다. 비석은 갑
술년 5월 5일에 세웠다.

第其所稱舍利者 豈君子之可語也哉 曰 此亦一理也 昔有女子繫情船上賈 意不遂而病死 火
其屍 當心得靑瑩珠 隱然有乘船樣 其父異而收之 商客後至 聞而請見 涙滴而珠銷…遂以斯
說 應謙之請 仍系以銘曰 佛本無言 現珠著玄 珠亦藏光 借文以宣 文之懼泯 晝石壽傳 珠耶
石耶 誰幻誰眞 辭乎道乎 奚主奚賓 於焉得之 衆罔有神 嘉善大夫江原道防禦使春川都護府
使李玄錫撰幷書篆 甲戌五月日立

지금껏 본대로 〈공중사리비〉는 공중에서 내려온 사리에 대한 일을
적은 글이다. 그런데 그동안 쭉 잊혀져 왔다가 지난 2006년, 400년이
지나서야 다시 사람들 앞에 나타났으니 이것이 보통 인연이겠는가! 진
신사리는 신라시대 때부터 봉안되었을 것이라는 전문가의 의견도 있
었다. 낙산사의 사리신앙이 무려 천 년이 넘는 세월 동안 기다란 인연
을 이어온 것이다. 사리장엄은 삼국시대부터 조선시대에 이르기까지
여러 종류가 봉안되어 왔다. 하지만 낙산사 탑비처럼 사리봉안의 과
정과 의미가 소상히 전하는 경우는 별로 없다. 그런 면에서 이 두 문화
재는 세월의 이끼 속에 꼭꼭 묻혀 있다 이제야 모습을 드러낸 보배라
고 할 수 있지 않을까? 그리고 우리는 이제 새로 얻은 보배를 보며 소
리 없는 열광을 하게 된다!

보물의 자격
가평 현등사 함허득통 부도와 석등

　예술의 양식(Style)은 늘 그 시대의 기억을 담고 있다. 특히 한창 전성기에 만들어진 작품은 당대의 정신과 문화를 어느 기록보다 더 잘 대변해준다. 그래서 예술은 곧 사료(史料)이기도 하다. 그런데 한 시대에서 다른 시대로 넘어갈 때 만들어진 작품은 어떨까? 이른바 전환기 또는 과도기의 미술에는 늘 둘 사이의 접점과 경계에 섰던 고뇌의 흔적이 묻어 있기 마련이라 그 역시 훌륭한 사료가 될 것이다.

　그렇지만 이런 과도기 작품에는 그다지 큰 관심을 보이지 않는다. 완성된 아름다움을 위주로 미술사를 보려는 경향 때문이다. 사실 사람도 성장통을 겪고 좌절이나 방황도 해봐야 인생의 참맛을 제대로 알듯이 예술도 이런 질곡과 주저(躊躇, 머뭇거림)의 과정을 겪어야 진정한 멋을 꽃피운다. 이런 어려움을 보내야 새로운 시대에 걸맞은 아름다움을 만들어낼 수 있으니, 이를 '머뭇거림의 미(美)'라고 해야 할까.

　시대가 바뀌는 전환기에 서서 앞에서부터 내려온 전통의 한 자락을 속으로 잘 간직하고 한편으론 새로운 양식의 싹을 틔웠던 작품이 가평 현등사의 '함허 득통탑과 석등'이다. 함허 득통탑과 석등은 고려 말에 태어나 조선시대 초기에 활동한 고승 함허 득통(1376~1433) 스님의 묘탑(부도)과 그 앞에 장엄된 석등이다. 묘탑과 석등은 서로 다른 장르지만, 묘탑과 석등을 한데 장엄하는 새로운 형식을 선뵌 것이므로 이

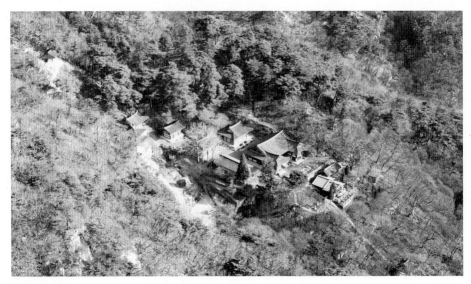

가평 현등사 전경

둘을 한 유적으로 살펴야 작품을 더 잘 이해할 수 있다.

　이 탑과 석등은 현등사 경내에서 서쪽으로 200m쯤 떨어진 능선에 자리한다. 나지막하게 마련된 석축 2단에 각각 묘탑과 석등이 일렬로 배치되어 있다. 먼저 묘탑을 설명하면, 9세기부터 유행해 고려시대까지 이어져온 이른바 '팔각원당형(八角圓堂形) 부도'를 근간으로 하고 있는 게 눈에 띈다. 팔각원당형 부도는 지면과 맞닿는 바닥돌인 지대석과 기단부는 팔각형이고 탑신이 둥근 형태의 부도를 말한다.

　이 양식에서는 특히 팔각이 강조되고 있는데 팔각은 신라와 고려 미술에서 거의 빠짐없이 들어가던 주요 장식이었다. 하지만 조선시대 묘탑에서는 팔각에 대한 선호도가 점차 옅어지고 대신 둥근 원형이 그 자리를 차지하는 모습으로 변한다. 교종에서 선종으로 넘어가는 당시의 시대상을 반영한 것이 아닌가 싶다. 다시 말해서 원은 원공(圓空)이라는 선적(禪的) 의미를 상징하는 장엄으로 보이는 것이다. 현등사 묘탑에 여전히 팔각이 남아있는 것을 통해 앞선 시대 전통의 가치

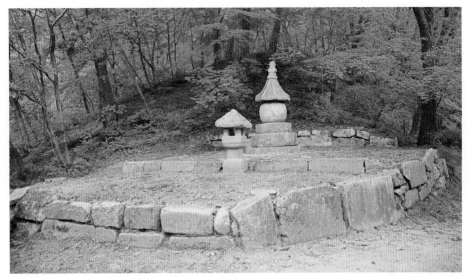

현등사 함허득통 묘탑과 석등

가 아직도 존중되는 사회 분위기를 느끼게 한다.

또 높이가 266cm로, 기단부가 대폭 축소되면서 키가 대부분 2m를 넘지 않는 조선시대 묘탑들과 비교하면 결코 작지 않은 편이니, 이 역시 장대한 미술을 좋아했던 과거의 전통이 숨 쉬는 부분이다. 작품성에서 크기가 중요한 것은 아니지만 기리려는 대상(여기서는 득통 스님)에 대한 존숭의 마음을 그만큼 크게 표현하려 한 것으로 볼 수는 있다.

이 묘탑에서는 지대석과 기단이 흥미롭다. 건축수법은 먼저 지면 위에 팔각형으로 디자인된 지대석을 놓고 그 위에 역시 팔각형의 기단을 2단으로 올렸다. 그래서 얼핏 보면 전체가 마치 3단인 것처럼 보이지만 맨 아래 한 단은 지대석, 그 위 두 단은 기단부에 해당한다. 지대석은 지면과 붙어있어서 대체로 잘 눈에 띄지 않는 데 비해 여기서는 기단부와 거의 비슷한 모양과 크기로 강조한 점이 특징이다. 아마도 불상의 대좌가 상중하 3단으로 처리되는 것과 같은 효과를 주기 위해서였던 것 같다.

지대석과 기단부의 이런 모습은 법주사 복천암의 수암화상탑(1480년)

과 학조등곡화상탑(1514년) 등 조선 전기 묘탑의 특징인데, 현등사의 이 묘탑은 그런 유형의 작품 중에서 가장 시기가 빠른 작품이라는 데 의미가 있다. 새로운 양식의 선구를 보이는 것이다. 상층에 있는 기단 위는 탑신석을 올려놓기 위해 안쪽으로 원형 홈을 파고 그 위에 둥근 탑신석을 올려놓아 흔들리지 않고 단단하게 자리 잡도록 했다.

탑신은 공처럼 둥글고 중앙이 다소 볼록하게 나온 모습인데 한가운데에 묘탑의 주인공을 알려주는 '함허무준(涵虛無準)' 당호(堂號)가 아래위 세로로 쓴 전서(篆書)로 음각되었다. 탑신은 이 당호 외에 다른 글자나 무늬는 없다. 이렇게 별다른 꾸밈을 가하지 않은 것을 두고 장식성이 없다고 할지 모르겠지만, 그보다는 소박하고 간결함을 미의 핵심으로 여겼던 조선시대 미의식이 본격적으로 반영된 것으로 이해하고 싶다.

탑신은 그 자체로 하나의 독립된 집을 상징하므로 탑신 위에는 지붕 모양의 옥개석이 놓이게 마련이다. 전체적으로 소박한 이 묘탑 중에서 가장 조각이 많이 되고 장식성이 풍부한 곳이 바로 이 옥개석일 것 같다. 추녀와 사래도 표현했고, 지붕이 겹치는 부분에는 우동(隅棟, 내림마루)도 새기는 등 옥개석 아래위로 목조 건축의 일부를 조각으로 나타냄으로써 장식성을 더하고 있다. 지붕 모습은 여덟모가 진 이른바 팔모지붕이다. 이런 형태는 사모나 육모보다 모가 많다보니 그만큼 크기도 커질 수밖에 없어서 마치 커다란 갓을 씌운 것처럼 보여 삿갓지붕이라고도 한다. 옥개석 위에 얹힌 상륜부는 석탑의 그것과 큰 차이가 없고, 노반과 복발, 보륜과 보주가 각각 한 돌로 만들어졌다.

이 부도의 가장 큰 특징 중 하나는 지붕의 기울기, 곧 물매가 꽤 급한데다 지붕선이 처마 끝까지 그대로 이어지는 점으로, 고려시대와는 확연히 다르다. 이를 조선시대 부도가 새로운 시대를 맞아 새로운 양식으로 정착해 나아가는 과정으로 보고 있다. 통일신라의 부도는 물매도 완만하고 처마도 끝에서 위로 한 번 탁 쳐올려주는 게 보통인데,

이런 멋을 고려 후기부터는 많이 구사하지 않았다. 현등사 묘탑에서 이런 기교가 극도로 자제된 것 역시 조선이라는 새로운 세상의 풍조가 담겨서인 것 같다. 이 묘탑은 함허 스님이 입적한 1433년에 만들어졌을 것으로 보이므로 이 같은 장식과 기법은 곧 조선시대 초기의 양식이 정착되어 가는 과정을 살펴보는데 중요한 자료로 삼을 만하다.

묘탑 앞에 있는 석등은 높이 120cm로 자그마한 편이다. 얼핏 보면 묘탑 앞에 석등이 있는 배열이 낯설어 서로 다른 짝이 놓여 있는 것인가도 싶지만, 이 둘은 본래부터 같이 놓이도록 만들어졌다. 고려 말까지만 해도 석등은 석탑 앞에 세우는 게 보통이었지만 고려 말에서 조선 초 무렵이 되면서 이런 습관도 바뀌어 묘탑 앞에도 석등이 세워지기 시작한 것이다. 고승의 존재가치가 그만큼 높이 평가된 것이라고 볼 수 있다. 고려 말인 1379년 여주 신륵사 보제존자사리탑과 조선 건국 직후인 1407년 양주 회암사 무학대사부도와 쌍사자석등이 그런 대표적 예이고, 그 밖에 나옹선사 부도와 석등, 지공선사 부도와 석등 등의 예도 있다. 그래서 이 현등사 석등은 이런 새로운 경향이 완전히 자리 잡았음을 알려주는 작품이라고 할 수 있다. 석등 몸체에 '涵虛'라는 글자가 새겨져 있었는데 마멸이 심해 지금은 잘 알아보기가 어렵다.

석등은 기단부, 기둥인 간주석, 불을 놓는 자리인 화사석, 지붕에 해당하는 옥개석 그리고 그 위의 상륜부 등으로 구분된다. 이 석등도 옥개석 위에 받침이 마련되어 있는 걸로 볼 때 본래 보주 같은 상륜부가 있었던 것 같지만 지금은 남아 있지 않다. 기단부는 납작하지만 맨 아래에 받침도 있고 위는 곡선으로 다듬어 꾸몄다. 기단은 평면 사각형으로 하여 이중으로 되었는데 위쪽 기단 네 모서리를 활처럼 부드럽게 휘어놓고 그 위에 높은 받침을 두어 거기에 간주석을 받칠 수 있게 했다. 기단부의 이런 모습은 이후 조선시대 석등에 변함없이 나타나는 방식이며, 이와 비슷한 수법이 회암사 지공선사 및 선각왕사 석등에서

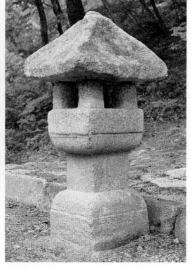

현등사 함허득통 묘탑의 지대석과 기단부, 옥개석 현등사 함허득통 석등

도 나타난다. 사각형 화사석은 사방에 화창(火窓)을 뚫어 불빛이 새어 나가게 했고, 그 위 옥개석은 아래에 넓은 받침을 두고 모서리를 약간 치켜 올린 후 귀마루를 활 모양으로 휘고 두툼하게 표현했다.

이 석등은 신라와 고려 석등의 큼직하고 늘씬한 모습에 익숙한 사람에게는 왜소하고 모양도 단순해 멋과는 거리가 멀어 보일지도 모른다. 하지만 미술품은 만들어진 당시의 관점에서 바라보는 게 중요하다. 조선시대 불교는 여러 가지 면에서 제약을 받아 이전까지 내려오던 관습이나 전통을 그대로 유지하기에는 매우 버거운 시대상황을 맞았다. 새로운 변화가 필요했다.

미술에서도 그런 변화의 움직임이 나타나는데 이 석등이 그 한 예라고 할 수 있다. 전대인 고려의 화려한 모습을 과감히 버리고 새 시대인 조선의 담백한 시대상과 간결함의 가치관을 작품에 반영하기 시작한 것이다. 그래서 크고 섬세한 기존 석등의 양식을 놓아버리고 왕릉이나 관청에서 사용하던 등기구인 다소 장명등(長明燈)의 형식을 취함으

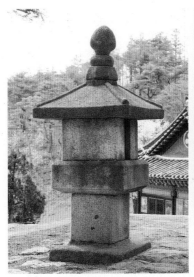

양주 회암사 지공선사 석등 양주 회암사 선각왕사(나옹화상) 석등

로써 사회에 등지지 않고 서로 맞춰나가려는 융합의 몸짓을 먼저 보였다. 이후 만들어진 사찰 석등 대부분 이런 모습을 기본으로 채택한 것을 보면 이런 시도는 어느 정도 성공한 것 같다.

현등사의 함허득통 부도와 석등에는 고려에서 조선으로 바뀌는 격동의 시대에서 양자의 가치와 미를 절충하고 융합시키는 역할을 하려 했던 당시 사람들의 고뇌가 읽힌다. '중간'은 늘 힘들고 어정쩡할 수밖에 없고, 커다란 변화 앞에서 머뭇거림이 없을 수 없다. 그래도 그 시대의 분위기를 허세 없이 있는 그대로 잘 표현해낸 미덕은 결코 작은 것이 아니다. 지난 세월의 흔적을 곰삭히고 여기에 새로 펼쳐질 시대에 어울리는 양식을 담아내는 일은 마치 진주조개가 진주를 품어내는 것처럼 힘들고 귀한 일이다. 하지만 아쉽게도 이런 작품은 오히려 오늘날 잘 전하지 않아 쉽게 보기 힘들다. 사람이나 미술이나 겸손함은 드러나지 않아서 그런 모양일까. 이런 점에서도 함허득통 부도와 석등은 우리가 소중하게 여겨야 할 문화재인 것 같다.

Ⅲ. 부처에게 바치는 가장 순수한 마음 **금속공예**

불교공예

　예술에 기술이 더해져야 완성되는 미술 장르가 공예다. 감상으로 서만이 아니라 반드시 장식과 생활 편의도 함께 도모해야 하기에 공예의 범위는 자못 다양해지기 마련이었다. 금빛 영롱한 왕관, 나물 담는 종지그릇 그리고 의자와 책상도 다 공예다. 불교공예 역시 마찬가지여서, 어느 절이나 있기 마련인 범종·목어·운판·법고 등 범종각에 걸린 '불전사물', 법당 안의 수미단과 닫집, 불단에 놓인 향로와 목탁 같은 전형적 공예품 외에도, 청동이나 곱돌로 만든 자그마한 탑, 불상과 보살상의 옷깃에 새겨진 구슬 등 각종 펜던트도 따지고 보면 조각 속에 구현된 공예이니 쓰임새가 참으로 넓고 많은 게 바로 공예품이다. 예술과 실용이 한데 어우러진 장르인 것이다. 그래서 우리의 문화재 중에서 국보나 보물로 지정된 작품이 공예 쪽에 수두룩하게 많은 건 당연한 현상인 것 같다.

　불교공예 작품 중에는 예술성과 더불어 가슴을 울리는 이야기가 함께 담겨 있어 가치를 더욱 높이기도 한다. 여기에는 역사의 기록으로 서만이 아니라 문학의 소재도 될 만큼 드라마틱한 내용도 많다. 동서 고금을 막론하고 작품이 더 아름답고 멋있어 보이는 건 그에 얽힌 이야기가 있을 때인데, 우리 불교공예에 특히 그런 요소가 듬뿍 들어 있다. 이렇게 미술과 문화가 함께 어우러진 불교공예 중에도 우리 미술

문화의 정수를 가장 잘 보여주는 몇 가지를 들어보면 범종, 사리장엄, 향로일 것이다.

　우리나라 범종은 양식이 중국이나 일본의 그것과 확연히 달라 우리만의 스타일이 가장 잘 남아 있는 분야다. 음통(音筒)을 용이 짊어진 모습을 비롯해 종 어깨에 배치된 유곽(乳廓) 안 유두의 숫자가 한결같이 9개인 점 그리고 비천상(飛天像)과 주악상(奏樂像) 등이 세심하고 멋들어지게 새겨진 점 등이 바로 우리 종만의 특징이다. 음통이 용이 대나무를 짊어지고 있는 모양인 데 착안해 그런 형태가 나온 유래를 《삼국유사》에 나오는 '세상의 온갖 걱정을 풀어주는 피리'라는 뜻의 만파식적에서 찾기도 한다. 유곽은 종 어깨에 사방 네 면에 배치되는데, 자칫 밋밋해 보일 수 있는 부분을 적절하게 장식함으로써 전체 조형감을 높이는 역할을 한다. 그런데 유곽 안에 있는 유두는 중국이나 일본의 범종에서는 그 숫자가 일정하지 않은데다가 유두 사이의 간격이나 균형이 섬세히 고려되지 않아 좀 답답한 느낌을 준다. 그에 비해 우리 범종은 거의 변함없이 9개로 일정해 한결 여유가 있고 시원한 기분을 갖게 한다. '9'라는 숫자는 '지극함'을 상징한 수일 것이다. 또 우리의 범종, 특히 신라시대 범종에는 몸체에 비천상을 중심으로 주악상과 공양상이 들어가 있는데 가만히 보면 이 상들이 모두 일관된 메시지를 담고 있다. 비천은 천인(天人)이 하늘에서 내려와 이 종을 치고 듣는 사람을 공양한다는 뜻이고, 주악상 역시 천인이 갖가지 악기를 연주하는 모습으로 범종 소리와 더불어 이 세상의 모든 아름다운 소리를 다 사람들에게 선사하는 광경을 연출한 것이다. 그러니 은은하고 장중하게 울리는 범종 소리를 들으면서 온갖 근심이 사라지고 천상의 음악을 들으며 열락에 들지 않을 수가 없다. 《악학궤범》의 "세상의 모든 소리는 하늘로부터 나오고"라는 말은 그래서 범종에 딱 어울리는 글귀 같다.

여주 신륵사 운판

 사리장엄은 부처님의 유골인 사리를 담는 장치인데, 특히 신라시대에는 디자인과 예술 면에서 세계적 수준을 넘어섰다고 할 만큼 뛰어났다. 사리장엄이란 불교 신앙에서 최대의 경배를 받는 불사리(佛舍利)를 담기 위한 것이니 온갖 정성을 들이고 값비싼 재료를 안 아끼고 최첨단 기법을 다 동원해 만들고 싶었을 것이다. 경주 감은사지 동서 삼층석탑에서 나온 사리장엄, 불국사 석가탑 사리장엄 같은 작품은 같은 전 미술 분야를 놓고 보더라도 최고로 꼽힐 만큼 성취도가 높다. 불사리는 유리병 혹은 금병에 놓이고, 이 사리병을 다시 금제나 은제 혹은 금동제 그릇으로 여러 겹 싸서 석탑 안에 봉안하는 형식을 띤다. 그만큼 소중하다는 의미일 것이다. 이 중에는 사리장엄을 봉안한 유래와 배경을 적은 금판이 함께 나와 소중한 사료(史料)가 된다. 다른 문헌기록에 없는 내용이 담겨 몰랐던 새로운 사실을 이를 통해서 아는 경우도 많으니, 익산 미륵사지 석탑, 부여 왕흥사 목탑지, 동화사 비로암 삼층석탑 사리장엄이 바로 그러한 예였다.

향로는 향불만 사르는 게 아니라 지극한 마음과 정성도 함께 담아 올리던 그릇이다. 삼국시대부터 아주 높은 수준의 향로가 만들어졌으니, 부여의 왕릉을 관리하던 한 절터에서 발견된 백제금동용봉대향로 같은 것은 삼국시대 향로의 대표적인 작품으로 불교와 도교의 이상향이 함께 어우러진 걸작이다. 용과 봉황이 몸체와 뚜껑을 이루고, 극락이나 도원경에 머무는 수행자, 동식물들을 향로 곳곳에 섬세하게 배치하는 등 그 예술성이야 말할 것도 없고, 그를 구현할 수 있는 주조술 등의 기술력도 탁월해 삼국시대 공예의 미감과 기술의 높은 수준을 알 수 있다. 향로는 고려시대에 들어와 향완(香垸)이라 불리며 더욱 높은 경지에 이르렀다. 앞 시대와 비교해 보면 꾸밈이 줄고 더 단순해졌지만 그 속에 지극한 미감이 침잠되어 있으니, 유려한 곡선은 서양의 황금비율이 무색할 정도로 단연 압권이다. 고려시대 미술을 얘기할 때 불화와 청자를 가장 먼저 떠올리는 게 보통이지만, 사실 여기에 향로를 더해 이 셋을 고려 미술의 3대 성취라고 해야 할 것이다.

불교공예는 이처럼 삼국시대에 발달되어 고려시대에 이르러 최고의 성취를 이뤘지만 조선시대로 와서는 불교가 억눌리던 시대 분위기 탓에 다른 불교미술과 마찬가지로 더 발전할 토양을 갖추지 못했다. 조선시대는 백자를 비롯해 가구 같은 생활용구 등 실용 공예 부문으로 모습을 달리해 나타났다. 그렇지만 조선시대 공예 발달의 원동력은 바로 범종이나 사리장엄, 향로 등과 같은 걸작을 만들어냈던 불교공예의 고양된 정신과 기술력이 바탕이 되었기에 가능했을 것이다. 인간의 솜씨가 아니라 하늘에서 손길을 빌려온 것 같은 높은 경지라는 교탈천공(巧奪天工)이란 말은 바로 우리 불교공예를 두고 한 게 아니었던가 싶다.

백제 공예미술의 정수
부여 왕흥사 사리장엄

불교공예 중에서 가장 손길이 많이 가고 정성스럽게 만들게 되는 게 사리장엄(舍利莊嚴)이다. 사리장엄이란 탑에 봉안된 불사리를 담은 용기들을 말하는데 병·호·합·상자 등 여러 형태로 만들어진다. 불교공예는 대부분 공양이나 예불을 올릴 때 사용되는 공양구(供養具)이니 그 자체가 불상이나 불화 같은 경배의 대상은 아니다. 하지만 사리장엄만큼은 가장 존귀한 대상인 부처님의 사리를 담기 위해 만든 것이기 때문에 단순한 공양구 이상의 가치와 의미가 있다. 그래서 사리장엄은 가능한 한 최고의 기술과 노력으로 만들려 하였고 그렇기 때문에 한 시대의 공예 수준을 가늠하는 데 가장 좋은 척도가 되기도 한다.

사리장엄을 '사리구(舍利具)'라고도 많이 썼다. 이 말은 '도구'를 연상시켜 어감이 안 좋은 편이다. '사리갖춤'이라는 말도 '사리구'와 별반 달라 보이지 않는다. 불교미술에서 '장엄(莊嚴)'이란 장식(裝飾)이라는 말로는 다 담아내지 못하는 깊고 웅장한 의미가 있으니 '사리장엄'이라고 표현하는 게 가장 나은 것 같다.

삼국시대 이래 조선시대에 이르기까지 다양한 종류의 사리장엄이 전하는데, 미술품으로서의 아름다움이나 역사적 가치 면에서 볼 때 왕흥사 사리장엄은 감은사 및 미륵사 사리장엄과 더불어 우리나라 '3대 사리장엄'의 하나로 꼽을 걸작이다.

백제의 고도 충남 부여(扶餘)의 왕흥사 절터를 수년째 발굴하던 국립 문화재연구소가 목탑지에서 사리장엄을 발견한 것은 2007년 10월, 이 때 온전한 상태의 사리장엄을 비롯해 여러 종류의 백제 유물들이 한 꺼번에 쏟아져 나왔다. 처음 봉안한 그대로 출토된 백제 사리장엄은 처음이었고 이를 통해 백제의 수준 높은 미술과 문화를 알 수 있었기 에 사람들을 흥분했고, 고고학자들은 '무령왕릉 이후 최고의 백제 유 적 발굴'이라고 환호했다.

왕흥사지는 부여군 규암면 신리, 부여 읍내에서 바라보면 백마강 건 너편의 울성산성 남쪽 기슭에 자리한다. 아주 오래 전에 폐사되어 드 넓은 절터만 남아 있었는데 1934년 '왕흥'이라는 이름이 적힌 기와가 발견되어 이곳이 《삼국사기》와 《삼국유사》에 나오는 백제의 대표적 인 명찰 왕흥사 터라는 것을 알게 되었다. 그전부터 이곳을 '왕언이 부 락'이라고 부른 것도 이 같은 절 이름에서 유래되었을 것이다.

왕흥사는 《삼국사기》에 백제의 불교가 매우 성했던 법왕(法王) 시절 인 600년 1월에 창건을 시작했다고 나온다. 절을 지을 때는 주변의 입 지를 아주 신중하게 고르게 마련인데 특히 왕흥사 같이 국책사업으로 만드는 대찰은 절터 선정에 더욱 고심했을 것이다. 왕흥사는 《삼국유 사》에 '산을 등지고 물을 마주하고 있다(附山臨水)'고 표현되었을 만큼 이른바 배산임수의 교과서적인 자리로 꼽힌다. 남쪽으로 바라보면 시 선이 백마강을 사이에 두고 왕궁터와 거의 일직선상으로 연결되는 점 도 흥미롭다. 왕실과의 밀접한 관련이 엿보이는 대목이다. 실제로 창 건 이후 왕이 배를 타고 강을 건너와 이곳서 향화를 올리고 아름다운 경치를 감상하러 자주 다녀갔다고 《삼국사기》에 나온다.

왕흥사 사리장엄은 탑 맨 아래에 놓인 기둥 돌인 심초석의 중앙을 파내 마련한 공간에 봉안되어 있었다. 청동 사리함 안에 은제 사리호 가 있고, 이 사리호 안에 금제 사리병이 담겨 있었다. 금·은·동의 3

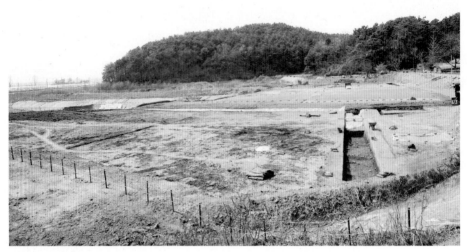

부여 왕흥사지 발굴 전경

대 귀금속이 모두 등장한 것인데 그만큼 사리장엄을 귀중하게 여겼다
는 의미일 것이다. 그런데 국내의 모든 사리병은 유리로 만들진 데 비
해 왕흥사에서는 금으로 만든 게 특이하다. 국내에서는 처음 확인된
금제 사리병이었다. 유리가 아니라 금으로 사리병을 삼은 것은 기술
적으로 유리용기를 만들지 못했기 때문이라는 주장도 하지만 이는 백
제의 공예를 과소평가한 말이다. 사리장엄과 함께 발견된 수백 개의
유리 중 상당수가 백제에서 만들었을 것으로 추정되어서다. 이 사리
병은 외관에서 풍기는 분위기가 늘씬하다기보다 아담하고 적당하다
는 느낌이다. 이것을 백제 미술의 특징이라고 표현해도 될 것 같다. 높
이 6cm로 사리병보다 조금 큰 사리호는 99% 이상 순은으로 분석되었
다. 공을 연상케 하는 둥근 몸체에 꼭대기에는 보주형 손잡이가 달려
있고, 그 아래는 음각으로 8잎의 연꽃무늬를 아주 섬세하게 새겨 넣었
다. 연꽃은 불교미술에서 가장 보편적으로 나타나는 장식인데, 신라
에서는 볼륨감이 넘치고 윤곽선이 뚜렷한 데 비해 백제의 연꽃은 과

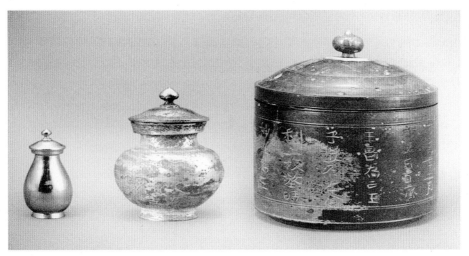

부여 왕흥사지 출토 사리장엄

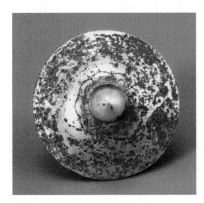

왕흥사지 출토 사리호 연꽃 장식

장되지 않고 둥그스름한 게 특징이다.

은제 사리호의 연꽃 장식에서도 역시 백제 미술의 면모가 잘 드러나 있다. 청동제 사리함도 사각이 아닌 원통형으로 곡선미가 강조된 디자인을 하고 있다. 성분은 구리와 주석으로 합금된 청동이다. 뚜껑 위에 연봉형 꼭지가 있고, 꼭지 아래로 여러 개의 접합흔적이 남아 있어 처음에는 여기에 꽃 장식을 했을 것으로 추정하고 있다. 몸체 겉면에는 사리를 봉안한 배경을 적은 글이 있다.

왕흥사 사리장엄이 중요한 것은 사리장엄 자체가 백제 공예미술의 정수를 보여주고 있어서이기도 하고, 또 한편으로 청동 사리함 겉에 새겨진 글자 때문이기도 하다. 모두 29자의 짤막한 글이지만 아직도 해석이 분분할 만큼 내용이 함축적이고 다양한 각도의 분석이 필요한 문장이다.

정유년 2월 15일에 백제왕 창(昌)이 죽은 왕자를 위해 절을 지었다. 본래 사리가 2매였다가 사리를 봉납할 때 신령한 조화로 인해 3매로 바뀌었다.

丁酉年二月十五日 百濟王昌 爲亡王子 立刹 本舍利二枚葬時 神化爲三

앞 문장은 사리를 봉안한 시기와 인연을 말하고 있다. 정유년은 577년으로 이 해 2월에 '백제왕 창'이 먼저 죽은 자기의 아들을 위해 절을 지었다는 것이다. 창은 곧 위덕왕(재위 564~598)이며 그때까지 고구려와 신라에 눌리던 백제의 국격을 비약적으로 높였던 인물이다. 1991년에 발견된 창왕명(昌王銘) 사리감(舍利龕) 명문에도 그의 이름이 나와 사리장엄에 이름이 두 번 등장하는 역사상 유일한 사람이기도 하다.

그런데 이 왕흥사지 사리장엄에 새겨진 명문이 알려지자마자 커다란 논쟁이 일어났다. 577년이라는 창건연도가 《삼국사기》와 《삼국유사》에 기록된 600년보다 무려 23년이나 차이가 났기 때문이다. 그래서 두 사서가 일거에 부정확한 사료로 매도되기도 했다. 과연 그럴까? 그런데 명문 중의 '立刹'을 '절을 짓다'가 아니라 '탑을 세우다'로 읽으면 이런 의문이 해결되는 것 같다. '刹'을 사찰이 아니라 목탑의 찰주(刹柱)를 가리키는 말로 보는 것이다. 찰주는 목탑 내부 중앙에 세우는 기둥으로 석탑과 달리 목탑에서는 찰주가 구조상 반드시 필요하다. 그렇기 때문에 탑을 세웠다는 것을 '立刹'이라고 표현하는 건 자연스러워 보인다. 그렇다면 사리함 명문대로 577년에 탑을 먼저 세운 것이고, 《삼국사기》의 기록처럼 23년 뒤인 600년에 절을 완성한 것으로 이해하면 앞뒤가 잘 맞는다.

사리함 명문 중 뒷문장인 "본래 사리가 2매였다가 사리를 봉납할 때 신령한 조화로 인해 3매로 바뀌었다."라는 대목도 흥미롭다. 사리 매수가 변하는 현상을 변사리(變舍利)라고 한다. 중국 육조시대(229~589)에 쓰인 《관세음응험기》에 '백제국의 익산 제석사 목탑에서 발견된 사

리병에서 사리 매수가 변하는 게 목격되었다'는 기록이 있고, 다른 고대의 기록에도 이런 이적(異蹟)은 자주 나온다. 왕흥사 사리장엄에 적힌 이 문장도 바로 이 같은 변사리의 이적을 기록한 것으로 보인다. 그런데 발굴 당시 왕흥사의 사리병에서는 사리가 발견되지 않았고 지하수로 추정되는 맑은 물만 가득 담겨 있었다고 한다. 사람들은 의아해 했지만, 처음 2매가 3매로 변했던 것처럼 이번에도 모습을 감추며 변사리 중인지도 모를 일이다.

한편 사리장엄과 더불어 금·은·옥기 등 다양한 종류의 공예품이 나왔는데 한결같은 백제 공예의 진수를 보여주는 작품들이다. 금으로 만든 목걸이와 귀걸이는 실제 사용했던 것으로 보여 왕흥사가 창건될 때 왕실에서 시주한 것이 아닐까 생각된다. 또 이른바 심엽형(心葉形), 곧 하트 모양을 한 허리띠 장식은 공주 무령왕릉에서 출토된 귀걸이 장식과 아주 비슷해 왕실 미술이라는 공통성을 엿볼 수 있었다. 그 전까지 백제 유적에서는 드물었던 유리옥이 다량으로 출토된 것도 백제 공예미술을 설명하는 데 중요한 자료가 되었다.

왕흥사 사리장엄은 지금까지 알려진 우리나라 사리장엄 중 가장 이른 시기의 것이라는 데서 미술사적 의미가 크다. 또 그동안 여러 유적에서 사리장엄의 일부가 발견되어 오기는 했었지만 이처럼 사리장엄 일체가 온전하게 그리고 봉안한 처음 그대로 발견된 것은 처음이었다. 이로써 백제 문물의 연대를 추정하는 결정적 자료로 삼을 수 있었다. 이 사리장엄들은 백제 자체 기술로 제작됐으며 그 수준이 대단히 높다는 점도 주목된다. 이보다 50년가량 빠른 무령왕릉 출토품의 상당수가 중국의 영향이 보이는 데 비해 왕흥사 사리장엄에서는 백제 특유의 미술 감각이 잘 드러나 있다. 백제의 정치적 자주성과 문화적 성숙이 반영된 것이다.

왕흥사 사리장엄은 또한 부여 능산리에서 발견된 백제금동용봉대

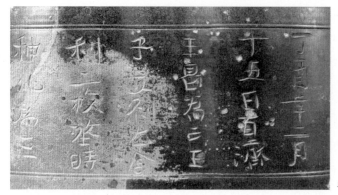

부여 왕흥사지 출토 사리함 명문

향로와의 연결고리라는 점도 빼놓을 수 없다.
1993년 출토된 이래 이 향로는 그 뛰어난 조형
성으로 인해 중국 제작설이 끊임없이 제기되었
다. 하지만 왕흥사지 사리장엄을 만들 만큼의
난숙하고 세련된 기술로 보건대 백제금동용봉
대향로 역시 백제 장인이 만들었다는 점은 의심
할 필요가 없게 된 것이다. 백제는 높은 수준의
문화에도 불구하고 남아 있는 유물과 유적은
신라에 비해 상당히 적은 편이었다. 또 백제의
고도 중에서도 부여는 공주의 무령왕릉, 익산의
미륵사지에 비견할 만한 비중 있는 유적이 적었
던 것도 사실이다. 하지만 이런 아쉬움들을 왕
흥사지 사리장엄이 한꺼번에 씻어 주었다. 백제
의 불교미술은 왕흥사 사리장엄이 발견되어 새
로 쓰게 되었다고 해도 과언이 아닐 것 같다.

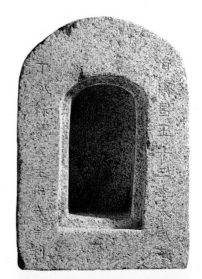

부여 능산리사지 창왕명석조사리감
부여 왕흥사지 출토 목걸이 장식

158

신라 최고의 근사남
경주 감은사 사리장엄의 사천왕상

미술 용어는 아니지만 어떤 모습이 썩 보기 좋다는 뜻으로 '근사하다'라는 단어가 있다. '그럴 듯하게 괜찮거나 훌륭하다'는 뜻인데 사람이나 사물 어디에든 쓸 수 있다. 어감도 좋아 마치 맛있는 음료를 맛본 것처럼 입에 부드러운 느낌이 착 감긴다. 사람한테 이 말을 쓰면 더욱 실감난다.

예를 들어 남자에게 "저 사람 근사한데!"라고 말하면 풍채도 좋고

경주 감은사지 전경

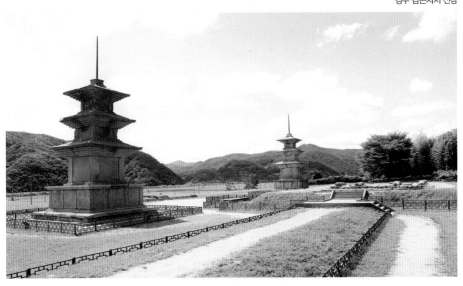

상대방을 푸근하게 감싸주는 중후한 사람을 뜻하는 것 같다. 적어도 중년 남성에게 이만한 칭찬이 또 있을까? 사실 '근사(近事)'란 말은 불교 용어다. 산스크리트 말로 'Upāsaka'인데 이 말이 한역(漢譯) 경전에 처음 '오바색가(鄔派索迦)'로 음역되었다가 나중에 '근사남(近事男)' 또는 '청신사(淸信士)' 등으로 의역되었다. 예를 들어 《근본설일체유부필추니 비나야(根本說一切有部苾芻尼毘奈耶)》에 '올로가(嗢路迦)'라는 근사남이 나온다.

그렇다면 우리 문화재 중에 '근사한' 작품은 어떤 것이 있을까? 어떤 작품에 이 말을 쓰면 썩 잘 어울릴까?

미술의 여러 분야 중에서 조각이 가장 발달한 시대가 통일신라시대라는 데 이견의 여지가 없다. 불보살상 외에도 여러 종류의 조각이 다양하게 만들어졌는데, 그 중 인격이 가장 잘 반영된, 그러니까 외모나 성격 면에서 인간의 모습과 가장 닮은 부류가 사천왕상(四天王像)이다. 같은 신중이라도 인왕상에게서 받는 느낌은 좀 다르다. 그 사나운 얼굴을 보자마자 기가 팍 죽어버리고, 굉장한 근육질의 몸에선 당장이라도 주먹 한 방이 휙하고 날아것 같다.

그에 비해 통일신라의 사천왕상 중에는 한눈에 호감이 가는 모습을 해 자꾸만 눈길이 가게 되는 그런 작품들도 있다. 감은사 동서 삼층석탑에서 발견된 사리장엄의 외함(外函)에 새겨진 사천왕상이 바로 그러한 예다. 만일 불교미술 중에서 가장 멋지고 매력적인 존재를 하나 들라고 한다면 나는 이 사천왕상이야말로 한국 최고의 '근사한 남자'라고 말하고 싶다.

경주 감은사(感恩寺)에 동서로 나란히 자리한 두 삼층석탑은 쌍둥이마냥 크기나 모습이 서로 비슷한데, 《삼국유사》의 기록에 따라 절이 창건된 682년에 세워진 것으로 짐작된다. 삼국을 통일한 문무왕이 창건 불사를 시작했으나 다 마치지 못하고 승하하자 아들인 신문왕이 이어서 완공했다. 서탑은 1959년, 동탑은 1996년 보수할 때 각각 사리장

엄이 나왔다.

사리장엄 역시 석탑과 마찬가지로 구성이나 형태면에서 두 개가 서로 많이 닮았다. 사리장엄의 구성은 맨 바깥에 사각형 외함이 있고 그 안에 전각(殿閣) 모습으로 된 내함이 놓인 다음 내함 중앙에 사리를 담은 사리병이 차례로 봉안된 형식이다. 그런데 서탑 사리장엄에는 사리가 단 하나만 나온데 비해 동탑 사리장엄에선 사리병에 좁쌀처럼 자그마한 사리가 50과가 넘게 담겨 있었다. 이를 두고 서탑에는 진신사리가 봉안된 것이고 동탑의 그것은 감은사의 창건주 문무왕의 사리가 아닐까 하는 추정도 나왔다.

사천왕은 이름 그대로 동서남북 사방에 배치된 천왕이다. 천왕의 이름은 동방 지국천왕(持國天王), 서방 증장천왕(增長天王), 남방 광목천왕(廣目天王), 북방 다문천왕(多聞天王)이다. 사천왕은 기본적으로 불법을 옹위하는 무장(武將)이다. 호위무사에 걸맞은 진지한 얼굴 표정 그리고 무장(武裝)한 모습은 어느 시대 어느 곳의 사천왕에서나 늘 나타나는 '트레이드마크'다.

그렇지만 자세히 보면 근엄한 얼굴 속에 따뜻한 표정이 숨겨 있고, 몸에 걸친 갑옷도 그냥 딱딱한 갑옷이 아니라 요즘 유명 디자이너가 만든 브랜드 슈트에 결코 못잖은 세련된 디자인을 볼 수 있다. 천왕들의 자세도 딱딱하게 굳어 있지 않고 유연한 제스처를 하고 있다. 천년이 훨씬 넘은 오래된 작품이건만 현대적 감각에 전혀 뒤지지 않는 근사한 모습이라는 게 놀랍기까지 하다. 동서 석탑에서 나온 두 사리장엄이 외형상 아주 비슷하므로 둘 중에서 근래에 발견되어 보존처리가 좀 더 나은 동탑에 표현된 사천왕상을 예로 든다. 물론 사천왕마다 개성이 다 다르게 표현되었지만 그래도 천왕으로서의 동질성을 잘 아우른다면 네 상을 한꺼번에 설명할 수 있을 것 같다.

우선 머리부터 치장이 굉장하다. 머리카락은 앞쪽을 위로 빗어 넘겨

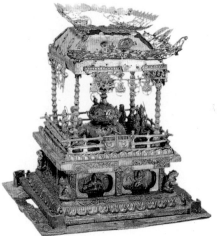

감은사지 서탑의 사리장엄 동탑의 사리장엄

2단으로 둥글게 말아 올렸고 뒷머리는 그대로 늘어뜨렸는데, 둥글게 말아 올린 머리 중앙에 꽃무늬 장식을 꽂고 그 좌우에 가발까지 얹어 머리카락을 위로 뻗치게 했다. 요즘에도 이렇게 머리카락을 위로 뻗치게 하는 헤어스타일이 있으니 바로 그 원조 격인 셈이다. 이런 형태의 머리 모습을 의계(義髻)라고 하며 요즘의 '붙임머리'와 같다. 인도 미술 중에서 화려함이 극도로 발전한 6세기 이후에 나타나는 머리장식으로 알려져 있으니 7세기의 신라가 얼마나 국제적 유행에 민감했는지를 알 수 있다.

 얼굴을 보면 두 눈의 눈두덩이 두툼하고, 눈초리는 위로 치켜 올라간 데다 눈동자도 앞으로 튀어나온 게 첫인상은 신장답게 근엄하고 엄숙한 편이다. 길고 넓적한 코는 콧날이 오뚝하고 콧등은 휘어진, 보통 말하는 매부리코다. 그런데 얼굴 근육을 움직여 일부러 이마 한가운데 두 줄 주름이 깊게 패게 하고 입가에는 가는 미소를 머금은 표정이 인상적으로 다가온다. 어쩌면 이를 현대 감각으로 해석해 '느와르' 적이라고 해도 되지 않을까? 눈이나 코의 생김새가 우리나라 사람의

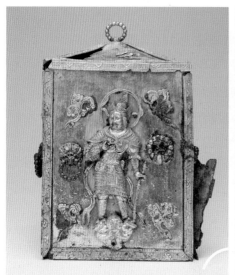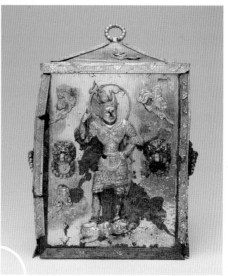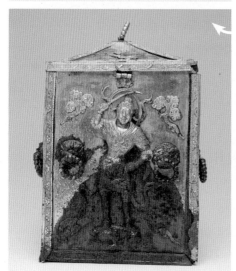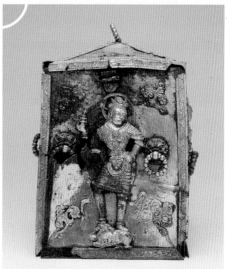

감은사 동탑 사리외함의 사천왕상
동측면, 서측면, 북측면, 남측면

모습과는 달리 '서역 풍'인데, 이는 분명 페르시아 같은 중동 지방에서 영향을 받은 것 같다. 7세기 후반부터 신라의 서울 경주는 국제도시로서의 위상을 갖추고 있었다. 역사 기록에도 경주에 서남아시아와 중동지역에서 온 사람들이 꽤 많이 거주한 것으로 나오는데, 이를 증명하듯 흥덕왕릉을 지키는 석인상도 서역인의 모습으로 표현되었을 정도다. 신라 미술에 등장한 서역인은 이 감은사 사리기에 새겨진 사천왕상이 시조라고 해도 될 것 같다.

얼굴 아래의 목은 짧고 굵은 편으로 아마도 이 부분이 평균적 한국인의 모습에 가장 가깝게 표현된 곳인 것 같다. 목부터 아랫배까지는 갑옷을 입고 있는데 이 갑옷도 보통 화려한 게 아니다. 흉갑(胸甲)은 가슴 양쪽에서 각각 둥글게 휘어지며 두 가슴을 감싸는 멋진 스타일이고, 옷깃부터 시작해 갑옷의 모든 자리마다 꽃무늬와 구슬을 빼곡히 넣어서 장식했다. 어깨와 팔뚝의 견갑(肩甲)은 하나로 된 게 아니라 얇고 작은 여러 조각을 연결한 것이라 갑옷 아래 입은 옷이 살짝 드러나게 되어 있다. 팔뚝에 걸친 갑옷 밑으로도 얇은 천으로 된 소맷자락이 살짝 내려온 게 보인다.

또 레이스 끈 마냥 어깨에서 내려온 두 줄의 끈이 손목 위를 한 바퀴 돈 다음 아래로 늘어뜨려져 있어 이 갑옷이 굉장히 패션에 민감하게 만들어진 걸 알 수 있다. 이런 스타일의 갑옷은 분명 실전용이 아니라 의전용이었을 텐데, 만일 누군가 이 갑옷을 입고 나타났다면 단박에 모든 이의 시선을 붙잡았을 것이다.

이 사천왕상이 가장 멋 부린 곳 중 하나가 허리다. 늘씬한 허리를 오른쪽에서 왼쪽으로 혹은 왼쪽에서 오른쪽으로 잔뜩 비튼 게 요즘의 'S자 형 미인' 뺨칠 만큼 곡선미가 좋다. 본래 가는 데다 허리띠마저 질끈 동여매서 그야말로 한 손으로 쥘 만큼 허리가 쏙 들어갔다. 종아리도 가는 데다 무릎마저 살짝 굽혀 맵시를 한껏 부렸다. 요즘 젊은이

들에 결코 뒤지지 않는 몸매다.

사천왕상이 신고 있는 신발도 멋지기는 매한가지다. 얇고 코가 낮은 가죽 신발엔 당초무늬가 장식되어 있다. 석굴암 사천왕상도 거의 같은 모양의 신발을 신고 있는데, 이런 종류는 7세기 페르시아에서 유행하던 것이었음이 학계에 보고된 적이 있다. 세계적 유행이 시차 없이 곧바로 들어왔다는 것이니 신라 미술의 개방성과 진취성이 어느 정도였는지 알 것 같다.

사천왕의 패션은 발 아래에서 완성되었다. 모든 사천왕상은 발로 악귀를 밟고 있는 모습을 하기 마련인데 이는 감은사지 사천왕상도 마찬가지다. 그런데 험악해 보여야 할 그 순간마저 사천왕은 우아하고 세련된 모습을 잃지 않고 있다. 왼손을 허리에 짝 붙이고 두 다리를 밖으로 벌려 누워 있는 악귀를 밟고 있는 자세에 한껏 멋이 들어가 있다. 여기에 호응하듯 발아래 밟힌 악귀도 요즘 유행하는 말로 '엣지(독특함)'를 제법 풍긴다. 넓적한 얼굴엔 왕방울만한 눈이 튀어나왔고 큰 입에 날카로운 이빨이 번뜩이지만, 엉덩이를 내려 엉거주춤하게 엎드린 채 두 손은 뒤로 뻗고 다리는 잔뜩 구부린 자세가 상당히 연출된 모습이다. 마치 카메라 앞에 선 악역 배우의 연기를 보는 것 같다. 뻣뻣한 수염, 곱슬머리로 볼 때 영락없는 서역인 모습인 것도 재미있다. 다만 다문천왕만 두 발을 악귀가 아닌 양(羊) 위에 올려놓았는데 이 점도 꽤 이색적이다. 양의 표정도 아주 평화롭고, 뿔과 털 등도 매우 정리가 잘 되었고 깃털도 잘 다듬어져 있다. 중국에는 양을 딛고 있는 사천왕상이 더러 있어도 우리나라에서는 이것이 유일하다.

이처럼 감은사지 사천왕상은 우리 미술의 세련된 감각과 멋이 듬뿍 담긴 작품이다. 하지만 조선시대 이후 사천왕상의 모습에서 변화는 거의 사라져버렸다. 제작 기법에서 좀 더 잘되거나 혹은 그보다 못하다는 차이는 있어도 전체적으로 전국의 모든 작품들이 판에 박은 듯

감은사지 사리장엄 동측면 사천왕상의 신발 당초무늬 다문천왕이 밟고 있는 양(羊)

거의 똑같아져 버렸다. 신체의 인격화는 거의 사라지고 강한 이미지만 잔뜩 강조되어 있는 것이다. 신장으로서 이상한 모습이라고 할 수 없지만 미술품으로 감상하기에는 너무 단조롭다는 느낌을 지울 수 없다. 감은사 사리장엄에 표현된 사천왕처럼, 부드러우면서도 강하고 근엄하면서도 여유가 넘치는 풍모에다 화려하면서도 감각이 넘치는 멋진 옷매무새까지, 어디에 내놓아도 빠지지 않을 그런 근사남을 요즘 더 이상 볼 수 없게 된 건 참 유감천만이다.

깊은 울림과 묵직한 여운
평창 상원사 범종

불교미술의 다양한 장르 가운데서 가장 흔히 보는 것 중 하나가 범
종(梵鍾)일 것이다. 어느 절이든 대개 마당에 커다란 범종이 걸린 종각
혹은 종루가 있기 마련이니까. 종각에는 범종만 있는 게 아니라 운판
(雲板)·목어(木魚)·법고(法鼓)가 함께 있어 이 네 가지 공양구(供養具)를 한
데 불러 '사물(四物)'이라고 한다. 쓰임새는 모두 당목이나 채로 두드려
서 소리를 내는 타악기(打樂器)이지만 각자 나름대로 깊은 의미가 있으
니 어느 것 하나라도 소중하지 않은 게 없다. 그래도 전각 이름이 종

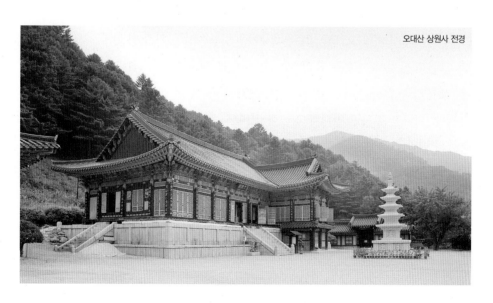

오대산 상원사 전경

각이듯이 이 사물 중에서 가장 중요한 건 아무래도 범종일 것이다.

절에서 아침저녁 예불 직전에 사물을 치는 게 보통이다. 비록 거의 단음조에 가까운 단순한 음계이건만 듣는 사람으로 하여금 어느 오케스트라 연주를 듣는 것보다 깊은 울림을 느끼게 한다. 사물을 치는 순서는 범종을 맨 마지막에 치는데 울림통이 가장 크다 보니 그 묵직하면서도 여운이 가득한 소리가 마지막을 장식하는 데 제격이다.

범종의 존재감이 이처럼 뚜렷한데다가 소리 외에도 몸체에 장식된 장엄무늬에서 여러 상징적인 의미들을 찾을 수 있으니 범종이란 한마디로 불교미술의 정수라고 해도 지나치지 않을 것 같다.

범종이 언제 나타났고 처음에는 어떻게 생겼었는지 등의 물음에 대한 속 시원한 대답은 아직 없다. 여러 가지 학설이 나왔고 그럴듯한 가정도 있는데, 간단히 정리하면 궁중에서 연주되던 타악기 용(甬)에서 유래된 것으로 보는 게 미술사학계나 음악사학계의 견해다. 최근에는 불교의 장신구인 방울 모양의 탁(鐸)이 발전되어 지금과 같은 범종이 되었다는 주장이 힘을 얻는 추세다. 용이든 탁이든 이것이 발전해 지금의 범종 모양으로 정형화 된 것은 대략 서기 1~2세기로 보고 있다.

우리나라에서 가장 오래된 범종은 8세기에 만들어진 상원사 범종이다. 그런데 상원사 범종은 최고(最古)라는 타이틀 말고도 종소리는 물론, 청동 합금 및 주조기술 면에서도 매우 뛰어난 수준에 올랐다고 평가된다. 미적인 면뿐만 아니라 기능적·기술적 측면에서도 최고(最高) 작품의 반열에 오른 작품인 것이다. 그래서 많은 연구자들이 우리나라 범종 중에서 가장 독창적이면서 모범적인 형태를 지닌 작품으로 이 상원사 범종을 꼽고 있다.

상원사 범종의 제작 연대는 몸체에 새겨진 종명(鐘銘)에 725년에 해당하는 연호가 나와 분명히 알 수 있다. 이 무렵은 신라의 문화가 한창 절정으로 달려가던 때인 성덕왕(聖德王, 재위 702~737)의 치세다. 우리에

게 잘 알려진 경주의 성덕대왕신종 역시 이보다 반세기 가량 지난 771년에 만들어져 상원사 범종의 뒤를 이었으니, 말하자면 8세기는 우리나라 범종의 역사에서 최고의 시대였다고 할 만하다. 이 상원사 범종의 용뉴 아래에 명문이 새겨져 있어 이 작품의 역사적 가치를 더욱 높인다. "개원 13년 을축 3월 8일에 종이 완성되어서 이를 기록한다(開元十三年乙丑三月八日鐘成記之)."로 시작되는 명문에는 이 범종을 만들 때 들어간 놋쇠가 모두 3,300정(鋌)이었고, 이 범종의 제작에 참여한 사람들의 이름도 자세히 열거되어 있는 등 작품에 대한 정보가 자세히 나와 있다.

그런데 이 범종은 처음부터 상원사에 있었던 게 아니라 1469년에 상원사로 옮겨진 것이다. 그 전에는 경북의 어떤 절에 있었던 것 같은데 그 절 이름은 알려지지 않는다. 다만 상원사로 옮겨지기까지의 유래에 대해서는 몇 가지 기록이 전한다. 우선 《조선왕조실록》 1469년 윤2월조에 조선 초의 고승 학열(學悅)이 조정에 "안동(安東) 관아에 있던 범종을 (상원사로) 옮겼습니다." 하고 보고한 내용이 있다. 안동의 읍지 《영가지(永嘉誌)》에도 이 무렵 안동 관아의 누문(樓門)에 걸려 있던 옛 종을 상원사로 옮겼다는 기록이 있다. 물론 처음부터 누문에 걸린 건 아니고, 그 전에 어느 절터에서 범종을 가져와 걸었다는 것이다.

상원사 범종은 범종으로서의 위용 외에 겉면에 갖가지 장엄의 향연이 베풀어져 있는데, 이런 장엄 장식들에는 어떤 것들이 있을까? 이를 알기 위해 우선 범종을 형태면에서 어떻게 구분하는지 알아볼 필요가 있다. 사실 범종의 구성은 꽤 단순한 편이다. 가장 위에 있는 편편한 곳을 천판(天板)이라고 한다. 여기에 용(龍) 한 마리나 두 마리가 얹혀있는 게 통일신라부터 고려에 이르는 전형적 모습이다. 특히 신라의 범종은 예외 없이 용이 있고 그 용이 음통(音筒) 또는 용통(甬筒)이라 부르는 원통 형태를 등에 지고 있는 모습을 한다. 범종은 천판 아래가 밑으로 내려갈수록 일정한 비율로 넓어졌다가 맨 아래에서 직선으로 끝

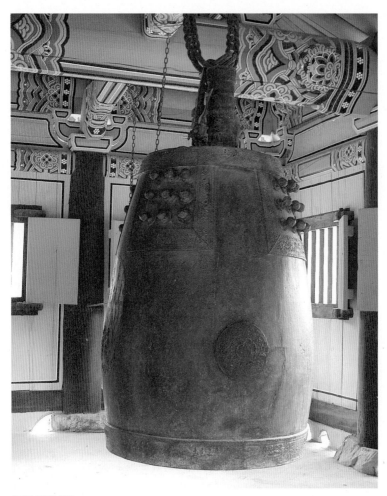

오대산 상원사 범종

맺음을 한다. 천판 바로 아래를 '종 어깨[鍾肩]'라고 하는데, 여기에 둘러진 띠를 상대(上帶)라고 한다. 그런데 상원사 범종 같은 경우 상대에 바로 잇대어 아래로 연곽(蓮廓)이라는 사각형 공간이 있다. 종 어깨를 둘러 가며 일정한 간격을 두고 전부 네 곳에 배치되어 있고 그 안에는 끝부분이 둥글게 돌출된 돌기가 있다. 이 돌기의 생김새가 마치 연꽃봉우리 같다 해서 연뢰(蓮蕾, 혹은 유두)라고 하는데, 우리나라에서는 한 연곽

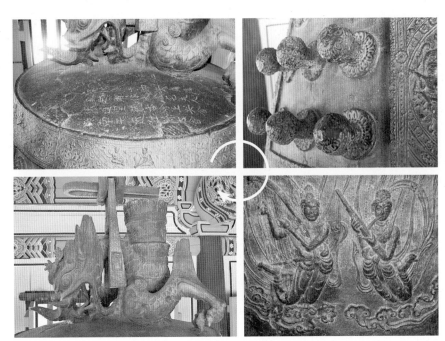

상원사 범종의 세부 | 명문, 연뢰(유두), 비천상, 용뉴

안에 연뢰 아홉 개가 배치되는 게 통식이다. 중국이나 일본 범종에서는 연뢰의 수가 우리보다 훨씬 많아서 한 연곽 안에 36개 또는 72개나 배치된 경우도 있다. 그런데 안동에서 상원사로 옮겨질 때 이 범종의 연뢰와 관련해 재미있는 얘기가 전해온다. 범종을 옮겨가던 일행이 경북 풍기읍과 충북 단양 경계에 있는 죽령 고개를 넘을 때였다. 갑자기 종이 너무 무거워져 도저히 더 나아갈 수가 없었다. 이때 한 스님이 연곽 안에 있는 연뢰 하나를 뚝 떼어서는 안동으로 돌려보냈다. 그러자 다시 쉽게 움직여 무사히 상원사로 옮길 수 있었다고 한다. 이런 얘기를 증명이라도 하듯이 실제로 이 범종의 네 개의 연곽 중 한 곳에는 연뢰 하나가 없다.

맨 아래에도 둥글게 띠가 둘러져 있어서 이를 하대(下帶)라 하고, 상대와 하대 사이를 종신(鍾身)이라고 한다. 이 종신에 베풀어지는 장엄

은 시대마다 다른데, 신라시대에는 아주 정시한 모습의 비천(飛天)이 주로 표현되어 있고, 고려시대에는 보살상이나 승려상이 그 자리를 대신하고 있다.

상원사 범종을 보는 사람은 가장 먼저 용뉴(龍鈕, 용 모양의 고리)에 있는 용의 모습에 감탄한다. 용은 커다란 눈에 우뚝 솟은 귀와 머리 위에 뿔 하나가 달려 있다. 불이라도 막 내뿜을 기세처럼 입을 크게 벌리고 있고, 네 발은 잔뜩 움츠린 모습인데 마치 막 하늘로 뛰어오르려는 양 불끈 솟은 근육과 튀어나올 듯 굵은 힘줄이 인상적이다. 이 상원사 범종을 비롯해서 다른 신라시대 범종에 장식된 용은 《삼국유사》에 나오는 〈만파식적〉의 내용을 형상화한 것으로 보기도 한다. 용이 짊어진 굵은 음통은 곧 만파식적을 상징하는 것이라 한다. 범종을 두드림으로써 한 번 불면 모든 고뇌가 사라진다는 전설의 피리 만파식적의 소리가 온 세상에 가득 울리기를 염원하는 것이다.

상원사 범종의 장엄 중에 빼놓을 수 없는 게 비천상(飛天像)일 것이다. 둥근 몸체의 양 옆에 하나씩 새겨진 이 비천상은 숱한 비천 중에서도 미적인 면에서 가장 압권이라고 해도 될 정도로 빼어나게 아름답다. 무릎을 세우고 허공에 뜬 채 공후(箜篌)와 생(笙)을 연주하고 모습 자체도 찬탄이 절로 날 만큼 정밀한데다가, 마치 짙은 향 연기가 하늘로 올라가는 듯 얇은 비단 옷자락이 위로 유려하게 흩날리고 있는 것도 환상적이다. 두 비천은 모두 영지버섯 모양의 구름 위에 앉아 있는데, 비단 옷자락의 띠 끝부분에까지 인동초를 새겨놓을 정도로 섬세하기 그지없다 이 두 비천상 외에 상대의 띠 안에도 자그마하게 새겨져 있다. 띠 위쪽에는 피리와 쟁(箏)을, 아래쪽에는 피리 같은 취(吹)라는 악기를 비롯해 장고·비파 등을 그리고 좌우 띠에도 생(笙)과 요고(腰鼓, 허리에 달고 치는 북의 일종)를 연주하는 비천상들이 새겨져 있다. 그야말로 비천의 향연이요 천상의 소리를 상상하게 한다. 이 부분을 보면 이 상

원사 범종이 유난히 '소리'에 대해 민감하게 강조했음을 느낄 수 있다. 이 범종을 만든 작가의 의도대로 우리도 이런 문양으로 상징되는 소리를 들으려 귀기울인다면 훨씬 훌륭한 감상이 될 것 같다.

그 밖에 상원사 범종에는 갖가지 길상(吉祥)무늬와 범자 장식이 다양하게 배치되어 있다. 길상무늬로는 사리가 담긴 보병·법라(法螺)·일산(日傘)·차양(遮陽)·연꽃·물고기·매듭·법륜 등 팔길상(八吉祥) 또는 팔보(八寶)가 멋지게 장식되었다. 또 범자로는 '卍'자와 더불어 '육자 대명왕 진언'도 있다. 이 육자진언을 염송하면 사람 안에 있는 에너지가 활성화되어 우주 에너지와 통합할 수 있게 된다고 믿기 때문에 이를 범종에 새겼다는 해석도 있다.

끝으로 오래 전부터 느껴왔던 의문 하나가 있다. 범종은 불상이나 불화처럼 예경의 대상일까, 아니면 단순한 공양구일 뿐일까 하는 문제다. 10여 년 전에 상원사 측의 협조를 받아 이 범종을 상세히 연구할 기회가 있었다. 그 즈음엔 종각 문이 닫혀 있어서 일반인은 조그맣게 난 창살 너머로나 볼 수 있었다. 반나절 연구의 허락을 얻어 문을 열어 놓고 있는데, 일군의 사미·사미니 스님들이 줄을 지어 종각 옆을 지나가고 있었다. 그런데 일행 중에 잠시 멈추어 서서 마치 불상을 대하듯 허리를 깊게 꺾어 절을 올리는 사람이 있었다. 그러자 인솔 스님이 만류하며, "범종은 그저 공양구일 뿐인데 거기다 왜 절을 하느냐?" 하며 약간 힐난조로 물었다. 그러자 절 하던 스님이 이렇게 말했다. "저는 공양구에 절을 한 게 아닙니다. 저 범종이 천 년을 넘었는데, 처음 이것을 만들었던 사람과 그들의 발원심이 너무 고마워 그것에다 절한 것입니다." 인솔자 스님은 멋쩍어졌는지 더 이상 뭐라 안 하고 쓱 지나쳤다. 자, 범종은 성보가 아니니 절을 하면 안 된다는 말이 맞는가 아니면 환희심에 젖어 저도 모르게 합장하던 사미니의 마음이 이해되는가? 난 아직도 잘 모르겠다.

세상에서 가장 아름다운 소리

경주박물관 성덕대왕신종

　미술 작품이 아름답다고 느끼게 하는 요소 중 하나가 색(色)이다. '색은 눈으로 보는 음악'이라는 말이 있는 것처럼 미술과 음악은 예술의 여러 장르 중에서도 서로 가장 잘 어울리는 분야인 것 같다. 예술을 감상할 때 '보고 들으면' 이 둘의 상승효과가 커지는 것은 여러 연구로 밝혀져 있다. 음악연주회를 작품이 전시된 갤러리 안에서 갖거나, 미술교육에서 그림을 감상할 때 음악을 함께 들려주어 작품의 이해를 높이려는 시도도 그래서 종종 이뤄진다. 그런데 이렇게 미술과 음악이 서로 어우러지는 정도를 넘어서 아예 둘이 곧 하나가 된 것, 다시 말해서 미술 작품 자체가 악기인 것이 있으니 바로 범종(梵鍾)이다.

　범종은 인류가 발명해낸 악기 중에서 오르간 다음으로 크지만, 그 장중하고 아름다운 외관은 최고일 것이다. 더군다나 소리마저도 장중하다. 악기에서 나오는 소리야 저마다 특색이 있으니 어느 게 더 좋고 나쁘다고 말할 수는 없다. 하지만 범종에서 우러나오는 소리는 마치 하늘에서 퍼져 내려오는 그윽한 울림 같기도 하다. "사방에 짙은 어둠이 내리기 시작할 무렵, 깊은 산 속에서 길 잃은 나에게 힘을 준 것은 불빛도 아니고 사람도 아니었고 저 멀리 골짜기 너머 산사에서 흘러나오던 은은한 종 소리였다." 30년 동안 전국의 사찰을 찾아다니며 범종목록을 만들고 또 여러 범종 논문을 발표해 범종 연구의 지평을 넓

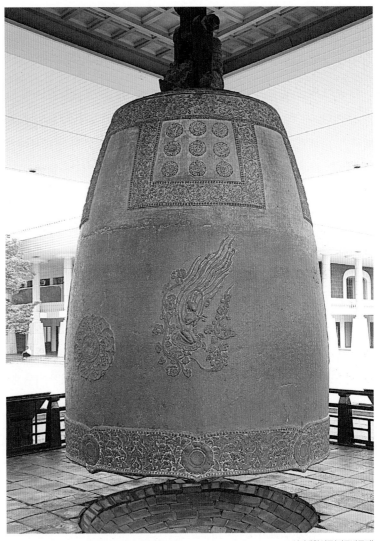

혔던 미술사학자 고 김희경(金禧庚, 1923~2012) 선생의 회고다. 그가 만든
범종목록은 최근까지 범종에 관한 가장 방대하고도 정확한 자료로
꼽혔다.

 우리나라 범종 중에서 상원사 종과 함께 최고 걸작으로 꼽히는 것

이 성덕대왕신종(聖德大王神鍾)이다. 일명 '봉덕사 종'으로도 널리 알려져 있는 이 종은 지금 경주박물관 뜰의 종각에 걸려 있다. 물론 처음부터 이 자리에 있었던 것은 아니고 그간 숱한 곡절을 거쳤다.

이 종이 처음 완성된 것은 통일신라가 한창 번성하던 시기인 8세기, 771년이다. 주조 직후 경주 봉덕사(奉德寺)에 봉안되었지만, 1460년 봉덕사가 수해로 폐사되자 영묘사(靈廟寺)로 옮겨졌고, 이후 영묘사마저 폐사되자 1488년 경주 부윤 예춘년(芮椿年)이 경주읍성 남문 밖에 있는 신라 고분 봉황대(鳳凰臺) 옆에 별도로 종각을 짓고 거기서 보관토록 했다. 그 뒤 1915년 경주박물관의 전신으로 현 경주문화원 자리에 있던 경주고적보존회로 옮겨졌고, 1975년에 국립경주박물관 건물이 새로 지어지면서 다시 지금의 자리로 옮겨지게 되었다.

이 종은 우리나라에서 가장 큰 종으로 높이 3.75m나 된다. 이 범종은 '구리 12만 근'으로 만들었다고 이 범종 몸체에 새겨진 명문에 적혀 있다. 요즘 단위로는 과연 얼마나 되는지 궁금했지만 너무 무거워 측량을 제대로 못하다가 1997년 국립경주박물관에서 정밀전자계측기를 동원해 측정한 결과 18.9톤으로 확인되었다. 초대형 작품이면서도 전체 모양이나 세부의 무늬들은 다른 미술작품에서 쉽게 볼 수 없는 극도의 장식미를 띠고 있으니, 이렇게 웅

장하고 아름다운 악기가 세상에 또 어디 있을까 싶다.

이 종은 불교문화가 꽃을 피운 8세기 중반의 걸작이다. 경덕왕(재위, 742~765)은 돌아가신 아버지 성덕왕의 공적을 기념하기 위해 이 종을 만들게 했다. 성덕왕과 경덕왕 부자(父子)가 통치했던 시대

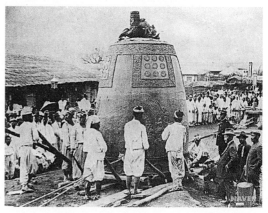

1915년 봉황대에서 경주고적보존회로 성덕대왕신종을 옮기는 모습

는 통일신라 문화의 최고 황금기로, 이들은 고구려의 광개토왕과 장수왕, 백제의 법왕과 무왕, 고려의 광종과 성종, 조선의 영조와 정조와 같이 직계 혈육이 대를 이어 통치하며 문물을 부흥시켰던 임금들이다. 그런데 이 종이 처음부터 순탄하게 만들어진 것은 아니었다. 금관이나 감은사 사리장엄처럼 세계사에 우뚝할 만한 공예작품을 만들어낼 정도로 금속기술이 뛰어났던 신라에서도 이렇게 거대하고 정교하게 디자인된 종을 한 번에 만들기 어려웠는지 쉽게 성공하지 못했고 여러 차례 실패를 거듭했던 것이다. 경덕왕은 그것이 못내 아쉬웠는지 임종하면서도 끝까지 이 종의 완성을 당부했고, 뒤를 이은 혜공왕이 부왕의 유지를 이어받아 드디어 771년에 완성했다.

범종은 크게 맨 위의 용뉴(龍鈕)와 그 아래의 몸체 두 부분으로 구분되는데 우리나라 범종에서 가장 특징적인 부분 중 하나가 맨 위의 용뉴다. 한 마리 또는 두 마리 용이 몸을 잔뜩 웅크리고 있고 등에 원통형의 용통(甬筒)을 지고 있다. 이런 모습은 중국이나 일본의 범종에는 나타나지 않는 것이라서 우리나라 범종만의 고유한 양식(Korean Bell)으로 부른다. 그런데 성덕대왕신종의 용뉴는 그보다 46년 전에 만들어진 상원사 범종의 그것과 조형적으로 아주 비슷하다. 상원사 범종에서 보이는 용뉴의 조형성이 성덕대왕신종에 와서 더욱 완숙된 것으로 생각된다. 기계공학자들에 따르면 범종 소리가 유달리 그윽하고 울림 있는 것은 음성학에서 '맥놀이 현상'이라고 하는데 종을 쳤을 때 나오는 소리는 이 용통으로 나오는 게 아니라 대부분 종 아래로 퍼져 나온다는 연구도 있다.

용통을 내려와 몸통 맨 위에는 연꽃 9개씩을 놓고 그 주위를 띠를 둘러 공간을 나눈 연곽(蓮廓)이 사방에 배치되어 있다. 연곽 안의 연꽃 봉오리는 상원사 범종이 돌출된 데 비해 두 겹으로 된 연꽃으로 표현된 게 다르다. 성덕대왕신종의 아름다움은 몸체 중앙에 새겨진 천인

상(天人像)에서 극대화 된다. 상원
사 범종 등 다른 범종에서는 악기
를 연주하는 모습의 비천상(飛天像)
인 게 보통인데, 여기서는 연화좌
위에 무릎을 꿇고 앉아 향로(香爐)
를 두 손으로 공손히 받든 자세인
게 독특하다. 천인 주위로는 모란
당초무늬가 마치 구름이 피어오
르듯 하고 옷자락도 허공을 향해
흩날리고 있다. 막 하늘에서 내려
와 향공(香供)하는 천인의 모습이
아주 실감나게 표현된 것이다. 상
원사 범종의 청각적 효과보다는
시각적 효과가 뚜렷하게 강조된
것이다. 맨 아래 종구(鍾口)와 바로
그 위에 있는 띠[帶] 역시 밋밋한
직선이 아니라 여덟 번의 굴곡을

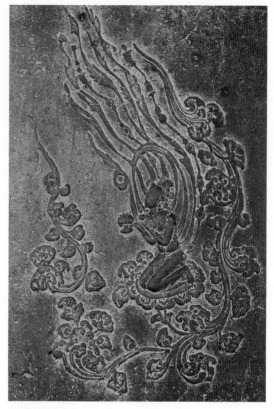

성덕대왕신종의 천인상

두어 변화를 주어 처리한 점도 독특하다. 굴곡을 이루는 골마다 연꽃
무늬를 새기고 그 사이에 생기는 여백은 당초무늬를 연결시켜 짜임새
를 높였고, 당목으로 종을 치는 자리인 당좌(撞座)마저도 주변을 보상
화 무늬로 장식해 아름다움을 더 했다. 이 범종을 만든 이유가 성덕대
왕의 명복을 빌기 위함인데, 이런 아름다운 범종의 그윽한 소리를 듣
는다면 그 누구라도 극락왕생 하지 않을 수 없을 것 같다.

　당좌와 천인상 사이에 범종을 조성한 동기와 과정 그리고 관계자들
의 이름을 적은 1,037자의 발원문이 새겨져 있다. 대단히 빼어난 솜씨
의 이 문장은 한림랑(翰林郞) 김필오(金弼奧)가 지었다. 다른 기록에는 그

성덕대왕신종의 구연부 무늬
성덕대왕신종의 발원문

의 이름이 더 나오지 않지만, 같은 시기 일본에서 나온《속일본기(續日本記)》에 등장하는 김오(金奧)가 곧 김필오일 가능성이 높다.《속일본기》에 따르면 721년 방문 사절단의 부사(副使)로 일본에 다녀왔고 당시 직급은 8등급에 속하는 살찬(薩湌)이었다고 나온다. 20대 혹은 30대의 팔팔했던 젊은 문신이 50년 뒤 나라를 대표하는 백발성성한 노학자가 되어 자신이 모셨던 성덕대왕을 기리며 서안 앞에 앉아 이 글을 쓰는 모습이 눈에 선하게 떠오른다. 김필오는 이 글 첫머리에서 범종의 의미가 무엇인지 다음과 같이 설명하고 있다. 학문을 주관하던 부서의 최고 벼슬인 한림랑의 글답게 천 자가 넘는 글들이 서로 잘 어우러져 그 문장이 아름답기 이를 데 없다.

무릇 지극한 도(道)란 겉으로 드러난 모습이 없어서 보고도 볼 수 있는 게 아니고 그윽하고 커다란 소리가 천지간에 진동하고 있어도 그 소리를 들을 수가 없다. 그러하기 때문에 다른 것을 빌려와 삼진(三眞)의 깊은 의미를 알리기 위해 신종을 걸어둠으로써 일승(一乘)의 원음(圓音)을 깨닫게 하려는 것이니, 이것이 바로 범종인 것이다.

夫至道包含於形象之外 視之不能見 其原大音震動於天地之間 聽之不能聞其響 是故 憑開
假說觀三眞之奧 載懸擧神鍾 悟一乘之圓音 夫其鍾也.

이 글은 문장뿐만 아니라 글씨 역시 아주 뛰어나다. 글씨를 쓴 김부
환(金符皖)과 요단(姚湍) 두 사람 모두 신라 최고의 명필가였음에 틀림없
다. 또 이 글 중에는 종을 만든 장인(匠人)들의 이름도 나온다. 주종대
박사(鑄鍾大博士) 박종일(朴從鎰)을 비롯해 차박사(次博士) 박빈나(朴賓奈)·박
한미(朴韓味)·박부악(朴負岳) 등이 바로 그들이다. 천여 년 전 예술가의
이름이 전하는 경우가 아주 드물어, 이들은 우리 미술사에서 기억할
만한 작가들이다. 특히 장인을 일러 '박사'라 칭한 것은 신라가 기술
인에 대해 얼마나 큰 존경을 표했는지 알 수 있는 대목이다. 일찍이 기
원전 1567~1085년경 고대 이집트 제18~20왕조에 세운 데이르 엘 메디
나(Deir el Medina)라는 피라미드는 왕묘(王墓) 건축을 세운 석공(石工) '파세
두(Pashedu)' 등 여러 장인들을 기리는 무덤이다. 왕뿐만 아니라 장인을
위해서도 장대한 피라미드를 세웠던 것이다. 장인을 낮춰본 것은 지
극히 우리나라의 근대적 개념에 불과하고 장인을 우대했던 나라가 곧
선진국이었다는 역사적 사실을 깨닫게 한다. 성덕대왕신종에 새겨진
이 신라 장인의 이름을 볼 때마다 신라도 역시 장인이 제 대접을 받았
던 선진국이었다고 느끼게 된다.

이 범종 주조의 막후에는 경덕왕의 아내이자 효공왕의 어머니 만월
부인(滿月夫人)의 역할이 컸다. 만월부인은 비슷한 시기에 완성된 석굴
암 조성에도 커다란 공을 세웠으니, 르네상스를 꽃피웠던 이탈리아
메디치 가문의 토스카나 대공(大公) 코시모 1세(Cosimo I de' Medici, 1519~1574)
에 못잖은 최고의 예술 후원자였다고 할 만하다.

성덕대왕신종은 '봉덕사 종'으로 유명하지만, 종에 새겨진 명문의
제목이 '성덕대왕신종'이라고 명기되어 있으니 정식 명칭은 이렇게 불

러야 맞을 것 같다. 봉덕사에서 이 종을 만들 때 아무 것도 시주할 게 없는 가난한 사람이 돈 대신에 바친 아기를 종에 넣어 만들었고, 종 칠 때마다 죽은 어린아이의 애절한 울음소리가 나온다는 전설에 따라 '에밀레종'이라고도 한다. 하지만 이런 전설은 일제강점기에 신라의 문화와 불교를 폄하하기 위해 조작됐다는 게 1980년대 이후 범종 연구자들의 확신이다. 조선시대에 이런 전설이 존재하지 않았고, 또 20여 년 전 구조 분석을 했을 때 뼈의 주성분인 인(燐, P) 원소가 전혀 나오지 않았던 것을 봐서도 이런 전설이 날조된 것임을 알 수 있다.

초우 황수영(黃壽永, 1918~2011) 선생은 성덕대왕신종에 대해《신라의 신종》(통도사박물관)이란 책을 낼 만큼 평소 깊은 관심을 보였다. 그는 문헌 연구를 통해 이 범종과 상원사 범종에 표현된 용뉴는《삼국유사》에 나오는 재앙을 물리치고 복을 가져다준다는 전설의 피리 만파식적(萬波息笛)을 상징한 것이라는 탁견을 펼친 바 있다. "성덕대왕신종의 만파식적에는 감춰진 신라 역사의 한 자락이 묻어있다." 선생이 평소 자주 하던 이야기다. 범종의 용뉴를 만파식적과 연관시켜 본 것은 역사와 문화재를 연관시켜 새로운 관점을 만들어내었으니, 분명 우리나라 불교미술사 영역의 지평을 한 발자국 더 넓힌 업적인 것 같다.

이 범종은 1992년까지 한 해의 마지막 날 밤이면 어김없이 서른세 번 울리며 그 아름다운 소리를 들려줬다. 그러다가 이후 지금까지 2001~2003년의 세 차례를 제외하고는 안전을 위해 타종이 중단되었다. 고요한 달밤에 퍼지는 만파식적 피리소리마냥 그 아름답고 청량한 소리가 온 국토에 퍼져 언제까지나 모든 사람들이 다 편안해지도록 감싸주면 얼마나 좋을까.

세상 근심 태워버리는 향불 한 자락
양산 통도사 향로

미술 작품을 이해하는 데 언제나 대입해야 할 특별한 공식은 없지만, 그래도 몇 가지 기준으로 바라보면 미술품이 그다지 어렵게 느껴지지 않고 감상하기 훨씬 편하다. 예를 들어서 비율(portion), 대칭(symmetry), 집중(focusing) 등의 관점을 활용해서 바라보는 것이다. 사실 작품을 보자마자 단박에 이해하고 해석할 수 있으면 좋으련만 그 정도 내공은 수십 년 공부한 사람도 어려운 경지다. 아무리 전문가라도 한참 들여다보고 또 봐도 선뜻 확신이 들지 않아 답답한 마음에 한숨을 푹 내쉬는 게 작품 분석이다.

하지만 일반 감상자들이 작품을 보면서 이런 고뇌를 할 필요는 없다. 앞서의 세 가지 기준, "작품에 나오는 무늬나 인물이 비례 있게 자리하고 있는가?"(비율), "좌우 또는 상하의 길이 또는 너비가 정밀하게 일치하는가?"(대칭), "산만하지 않게 보는 사람의 눈을 효과적으로 끌어들이고 있는가?"(집중) 등을 위주로 해서 살피면 빠른 시간 안에 작품이 훨씬 눈에 잘 들어온다. 그런데 이런 미술 감상의 포인트는 대체로 그림이나 조각보다는 공예가 더 두드러지니까 공예품을 많이 보는 게 감상안을 높이는 요령일 수 있다.

우리나라 불교공예 중에서 조형적 성취가 가장 뛰어난 분야 중 하나가 향로(香爐)인데 이런 사실이 어쩐 일인지 대중에게 그다지 잘 알려

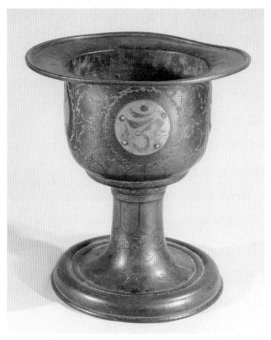

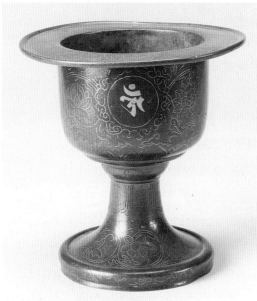

통도사 청동은입사 향완(보물 334호)
통도사 청동은입사 향완(보물 1735호)

져 있지 않은 것 같다. 고려불화 외에는 고려시대 불교미술이 그 늘에 좀 가려졌다는 느낌을 갖게 된다. 고려시대 향로는 우리나라 공예품 중에도 특히 압권이고, 그 중에도 통도사 향완은 단연 뛰어나 비율, 대칭 집중 등이 그야말로 더할 나위 없이 잘 드러나 있는 것이다. 통도사에는 보물 3점, 유형문화재 1점 등 모두 4점의 향완이 있다. 모두 고려 향완을 대표할 만한 작품들인데 여기서는 2011년에 보물 1735호로 지정된 향완을 소개한다.

향을 사르는 것은 부처님의 은덕을 기리고 또한 사람들 마음의 때까지 씻어주는 고결한 행위라고 여기기에 향로는 예로부터 아주 중요한 존재일 수밖에 없었다. 고려시대에서는 향완(香垸)이라고도 했으며 범종이나 금고(金鼓)와 마찬가지로 중요한 의식구여서 공들여 정성을 다해 만든 우수한 작품이 적지 않게 전한다. 1995년 부여에서 발견된 백제금동용봉대향로는 삼국시대 공예의 정점이

라 할 만하고, 통일신라시대 향로 중에는 미륵사지에서 발견된 금동 향로가 대표 격으로 꼽힌다. 고려시대에 와서 철이나 금동뿐만 아니라 고려의 자랑이라 할 청자로도 만드는 등 재질이 다양해지고 형태도 더욱 세련되어졌다. 고려 향로는 통도사의 그것처럼 원통이 주류를 이루었고, 그 밖에도 사각형, 팔각형, 능형 등 다양한 편이다. 원통형의 경우 둥근 굽 위에 나팔처럼 밖으로 벌어진 몸체를 하고 맨 위의 구연(口緣, 전 달린 입구 부분)은 밖으로 벌어지며 넓은 전이 달린 모습이 가장 일반적이다. 이런 형태를 고배형(高杯形)이라고 하는데 그 기원은 멀리 3세기까지 거슬러 올라간다. 오래전 신성한 의식 때 썼던 제기(祭器)가 그 원형일 것으로 추정된다.

통도사 향완에서 잘 나타나듯 고려시대 향로는 은입사(銀入絲)라는 기법을 사용한 것이 큰 특징이다. 은입사 기법은 특히 고려시대에 눈부시게 발달한 기술로, 겉면을 아주 얇게 파 무늬를 새긴 다음 거기에 은실을 얇게 꼬거나 펴서 두들겨 넣은 기법이다. 중국이나 일본은 비교가 안 될 만큼 고려의 은입사 수준이 압도적으로 뛰어나 고려 문화의 난숙함을 보여주는 대표적 '창조 문화'였으니, 불교 공예가 앞장서 이런 높은 수준을 이끌어냈던 것이다.

통도사 향완을 보다보면 그 비율이 정말 훌륭하다는 점에 감탄하지 않을 수가 없다. 비율이 좋으면 전체적인 모습을 단정하고 균형 잡히게 보이게 하여 아주 단아하다는 느낌을 갖게 만든다. 표충사 향완 등 고려시대 향로 대부분 높이와 입지름(口徑) 비율이 거의 1:1을 유지하는 데 비해 통도사 향완은 높이가 평균치보다 10퍼센트 쯤 더 크다. 이 점이 이 작품의 비례감을 좋게 하는 가장 큰 이유 같다. 이 작품 이후 고려 후기가 되면 이런 완벽한 비율은 점점 무너져가고 다소 둔중해지다가 조선시대로 이어진다. 통도사 향완의 정교한 나팔 형 다리도 더 짧아져 나중에는 옆으로 심하게 벌어지지만, 이 작품에서는 아

직까지 균형감과 비율이 잘 유지되고 있다.

고려의 향완에는 보상당초, 연당초, 운룡(雲龍), 봉황, 포류수금문(蒲柳水禽紋) 등 당대에 꽃을 피웠던 갖가지 무늬가 다 무대 위로 걸어 나오고 있다. 가령 '포류수금문'이란 버드나무를 배경으로 해서 오리가 헤엄치는 연못이 있고 그 위로 하늘에 새가 나는 무늬장식인데 고려에서 가장 유행했던 패턴 중 하나였다. 이 통도사 향완에도 고려 향완의 이런 여러 가지 전통 무늬의 성취가 잘 드러나 있다. 통도사 향완의 미덕은 아름답고 화려한 무늬로 인해 더욱 돋보이고 있다.

아름다운 무늬는 완벽한 대칭을 이룰 때 더욱 빛난다. 이 향로는 원통형이라 고른 문양 배치가 쉽지만은 않았을 텐데도 불구하고 좌우와 상하에 자리한 무늬들이 서로 일정한 간격을 두고 조금의 오차도 없이 아주 잘 배치되어 있음을 보게 된다. 비율과 더불어 대칭이 조화를 잘 이루어 여러 개성 있는 다양한 무늬들이 서로 완벽하게 어우러지고 있는 것이다. 몸체 외에 다리 쪽에도 연꽃무늬를 둥글게 돌렸고, 그 아래에 붙은 받침도 2단의 몰딩 형식의 턱을 두어 문양대를 분할해서 위쪽에는 간략화 된 당초문을, 아래 단에는 구름 형태를 넣었다. 가히 패턴(pattern)의 향연이라 할 만하다. 당초문을 어찌나 잘 만들었는지 흡사 구름이 떠나가듯 혹은 시냇물이 쉼 없이 흘러가듯 유려하기가 그지없다. 이렇게 맵시 넘치는 무늬를 달리 어디서 볼 수 있을까.

또 여기에 '옴'이라고 쓴 범자(梵字)마저도 디자인적으로 장식되었다. 사실 이 범자 무늬는 사람들의 시선을 집중시키는 역할을 한다. 무늬가 너무 많으면 자칫 사람들의 시선이 분산되어 아름다움을 옳게 감상하기 어렵게 만들 수 있다. 하지만 둥근 윤곽으로 둘러싸인 이 큼직한 범자가 있음으로 해서 주변의 여러 문양들이 이리 모아지고, 따라서 시선도 자연스럽게 집중시키는 효과를 거두고 있는 것이다. 탁월한 디자인 감각이고 '포커싱'의 아주 좋은 예라고 할 수 있다.

범자 밑에는 노부 받침이 있고, 그 아래에 붙은 다리는 아래로 가면서 점차 넓게 퍼지다가 끝단으로 가면서 둥근 몰딩이 나온다. 또 그 아래에도 또 다른 둥근 받침을 붙임으로써 향로의 안정성과 미감을 높였다. 다리 위쪽은 세로 줄을 기다랗게 두어 구획해 부분적인 대칭 효과를 주고 있다. 둘로 나누어진 구역은 각각 꽃술이 표현된 연잎을 죽 둘러서 역시 알맞은 비율이 유지되도록 신경 써서 장식한 게 돋보인다. 또 받침에도 구름과 더불어 연꽃과 당초무늬가 장식되었는데, 굵고 가는 선을 적절하게 구사하며 얼마나 사실적으로 잘 표현했는지 연꽃과 당초가 향에서 피어나오는 연기를 가득 머금고서 구름과 함께 하늘로 훨훨 날아올라가는 것 같다.

통도사 청동은입사 향완(보물 1735호)의
다리 부분(상)과 梵字 무늬(하)

공예를 더 깊이 있게 이해하려면 기본적인 제작기법을 알아두는 게 필요하다. 다른 장르와 달리 공예는 도구와 기술이 풍부하게 동원되기 때문에 어떤 기법이 사용되었는가를 봄으로써 시대적 특징을 구분 지을 수 있어서다. 고려시대 향완은 향을 꽂고 사르는 원통형 노부(爐部), 받침에 해당하는 나팔형 대부(臺部) 등 크게 두 부분으로 나누어지고, 여기에다 맨 위 전이 달린 입부분과 대부 받침 등으로 좀 더 세분하기도 한다. 노부와 대부는 따로 만들어서 결합시키는 방식을 쓰는데, 통도사 향완도 노부 맨 아래에 구멍을 뚫고 대부 꼭대기에 붙인 리벳(rivet) 같은 못을 끼워 서로 고정시켰다. 또 맨 위 전도 따로 만들어서 붙이는 경우도 있다. 크게 통짜 하나로 만드는 것에 비해 이렇게 여러 부분을 따로 만들어 조립하는 것은 기술력이 뒷받침되어야 하고 공정도 길어지지만 그만큼 장점도 많다. 우선 크기가 큰 대작을 만드는 데

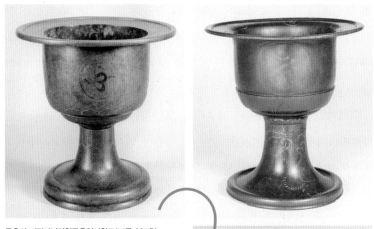

중흥사 지정사년명청동은입사향로(보물 321호)
밀양 표충사 청동은입사향로(국보 75호)
흥왕사명 청동은입사향완(국보 214호)

필수적인 기법이고, 아울러 세부
무늬를 섬세하고 다양하게 장식
하는 데도 필요하다. 이처럼 예
술적 상상력이 높은 경지까지 발
달되었고 기술력이 이를 뒷받침
할 수 있게 되면서 고려 향로의
미적 성취가 이루어진 것이다.

　바깥으로 벌어진 구연의 전 밑쪽에 '施主 嘉善大夫 戶曹 鄭仁彦 子□□
鄭光厚 淨房寺 施納 通度寺'라는 글자들이 새겨져 있다. 아주 작은 점들
을 쪼아서 연결해 만든 이른바 점각(點刻)이다. 작품에 글자가 함께 있
는 것은 역사성을 높여주므로 고마운 일이다. 하지만 여기서는 문제
가 하나 생긴다. 가선대부(嘉善大夫)라는 직함은 조선시대에 나온 것이
니 이 작품은 조선시대에 만들어진 게 아닌가 하는 의문이 드는 것이
다. 형태와 양식으로 보면 분명 고려시대 것인데 어찌된 일일까?

　해답은 이 글자들이 향완 제작 때 만든 게 아니라 나중에 새긴 것으

로 보면 나온다. 고려시대에 만들어진 향완에 조선시대 때 이것을 갖고 있던 사람 – 아마 정인언(鄭仁彦)일 것이다 – 이 이것을 통도사에 시주하면서 자신들의 이름을 새긴 것으로 보이는 것이다. 아닌 게 아니라 글씨를 새긴 기술이 고려시대에 나오는 것과는 좀 달라 보이기도 한다.

우리나라 향로의 뛰어난 작품성을 보여주는 것으로 일명 '중흥사명(重興寺銘) 향완'으로도 불리는 봉은사 청동 은입사 향완(불교중앙박물관 소장, 보물 321호), 밀양 표충사 향완, 흥왕사명 향완(삼성미술관 리움 소장) 그리고 통도사의 향로 등 여러 점이 있다. 이들 모두 다 우리나라 향로 중 가장 윗길에 둘 만한 작품들이다. 특히 지금 소개한 통도사 향완은 기본적인 외형과 은입사, 세부 문양에서 고려 후기 향완의 전형적인 형태를 잘 보여주는 걸작이라 보물이라는 품격에 걸맞은 높은 작품성을 보여주고 있다.

그런데 아쉬운 것은 고려의 미의식과 기술력이 결합된 향로가 그 가치만큼 주목받지 못하고 있다는 점이다. 그 원인은 고려의 불교미술 자체가 통일신라의 그것에 비해 상대적으로 저평가되어 그런 게 아닌가 싶다. 미술은 상대적 비교가 아니라 고유의 가치를 찾아내는 작업이다. 고려 불교공예, 나아가 고려 불교미술이 이룬 찬란한 성취로 보건대 앞으로 지금보다 좀 더 조명을 받아도 될 것 같다.

묻어둔 마음을 다시 꺼내 읽다
서울 보문사 석가불상

시대(時代)란 어떤 기준에 의하여 구분한 일정한 기간을 말한다. 어느 시대마다 당시를 함께 살았던 사람들이 느꼈던 그 사회와 문화에 대한 최소한의 공감대가 형성되어 있기 마련인데 이를 '동시대적(同時代的, Contemporary)'이라고 표현한다. 시대라는 말에 상응하는 미술사 용어로 '양식(樣式, 또는 Type)'이 있다. 양식은 한 시대의 미술에 나타난 고유한 표현을 뜻한다. 한편 미술은 그 시대의 여러 모습들을 있는 그대로 숨김없이 보여주는 거울이기 때문에 이를 통해 시대의 특성을 읽어낼 수 있다. 이런 면은 미술의 여러 분야 중에서도 불상에서 가장 두드러지게 드러나는 것 같다. 예를 들어 불상의 얼굴은 삼국시대부터 근대까지 아주 다양한 모습으로 나타난다. 이는 사람들이 불교에 갈망했던 염원들이 시대마다 다르게 투영된 결과가 아닌가 한다. 그런데 우리나라 불상 연구에서는 17세기, 18세기, 19세기 등 100년을 단위로 양식이 바뀌는 것으로 설명하고 있다. 그렇지만 한 세기와 다른 세기를 잇는 다리 역할을 했던 양식도 분명 있을 텐데 이에 대해서는 거의 언급하지 않는다. 역사의 기막힌 우연의 결과가 아니라면 이런 구분법은 아무래도 작위적인 것 같다는 회의가 안들 수 없다.

서울 성북구 보문동 '탑골 승방'으로 잘 알려진 보문사 대웅전에 석가불상을 중심으로 좌우에 문수보살과 보현보살이 함께 한 금동삼존

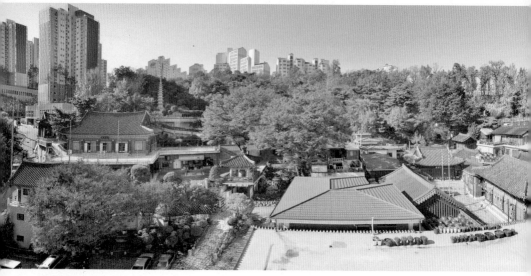

보문사 전경

불상이 봉안되어 있다. 오른쪽 문수보살은 근래에 만들었지만, 왼쪽의 보현보살과 중앙의 석가불상은 17세기 후반에서 18세기 사이에 제작한 것으로 둘 다 제법 유래 깊은 불상이건만 지금까지 미술사학자들은 별다른 관심을 보이지 않았다. 꼭꼭 숨겨져 있었던 것도 아니고 300년 가까이 내내 이 자리에 있었으니 이런 무관심이 의아스러운 지경을 넘어 당혹스럽기까지 하다. 이 석가불상이 시대를 초월한 대작은 아닐지 모르지만 조선 후기를 살았던 사람들이 불교에 갈망했던 기원과 믿음을 담아내고 있는 작품이라는 점을 미처 간파하지 못한 탓은 아닐까?

이 불상에서 가장 먼저 눈길이 가는 곳은 얼굴이다. 갸름하기는 해도 통일신라시대 불상과 비교한다면 다소 둥글고 작은 얼굴이다. 곱게 그려진 반달형 눈썹, 가는 눈, 알맞게 솟은 코가 바라보는 이의 마음을 편안하게 하고, 작은 입술은 미소마저 머금고 있다. 얼굴 표정에서 부드럽고 인자한 자태가 가득 묻어난다. 인체비례로 볼 때 귀가 지

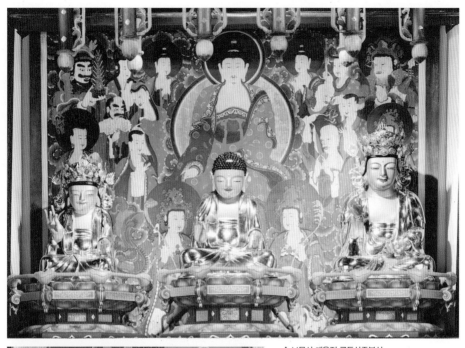

↑ 보문사 대웅전 금동삼존불상
╱ 석가불상의 미소와 옷주름

나치게 큰 편이지만 이것은 어느
시대 불상에서도 나타나는 모습
이니 흠이 아니다. 두 손은 큼직
한 편으로 오른쪽은 가슴 부근까
지 올려 손바닥을 앞으로 내밀고
왼손은 왼쪽 무릎 위에서 손바닥
을 위로 향하고 있다. 얼굴에 비
해 알맞게 큰 몸에서 장중한 분위
기가 풍기지는 않아도 소박한 멋
은 담뿍 느껴진다. 자세도 통일신
라시대 불상처럼 허리를 쭉 펴고

명상에 잠긴 게 아니라 한껏 몸을 낮추고 두 어깨도 앞으로 조금 숙인 것이 마치 중생을 좀 더 가까이서 보려는 모습 같아 보인다. 어쩌면 부처님이 우리에게 바로 이렇게 다가와주기를 원했던 당시 사람들의 불상관(佛像觀)이 그대로 투영된 작품이라고 하는 게 맞을지도 모르겠다. 불상을 양식적으로 설명할 때 꼭 필요한 부분이 얼굴 다음으로 옷의 주름 표현이다. 통일신라시대 불상에서는 신체의 굴곡과 어울리는 섬세한 불의(佛衣)의 주름이 조각되었고, 고려시대 불상에도 옷의 형태가 다양하고 현실적으로 나타나고 있다.

그러다가 조선시대에 와서 이 옷 주름이 대폭 간소화된다. 아마도 외관보다는 내면의 정신세계를 강조한 시대적 사조가 영향을 준 것으로 보인다. 보문사 석가불상에도 이런 특징이 녹아 있어 아주 간략하면서도 형식적으로만 옷 주름이 표현되었다. 장삼 격인 대의(大衣)가 어깨에 걸쳐 있고 가슴 중간에 수직선으로 내의인 '승가리'를 표현했다. 무릎 아래로 흘러내리는 옷자락은 바지인 '군의'일 것이다. 전체적인 모습에서 조선시대 전반에 걸친 가치관인 검약의 시대정신과도 맞아떨어지는 조각 양식이다. 이런 정감 넘치고 풋풋한 요소들이야말로 조선시대 사람들이 갈망했던 불상의 모습의 하나일 것이라고 생각한다. 화려하다기 보다는 소박하고, 보는 사람을 압도하는 위엄 대신에 약하고 힘없는 사람을 보듬고 감싸주려 다가오는 듯한 푸근한 맛을 느낄 수 있는 것, 바로 이런 것이 17세기와 18세기를 살았던 평범한 보통 사람들이 불상에서 느끼고 싶었던 모습이 아닐까 한다.

앞에서 보문사 석가불상을 17세기와 18세기를 잇는 시대의 양식이라고 했는데, 이런 판독은 양식에서만 확인되는 것은 아니다. 근래 이 불상에서 복장(腹藏) 유물이 발견되었다. 《묘법연화경》 4책, 후령통 2개, 한지 두 장 등과 함께 나온 중치막(中致莫)이라는 한복에는 옷깃에 발원문이 적혀 있어 불상의 제작시기를 아는 데 큰 도움이 된다. 먹 글

씨로 적힌 발원문은 중세 한글로 되어 있어 읽어내기가 쉽지는 않지만 대체로 이렇게 번역되는 것 같다.

임진년에 태어난 이씨 모(某)와 갑인년에 태어난 구씨 희임 양위(兩位)가 올립니다. 부처님, 제가 원통하게 남편을 여의었습니다. 이렇게 보시하오니 부디 저희 두 사람 후세에 좋은 곳에 환생하여 다시 만나 두 몸이 오랫동안 백년 함께 살며 아울러 부처님도 만나게 해주시기 청하옵니다.

비록 현세에는 남편과 사별했지만 후세에 다시 만나서 백년해로하게 해달라고 부처님께 기원하는, 홀로 남겨진 아내의 갈망이 절절하게 묻어나는 글이다. 정교하고 섬세한 바느질이 돋보이는 이 옷은 의류학자들에 의해 17세기 후반에 남성이 실제로 입었던 옷으로 판명되었다. 남편을 먼저 떠나보낸 여인이 남편이 평소 입었던 옷을 시주한 것이고 옷의 크기도 성인이 입었던 것으로 보인다. 이런 사실을 바탕으로 해서 좀 더 연대를 좁혀볼 수 있다. 발원문 속에 명확하게 언급된 건 아니지만 자식에 관한 말은 없고 오로지 금생에서 다 못한 부부의 해로의 기원이 주로 강조되어 있는 것으로 볼 때 여인의 나이는 20대 후반에서 30대 초반 사이가 아니면 50대 이상의 나이일 것으로 추정된다. 만일 이런 짐작이 맞다면 남편 이씨가 태어난 임진년은 1652년, 부인 구씨가 태어난 갑인년은 1664년으로 생각해도 괜찮을 것 같다. 그렇다면 이 옷이 복장으로 넣어진 시점은 대체로 17세기 후반에서 18세기 초반일 것이며, 이는 곧 이 불상이 제작된 시기이기도 하다.

우리나라 역사에서 17세기라는 시대는 어떤 의미가 있을까? 이런 물음에 여러 가지 견해가 나올 수 있겠는데 그 중 하나로 상처회복의 시기였다고도 말할 수 있을 것 같다. 1592년에 일어난 임진왜란과 잇단 정유재란으로 인해 온 백성은 이루 말로 다할 수 없는 고초를 겪었다.

보문사 대웅전 보살상에서 발견된 조선시대 후기의 중치막 한복과 묵서

7년에 걸친 참혹한 전쟁이 끝났어도 인심은 더 없이 팍팍해졌고 하루 하루 살아가기조차 힘들었을 것이다. 이렇게 힘들게 시작한 17세기이지만 세월이 흐르면서 조금씩 삶은 나아지기 시작했다. 그래서 17세기가 끝나갈 무렵엔 다시 일군 삶의 터전이 어느 정도 정착되어 가던 시절이라고 역사학계는 정의하고 있다. 모든 미술작품은 그 시대를 반영한다는 가설을 적용해 본다면 이 보문사 불상에서 17세기와 18세기를 살아갔던 사람들의 비원과 희망을 읽어낼 수 있어낼 수 있는 건 어려운 일이 아닐 것 같다.

사람들은 얼굴에 드러난 표정에서 속에 묻어둔 마음을 읽는다. 마

찬가지로 불상의 얼굴에서 동시대인들의 마음과 생각, 믿음을 떠올리는 건 아주 자연스런 일이다. 그런데 우리 불교미술사에서는 이런 감수성을 등한시해온 느낌이 짙다. 작품을 보고 시대상을 읽으려 하기보다는 겉에 드러난 양식에 연구의 초점을 맞추는 관행이 너무 일반화되어 있다는 느낌이 강하다. 양식 연구 자체에 문제가 있다는 건 아니지만 거기에 치우쳐 미술 작품을 겉으로만 보고 그 안에 담겨진 마음을 읽지 못한다면 반쪽짜리 연구가 아니라고도 할 수 없다. 보문사 불상과 동시대에 제작된 다른 불상에 대한 묘사 중에, "다소 부자연스러운 조형성은 기술적, 시대적인 한계를 드러내고 있음은 물론 세부적으로 옷 주름이 더욱 딱딱하고 형식화되는 시기에 제작된 불상이다."라는 학술적 해설이 양식에 갇힌 답답한 대사로만 느껴지는 것도 그런 까닭에서다. 겉만 볼 뿐 그 안에 담겨진 감성을 못보고 있다면 아무리 정확한 양식 묘사라 해도 결코 온전한 감상은 아닌 것이다.

미술품을 감상하는 여러 방법 중 하나가 양식이다. 양식 연구는 한 작품에 드러난 형태나 장식 등을 유형화시켜 작품을 분석하는 방법론의 하나다. 수많은 작품을 시대별로 분류하기에는 아주 유용한 방법이지만, 양식 연구에 너무 빠지면 그 틀에 갇히기 십상인 것이 양식 연구의 허점이다. 아름다움을 느끼는 것은 마음의 작용이다. 그래서 올바른 감상을 위해서는 마음이 자유롭게 대상을 인식해야 하는데, 도리어 마음이 양식에 너무 쏠리는 탓에 작품을 감상하는 데 방해를 받는 것이다. 양식사에만 너무 얽매이지 말고 작품에서 그것을 통해 그 시대의 열망과 희망을 함께 살펴볼 줄 알아야 한다. 이렇게 겉과 속을 함께 바라볼 수 있는 폭 넓은 방법론이 새롭게 자리를 잡는다면 우리 불교미술사는 훨씬 다양하고 많은 가치와 의미를 발견할 수 있다고 생각한다. 미술사 연구가 지나치게 '대작' 중심으로 무게가 쏠리면 섬세한 인식이 어렵게 된다. 미술이 시대의 반영이라는 말을 좀 더 곱씹

어 다양한 종류의 작품을 연구해 볼 필요가 있다. 한 시대에 그 시대를 이끈 위인만 존재하는 건 아니지 않은가. 그리고 보는 사람으로 하여금 위안과 희망을 느끼게 하는 게 불상의 가장 큰 의미로 느꼈던 시대가 있었다면 그 성취에 가장 가까이 다가갔던 작품의 반열에 보문사 석가불상을 놓을 수 있다고 생각한다.

Ⅳ. 붓질에 부처의 숨결을 싣다 불화, 발원문, 벽화

불교회화

그림[繪畫]은 간단하면서도 오묘한 작업이다. 아무리 큰 대작과 걸작도 캔버스 위[평면]에 찍은 점 하나에서 출발한다. 이 점은 뻗어나가 선으로 이어지고, 다른 데서 시작된 다른 선들과 맞닿아 면을 만들며 형태를 이룬다. 한 획의 선과 한 쪽의 작은 면만 갖고도 아름다움을 찾을 수 있고, 면에다 물감을 입혀 화려한 색깔을 더해 더욱 멋있게 하기도 한다. 회화가 발달하면서 깊이와 입체감을 위해 선과 면을 여러 각도로 배치하는 구도(構圖)들이 다양하게 고안되어 왔다. 그래서 이들을 보고 그 시대 그림의 특징을 논할 수 있다. 유려한 선의 흐름, 짜임새 있는 면의 구성과 구도 그리고 아름답고 화려한 색이 어떤 패턴으로 표현되었는가를 살펴보는 게 회화 감상의 포인트가 된다.

불교회화 역시 이런 범주에 속한다. 일반 회화와 다른 것 중의 하나는 화가의 예술 취향보다는 감상자를 그림 속으로 빠져들게 하는 선명성이 짙다는 뜻이다. 불보살을 비롯한 불국토를 우리 앞에 직접 선명히 표현하여 종교적 열락을 느끼는 데 포인트를 두었다는 뜻이다. 알 듯 모를 듯한 상징이나 모호한 표현이 거의 없어 그림에 대한 몰입도가 높기 마련이다. 감상자의 시선은 늘 화면 중앙에 커다랗게 나타나는 불보살의 원만하고 자비스런 얼굴에 꽂히고 이어서 자연스럽게 주변의 보살과 인물들로 옮겨간다. 그렇게 장면 하나하나를 찬찬히

보다 보면 어느새 화면 가득 불국토가 펼쳐져 있음을 알게 된다. 일반 회화에 비해 화려한 원색이 유난히 강조된 것도 이런 주제를 숨김없이 보여주려는 의도에서다.

불교회화에서 즐겨 그려지는 화제(畫題)는 불상과 보살상이다. 전각 안에 모셔진 불상 뒤에는 그에 걸맞은 후불탱화가 걸리기 마련인데 주로 석가 및 아미타 여래를 많이 그렸다. 그 밖에도 석가모니의 일생을 여덟 장면으로 압축해 묘사한 '팔상도'도 우리나라 불화에 잘 보이는 형식이다. 불상과 더불어 불화 표현의 두 축을 이루는 보살상은 4대 보살, 8대 보살, 16대 보살 등 다양한 캐릭터로 표현되었다.

불화가 만들어진 초기에 화면 중앙은 어김없이 불보살이 그 중심에 섰지만, 점차 불보살 주위를 에워싸며 설법을 듣거나 호위하는 인물과 신중들에 대한 표현이 늘어났다. 불보살을 보고 싶고 불국토에 살고 싶은 것은 인간의 당연한 바람이므로 이런 변화는 당연한 일이기도 했다. 화면에는 불보살뿐만 아니라 인간들의 다양한 표정과 자세가 그려지게 되었다. 이런 경향은 고려시대 후기에 들어와 두드러져, 나한(羅漢)처럼 수도자, 곧 사람이 그림의 주제로도 나타나기 시작했다. 조선시대 불화에는 불보살 주위에 사람들이 배치되는 구도가 좀더 다양해졌다. 부처의 세계와 인간의 세계가 서로 맞닿게 된 것이다.

불화의 형식은 아주 다양하다. 보통 높이 5미터가 넘는 높고 커다란 괘불(掛佛)은 법회 때 많은 사람들이 함께 볼 수 있도록 야외에 거는 그림이고, 불경 표지를 넘기면 바로 나타나는 변상도(變相圖)는 그 책의 내용을 한 장면으로 압축해 그린 주제화(主題畫)이자 우리나라 판화(版畫)의 가장 오랜 형식이기도 하다. 불교회화의 다양성을 보여주는 그림으로 벽화도 있다. 벽화는 우리나라에서 통일신라시대 이후 그다지 자주 나오지 않는 장르이지만 불교회화에는 유독 많이 나타났다. 불국토를 상징하고 구현한 널찍한 전각(殿閣)의 안팎 여기저기를 빈 곳

없이 장엄하는 데는 벽화만큼 효과적인 방법도 따로 없었을 것이다. 벽화의 내용은 불보살이 가장 많지만, 그 밖에도 세속에서 살아가는 대중들, 곧 우리 인간의 모습들도 화면 곳곳 빼곡하게 차지하고 있다. 불화의 목적이 부처나 보살만을 위한 장식화에 그치지 않고 더 나아가 인간들의 생각과 삶도 함께 표현하려 했던 데 있었음을 알 수 있다.

지금 전하는 불화 중 가장 오래된 작품은 통일신라 8세기 때 그려진 변상도의 한 장면인데, 그 솜씨가 다른 장르의 미술에 못잖게 역시 상당한 경지에 올라있음을 알 수 있다. 특히 고려시대에 그려진 '고려 불화'는 이 말이 하나의 학명처럼 쓰일 만큼 그것이 도달한 예술적 성취가 우뚝했다. 고려는 우리나라 불교 사상이나 외형적인 면에서 가장 번성했던 시기인데 그에 가장 부합하는 부분을 미술에서 찾자면 바로 고려 불화라고 할 수 있다. 또 700~800년 전 그림이라는 고고(高古)함도 고려 불화의 가치를 더욱 높이는 요소가 된다. 비록 지금 200여 점 정도 전하는 것으로 알려진 고려 불화 대부분이 일본이나 외국으로 유출되었고 정작 우리에게는 불과 20점도 안 남아 있지만, 그래서 더욱 소중하게 여겨지게 되는 것 같다.

불교회화 중 사람들에게 덜 알려진 분야가 진영(眞影)이다. 승려의 초상화를 가리키는 진영은 초상화가 사실성에 중점을 둔 데 비해 수행자 내면의 가치를 표현하는 데 더 중점을 두었다. '진영'이라는 이름도 내면의 가치(眞)와 그 표현(影)을 모두 중시했다는 의미였다. 진영 한 편에는 주인공의 일생을 몇 마디로 압축한 구절인 찬문(讚文)이 나오곤 하는데, 이 찬문은 진영을 보는 재미를 더욱 높일 뿐더러 또 이를 통해 인물사를 연구하는 데 요긴한 자료가 되기도 한다. 초상화에는 없는 진영의 독특한 면이기도 하다.

불교회화의 가치를 더욱 높이는 대목은 기록적 요소가 크다는 점이다. 서양화와 달리 동양화에는 화면 한쪽에 작가 또는 감상자나 소

장자의 감상이 담긴 글이 있는 경우가 많다. 불교회화에는 한 걸음 더 나아가 그림 맨 아래에 별도로 네모난 구획을 두고 여기에 화기(畵記)를 적어 넣는 형식이 정형화 되었다. 화기에는 그림을 그린 일시, 배경, 목적, 봉안한 사찰, 그림을 그린 화가의 이름 그리고 그림을 만드는데 도움을 줬던 후원자들의 이름까지 나온다. 그래서 불교회화에서는 제작시기에 대한 논란이나 위작 논란이 거의 나오지 않는다. 그림의 감상을 넘어서 역사 연구 방면에도 큰 도움을 주는 것이다. 화기 하나하나가 그 그림을 이해하는 데 좋은 바탕인 됨은 물론, 이들을 모아서 데이터베이스로 묶어 하나로 자료화 하게 되면 아주 좋은 사료(史料)가 될 수 있다. 그러므로 미술에 있어서 '빅 데이터'가 있다면 바로 불교회화일 것이다.

고려 불화의 우아한 자태
서울 리움미술관 수월관음도

 우리 미술의 여러 분야 중에는 전 국민이 모두 전문가 못잖은 지식을 갖고 있는 주제들이 있다. 그만큼 모든 사람들이 평소 관심을 많이 갖고 잘 아는 미술품이라는 뜻이다. 우리나라 사람 누구나 여기에 관련된 얘기가 나올 때면 언제든 옆에서 한두 마디쯤은 거들 줄 아는, 또 기꺼이 그러고 싶어 하는 토픽이다. 예를 들면 석굴암과 불국사, 고려청자와 조선백자, 해인사와 팔만대장경 등이다. 이렇게 '국민 미술'로 꼽히는 주제 중 하나가 고려 불화일 것이다.

 고려 불화는 우리나라에서 가장 오래된 회화인데다가 구도나 필법도 독특하고 하나같이 예술적 수준이 아주 높다. 우리 이상으로 외국 사람들도 그 가치를 인정하는 세계가 자랑하는 문화유산이다. 고려 불화의 주세로는 아미타내영도가 가장 많고 그 밖에 수월관음도, 지장보살도, 나한도 등이 있다. 이중에서 수월관음도는 신비한 색채감, 정교한 필법, 관음보살의 인자하고 따스한 존재감이 돋보이는 고려 불화의 백미이다.

 국내에 몇 점밖에 전하지 않는 고려 수월관음도 중에서 삼성미술관 리움(이하 리움미술관) 수월관음도는 가장 수준이 높은 작품으로 꼽힌다. 그런 평가를 받는 것은 필법이나 채색이 특히 뛰어나며 표현기법에서도 다른 작품들과 완연히 다른 면모를 보여주기 때문이다. 바위와 대

나무의 묘사가 한층 자연스러워 마치 있는 그대로를 보는 것 같고, 수월관음의 얼굴 표현도 훨씬 부드럽고 회화성이 높다는 평가를 받는다. 현재 전하는 다른 수월관음도 대부분 14세기 중반에서 후반에 걸쳐 만들어진 데 비해 이 그림을 14세기 초반으로 두는 이유도 최고조에 다다른 기법을 갖고 판단한 것이다.

수월관음도는 어느 작품이나 모두 구도가 비슷한 게 특징이다. 화면을 세로로 기다랗게 만들고 오른쪽에 45도 각도로 비스듬하게 앉은 수월관음이 대각선 방향 아래를 바라보는 독특한 자세가 가장 먼저 눈에 들어온다. 관음의 시선을 따라가면 두 손을 맞잡고 관음을 향해 합장하는 선재동자의 환한 얼굴이 화면 한 모퉁이에 자리해 있다. 선재동자는 허리와 무릎을 약간 굽히고 합장하며 관음보살을 우러러보는 자세인데 관음보살에 비해 크기가 아주 작게 표현되기 마련이다. 선재동자 앞에 있는 파도와 물결로 볼 때

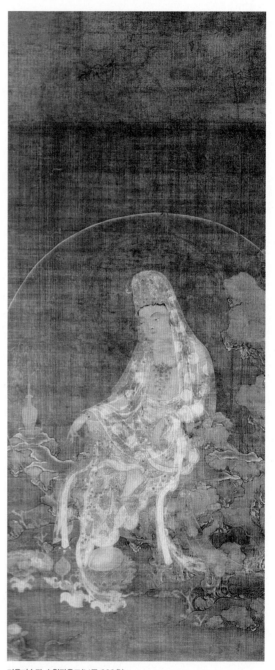

리움미술관 수월관음도(보물 926호)

수월관음도 속의 선재동자
리움미술관 수월관음도의 대나무와 정병

관음보살과 선재동자가 만나는 이곳이 바로 바닷가임을 알 수 있다. 바위에 걸터앉은 관음보살의 뒤로 절벽에 난 암굴(暗窟)도 보이고 그 위에 대나무 두 그루가 그려져 있다. 바다인 것도 그렇고 암굴이나 대나무를 표현한 이유는 분명 뭔가 특정 장소를 암시하려는 것 같은데, 여기에 대해선 뒤에 다시 설명하겠다.

리움미술관 수월관음도 역시 이처럼 거의 공식처럼 반복되던 14세기 구도에서 크게 벗어나지 않는다. 하지만 천편일률적으로 이전 스타일을 답습만 한 게 아닌 것이, 자세히 보면 여느 수월관음도와는 다른 이 작품만의 뚜렷한 장점이 돋보이고 있어서다. 먼저 관음보살의 얼굴 묘사에 있어 눈·코·입의 표현이 보다 인상적으로 표현되어 주화면(主畫面)에 대한 집중력이 높아졌다. 그리고 전체적인 필법이 한층 부드러워져 있는 것도 눈에 띈다. 대나무는 가늘고 섬세하며 암석도 모나지 않게 둥글둥글하게 처리되었다. 사실 보통의 수월관음도에는 관음보살의 온화한 인상과는 달리 암석이나 파도 등 주변의 장식이 강하고 세게 표현되어 있어 전체적 분위기가 언밸런스한 게 약점이었는데, 이 그림에서는 이런 면들이 잘 조화를 이루고 있다.

관음보살의 자세는 바위 위에 풀잎을 방석 삼아 한쪽 발을 무릎 위에 올려놓은 반가좌를 하고서 한 손은 무릎 위에, 다른 한 손은 돌출한 바위 위에 얹고 있다. 어떤 그림이든 관음보살은 거의 한결같이 흰

옷을 입고 있는데 그런 패턴이 이 그림에서도 그대로 나타나 투명에 가까운 얇은 비단옷인 흰 사라(紗羅)를 입었다. 관음의 옷을 이렇게 백의(白衣)로 표현한 것은 "관세음보살은 희고 깨끗하며 가는 털옷을 몸에 걸치고 백의로 연꽃 위에 앉아있다."라는 경전에 따른 것이다.

바위 뒤에 우뚝 솟은 두 그루의 대나무는 다른 수월관음도에 비해 유난히 굵고 기다랗다. 이것은 이 그림의 독특한 화면 구성과 관련 있다. 다른 그림들에 비해 화폭을 길게 썼기에 자연히 상부 공간이 많아졌고 이에 맞춰 대나무를 표현한 것이다. 수월관음도 속에는 언제나 바위나 암굴이 표현되기 마련이라 자칫 분위기가 딱딱하고 긴장될 수도 있다. 이를 완화하는 데는 꽃 장식이 긴요하다. 관음보살의 오른손 옆에 버들가지 꽂힌 정병(淨瓶)과 수반(水盤)이 놓였고, 또 왼발을 받치는 자리를 연화좌로 하였고 그 옆에도 연꽃과 활짝 핀 꽃다발을 그려 화려함을 더했다. 뿐만 아니라 관음보살과 선재동자 사이에 펼쳐진 바다 위에도 산호와 연꽃을 흐드러지게 표현해 화면을 한층 부드럽게 장식한 점도 이 그림의 미덕이다.

리움미술관 수월관음도는 채색기법도 상당한 수준을 보여준다. 신체의 윤곽선을 따라 붉은 선염(渲染, 색칠할 때 한쪽을 진하게 하고 다른 쪽으로 갈수록 엷고 흐리게 칠하는 기법)으로 양감을 더 두드러지게 표현했으며, 주색(朱色)에 호분(胡粉)을 섞어 만든 살구색으로 피부의 부드러운 질감을 잘 살린 것도 우수한 테크닉이다. 여기에 더해서 그림의 바탕색을 어두운 갈색으로 칠함으로써 관음보살이 어둠 속에서 마치 달처럼 아름답게 빛나며 현신(顯身)하는 것 같은 신비한 효과를 주고 있다.

앞에서 거의 모든 수월관음도가 일관된 구도를 지닌다고 했는데, 여기에서 벗어난 작품도 있다. 일본 도쿄 센소지(淺草寺)에 있는 '물방울 수월관음도'가 그 작품으로, 커다란 물방울 같은 광배 안에 서 있는 수월관음을 배치한 아주 독특한 구도의 작품이다. 손에 버들가지를

들고 있어 '양류관음'으로도 불리는 이 작품은 혜허(慧虛) 스님이 그렸다는 글씨가 화면에 적혀 있다. 이로써 센오쿠하쿠코칸(泉屋博古館) 소장 수월관음도를 그린 서구방(徐九方)과 더불어 수월관음도를 그렸던 고려시대 화가 중 두 사람의 이름을 확보할 수 있었다.

그런데 수월관음도의 이 같은 구도는 어디서 비롯된 것일까? 모든 그림마다 어김없이 이런 구도를 취한 것은 분명 우연이 아니고 이렇게 해야 할 어떤 이유가 있다고밖에 볼 수 없다. 그 해답은 《화엄경》〈입법계품(入法界品)〉에서 찾을 수 있다. 그 중에도 특히 세상의 53선지식(善知識, 깨우침을 얻은 존재)을 두루 찾아 도를 구하다 맨 나중에 보현보살을 만나 드디어 진리를 터득하고 아미타불국토에 왕생했다는 선재동자와 깊은 관련이 있다. 말하자면 최고의 구도자(求道者)인 선재동자와, 그가 구도를 위해 떠났던 여러 여행 중 28번째 때 만났던 관음보살의 두 캐릭터를 핵심 주제로 하여, 그들이 드디어 만나는 장면을 화면에 옮긴 것이 바로 수월관음도인 것이다.

재밌는 점은 그림의 공간적 배경이 《삼국유사》에 나오는 〈낙산이대성(洛山二大聖)〉조의 공간 묘사와 아주 닮았다는 점이다. 〈낙산이대성〉은 의상 스님이 홍련암 암굴에서 수행할 때 관음보살을 친견한 이야기인데, 여기에 나오는 파랑새·대나무·바위 등의 묘사가 수월관음도에 표현된 주변 배경과 거의 일치하는 것이다. 그래서 학자들은 수월관음도와 〈낙산이대성〉 기록이 서로 깊은 상관관계가 있다고 추정한다. 특히 관음과 파랑새에 관한 묘사는 《삼국유사》와 비슷한 시기에 이규보(李奎報)가 지은 《동국이상국집》(1241)에도 나온다. 이렇게 그림의 한 형식이 역사에 나오는 고사나 경전의 내용에 입각해 표현되는 미술 장르는 드물다. 그런 점에서 수월관음도는 단순한 그림의 가치를 넘어서서 역사의 한 장면을 기록한 역사라고도 할 수 있을 것 같다.

수월관음도는 요즘도 가끔씩 새로 발견된다. 가장 최근에는 8월 일

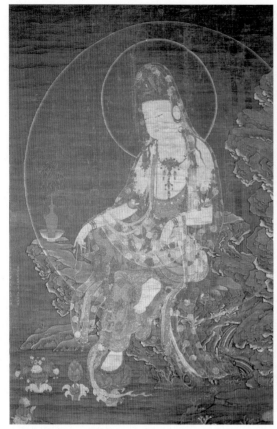

일본 도쿄 센소지 소장 수월관음도 일본 센오쿠하쿠코칸(泉屋博古館) 소장 수월관음도

본 도쿄의 한 개인이 14세기 수월관음도를 소장하고 있음이 보도를
통해 알려졌고, 작년 10월에도 일본 도쿄 미쓰이(三井) 기념미술관에서
〈히가시야마 보물의 미(東山 寶物の美)〉 전시회를 열었을 때 수월관음도
한 점이 일반에 처음 공개되었다. 이 작품은 14세기 고려 왕실에서 제
작한 것으로 추정되는데 '현존하는 고려 불화 중 최고 걸작'이라는 찬
사를 받았다. 이 그림과 구도나 필법이 비슷한 다이토쿠지(大德寺) 소장
수월관음도 역시 일찍이 '가장 완벽한 미학'이라는 절찬을 받았으니
고려 불화, 그 중에서도 수월관음도의 예술성은 다시 말할 필요가 없

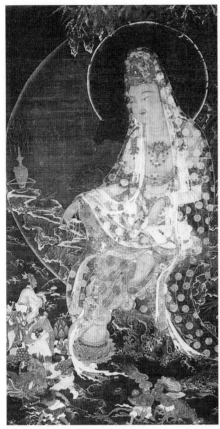

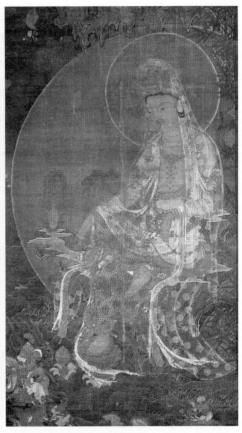

일본 미쓰이(三井) 기념미술관 소장 수월관음도 일본 다이토쿠지(大德寺) 소장 수월관음도

을 것 같다. 그래서 요즘은 수월관음도의 가치가 새롭게 인정되는 추세로, 2015년 9월 서울옥션 경매에서 조선시대 수월관음도가 18억의 고가에 낙찰된 것도 이런 경향을 반영한 것이다. 또 최근에는 미국 시애틀박물관에 소장된 조선시대 수월관음도가 우리나라에서 보존 처리되어 공개되며 국제적 관심을 모으기도 했다.

아쉬운 것은 이처럼 소중한 고려 불화의 대다수가 임진왜란, 일제강점기 등 근대의 어지러웠던 혼란 틈에 해외, 특히 일본으로 유출되었다는 점이다. 그런 이유로 드러내지 않고 은밀히 소장하는 기관이나

개인도 많아서 정확한 고려 불화 목록을 알기 어렵다. 도연 스님의 중앙승가대학교 대학원 석사학위논문 〈고려시대 수월관음도 연구〉(2015년)에 따르면 고려 불화는 전 세계에 대략 200점 정도가 있고 그 중 수월관음도는 40여 점으로 추정된다고 한다. 그렇다면 우리나라에 있는 수월관음도는 얼마나 될까? 겨우 다섯 손가락으로 꼽을 정도라니, 믿기 힘든 숫자지만 안타깝게도 이것이 엄연한 현실이다. 리움미술관 수월관음도와 함께 수월관음도의 4대 걸작으로 꼽는 센오쿠하쿠코칸 수월관음도, 다이토쿠지 수월관음도, 미쓰이 기념미술관 수월관음도 모두 일본에 있지 않은가. 우리가 고려 불화 그리고 그 정수인 수월관음도에 대한 대중적 관심과 학술적 연구를 좀 더 드높여야 할 이유도 여기에 있는 것 같다.

그림 한 장에 담긴 한 줄의 역사
가평 현등사 수월관음도

　역사는 마음이 아니라 머리로 해야 하는 학문이지만, 문화재는 예술품이니 마음과 느낌이 더 중요하다. 그런데 문화재는 한편으론 역사의 한 부분이 되기도 한다. 그렇다면 문화재를 감상의 대상에서 더 나아가 역사의 한 자료로 삼기 위해서는 어떤 방법이 있을까? 미술사를 연구하는 사람마다 자신만의 방식이 있을 수 있겠지만, 나는 시대성·희소성·역사성 등 세 가지를 가장 중요한 잣대로 삼는다. 이외에 '예술성'도 함께 놓으면 금상첨화인데, 다만 예술성 자체가 미학적 관점에서 볼 때 객관화시키기 어렵고 흔히 주관적으로 판단하기 때문에 앞서의 세 요소를 말한 다음에 예술성을 설명하는 게 안전하다.
　'시대성'은 작품이 만들어졌던 당시의 시대정신을 얼마만큼 잘 담고 있느냐를 보는 것이다. 그렇게 해서 드러나는 시대정신은 곧 당시의 역사로 치환할 수 있으니, 문화재가 역사의 자료로 사용되는 이유이기도 하다. 그런데 이 시대성을 오해해서 '오래될수록 좋은 작품'이라는 생각을 갖는 연구자들을 종종 본다. 그래서 같은 불상이라도 조선시대 작품보다는 삼국시대 작품을 더 가치 있게 보려는 관점이 만연되어 있는 것 같다. 오래될수록 더 좋은 것이라는 '호고주의(好古主義)'는 역사연구가 아니다. 문화재의 가치를 시대순위로 매기려는 이런 저열한 생각은 미술사를 오염시킨다.

'희소성'이란, 말 그대로 어느 시대의 작품이든 간에 그와 비슷한 작품을 잘 보기 어려울 때 점수를 더 주는 방법이다. 오래된 작품이라도 어느 곳에서도 흔히 볼 수 있다면 당연히 가치는 낮아지기 마련이다. 경제에서 말하는 희소성의 법칙이 미술품 판정에도 그대로 적용된다고나 할까.

'역사성'은, 그 문화재를 통해 역사적 사실을 보완할 수 있어야 한다는 뜻이다. 미술품을 곧 하나의 역사적 퍼즐 조각으로 여겨서 드문드문 비어 있는 역사 지도를 보완해야 문화재로서의 가치가 있다고 생각하기 때문이다.

그런데 사실 이 세 가지를 모두 갖춘 작품을 찾기란 아주 어렵다. 보물이나 국보로 지정된 국가문화재 중에서도 세 가지가 다 담겨 있는 작품은 그다지 많지 않다. 이번의 테마인 현등사 〈수월관음도〉는 바로 이런 요소들을 두루두루 갖춘 보기 드문 작품이다.

수월관음도란 관음보살을 주인공으로 한 그림이다. 관음보살의 역할과 존재감은 굳이 설명할 필요가 없을 정도이며 그래서 불교가 전래된 이래로 중국이나 일본 그리고 우리나라에서 가장 많이 만들어진 불교미술로 꼽힌다. 중국의 《육조고일 관세음응험기》라는 책은 7세기에 쓰인 관음보살에 관련된 영험담이고, 우리나라의 고전인 《삼국유사》에도 관음보살과 관련된 설화가 스무 편 넘게 등장한다. 요컨대 관음신앙은 위로 왕에서부터 아래로 필부필녀에 이르기까지 누구나 믿고 따를 정도로 매우 보편화된 신앙인 것이다.

관음보살은 자유자재로 몸을 바꾸는 신통력을 지니고 있어 설법을 듣고자 하는 이의 근기와 상황에 따라 다양한 모습으로 나타나서 법을 설함으로써 중생이 이 험한 세상에서 벗어날 방도를 알려준다. 이처럼 한 가지 모습에 고정되지 않고 상대에 따라 적합한 모습으로 변해 등장한다는 점이 관음보살의 큰 미덕인 것 같다. 요즘 말하는 '맞

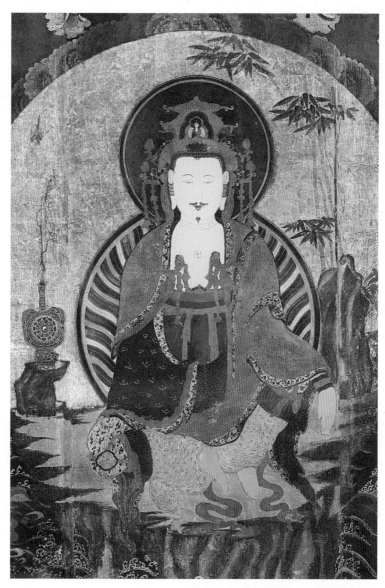

가평 현등사 수월관음도(1850년, 경기도유형문화재 198호)

춤교육'과 다름없다. 이렇게 변화무쌍한 관음보살 중에서 '수월(水月) 관음도'의 특징은 물 위에 비친 달을 바라보듯이 높은 바위산에 앉아 반가부좌를 하고 있고 그 옆의 기암(奇巖) 위에 정병(淨瓶)이 놓인 것이 가장 큰 특징이다.

그러면 이제 앞에서 말한 시대성·희소성·역사성 등의 감상 포인트를 적용해서 현등사 수월관음도를 분석해 볼 차례가 되었다. 먼저 '시대성'인데, 사실 조선시대는 관음도 자체가 썩 많은 편은 아니다. 이 그림이 그려진 19세기 중반에 수월관음도가 그려진 예는 이외엔 거의 없는 것 같다. 말하자면 이 그림은 수월관음도의 시대적 하한(下限)에 해당하는 작품인 것이다. 미술에서 하나의 양식이 꼭 어떤 특정 시대에서만 나타났다가 사라지는 건 아니다. 패션에 유행이 있듯이, 한 양식은 어떤 시대에 집중적으로 나타나다가도 한참 후에 문득 다시 나타나기도 한다. 그런 현상이 보이는 건 그 시대가 옛날의 시대정신을 갈망했다는 의미이기도 하다. 이런 관점을 이 작품에 대입해서 말하면, 불교가 들어온 이래 고려시대에 이르기까지 민초들이 갈망해 마지않던 관음보살 등장의 간절한 바람이 19세기 중반에 다시 나타났다고 할 수 있다. 조선시대 내내 불교계를 억누르고 있던 숭유억불의 사조가 이 무렵부터 눈에 띄게 걷혀가고 불교가 지닌 전통적 가치와 문화를 재인식하기 시작했던 것이다. 여하튼 미술사를 연구하는 입장에서 보자면 고려시대에 처음 나왔던 수월관음도가 거의 600년 만에 재등장하는 것을 보는 건 굉장히 흥미로운 일이다. 오래 전에 사라졌던 한 사조가 몇 세기를 건너뛰어 다시 등장하는 것을 보는 일, 바로 이런 데서 미술사 연구의 즐거움을 느끼기도 한다. .

다음으로 '희소성'인데, 이 수월관음도의 희소성은 작품의 양식에 있기 때문에 이 그림의 전체적 구도를 보면서 설명할 필요가 있다. 화면을 보면 한 가운데에 원형 공간을 배치한 다음 이 안에 관음보살

이 앉아있는 모습이 눈에 들어온다. 이는 동서고금을 막론하고 그림의 주인공을 잘 드러나게 표현하기 위한 가장 전형적 수법이다. 관음보살은 기암괴석에 앉아 왼쪽 무릎을 세우고 오른쪽 무릎을 눕힌 자세를 하고 있는데 이를 유희좌(遊戲坐)라고 부른다. 가장 편한 자세에서 세상사를 관조하는 모습이라는 뜻일 것이다. 관음보살 아래에 보이는 출렁이는 바닷물은 이곳이 관음보살이 머문다는 '보타낙가산'을 상징한다. 《화엄경》에 "바다 위에 산이 있어 많은 성현들이 있는데 많은 보물로 이루어져 지극히 청정하며, 꽃과 과실수가 가득하고 샘이 못에 흘러 모든 것을 다 갖추었다(海上有山多聖賢 衆寶所成極淸淨 華果樹林皆遍滿 泉流池沼悉具足)."라고 나와 있어 보타낙가산이 바다 근처에 있다는 것을 암시하고 있다. 이 그림 속 관음보살의 모습은 화려한 보관을 쓰고, 얼굴은 길고 작은 코에 작게 오므린 입 모양을 하고 있는데 이는 조선 후기 불화에서 나타나는 공통적 양식이다. 전체적으로 일반적인 수월관음도의 도상을 효과적으로 담아냈다고 보인다. 하지만 이 말은 이 그림의 구도가 보편적인 수월관음도에서 크게 벗어나 있지 않다는 뜻이기도 하다. 그렇다면 이 그림의 희소성은 과연 어디에 있는 것일까? 바로 관음보살 왼쪽 불쑥 솟아난 바위 위에 놓인 정병에 있다. 정병이란 목이 긴 물병을 가리킨다. 정병은 수월관음도에 빠짐없이 등장하는데 주둥이 아래에 기다란 목이 있고, 그 아래의 몸통은 오이(瓜)처럼 주름이 있거나 배가 부른 모습을 하고 있다. 고려청자를 그대로 표현한 것이다.

그러나 그야말로 '유일'하게 현등사 수월관음도 속의 정병만은 다른 모습을 하고 있다. 목이 기다란 것은 다른 그림과 같지만 거기에 위에서 아래로 '관심수(觀心水)'라는 글자가 있는 정병은 이 그림에서만 볼 수 있는 특징이다. '관심수'란 사람들의 마음을 '보는' 물이라는 뜻인데, 경전에 나오는 말은 아닌 것 같다. 아마도 관음보살이 늘 인간

들의 마음을 보고 있음을 상징하는 말인 것 같다. 이것보다 더 특이한 것은 정병의 몸통에 팔괘(八卦)를 둥글게 표현하고 그 안에 태극무늬가 그려져 있는 점이다. 이런 정병은 우리나라뿐만 아니라 세계에서도 유례가 없는 아이콘이다. 이런 형태가 나올 수 있다는 것 자체가 기이하게 느껴질 정도다. 과연 이런 모습의 정병을 다른 그림에서 본 적이 있는가? 과거로부터 전해오는 패턴을 새롭게 디자인하여 새로운 아이콘을 창조해낸 화가의 솜씨가 여간 아니다. 역으로 보면 이 시대가 그만큼 불교의 가르침을 간절히 원했기에 이런 새로운 아이콘이 나타난 것인지 모른다.

끝으로 이 수월관음도의 '역사성'은 복장(服藏)

현등사 수월관음도의 정병과 '관심수' 글자

가평 현등사 내경

214

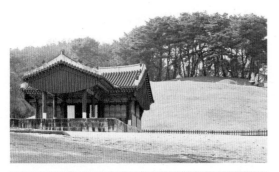

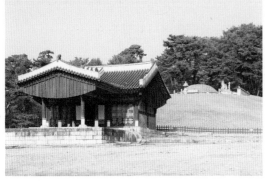

헌종릉(경릉), 구리시 동구릉 소재
익종과 조대비릉(수릉), 구리시 동구릉 소재

을 넣는 통인 후령통(候鈴筒) 안에 넣어졌던 원문(願文)겸 화기(畫記)에 잘 나오는데, 그 중 가장 관심이 가는 부분을 옮겨본다.

至誠奉祝 朝鮮國王大妃殿下 戊辰生趙氏 謹遣臣尙宮辛丑生玄氏尙宮庚戌生柳氏等 敬請良工新畫成 … 觀音一部 … 憲宗 … 仁哲孝大王丁亥生完山李氏仙駕 上生兜率頓 證法王大妃殿下辛卯生洪氏 玉體安康 聖壽萬歲 永無疾患 無憂快樂 德嬪邸下壬辰生金氏貴體安康福壽增長

이 글은 1850년 4월에 왕대비 조(趙)씨가 헌종(憲宗, 1827~1849)의 극락왕생을 빌기 위해 상궁 몇 명을 현등사에 보내어 수월관음도를 그리게 했다는 내용을 담고 있다. 헌종의 왕후 홍씨, 후궁 경빈 김씨의 이름도 나온다. 이토록 자세하게 조성과정과 목적 그리고 헌종·조대비 등 우리 역사에서 중요한 인물들의 이름이 자세히 함께 나오는 화기는 아주 드물다. 바로 '역사성'이 선명하게 드러난 것이다. 등장인물 중에서 각별히 눈에 들어오는 사람은 이 그림을 발원한 신정왕후, 일명 조대비다. 그녀는 풍은부원군 조만영(趙萬永)의 딸로 1819년 순조의 아들 효명세자와 결혼하여 세자빈에 책봉되었다. 하지만 남편이 일찍 타계하고 - 그는 훗날 익종(翼宗, 1809~1830)으로 추존되었다 - 1834년 아들이 헌종으로 즉위하자 왕대비가 되었으며, 1857년 철종 임금 때 대왕대비가 되었다. 그녀는 헌종

과 철종 그리고 고종 즉위 초까지 수렴청정을 하는 등 정치의 최고권력으로 있었던 여장부였다. 1863년 철종이 승하할 때 흥선대원군 이하응(李昰應)의 둘째아들 - 훗날의 고종(高宗) - 이 즉위할 수 있었던 것도 그녀의 영향력이 크게 작용했던 덕분이었다. 그리고 얼마 뒤 수렴청정을 끝내면서 그 권력을 흥선대원군에게 넘겨주어 그의 시대가 열리는 데 큰 역할을 하였다. 그녀야말로 조선시대 후반 권력 풍향도의 중심에 섰던 인물이라고 할 수 있다. 그 같은 상황이 바로 현등사 수월관음도와 거기에 적힌 화기 원문에서 읽을 수 있으니, 그야말로 그림 한 장이 우리 역사의 몇 줄을 채우고 있다고 해도 과언은 아니지 않을까.

벽화로 보는 극락세계
강진 무위사 극락전 아미타여래삼존 벽화

강진 무위사(無爲寺)는 우리나라 불교벽화의 보고(寶庫)이고 향연이다. 불화 없는 사찰이야 없지만, 여기처럼 벽화 형태로 만들어져 500년을 훌쩍 넘기는 오랜 시간 동안 전해오는 작품은 아주 드물다. 그림의 주제도 다양해서 삼존불화를 비롯해서 아미타내영도, 오불도 2점, 관음보살도 및 보살도 5점, 주악비천도 6점, 연화당초향로도 7점, 보상모란문도 5점, 당초문도·입불도 각 1점 등 총 29점이 전한다. 작품성도 뛰어나 삼존불화와 아미타내영도, 관음보살도, 당초문도 등은 고려 불화를 계승한 조선 초기 불화의 연구에 아주 중요한 자료로 손꼽힌다. 이 그림들이 전각 안팎 곳곳을 화려하게 수놓았던 극락보전은 이름 그대로 지상으로 옮겨온 극락에 다름 아니었을 것이다. 지금은 이들 벽화 대부분이 해체되어 경내에 따로 마련된 보존각에 보관 전시되어 있고, 아미타여래삼존도와 수월관음도는 원 자리인 극락전 후불벽 앞뒤에 그대로 남아 있다.

특히 극락보전 후불벽 앞면에 그려져 있는 아미타여래삼존 벽화는 국보 313호로 지정되어 있을 만큼 예술성이 뛰어난 작품이다. 조선시대 대부분 불화는 벽화보다는 종이나 비단 등에 그려 이를 불상 바로 뒤에 걸어 장엄하는 후불탱화 형식이었다. 그런데 무위사 아미타여래삼존도는 불상 뒤에 별도로 흙벽을 설치하고 여기에 그림을 직접 그

무위사 극락보전 아미타여래삼존 벽화

리는 후불벽화라는 점에서 아주 귀중한 예라고 할 수 있다. 그림 하단
의 화기(畫記)에 1476년에 그렸다고 나와 있어 보기 드문 조선시대 초기
의 고고(高古)한 작품임을 알 수 있다. 화기란 그 불화가 제작된 연대와
동기, 과정 그리고 함께 참여했던 사람들의 이름이 적힌 기록이다.

　이 그림의 구도는 아미타불을 중심으로 앞쪽 좌우에 관음보살과 지
장보살을 배치하고 화면의 위부분에 구름을 배경으로 하여 좌우에 각
각 3인씩 6인의 나한을 배치하였으며 그 위에도 작은 화불을 좌우 각
각 둘씩 그렸다. 상단의 나한들은 조금 작고 뒤쪽으로 물러나 있어 자

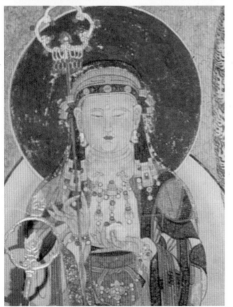

벽화 본존불의 옷 주름과 광배
벽화의 지장보살

연스럽게 원근감이 나타나 있다. 이 같은 상하 2단 구도 자체는 고려 불화의 전형 구도 중 하나로, 특히 이렇게 원근감을 표현한 것은 확실히 이 그림만의 독특한 기법이라고 할 수 있다.

중앙의 본존불은 비교적 높은 연꽃대좌 위에 결가부좌한 모습으로 고려시대와 달리 얼굴의 볼륨감을 지나치게 강조하지 않아 현실적이며 또 아주 근엄한 분위기도 자아낸다. 양 어깨를 모두 감싼 옷을 단정하게 입고 있는데 이것은 고려 후기에 유행했던 불의의 표현기법인 이른바 '단아(端雅) 양식'을 계승한 것으로 보인다. 그리고 가슴 아래까지 올라온 군의(裙衣)의 상단을 주름잡아 고정시킨 매듭의 끈을 대좌 좌우로 길게 드리운 것은 조선 초기 불화의 특징으로 거론된다. 아미타불 뒤에 표시된 광배 모양은 곡식을 걸러내는 키처럼 생겨서 이를 '키형 광배'라 부르는데 이런 모양은 대체로 15세기부터 나타나기 시작했다. 채색은 주로 녹색과 붉은 색을 사용해 전체적으로 색 대비가 뚜렷하면서도 푸근한 느낌이 든다.

이처럼 이 아미타여래삼존 벽화는 신체의 표현과 온화한 색채감 등에서 고려

시대의 특징적 요소를 가지고 있고, 한편으로 간결한 무늬나 본존불 얼굴 등의 표현 등에서 조선 초기 불화의 새로운 특징들이 나타나고 있다. 말하자면 고려 후기 양식과 조선 초기 양식이 절묘하게 잘 조화되어 있는 것이다.

구도나 채색뿐만 아니라 그림의 내용 면에도 변화가 생겼으니, 고려시대의 삼존형식에 자주 등장하던 대세지보살 대신 지장보살이 배치된 점이다. 고려시대 중후기 지장보살도는 독존도에 더 무게가 실렸었고 가끔 나타나는 삼존도의 지장보살은 어쩐지 삼존의 구도에 아직 완전히 녹아들지 않은 듯 약간은 이질적 느낌마저 들었다. 그런데 이 그림에서는 지장보살이 삼존의 구도나 배치에서 전혀 어색하게 느껴지지 않고 다른 존상과 조화를 잘 이루어 관음보살과 더불어 아미타여래를 협시하는 삼존불로 완전히 정착되고 있음이 감지된다. 이것은 다시 말해서 고려 후기에 들어와 지장보살에 대한 신앙이 더 깊어졌음을 말해준다고 할 수 있다.

지금까지 전하는 사찰 벽화를 보면 위치는 건물의 한 특정 공간에 한정되지 않고 다양한 자리에 그려져 있다. 그래도 어느 위치에 그려졌느냐에 따라 상징과 의미가 다를 수 있다. 예들 들어 이 아미타여래 삼존 벽화처럼 불상 바로 뒤에 걸리는 이른바 '상단(上壇) 벽화'는 불상과 더불어 전각 안의 주요 예배 대상이었다고 볼 수 있다. 그런데 조선 초기 이전에 더러 그려졌던 이 상단 벽화는 중기로 오면서 거의 사라진다. 그것은 벽화가 아닌 종이나 비단에 따로 그림을 그려 거는 후불탱화가 보편화되었기 때문이다. 재밌는 것은, 벽화나 탱화라는 서로 다른 장엄 형식이 조화를 이루기도 했다는 점이니, 바로 불상과 후불이 걸리는 불단(佛壇) 뒷면에도 벽화가 그려진 것이다. 예를 들면 이곳 무위사 극락보전의 수월관음도를 비롯해서 이후 17세기 중후반에 나타나는 완주 위봉사 보광명전 관음보살도, 여수 흥국사 대웅전 수월

관음도, 양산 신흥사 대광전 3관음도 등인데 모두 관음도인 것이 특징이다. 이런 공간은 아주 좁은데다가 빛도 잘 안 드는 곳이라 바라보기에 그다지 좋은 조건은 아니었겠지만 그럼에도 이런 장엄이 이루어진 것을 보면 우리나라에 관음신앙이 얼마나 널리 유행되었던가를 잘 알 수 있다.

이 그림에는 수백 글자의 화기(畫記)가 적혀 있어 해련(海連) 스님이 그림을 그리고, 불화 조성에 수십 명의 지역 주민들이 참여했음을 알 수 있다. 우리는 보통 회화 작품을 보면서 그것을 그린 한 명의 화가만 기억한다. 하지만 불교미술을 대할 때는 달리 봐야하는 것이, 한 작품의 탄생에는 다수의 힘이 합해져 나오곤 했기 때문이다. 불화의 경우 여러 명의 화가가 함께 참여하는 게 보통이었다. 한 폭의 그림을 완성해 가는 과정에 필요한 갖가지 지원과 협조를 위해 여럿이 함께 협업해 나갔던 것이다. 그렇게 참여한 사람들의 명단이 바로 화기에 나오므로 이를 통해 한 작품이 시작되어서 완성해가기까지의 상황을 알 수 있다. 화기가 있다는 것은 불화가 갖는 미덕 중 하나인 것 같다.

이 그림의 화기에 나오는 해련 스님은 '대선사(大禪師)'로, 불화를 전담하던 화원으로서는 예외적으로 최고급의 지위에까지 올라 있다. 그만큼 연륜도 깊고 인정받던 화가였음을 짐작하게 해준다. 화가 외에 그림의 제작에 도움을 준 시주자의 이름도 적혀 있다.

그런데 지금까지 이 그림을 설명하는 논문이나 단행본 등 모든 글들에서 주요 시주자를 '전(前) 아산(牙山) 현감(縣監) 강노지(姜老至)'로 말하고 있는데 이는 화기의 글자를 잘못 읽어 나온 오류다. 정확히는 '전 청산(靑山) 현감 강질(姜蕓)'로 읽어야 맞다. 《조선왕조실록》〈세종실록 16년〉조에 보면, 강질이 1434년 청산 현감을 제수 받아 부임지로 내려가려 아뢰니, 임금이 그를 불러 "백성들에게 임하는 직책은 가볍지 아니하므로 그대는 직에 나아가 농상(農桑)을 권장하고 백성을 은혜로 돌

무위사 극락보전의 수월관음도

보라."라고 당부하였다는 기록이 있다. 또 그가 맡은 고을도 아산이
아니라 청산이다. 청산은 고려 때부터 있던 지명으로, 아산보다 더 남
쪽인 지금의 옥천·보은 지역에 해당한다. 강질이 언제 청산 현감을
그만두었는지는 모르지만, 청산 현감을 지낸 42년 뒤에 고향 강진으
로 돌아가 여러 지역민들과 함께 무위사 극락보전 벽화 조성에 적극
적으로 참여했던 것이다. 화기의 글씨가 오래되어 흐릿한데다 또 화기
라는 표기의 특성상 자그마한 사각형 구획 안에 여러 이름들을 섞어
쓰느라 처음에 잘못 읽었던 것 같지만, 지금까지 이런 오류가 한 번도
지적되지 않고 그대로 답습된 것은 문제다.

그런데 이렇듯 무위사에 벽화를 포함해 걸작 불화들이 많이 남아 있는 까닭은 무엇일까? 그 배경을 수륙재(水陸齋)의 성행과 관련시켜 설명할 수 있다. 예를 들어 무위사가 자리 잡은 남해 연안이 고려 때부터 왜구의 약탈이 극심했던 지역이었음에 주목한 글이 있다.(배종민, 〈강진 무위사 극락전과 후불벽화의 조성배경〉) 고려 말과 조선 초에 아미타신앙과 지장신앙이 성행했던 배경에는 왜구로부터 당했던 혹독한 고초로부터 벗어나려는 열망이 깔려있었다. 무위사가 수륙사로 지정되고, 아미타여래를 본존불로 하는 극락보전을 건립한 까닭도 이런 분위기에서 이뤄진 것으로 본다. 강진 지역 사람들은 신분의 구별 없이 무위사 수륙재에 참여하면서 커다란 위로를 받았고, 이러한 대중의 힘이 결집되어 지금과 같이 장엄한 극락보전과 벽화를 조성하게 되었다는 것이다.

무위사 벽화들에서는 고려시대를 풍미했던 상하 2단의 확고한 구도가 점차 사라지고 1단 혹은 3단의 새로운 구도가 시도되었다. 또 등장인물도 불·보살 일변도가 아니라 스님과 성중 등 다양한 캐릭터

강진 무위사 내경. 석탑 옆으로 보이는 건물이 극락전이다.

가 나타나고 있다. 확실히 고려 때와는 다른 화풍을 선뵈고 있는 것인데, 이런 과감한 시도의 원인 역시 고려 말 조선 초라는 시대적 변화를 꼽을 수 있다. 불교계 입장에서 15세기는 갑자기 불어 닥친 시련의 기간이었다. 1424년 전국의 7개 종파가 선교 양종으로 통합되며 수많은 사찰이 폐사되었다. 이어서 내불당이 폐지되고 승려의 도성출입도 금지되는 등 불교는 본격적으로 탄압받기 시작했다. 이러한 변혁기를 헤쳐 나가기 위해 불교미술은 어떤 역할을 했을까? 바로 무위사 벽화들에게서 그런 움직임을 읽을 수 있다. 그림의 내용을 좀 더 대중 친화적인 것으로 바꾸는 새로운 변화를 시도함으로써 대중들의 지지와 참여를 이끌어냈다. 그럼으로써 다양한 계층의 사람들이 벽화 조성과 같은 불사에 동등하게 참여하는 분위기가 형성되었고, 그 결과 다양한 관점들이 후불 벽화에 투영될 수 있었던 것이다.

아닌 게 아니라 아미타삼존도 벽화 화기를 보면 고급 신분의 전 청산 현감뿐만 아니라 여러 평범한 지역민들의 이름도 거의 동등하게 나열되어 있다. 비록 불교가 처한 환경은 고려에서 조선시대로 바뀌면서 점점 나빠져 갔지만, 적어도 아직 보통 사람들에게까지는 불교의 가치가 여전히 흔들리지 않고 이어져 가고 있었기에 이 아미타여래삼존 벽화를 비롯하여 수준 높은 무위사 벽화들이 그려질 수 있었던 것이라고 할 수 있다. 그래도 현실에 안주하지 않고 서서히 변화되어 가는 사회적 분위기를 예민하게 포착해 아미타·관음보살·지장보살 등이 등장하는 대중 지향적이면서도 뛰어난 작품성을 함께 성취한 작가의 감수성과 성실함을 칭찬하지 않을 수 없다.

서민을 보듬은 그윽한 눈길
청주 안심사 괘불

르네상스에 이어진 바로크 시대 최고의 거장으로 꼽히는 벨기에 출신의 화가 루벤스(1577~1640)의 걸작 중 하나가 영국 햄프턴 왕궁 천정에 그려진 〈왕의 계단〉이다. 이 그림은 가까이서 보면 흐릿한 게 마치 서툴고 잘못 그린 것 같지만 10여m 아래서 보면 오히려 또렷해지면서 그 아름다움이 잘 드러난다. 루벤스가 궁내 한가운데까지 못가고 홀 가득한 왕족이나 귀족들 뒤에서 그들의 어깨너머로 멀찌감치 올려다봐야만 했던 보통사람들을 위해 특별한 기법으로 그렸기 때문이다.

불화 중에서 이렇게 평범한 사람들을 위해 그린 특별한 그림 중 하나가 바로 괘불이다. 법당에 못 들어가는 사람들을 위해 야외에 걸어 멀리서도 잘 볼 수 있도록 크게 그리는 게 특징이다. 그렇기는 해도 괘불은 단순히 커다랗게만 그리는 게 아니라 멀리서 보아도 그림의 내용이 선명하고 아름답게 보이도록 하는 데 묘미가 있다. 몸은 멀어도 마음은 늘 부처님 곁에 있고픈 대중들을 위하는 섬세한 배려가 묻어 있는 것이다. 괘불의 대중적이고 서민적인 측면은 색깔에서도 드러난다. 괘불은 홍색과 녹색을 기본 바탕으로 사용하여 밝고 화사한 느낌을 주기는 해도, 법당 안에 걸리는 불화에 비해 호화스런 느낌이 훨씬 덜하게 채색되는 것이 일반적이다. 장식되는 무늬도 꽃무늬 같이 대중에게 친숙한 대상을 주로 쓴다. 우리 외에 괘불을 사용하는 나라로는

청주 안심사 괘불(국보 297호, 1652년) 정면

티베트와 몽고가 있는데 이들 지역에서는 수(繡)를 놓은 괘불을 사용한다. 티베트에서는 괘불을 '탕카(Thangkas)'라고 부르며, 괘불을 지탱하는 기둥을 사용하지 않고 담이나 벽 또는 언덕에 걸쳐 놓는다. 그래서 탕카는 곧 '탱화(幀畵)'라는 한자어의 어원일 것으로 추정되기도 한다.

괘불(掛佛)이라는 이름은 의례에 앞서 '불화를 건다(掛)'는 의미인 괘불탱(掛佛幀)이란 용어에서 유래한 것 같다. 우리나라에서 괘불이 언제부터 만들어졌는지 정확히 알 수 없지만 조선시대 훨씬 이전으로 올라가는 건 분명해 보인다. 예를 들면《삼국유사》에 670년 명랑(明朗) 법사가 염색된 비단에 그림을 그려 주문을 외우는 '문두루(文豆婁)' 비법으로 신라를 공격하러 출격한 당나라 군대의 함선이 바다에 침몰하도록 했다는 기록이 있으니, 이때 그린 비단 그림이 곧 괘불일 가능성이 높다. 하지만 조선시대 중기까지 올라가는 작품은 현재 전하는 게 없고, 지금으로서는 1623년에 만든 죽림사 괘불이 가장 오래된 작품이다.

문화재가 많아 '작은 보물창고'로 불리는 충북 청주 안심사(安心寺)에 1652년에 만든 괘불이 전한다. 구도나 등장인물들의 안정된 배치, 색감 면에서 우리나라 괘불의 대표작으로 꼽혀 국보 297호로 지정되었다. 임진왜란과 병자호란 등 전란으로 멍든 나라가 서서히 회복하는 시기에 불교로 대중의 마음을 어루만지고자 역량을 집중해 만든 기념비적인 대작이다. 구도 면에서는 석가불이 영축산에서 설법하는 장면을 묘사한 영산회상도이다. 본존인 석가불을 중심으로 문수보살과 보현보살, 설법을 듣기 위해 모여든 여러 성중, 그리고 이들을 호위하는 사천왕상 등이 대칭적으로 배치된 형식이다.

중앙에 결가부좌한 석가불이 화면 중앙에 앉아 있으며, 키 형의 커다란 광배와 화려한 꽃무늬가 수놓아진 아름다운 붉은 가사가 먼저 눈길을 사로잡는다. 불·보살·나한·천왕·신중들이 밀착하듯이 서로 붙어서 본존불을 향하고 있는 장면은 석가부처님의 말씀을 하나

라도 놓치지 않으려는 이들의 진지한 모습을 그린 것으로, 이 괘불을 보는 사람도 그림에 빠져 마치 그 소리가 들리는 양 귀를 기울이게 한다. 괘불처럼 큰 그림에서 이렇게 많은 인물들을 밀도 있게 배치하는 것은 쉬운 일이 아니다. 필력도 아주 세련된데다가 색감도 좋아 당대 불화를 대표할 수 있을 만한 역작이라 말함에 손색이 없다. 석가불은 손가락을 땅으로 향하는 항마촉지인 수인을 하고있는데 다른 작품에 비해 팔이 좀 더 길어진 모습은 이 그림만의 독특한 표현이다. 또 본존불의 나발 모양의 머리에 높고 뾰족한 육계가 있고 중간에 계주가 있으며 눈·코·입과 수염이 양식화된 것은 조선 중기의 전형적인 수법이다. 본존불 주변 성중들의 모습을 위로 갈수록 점점 작게 묘사해 원근감을 주었다. 채색은 주로 홍색과 녹색으로 두텁게 칠해 무게감을 주었다. 안정된 구도, 유려한 필선, 화사한 색감 등 어느 면으로 보나 흠잡을 데가 별로 없다. 이 그림보다 3년 뒤에 그려진 청주 보살사 괘불과 더불어 17세기 충청 지역의 불화연구에 큰 도움을 주는 귀중한 작품이다.

예술은 작품성이 중요하지 크기야 그다지 문제될 게 아니지만, 괘불만큼은 그 커다란 크기가 존재감을 높이는 중요한 요소라고 할 수 있다. 조선시대 괘불 중에서 가장 큰 편에 속하는 양산 통도사 괘불은 길이가 1,204cm나 된다. 안심사 괘불은 길이 631cm, 너비 461cm로 괘불 중에서는 중간 정도다. 조선시대 괘불의 구도는 권속들을 과감히 생략하고 석가불·비로자나불·약사불 등 불상만 단독으로 표현하거나 등장인물을 최소화 하여 단순화시킨 점이 특징이다. 10m 가까운 커다란 화폭이 세찬 야외 바람에도 견디도록 단단하게 만들기도 해야 했고, 또 아무래도 큰 화폭에 다양한 인물들을 그려 넣는 것이 기술적으로 부담스러웠던 까닭도 있었을 것이다. 이렇게 구도를 단순화 하면 작품이 주는 인상은 강렬하겠지만, 아무래도 경전에 나오는 이야

기를 그림으로 풀어낸다는 불화 조성의 기본적 의도는 덜할 수밖에 없다. 그런데 이 안심사 괘불은 이러한 기술적 난제들을 훌륭히 극복해 괘불 구도의 다양화에 큰 진전을 이루었다고 할 만하다.

대부분 불화에는 화면 한쪽에 묵서(墨書)로 적은 화기(畫記)가 적혀 있다. 화기에는 제작연도, 조성목적, 참여자, 금어 등이 나오기 마련이다. 그런데 이를 유심히 보면 단순한 기록을 넘어서서 중요한 역사자료가 됨을 알 수 있다. 요즘 대량의 데이터를 모아 어떤 경향과 결과를 도출해내는 기법인 '빅 데이터(Big Data)'가 정보 분석의 새로운 흐름으로 떠오르고 있는데, 문화재에서의 빅 데이터는 바로 화기라고 할 수 있다. 화기가 적힌 불화는 약 3,000점이나 있어 이를 잘 분석하면 미술뿐만 아니라 역사와 문화 방면의 연구로도 요긴하게 쓸 수 있을 것이다.

안심사 화기에서도 여러 정보를 얻을 수 있다. 우선 이 그림이 '순치 9년(順治九年)', 곧 1652년에 제작되었다는 기본 정보가 나온다. 여기에다 연화질과 시주질을 보면 이 괘불은 당시 불교계 주요 인사가 앞장섰고, 여기에 민간이 큰 힘을 보태 만든 것을 알 수 있다. 화기 첫머리에 '황금(黃金) 대시주'로 나오는 처능(處能, 1617~1680)은 한참 위축되어 있던 조선시대의 승단을 대변하여 호불간쟁(護佛諫諍, 불교를 보호해야 한다는 건의)에 앞장섰던 고승이었다. 임금의 사위이자 학문의 대가였던 신익성(申翊聖)에게 글을 배운 덕에 그 자신도 역대 불교계에서 손꼽는 문장가로 이름을 올렸다. 〈간폐석교소(諫廢釋教疏, 불교를 폐하는 일을 멈추기를 간청하는 상소)〉라는 상소문은 유교에서 불교를 폄하하는 근거가 이론적인 타당성을 갖추지 못한다는 점을 논파한 명문장이다. 이렇게 당시 불교계를 대표할 만한 인물이 참여한 불사였던 만큼 이 괘불이 얼마나 의미 있게 추진되었을지 잘 알 수 있을 것 같다.

그림을 그린 화가인 금어(金魚)로는 신겸(信謙) 외에 9명이 참여했다.

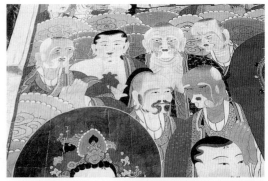

특히 신겸은 조선시대 최고의 금
어로 꼽히는 의겸(義謙, 1710~1760)보
다 한 세기 가량 앞서서 활동했는
데, 남아 있는 작품으로 볼 때 의
겸에게 영향을 주었을 가능성이
높을 만큼 당대에 손꼽히던 실력
파 화가였다. 화기에는 신겸 이
름 바로 밑으로 덕희(德熙)라는 금
어가 나온다. 이 둘은 앞서 1649
년에 또 다른 걸작으로 꼽히는 청
주 보살사 괘불을 그렸고, 안심사
괘불이 조성된 지 5년 뒤인 1657
년에도 연기 비암사 괘불 조성 때
함께 일했었다. 이들은 오로지 괘
불에만 그 이름이 나오고 있어 이
들이 괘불 전문 작가였을 가능성
도 높다. 괘불이 크기와 작업의
정성 면에서 여러 화가들이 참여
하는 일종의 공동 작업의 결정체
였던 만큼 참여자 간의 호흡은 작
품의 수준을 높이는데 아주 중요
한 요소였을 것이다. 시주 명단
은 모두 청원 지역의 인사들로 채
워져 있다. 따라서 이 시주자들을
지역사 차원에서 연구하면 쓰임
새가 더 높아질 수 있다.

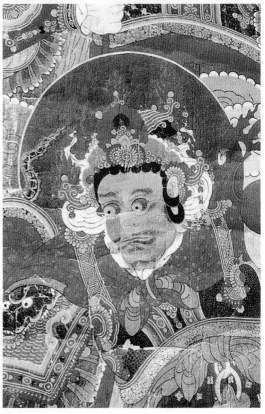

안심사 괘불의 10대 제자
안심사 괘불의 사천왕

예를 들면 불사를 주관했던 장애남(張愛男)은 별시위(別侍衛)를 지냈고 그 아들도 1637년 별시 병과에 합격해 겸사복(兼司僕)을 지낸 지역의 향관(鄕官)들이었다. 또 김응립(金應立)은 김제김씨 족보에 따르면 이 괘불을 만들기 15년 전인 1637년에 무과 별시 병과에 합격한 이 지방의 명망가였다. 화기에 나오는 이런 점들을 좀 더 깊이 있게 분석해보면 문화사 면으로도 유용한 정보가 많이 나올 것 같다.

안심사 괘불이 세상에 알려진 것은 1970년 7월이었다. 당시까지 솔거가 그린 그림으로 구전되며 비전되다가 이때 처음으로 일반에 선보인 것이다. 다른 괘불처럼 괘불함이 아니라 불상 대좌 기단부에 보관되어 왔었다는 점에서도 화제를 모았다.

이 괘불의 아름다움은 최근 색다르게 조명되었다. 2015년 2월 일본 교토시립예술대학에서 이 괘불과 꼭 닮은 작품이 전시된 것이다. 이 작품은 불화 전문 복원가인 한희정 씨가 실제 작품에 쓰였던 천연안료와 제작기법을 최대한 살리면서 세월의 흔적이 남은 현재의 그림을 재현한 이른바 '고색복원 기법'으로 그린 것이다. 무려 5년의 공력을 기울인 것인데, 안심사 괘불의 가치가 이것으로도 다시 한 번 증명된 셈이다.

루벤스는 임진왜란 이후 난민처럼 떠돌다 이탈리아까지 건너갔던 것으로 추정되는 한 조선인을 모델로 하여 〈한복 입은 남자〉를 남겼으니, 우리와 인연도 있다. 만일 그때 루벤스가 우리의 괘불을 봤다면 어떤 반응을 보였을까? 우리 금어들의 뛰어난 솜씨에 혀를 내두르며 조선이라는 나라에 한번 가보고 싶다고 하지 않았을까.

진리 탐구의 얼굴
은해사와 직지사의 고승 영정

근래 초상화가 우리 문화가 지닌 또 하나의 가치로 조명을 받고 있다. 윤두서(尹斗緖, 1668~1715)의 자화상에는 목 이하를 과감히 생략하고 얼굴만 그려 주인공의 내면을 강조한 파격이 높게 평가받는다. 또 사방으로 뻗치다시피 한 수염과 상대방을 꿰뚫을 것처럼 강렬히 내뿜는 눈빛도 돋보인다. 이조판서 이덕수(李德壽, 1673~1744)의 초상화에는 천연두 때문에 생긴 얽은 자국이 뚜렷하고, 한성부 판윤을 지낸 홍진(洪進, 1541~1618)은 혹이 달린 것처럼 커다랗게 부어오른 코를 사실 그대로 표현해낼 만큼 있는 그대로의 꾸밈없는 모습들이다.

스님의 초상화를 사대부들의 그것과 비교해서 '진영(眞影)'이라고 한다. 회화적 기교는 둘째 치더라도, 그림 속 주인공의 인생을 짧게 축약한 찬문(讚文)이라든가 그림 곳곳에 나타나는 상징성은 일반 초상화에서는 잘못 보는 요소들이라 진영의 가치가 작지 않다. 그렇지만 여태까지 진영을 논한 글에는 진영의 회화적 요소만을 지나치게 강조하느라 이런 그림 속 주인공의 내면에 관한 것들이 잘 드러나지 못했다. 감상 방법이 온전치 못해 진영의 가치가 덜 부각된 것이다. 진영이란 물론 그림이므로 회화라는 커다란 틀에 속한다. 그렇다고 진영을 회화적 관점으로만 보면 그야말로 그림만 볼 뿐 그 안에 담겨진 소중한 상징과 의미를 놓치기 십상이다. 회화적 요소 외에 또 다른 중요한 의미

가 내재되어 있다는 뜻이다.

그렇다면 진영만의 고유한 감상법이 있는 것일까? 그런 게 있다면 과연 진영을 어떻게 보아야 진정한 가치를 느낄 수 있을까? 나는 진영을 보는 데 세 가지 중요한 포인트가 있다고 생각한다. 제명(題名)·찬문 그리고 진영 속 그림이 표현하는 상징 등이 그것이다. 제명이란 그림 속 주인공의 이름을 적은 것인데 주인공의 직함까지 함께 적은 경우가 많아 한마디로 제목이라고 보면 된다. 찬문은 주인공의 일대를 간결하면서도 핵심 있는 말로 쓴 것이다. 그리고 그림이 표현하는 상징이란, 언뜻 보면 별 의미 없어 보이는 그림 속 자세나 주변 기물의 배치에 실은 갖가지 상징이 담겨 있음을 말한다.

위에서 말한 세 가지 관점을 진영에 적용해서 살펴보겠다. 먼저 제명인데, 주로 왼쪽 혹은 오른쪽 위에 구획을 그리고 그 안에 주인공의 법호 및 법명을 적어 넣은 것이다. 이름 외에 별도의 칭호가 있을 경우 이름 앞에 붙여 쓴다. 찬문은 없을 수도 있지만 그림의 제목이나 다름없는 제명은 아주 특별한 경우가 아니면 없을 수가 없다. 그래서 제명을 보고서 이 그림이 누구의 초상화인지를 아는 것이니 명패와도 같다.

진영이 고승에 대한 경건한 회고라면 찬문은 헌사(獻辭)라 할 만하다. 찬문은 주인공이 직접 쓰기도 하지만 주로 생전의 도반이나 알고 지내던 문인 그리고 그의 전법(傳法) 제자들이 쓴다. 찬문의 이 같은 특징은 가까이서 보았던 주인공에 대한 인상과 행적뿐만 아니라 사상과 업적도 포함되기에 인물사(人物史)에 있어서 중요한 자료가 된다. 따라서 어떤 스님에 대한 공식적 기록이 전무하더라도 진영이 전하고 또 그 안에 찬문이 있다면 이를 통해 그 스님의 일생을 알게 되는 경우가 허다하다. 찬문은 대체로 짧은 글이다. 글을 써넣을 공간이 너무 작은 탓인데, 반대로 보면 그로 인해 최대한 절제된 언어로 주인공의 면모를 드러내려는 섬광과 같은 또렷함이 나타나고 있다. 그런데 이 찬문

은 거의 다 문학적 방식으로 표현되기에 나는 이 찬문이야말로 문학의 또 다른 장르로 보아도 된다고 생각한다. 또 타인이 아니라 자기 자신이 쓰는 자찬(自讚)은 자신이 살아생전에 어떤 삶을 살아 왔는가를 적은 일종의 자기회상인 것이다. 자신의 삶에 대한 비판적 성찰이요 연민이 가득한 독백, 나아가 굴곡진 인생에 대한 유쾌한 독설이기도 하다. 때로는 아이러니와 반어법도 등장한다. 이런 문학적 수사(修辭)가 얼마만큼 잘 녹아있는가 하는 것으로 찬문의 수준을 가늠할 수 있다.

영천 은해사의 영파 성규 스님 진영

그 예를 은해사에 전하는 영파

성규(影波聖奎, 1728~1812) 스님의 진영에서 찾을 수 있다. 그는 어려서부터 내외 경서를 두루 읽었고, 글씨도 잘 써서 당대의 명필 원교(圓嶠) 이광사(李匡師, 1705~1777)의 문하에 들어갈 정도로 소양이 높았다. 이후 영남을 대표하는 화엄학자가 되었는데, 그의 진영이 하나가 아니라 여러 점 전하는 것도 그런 까닭에서다. 그 중 직지사에 전하는 진영의 찬문은 자신이 직접 써 간결하면서도 섬세한 불교적 인식이 드러나는 글로 장식했다.

네가 참인가, 아니면 내가 참인가? 본래의 면목으로 본다면야 둘 다 참은 아니겠지. 오라! 가을 시내가 하늘까지 닿듯이 땅과 하늘이 둘이 아닐진대 걸림 없이 트여있으니 모습도 없는 것, 하물며 색과 형상은 무슨 까닭에 찾

직지사 성월 스님 진영과 세부

는다는 말인가?

自題曰 爾是眞耶 我是眞耶 若據 本來人面目
則二皆非眞 咄 秋水連天 乾坤若無 廓落無影
色相何求 癸未三月日 六世孫 雪海珉淨 謹敬
于焚香改造

　　나는 여기에서 꽤 심오한 불교 철학을 느낀다. 뼈와 살을 갖춘 지금
의 내가 참인가, 아니면 그림 속에 오롯이 들어 앉아 있는 네가 참인가
하는 문제는 단순한 말놀음이 아니다. 불교에서 말하는 이 세상 만물
의 허허함을 바로 진영에서 응용하고 있는 것이다. 어쨌든 찬문은 이
렇게 매우 중요한 자료라서 진영과 함께 논해야 하는 것임에도 지금
까지는 진영 자체만 연구했지 찬문에 대한 진지한 접근은 아주 미약
했다. 찬문을 읽고 볼 때 그 진영의 가치가 더해지는 것은 물론이다.
그런 의미에서 찬문의 내용을 세밀하게 따져보는 것은 꼭 필요한 방

법론이라고 생각한다.

끝으로 진영의 주인공을 어떻게 표현했는지, 그 섬세한 상징성들을 보겠다. 직지사 성보박물관에 소장된 진영 가운데 성월(城月) 스님의 것이 있다. 그런데 성월 스님에 대해 알려진 자료는 이 외에 전혀 없다. 그렇다면 결국 우리는 오로지 이 그림을 통해서만 그가 어떤 사람이었는지, 김룡사에 있어서 어떤 비중을 차지하고 있었는지 등을 추론해 낼 수밖에 없다. 그런데 그것이 충분히 가능하다. 먼저 제명을 보자. '총지제방대법사성월당진영(摠持諸方大法師城月堂眞影)'이라고 되어 있다. 이것만 가지고는 이 그림의 주인공의 이름이 성월이라는 것밖에는 알 수 없다. 그러니까 그림으로써 그를 이해해야 한다.

주인공의 주변을 보면 오른쪽에 놓인 작은 서안(書案)에 책을 넣는 상자가 보이고, 등 뒤 좌우에 겹쳐서 쌓아놓은 책들이 보인다. 특히 오른쪽 책 더미 위에는 펼쳐놓은 경전 위로 안경이 놓여 있고, 왼쪽 책 더미 위에는 필통이 있고 그 안에 여러 자루의 붓과 봉투, 그리고 두루마리가 꽂혀 있다. 가장 뒤에는 10폭 병풍이 둘러쳐져 있다. 병풍 양 끝으로 3폭씩 접혀져 있는 것은 화면의 시선집중을 유도하기 위한 의도적인 배열인 것 같은데, 이런 표현 역시 다른 진영에서는 잘 볼 수 없는 기법이다.

자, 우리는 이상과 같은 물건들에서 주인공과 관련된 어떤 것을 읽어낼 수 있을까? 얼핏 보면 단순한 장식물 이상으로 보이지 않겠지만 조금만 주의해서 보면 각각의 사물들이 상징하는 것을 알아낼 수 있고, 이것으로써 주인공이 어떤 인물인지 아는데 참고로 삼을 수 있다.

우선 양쪽 책 더미부터 보자. 오른쪽에 있는 책 더미 위에 펼쳐진 경전과 안경은 조금 전까지 그가 안경을 쓰고 책을 읽고 있었던 것으로 추정된다. 펼쳐진 면에는 글자도 정교하게 표현되어 있는데, 오른쪽 페이지에 "諸聲聞衆亦復無數 無有魔事 雖有魔及魔民 皆護佛法 爾時世尊欲重

(宣)此義 而說偈言告諸比丘 我以佛眼 見是迦葉 於未來世 過無數劫 當得作佛"
이라는 글이 적혀 있다. 글의 내용으로 보아서 이 책은《법화경》〈수기
품(授記品)〉제6인 것을 알 수 있다. 다만 문장 가운데 본래는 '爾時世尊
欲重(宣)此義'여야 할 것이 진영에 그려진 책에서는 중간에 '宣'자가 빠
져있다. 하지만 이것은 화가의 사소한 실수일 따름이니 이쯤이야 관
대하게 넘어갈 수 있다. 이 펼쳐진 경전과 안경은 몇 겹으로 쌓여진 책
더미와 더불어 성월이 평소 경전을 즐겨 읽었다는 것을 암시하는 표식
이라고 할 수 있다. 그리고 좀 더 깊이 있게 들어가서《법화경》가운데
서도 〈수기품(授記品)〉을 읽고 있었다는 점도 그냥 넘어가지 말고 주의
를 줄 필요가 있다. 수기란 부처님이 보살 등에게 다음 세상에 성불할
것이라고 예언하는 것을 말한다. 말하자면 내세에 대한 축복인 셈인
데, 이것과 이 그림의 주인공인 성월 스님과 연결시켜 본다면 이는 곧
성월 스님의 이 세상에서의 공덕이 그만큼 컸다는 상징일 수도 있다.

또 안경도 그냥 무심히 넘길 일이 아니다. 안경이 우리나라에 언제
도입되었는지 정확한 연대는 알 수 없지만 19세기 후반에는 고관대작
의 신분으로 안경을 썼다는 묘사가 심심찮게 나타나고 있는 것으로
볼 때 대체로 그 무렵에는 그렇게 낯선 것은 아니었던 모양이다. 하지
만 그 경우에도 서민이나 품계가 낮은 관리들은 시력과 상관없이 안
경을 쓰는 것이 아주 드물었다. 그런데 성월 스님의 진영에 안경이 등
장하는 것은 곧 그가 꽤 높은 지위에 있었다는 것을 시사한다. 세간에
서 떠나 있는 승려가 세속적인 지위를 얻고 있을 리는 만무하지만, 불
교교단 내에서의 승직(僧職)은 있었으므로 그런 쪽으로 추정해 볼 수
있는 것이다.

이처럼 진영 속에 그려진 여러 기물들을 통해서 우리는 진영 주인공
에 관련된 여러 가지 정보와 면모를 읽어낼 수 있다. 진영이야말로 훌
륭한 역사자료라는 말을 실감할 수 있지 않을까 싶다.

얼굴엔 달 뜨고 머리엔 꽃 피었네
양산 통도사 성담 스님 진영

미술이 인간의 아름다움에 대한 본능적 표현이라는 정의는 14세기 유럽에서 르네상스가 시작된 이후의 인식이다. 그렇기는 하지만 미술이 발생한 배경을 기능 면에서 이해한다면 사실 '알림'과 '기억'이라는 목적이 아름다움의 표현보다 더 본질적이지 않았을까 생각된다. 대중에게 어떤 일을 알리고 또 대중이 그를 기억하기 위해서는 이해하기 어려운 글자보다는 그림이 훨씬 효과적인 방법이어서 그림이 발달했기 때문이다.

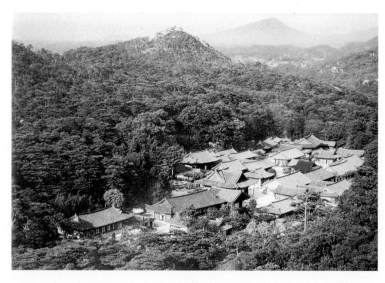

양산 통도사 전경

어떤 사람을 알리고 기억되게 하기 위한 수단으로써 미술이 활용되었다면, 여러 장르 중에서도 이런 기능이 가장 잘 남아 있는 분야가 바로 초상화일 것이다. 불교에서는 이를 진영(眞影)이라고 부르는데, 사실 선사(先師)의 모습을 남겨 그의 가르침을 알리고 기억하는 데 이만큼 적합한 게 없었다.

성담 의전(聖潭倚琠, ?~1854) 스님의 진영에는 이 알림과 기억이라는 의도가 아주 잘 드러나 있다. 의전 스님에 대한 자료는 그다지 많지 않으나, 우리나라 역대 고승들의 행적을 담아 조선시대 후기에 나온《동사열전》에 간략한 행장이 나온다. 이에 따르면 스님은 어려서부터 학

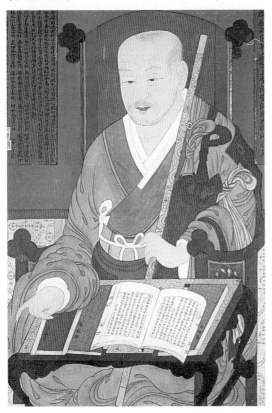

성담 의전 스님 진영

문을 좋아해 불경뿐만 아니라 유교와 도교의 경전까지 두루 읽었다. 영호남의 이름난 강백과 선지식들을 찾아다니며 가르침을 얻어 수행과 학업에 정진한 결과 그의 명성은 곧 널리 알려지게 되었고, 사명대사의 법맥을 이어 백파 긍선(白坡亘璇, 1767~1852), 초의 의순(草衣意恂, 1786~1866)과 같은 당대 고승들과 어깨를 나란히 하는 고승이 되었다고 한다.《동사열전》외에 바로 이 진영의 찬문을 통해 문장도 뛰어나 글로써 문인들을 감동시킨 통도사의 대강백이었음을 알 수 있다. 내로라하는 유학자들과 교유했는데 그 중에서도 당대의 최고 명사였던 김정희와

권돈인과는 특히 절친한 사이였다. 그들과의 인연과 교유의 흔적이
이 진영에 고스란히 남아 있다.

그림을 보면 구도가 아주 효과적으로 구성된 게 눈에 띈다. 의자에
앉은 주인공을 중앙에 배치해 한눈에 척 들어오게 했는데, 의자가 그
다지 높지 않아 보는 사람들의 시선이 편하다. 주인공 앞에는 자그마
한 서안(書案)이 있고 그 위에 경서 네 권이 올려져 있다.《범망경》,《유
마경》,《은중경》세 권이 나란히 놓였고 다른 한 권은 지금 막 읽고 있
는 것처럼 펼쳐져 있다. 펼쳐진 면에〈여래출현품(如來出現品)〉이라는 소
제목이 있는 것으로 볼 때《대방광불화엄경》이 틀림없을 것이다. 오른
손은 서안 위에 두고, 왼손으로 주장자를 잡아 왼쪽 어깨에 비스듬히
걸쳐 놓은 것도 일반적인 도상에서 흔히 보이는 그대로다. 다만 주장
자와 서안 바닥의 장식무늬가 똑같은 것은 다소 이색적이다. 이 그림
이 전통 도상을 충실히 따랐다는 증거는 손에서도 확인된다. 오른손
의 새끼손가락이 유난히 길고, 또 나머지 네 손가락은 안으로 주먹 쥐
듯이 굽혀 있는 데 비해 바깥을 향하여 펼쳐져 있는 것은 다른 진영에
서도 거의 예외 없이 보이는 특징이다. 대개 이러한 손 모양은 염주를
잡을 때의 동작이다. 또 얼굴의 표현이 자연스럽고 의자 옆면의 학 장
식, 그리고 가사 자락의 섬세한 표현 등에서 이 그림을 그린 화가의 녹
록치 않은 필력을 읽을 수 있으니 19세기 중반 고승 진영의 대표작 가
운데 하나로 꼽을 만하다.

진영 한 켠에다 적어 넣은 찬문(讚文)은 주인공의 생애를 알리고 또
후세에 기억되도록 하는 데 큰 역할을 한다. 형식은 헌시(獻詩) 또는 짧
은 기문(記文) 형태를 띠며, 그 중에는 문학적 아취가 높은 글도 상당수
있다. 찬문이 있음으로 해서 진영의 가치가 더욱 높아진다고 할 수 있
다. 의전 스님 진영의 찬문은 10년 전 영의정을 지냈던 권돈인(權敦仁,
1783~1859)이 지었다. 그는 1813년 과거에 급제하여 관로에 첫발을 내딛

었고 이조판서와 우의정, 좌의정 등을 지낸 뒤 1845년 마침내 가장 높은 자리인 영의정까지 올랐던 명망가였다. 막역한 친구였던 김정희(金正喜, 1786~1856)는 그에 대해서 '뜻과 생각이 뛰어나다'라고 평한 바 있다. 학문뿐 아니라 예술에도 높은 경지를 이루었는데 예서 글씨에 관해서는 '동국(東國)에 일찍이 없었던 신합(神合)의 경지'라는 극찬을 받았고, 그림에도 소질이 있어 〈세한도(歲寒圖)〉라는 멋진 작품을 남겼다. '세한도'라고 하면 보통 김정희의 그것이 우리에게 훨씬 익숙하지만 사실 그의 작품도 만만치 않은 수준을 보인다. 이처럼 최고 지성 중 한 명이었던 권돈인은 성담 스님의 진영에 어떤 찬문을 남겼을까?

성담 스님은 나와 세속의 경지에서 함께 노닐었다. 잔잔한 연못처럼 참선에 몰두하는가 하면, 부처님의 뜻을 잘 좇아 내전(內典, 불경)도 명철히 익혔다. 시인들과 잘 어울렸고 나는 불가에 의탁하여 스님과 우의를 쌓았다. 작년 내가 있는 여차석실(如此石室)을 찾아와 며칠 머문 적이 있었다. 그때 올 봄에 다시 만날 것을 서로 약속하였건만 얼마 전 정허(靜虛) 스님이 편지를 보내 그가 작년 12월 3일에 입적했다고 알려 왔다. 입적하기 며칠 전에 영축산 고개가 사흘 동안 울었고 또 금강계단에는 닷새 동안 방광이 있었다고 한다. 여러 학인 스님들은 곧바로 진영을 그려 스님의 도를 전하려 하였고, 이에

나한테 글을 부탁한 것이다. 나 역시 늙었다. 스스로 이제 생사의 번뇌와 함께 모든 허물도 다하였다고 생각하였지만, 스님의 입적 소식을 듣고 보니 새삼 절절히 슬픈 마음이 인다.

聖潭師 從余於丹乙廣陵之間 師凝靜淵? 深契佛指 明習內典 出入詩家 余託以空門友誼 去年委訪於如此石室 留數日泊 約以今春又相逢 今其師靜盧書來 去年臘月三日 聖潭示寂 前幾日 寺之山靈鷲三日鳴 戒壇又五日放光 諸學人 卽寫其影 以傳其道 屬余一言 余且老 自請死生煩惱諸漏已盡 特亦有切悲者存.

　이 찬문은 그림 왼쪽 위 직사각형으로 마련된 구획 안에 달필의 글씨체로 적혀 있다. 유불(儒佛)의 차이를 두지 않고 도반처럼 여겼던 의전 스님을 보내면서 의전 스님이 선과 교에 능했을 뿐만 아니라 시도 잘 지어 시인들과 교분이 두터웠었노라고 회상하고 있다. 또 불교의 가르침대로 공부해 생사와 번뇌를 벗어났다고 생각했지만 막상 친한 벗을 잃자 가눌 수 없는 슬픔에 빠졌다는 표현에서는 작가의 절절한 심정이 잘 드러나 있다. 위의 글에 이어서 곧바로 헌시가 나온다. 그중 '금강계단이 방광하고 영축산이 울어댄 것은 바로 스님의 열반 때였네. 못은 텅 비고 물은 잔잔해 항상 고요하나 스님은 여기에 삼매를 내보이셨구나(潭空水定了常寂 師如是又出三昧).' 하는 구절에는 고승을 잃은 통도사 대중들의 비통함이 스며있다.

　특히 이 그림은 권돈인이 글씨까지 직접 썼다는 점이 흥미롭다. 진영에 적힌 찬문은 지은이와 글씨가 다른 경우가 대부분이기 때문이다. 찬문 맨 끝에 그의 낙관도 보이는데 이런 경우는 다른 진영에서는 찾아볼 수 없다.

　그가 얼마나 의전 스님과 친했고 또 그의 떠남을 아쉬워했는지 알 만하다. 성담 스님이 태어난 해는 정확히 모르지만, 입적한 연도로 볼 때 권돈인과 비슷한 연배였을 것 같다. 권돈인은 나아가 당대의 명사

였던 김정희에게도 성담을 소개했다. 추사가 성담을 만나 느낀 인상이 그가 쓴 '권이재 돈인에게 주는 글'에 나온다.

일전에 영남의 승려 성담이 그대의 소개를 받고 나를 찾아와 무료하고 우울한 일상에서 다행히 며칠을 그와 함께 보냈소. 그대의 주위에서 온 사람이라 그런지 확실히 남보다 뛰어난 데가 있더군요.

권돈인과 김정희는 세 살밖에 차이가 나지 않아 일생의 지기로 지냈고 한편으론 서로의 인품과 학문을 존경했던 사이였다. 취미도 비슷해서 누가 먼저랄 것도 없이 중국의 서화를 얻게 되면 함께 감상하고 연구했다. 김정희는 권돈인의 소개를 받고 자기를 찾아온 성담을 보자마자 그의 됨됨이에 반했고 두 사람은 곧바로 돈독한 사이가 되었다. 이 인연은 오래도록 이어졌으니, 나중에 의전 스님이 입적하자 그가 헌시를 쓴 것도 이런 배경이 있어서였다. 이 글은 현판(懸板)으로만 전해지는데, 제목이 '성담상게(聖潭像偈)', 곧 '성담 스님의 상(진영)에 대한 게송'으로, 진영의 찬문인 게 확실하다. 아마도 의전 스님의 또 다른

추사의 찬문을 새긴
현판(통도사 소장)

진영에 썼던 찬문인 모양이다.

얼굴엔 달이 가득하고 머리엔 꽃이 피었네. 아아! 성담 스님이 바로 이 그림 속에 있으니 이로써 내 슬픈 마음 달래리. 대비의 모습이 바로 이러할지니, 문자와 반야가 서로 당겨 빛을 뿜는구나!

面門月滿 頂輪花現 噫嘻 聖師 宛其在玆 可以塞 老淸之悲歟 是大悲相歟 文字般若 互攝發光

김정희는 이 진영을 보면서 스님을 잃은 슬픔과 아쉬움을 달랜다고 한데 이어, 스님이야말로 바로 관음보살이라고 했다. '문자'와 '반야' 란 각각 교(敎)와 선(禪)을 상징하여 의전 스님이 교학에 능통했음을 말한 것이다. 교와 선을 함께 닦음으로써 환한 달빛이 활짝 핀 꽃을 비추듯이 절묘하게 조화된 경지를 묘사했다. 과연 김정희다운 득의의 표현이고, 단순한 문학적 수사(修辭)를 넘어서 진영에 나타난 고승의 면모를 여실히 드러냈다. 김정희의 문장이 최고로 꼽히는 까닭을 새삼 알 수 있는 대목이다.

통도사에 있는 이 진영은 제작연도가 의전 스님이 입적한 다음 해인 1855년이 확실한데다 당대 최고 명사들의 문적(文蹟)까지 담고 있어 가치가 아주 높다. 회화라는 측면에서도 전통 형식을 잘 계승한 작품으로 19세기 중반 진영의 한 전범으로 두어도 좋을 듯하다. 또 진영을 해석하는 데 있어서 핵심인 찬문도 갖췄다. 찬문을 '주인공의 생애와 업적을 기리고 고인에 대한 회고를 담은 글'이라고 정의할 때 의전 스님 진영에 나오는 그것은 그에 딱 들어맞는 내용을 담고 있다. 이를 지은 권돈인은 찬문의 한 전범을 보여주려는 듯이 말끔한 문장으로 잔잔한 감흥을 잘 담아냈다. 지금까지 진영을 연구하면서 찬문은 퍽 소홀하게 다뤘는데, 이 진영을 보면 찬문의 가치가 얼마나 큰지 새삼 알 수 있다.

암행어사의 이름으로 발원하다
창원 성주사 박문수 발원문

조선시대 관직 중에 관찰사(觀察使)가 있다. 조선팔도 각 도의 우두머리 벼슬로 고려 때인 1390년에 처음 생겼고, 조선에서는 도내의 행정·군정·재정·사법·형벌을 독자적으로 관장했던 정2품 또는 종2품의 외직(外職)이다. 감사(監司)·방백(方伯)·도백(道伯) 등으로도 불렸다.

경상남도 창원의 고찰 성주사(聖住寺)의 원 이름은 '웅신사(熊神寺)'였다. 1686년 중건할 때, 진경대사가 법문할 때마다 산에서 내려와 듣고 가던 곰이 불사에 쓸 재목을 날랐다는 전설에서 유래해 또는 '곰절'이라고도 불렀다.

글 좋아하는 선비 많기로 예로부터 유명했던 창원, 조선시대에 '요천시사(樂川詩社)'라는 모임이 있었다. 창원 지역의 명망 높고 존경받던 선비들이 만든 시회(詩會)다. 1859년 3월 성주계곡에 있던 용화암 앞 시냇가에서 첫 모임을 갖고 창립한 뒤 매년 봄가을로 시회를 열어 한시를 지으며 풍류를 즐겼다. 그래서 성주계곡 뒤의 성주사는 곧 요천시사의 무대였다.

위에서 든 관찰사, 웅신사, 요천시사는 서로 다른 단어들이지만 이들이 우리 역사에서 묘하게 하나로 합쳐진 적이 있다.

사찰의 역사와 문화를 다룰 때 가장 흔히 하는 방법이 연도(年度) 중심으로 그에 상응하는 불사만 나열하는 방식이다. 이러면 사찰이라는

공간에 머물렀던 사람들의 마음과 성정(性情)은 발 디딜 데가 없게 된다. 더군다나 자료인용도 이미 잘 알려진 기록에만 기대고 있다. 누각 등에 걸린 현판이나 절 입구에 세워진 작은 비석 같은 눈에 잘 안 띄는 사료의 내용은 거의 없다. 그래서 우리 사찰 대부분은 전설과 다름없어 보이는 희미한 역사밖에 갖고 있지 않은 듯 비쳐진다.

우리의 연구 경향에는 사찰이 자리한 지역과의 연계성, 인물, 설화 등 언뜻 보면 큰 의미가 없어보여도 실상 귀중한 역사가 담겨있을 수 있는 요소들을 살펴보려는 노력이 좀 부족한 편이다. 흔히 쓰는 연대기(年代記)식 서술은 사찰의 역사를 메말라 보이게만 할 뿐이다. 마치 철골만 앙상하게 드러나 있는, 짓다 만 건물을 보는 것 같다 할까. 문화재에 대한 설명도 형식과 형상 묘사에만 열심이지, 그 문화재가 갖는 사료적, 정서적 가치는 거의 다루지 못한다.

반면에 기존에 알려진 사료를 바탕으로 해서 사찰이 자리한 지역의 문화, 옛 사람들이 절을 찾아와 지은 시·전설·설화 등을 사찰과 관련시켜 보면 어느 사찰이든 일견 앙상해 보이는 역사의 뼈대에 도톰히

창원시 성주사 원경

살이 붙어가는 것을 볼 수 있다. 사찰의 역사가 더욱 풍부해질 수 있게 하는 연구방법론으로의 인식전환이 꼭 필요한 까닭이다. 여러 종류의 자료를 통섭해 풀어나가면 재미난 역사가 되건만, 사찰사(寺刹史)를 이렇게 공들여 쓰는 경우는 보기 쉽지 않다. 또 사찰에 전하는 현판이나 비석 등의 기록을 더한다면 그야말로 입체적이고 다양한 역사와 문화가 복원된다. 하지만 우리 사찰사 연구는 일견 잘 되어 있는 것 같지만 잘 보면 서 말이 넘는 구슬(자료)을 꿰지 못하고 모른 척 돌아 앉아 있는 품세다.

이처럼 자료에 대한 인식의 전환은 매우 중요한데, 그 한 예를 경남 창원의 성주사(聖住寺)에서 볼 수 있다. 그리고 앞에서 들었던 '관찰사'·'웅신사(성주사)'·'요천시사'의 세 가지 항목은 성주사 역사를 이해하는 데 꼭 필요한 퍼즐 조각이다.

2009년, 성주사에서 대웅전 불상을 수리하면서 복장(服藏)을 열었을 때 경책·문서 등 다수의 복장물이 나왔다. 복장문은 세 종류였는데, 특히 1729년에 있었던 개금불사에 대해 쓴 복장문이 관심을 끌었다.

성주사 대웅전

그 이유는 한 지방의 최고위직인 관찰사가 직접 나서서 중건의 역사와 개금불사의 과정을 전하는 글을 짓고 썼다는 점 때문이다. 조선의 '숭유억불'은 우리가 잘 알고 있는 상식인데, 일개 양반도 아닌 관찰사가 불사에 이렇게 적극적으로 참여했다는 것은 상식에 반하는 일 아닌가? 또 그 주인공이 바로 암행어사로 유명한 박문수(朴文秀, 1691~1756)였다는 점도 놀랍다. 불교를 배척하는 이른바 배불론에 기울었다고 알려진 그가 관찰사 신분으로 이런 글을 쓴 것은 지금껏 알려진 불교사를 반전시킬 만큼의 중요한 내용이 아닐까?

우선 박문수에 대해 주목해 본다. 그는 암행어사의 표본처럼 우리에게 알려져 있다. 암행어사란 국왕의 명을 받고 지방에 파견되는 임시 벼슬아치다. 지방통치자들의 혹정과 백성들의 어려움을 살필 목적으로 비밀리에 파견하는데, 정4품 이하 중에서 임금의 각별한 신임을 얻는 사람으로 뽑았다. 관찰사 이하 모든 지방관원들의 행실을 조사하고, 포악한 짓을 한 자들에 대해서는 관직의 고하를 막론하고 그 자리에서 파직시킬 권한을 가졌기에 탐관오리에 시달리던 백성들에게 '어사 출또야~' 하고 외치는 소리는 십년 가뭄 끝에 내리는 단비요 감로수 같았을 것이다. 이런 통쾌한 어사출또의 일화 중에 박문수에 얽힌 이야기가 많다. 그런 이유로 해서 박문수는 팍팍한 삶을 살아가던 백성들의 희망이요 우상으로 전해진 것이다.

나는 이 복장문이 발견된 이듬해에 직접 읽을 기회를 얻었는데, 보자마자 이 글은 박문수가 지었구나 하는 느낌이 들었다. 사실 이 글에는 '~누가 지었다(~記)'는 확실한 표현은 없다. 그래서 1729년에 완료된 불사를 기념해 사중의 누군가가 짓고 썼을 거라는 막연한 추정만 해왔다. 하지만 본문의 마지막에 '본도방백 박문수'라는 직함과 이름이 나오고 또 전체 문장의 구조, 문장의 표현 등에서 스님이 아닌 유학자 또는 고위관료의 글임이 분명하다는 확신을 갖게 되었다. 행서와 초

박문수의 성주사 복장문
▣ 표시된 부분에
'본도강백 박문수'라고 적혀 있다.

서를 자유자재로 흘려 쓴 유학자 풍의 서체로 볼 때 글씨도 그가 썼을 가능성이 높다. 그런 의미에서 이 '박문수 발원문'은 참으로 중요한 자료가 아닐 수 없다. 《조선왕조실록》에 박문수는 1727년 암행어사로 임명되었고, 이듬해 이인좌의 난을 진압하는 데 공을 세워 경상도 관찰사로 영전되었다고 나온다. 이는 이 복장문이 지어진 1729년 그의 직함이 '본도방백'으로 나오는 것과 정확히 일치한다. 이 발원문의 사료적 신빙성이 그만큼 높다고 할 수 있다.

그런데 여기에서 한 가지 의문이 떠오른다. 그가 관찰사 자격으로 성주사 불사에 참여한 것은 꽤 흥미롭지만, 숭유억불을 국시로 삼았

던 조선의 관료로서 그런 일이 과연 가능했을까 하는 점이다.

이에 대한 해답으로, 그가 해왔던 불교 배척의 주장은 조선의 고위관료로서 어쩔 수 없이 취해야 했던 몸짓이었을 뿐, 그의 속마음은 불교를 잘 이해하고 우호적이었을 거라는 추정을 새롭게 해 볼 필요를 느낀다. 전설에 박문수는 문수보살의 가피로 태어나 '문수'라는 이름을 갖게 되었고, 관료 시절 화개동천 100여 개 사찰을 폐사하려고 하동 칠불사 아자방(亞字房)을 찾아갔다가 문수보살을 친견한 인연으로 불교를 믿게 되었다고 한다. 전설이 괜스레 전하는 게 아님을 유념해야 한다.

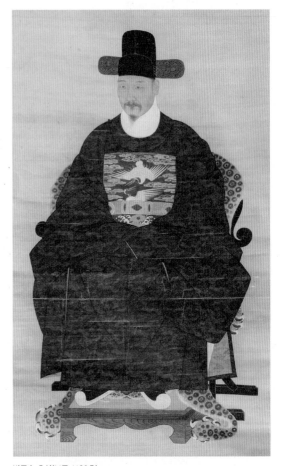
박문수 초상(보물 1189호)

그가 복장문을 지은 동기를 생각할 때 우선 떠오르는 것은 그가 이 지역의 관찰사였다는 점이다. 그 지역에서 절대적 권한을 갖는 관찰사가 성대한 불교 행사를 기념하는 글을 짓고 거기에 자신의 이름을 올리는 일은, 요즘 정치인들이 이런저런 행사에 얼굴을 비추고 방명록에 큼직하게 자기 이름을 적는 따위와는 비교할 수 없는 일 아닌가. 숭유억불의 당시 상황으로 볼 때 불교행사에 그의 이름이 들어간 것은 상당히 파격적인 일이 아닐 수 없다. 복장문을 짓고 끝에 당당히 자신의 관직과 이름을 넣은 것은 그의 돈독한 불심을 떼어놓고서는

설명이 안 된다.

이 복장문을 읽어 보면 유학자 또는 관료 입장에서 글을 지었음을 알게 하는 대목이 몇 군데 있다. 예를 들어 "강희 임술년에 웅신의 주승이 옛 터에 중건할 것을 대중과 의논하였다(康熙壬戌 熊信 主僧 謀議 等與 重建 舊址 聖住之中)."라고 한 부분에서는 제3자 입장에서 서술했다는 뉘앙스가 짙게 느껴진다. 틀린 글자를 수정한 곳도 몇 군데 있다. 이것은 저자가 일필휘지로 쓴 다음 다시 읽으면서 교정을 본 흔적이다. 만일 스님이 쓴 글이라면 교정된 글로 새로 고쳐 적어 깔끔하게 했을 테지만, 이 글을 짓고 쓴 사람이 다름 아닌 관찰사 박문수였기에 고친 흔적 그대로 복장에 넣은 것으로 생각된다.

또 제목에 '성주사'라 쓰고도 본문에는 '웅신사'라고 다른 이름을 적은 것도

〈성주사사적문〉

소홀히 볼 일이 아니다. 착각일 수 있고 아니면 실제로 당시 두 이름이 혼용되고 있었다고도 볼 수 있다. 그런 상황의 배경을 성주사의 역사를 말해주는 또 하나의 주요 자료인 〈성주사사적문〉(1686)에서 찾을 수 있다.

세간에서 말하기를, '진경(眞鏡)대사의 교화가 광대하여 곰들이 그 법유로 길러줌에 감동하여 절의 중창을 도왔다.'라고 한다. (그래서) 중간에 절 이름

을 고쳐 '웅신'이라 하니, 진실로 이런 까닭이 있었기 때문이다.

世稱大師道化廣大 群熊感師法乳得養而然也 中間改寺名 稱熊神 良有是事故也

'웅신사' 또는 '웅사'라는 이름은 앞에서 적은 '요천시사' 시회 때 지어진 시에도 나온다. 예를 들어 김기호(金埼浩, 1822~1902)가 지은 〈웅암에서의 밤(熊菴夜)〉, 〈웅사에 모여 하룻밤을 보내며(熊寺會宿)〉 등의 시가 있다. '웅암'이나 '웅사'를 우리말로 바꾸면 바로 '곰절'이 된다. 〈웅사에 한데 모여 묵으며(熊寺會夜)〉라는 시에서는, "법계엔 티끌 하나 없고 갖가지 근심 멈췄으니 찾아올수록 아름다운 경치는 더하여라(法界無盡息 萬波 此地頻來佳境倍)"라 하여 곰절 성주사의 정갈한 정취를 노래했다. 또 〈웅암에서 노닐며(遊熊菴)〉라는 시에는, "한담 마치고 차와 과일 나오니 선비와 스님 모두 다정함을 알겠네(休了閒談茶菓進 同來儒釋亦多情)"라는 구절이 있다. 성주사의 스님들과 선비들이 다함께 어울리며 즐기는 한밤의 정취가 눈앞에 선하게 그려진다. 아름다운 시구(詩句)이면서 한편으론 역사 사료인 셈이다.

지금까지 18세기 성주사에 있었던 중건불사에 관찰사 박문수가 참여하였고, 그 과정이 담긴 복장문을 직접 짓게 된 정황과 그 배경을 풀어봤다. 박문수는 여태 불교를 압박해온 인물이라는 곱지 않은 시선을 받아왔으나, 그의 진심은 300년의 시간이 흘러서야 나타난 이 복장기를 통해 드러났다. 고위 관료로서 그가 취할 수밖에 없던 형식적 행동과, 속마음 깊숙이 감추어 두었던 불교에 대한 믿음을 함께 보게 된 것이다. 나아가서 조선의 문인이나 선비들 모두가 불교를 배척한 것은 아니라는 사실, 그 중에서는 박문수나 창원 선비들처럼 불교를 신심으로 믿었던 사람이 많았다는 사실을 이 복장기를 통해 읽을 수 있다.

V. 오색으로 빛나는 나무 **목조 문화재**

목조 미술

　나무는 감촉이 부드럽고 질감이 따스해 건축은 물론이고 미술 면에서도 오래 전부터 즐겨 사용된 재료 중 하나로 불교미술에서도 나무를 통해 여러 다양한 작품들이 만들어졌다. 우리나라에는 다양한 수종(樹種)이 분포하는데 작가들은 일찍부터 나무마다 목질의 특질을 잘 이해하여 작품을 만들 때 그 성격에 맞는 적합한 나무를 선별해서 사용했다. 예를 들면 불교 장엄의 핵심이라 할 불상은 향기가 좋고 목질이 부드러워 조각하기에 좋은 향나무나 은행나무·느티나무 등의 고급 재료를 썼고, 건물의 기둥처럼 견고함이 우선 고려되어야 할 부분은 단단한 참나무 등으로, 또 그보다는 좀 더 대중적인 쓰임새로 만들어도 되는 것은 주위에서 비교적 손쉽게 구할 수 있는 소나무나 전나무로 만들었다.

　그렇지만 아무리 튼튼하고 굵은 나무도 석조나 금속처럼 오래 갈 수가 없으니, 지금 우리가 수백 년이 넘는 오래된 목조 미술품을 대하기는 무척 어렵다. 목탑은 전혀 전하지 않고, 목불도 삼국시대 작품은 남아있지 않다. 다만 일본 국보 1호 광륭사 목조 반가사유상이 7세기 우리나라에서 전해진 것으로 알려져 있으니 이를 통해 삼국시대 목조 미술의 높은 수준을 짐작할 수는 있다. 통일신라 불상으로는 883년에 만든 해인사 목조비로자나불상이 가장 오래된 작품이고, 고려시대 목

불로는 서산 개심사 목조아미타여래좌상이 대표적이며, 조선시대에
서는 불보살상 외에도 보림사 목조 사천왕상을 비롯해 동자상(童子像),
나한상(羅漢像) 등 우리 목조 미술의 진면목을 보여주는 걸작 조각품이
다수 전한다.

　불상 등 조각 외에 불교 목조 미술 중에서 작품으로서의 가치가 높
고 일반 미술에서 볼 수 없는 독특한 형태와 의미가 담긴 장르가 수미
단(須彌壇)과 닫집이다.

　수미단은 흔히 불단(佛壇)이라고 부르는 것으로 불상 앞에 놓으며 여
러 공양물들을 올리는 단을 말한다. 수미단이라 하는 것은 그 형태가
불교의 이상세계인 수미산을 형상화해서 만들었기 때문이다. 수미단
이 우리 미술에서 갖는 특별한 가치는 현실에 존재하지 않는 모습을
표현해 낸 높은 수준의 창의성에 있다. 수미단에는 수미산에 산다는
갖가지 인물과 동식물이 조각된다. 종교미술에서 간혹 위엄을 너무
강조하느라 보는 사람으로 하여금 무서움을 갖거나 경외감을 느끼게

해인사 법보전 목조비로자나불상

하는 경우가 있는데, 수미단에 베풀어진 조각은 보는 사람으로 하여금 나도 저런 아름다운 곳에서 살고 싶구나 하는 생각이 저절로 들게 할 만큼 편하고 균형감 있는 구도를 하고 있다. 수미단 미술에 발휘된 또 다른 미덕은 조각 하나하나가 부드럽고 섬세한 선과 면으로 이뤄진 데다가 그 위에 화려한 채색도 갖고 있어서 종합미술적 특징이 돋보인다는 점이다. 수미단에 새겨진 여러 무늬 속에는 당대의 산수화, 근대의 민화적 요소가 두루두루 들어 있는 점도 빼놓을 수 없다. 그래서 수미단의 미술은 불교미술이라는 범위를 넘어서 우리 미술 전체로 보아도 특기할 만큼 뛰어난 예술적 성취를 이루었다고 할 만하다.

닫집은 전각 속의 또 다른 전각이다. 대웅전 등 어느 전각에서고 불상 머리 위 천장 아래에 작은 기와집 한 채가 올라가 있다. 이를 닫집이라고 하는데 바로 극락세계의 부처님이 머무는 집이다. 그래서 닫집이 있음으로써 전각 자체가 곧 하나의 극락세계라는 상징성이 담겨있기도 하다. 닫집은 또 전각의 내부를 바라보는 시선을 수평에서 수직으로 옮겨주어 공간 면에서 더욱 깊고 입체적으로 느끼게 하는 효과도 낸다. 수미단과 닫집은 제작기법 면으로 보면 공예에 해당되는데 한편으로는 건축적 요소와 의미까지 담겨 있어 특이한 존재감이 있다. 수미단과 닫집은 불상을 장엄하기 위한 것이므로 개별 작품으로만 볼 게 아니라 불상과 한데 연결해 볼 때 그 의미가 배가된다.

그 밖에 중요한 불교 목조 미술로는 불패(佛牌), 업경대(業鏡臺), 현판(懸板) 등이 있다. 불패는 전패(殿牌)라고도 하며, 수미단 위에 놓여 불상의 존명과 함께 국왕과 백성의 행운을 기원하는 글귀를 적어 넣은 공예품이다. 전각 내부를 장엄하기도 하고, 또 유교가 국가이념이었던 당시 사회와의 융합을 도모하기 위해 유교적 성향도 가미하여 만들어진 조선시대 불교미술만의 독특한 장르다. 업경대는 사람이 전생에 지은 모든 업을 비춘다는 거울인 업경을 사자(獅子)가 받치는 형태를 한다.

이 사자상의 조각 솜씨가 업경대마다 한결같이 섬세하고 뛰어난 것이 특징이다. 사자의 용맹과 위엄이 잘 나타나 있으면서도 어떤 작품에는 얼굴에서 다소 해학적 표정도 보여 조선시대 후기 민화에 자주 나오는 호랑이 그림과의 연관성도 느끼게 한다.

건물의 처마 아래에 걸리는 현판에는 한 사찰의 역사와 그곳에 머물렀던 여러 사람들에 관한 이야기가 적혀 있다. 가로로 기다란 판자에 먹으로 쓰거나 음각 또는 양각으로 글을 새겨 넣었다. 글의 내용은 그 절에서 일어났던 중요한 일들을 기념한 것인데, 당시의 사회상, 문화, 풍습 등이 나와 사찰의 생생한 사료(史料)가 되는 경우가 많다. 현판과 더불어, 사찰의 이름이나 전각의 이름을 적은 편액(扁額)도 있다. 현판처럼 스토리가 담기지는 않았지만 우리 서예사(書藝史)에서 빼놓을 수 없는 명작도 많이 전한다. 이런 현판이나 편액을 통해 다른 데서는 찾아볼 수 없는 이야기들을 접할 수 있다.

불상에서부터 현판에 이르기까지, 불교미술에서는 나무로 모든 것을 표현해 냈다. 나무는 작가가 드러내고자 하는 섬세함과 정교함을 표현해내는 데 있어 가장 적합한 재료다. 또 우리 민족은 오랜 세월 동안 삼림이 우거진 자연환경에서 살아왔기에 다른 어떤 미술 재질보다도 나무에서 더 친숙함과 깊은 감수성을 느끼곤 했다. 목조 미술의 특징을 생각하고 사찰을 본다면 지금까지와는 좀 더 다른 면들을 보게 될 것이고 나아가 새로운 감상 포인트를 얻을 수 있을 것이다.

하늘의 솜씨를 빌려 빚은 장엄
강화 전등사 닫집

달리 비교할 만한 대상이 없을 정도로 아주 솜씨가 뛰어난 작품을 가리켜 '교탈천공(巧奪天工)'이라고 한다. '하늘의 솜씨를 빌려온 듯 교묘하게 만들었다'는 뜻으로 어떤 작품에 대한 최고의 헌사라고 이해하면 될 것 같다. 물론 당대 최고의 작품이 아니면 쓸 수 없는 표현이다. 투명하듯 속이 파르스름하게 비치는 중국 송나라의 영청자(影靑瓷)나 고려청자의 아름다움을 말할 때 이 말이 주저 없이 사용되었다.

또 신라의 경덕왕이 중국 당나라 대종(岱宗)에게 선물한 '만불산(萬佛山)'도 그만한 반열에 들 명품이다. 길이 1미터 정도의 틀 위에 자그마한 산 일만 개를 조각하고 각각의 산마다 부처님과 사찰을 섬세하게 배치한 공예작품이다. 산에 자리한 절마다 마당에 범종을 걸어놓고 바람이 불면 그 앞에서 당목을 든 승려가 일제히 범종을 치게끔 만들었으니 보통 장관이 아니었을 것이다. 신라의 엄청난 기술 수준을 말해주는 작품으로 오늘날 우리가 세계최고의 IT 및 기술강국이 된 게 우연이 아님을 보여주는 것 같다. 오죽하면 만불산을 본 당 황제가 그만 넋을 놓고 보다가, "신라의 기교는 하늘이 내린 것이지 사람의 솜씨가 아니로구나!(新羅之巧天造 非人巧也)"라고 장탄식을 했을까!《삼국유사》〈만불산〉조)

교탈천공의 실례를 우리 미술에서 찾는다면 어떤 작품이 있을까?

강화 전등사 대웅보전

석굴암 및 석굴암 불상, 금동 반가사유상, 일본 최고의 국보로 꼽히는
광륭사 목조 반가사유상, 고려 불화, 고려 청자, 조선 백자 등이 모두
손색없는 걸작들이다. 가만 보면 대부분 불교미술에 속하니, 우리 미
술의 진수를 말하면서 만일 불교미술을 뺀다면 그 다음엔 과연 무엇
이 남아있을까 싶다.

　위에서 든 몇 작품들은 모두 '레전드'급 작품들이다. 그렇다면 우리
의 전통문화가 직접 피부로 느껴지는 걸작으론 무엇이 있을까? 조선
시대 불교미술의 백미인 '닫집'이 바로 그런 존재일 것 같다. 닫집이란
전각 안 수미단에 모셔진 불상 위에 매달은 천개(天蓋) 모양의 집을 말
한다. 닫집은 불상의 전유공간(專有空間), 곧 불상만이 자리하는 특정
공간이 확립되면서 함께 나타난 것으로, 이 공간을 불교사상의 상징
물로 승화시켜 대중이 깨달음의 길에 들어설 수 있도록 장엄한 것이
다. 닫집들이 대부분 화려한 모습을 한 것도 그윽한 정토세계를 상징
하기 위한 것이다. 그런즉 닫집은 궁전 속의 궁전이자 또한 열반의 집

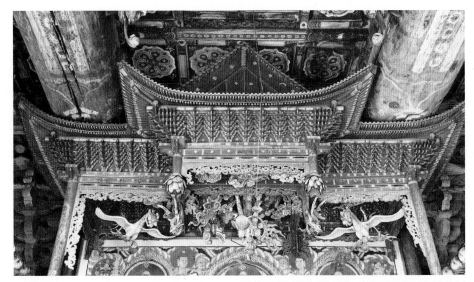

강화 전등사 대웅보전의 닫집. 아래는 닫집을 장식하는 극락조와 용머리

이기도 하다. 닫집의 특징은 지붕만 있고 문이나 벽이 없다는 점인데 이것은 부처와 중생 사이엔 아무런 장벽이 없음을 보여주는 것이다. 우리 모두의 꿈인 정토세계를 향한 아름다운 상상을 표현한 것이 바로 닫집인 것이다.

그 중에서도 강화 전등사(傳燈寺) 대웅보전의 닫집이야말로 다른 수많은 닫집 중에서도 가장 뛰어난, 그야말로 '교탈천공'의 명품이 아닐까 한다.

전등사의 금당인 대웅보전은 1621년에 지어진 고건축으로 내부의 닫집 역시 그 때 같이 만들어졌다. 무려 400년에 걸친 고색창연한 멋이 대웅전과 그 안에 놓인 닫집에 그대로 배어 있는 작품이다. 닫집을 올려다보면 지붕 부분이 좀 검게 보이는데 이것이 바로 '세월의 때'다. 근래의 단청이 원색의 다듬어지지 않은 현란함

만 가득하다면 이런 수백 년 된 작품이 외려 쉽게 범접할 수 없는 고졸(古拙)한 멋을 가득 풍기고 있다.

그런데 닫집을 건축적으로 이해하려면 먼저 여러 가지 전문용어를 알아야 한다. 또 목조건축의 기본적 구성 형식도 필수 지식이다. 그래서 미술사의 여러 장르 중에서 건축 분야가 가장 이해하기 어렵고 까다롭다. 미술사학자들에게도 그러하니 일반인들이 이런 건축 해설을 들으면서 당혹감을 느끼는 건 오히려 당연하다. 닫집에 관해서도 역시 마찬가지로, 일반 목조건축에서 사용하는 용어가 그대로 적용되기에 닫집을 이해하는 게 분명 쉬운 일은 아니다.

하지만 한편으론 이런 용어에서 닫집의 건축적 요소가 드러난다고 이해하면 차라리 속 편히 감상할 수 있다. 전통의 가옥 구조는 기단 위에 기둥·공포·들보·도리 등으로 뼈대를 구성하고 지붕을 덮는 게 기본이다. 이런 구조를 닫집에서는 기단부·축부·옥개부의 세 부분으로 단순화 해 번안했다. 사실 유교건축에도 닫집과 비슷한 존재가 있다. 왕이 앉는 옥좌 위에 설치된 지붕이 그것으로, 이를 '당가(唐家)'라고 한다.

전등사 대웅보전 닫집은 보통의 닫집 구조에서 크게 벗어나지 않는다. 다른 점이 있다면 보통의 닫집은 내진주(內陣柱)라고 부르는 천정에 연결되는 기둥을 좌우로 놓고 그 사이를 판재로 마감한 후불벽에 붙여서 달아내는 데 비해서, 전등사 닫집은 내진주가 아니라 닫집만을 고정하기 위한 별도의 기둥을 세우고 그 사이에 닫집을 달고 지붕에 설치한 철물로 닫집을 고정한 점이다. 누가 보아도 전등사 닫집은 아주 공교(工巧)하고 화려하다.

그런데 이런 아름다움을 느낌으로만이 아니라 건축의 관점에서 설명할 수도 있어야 한다. 전등사 닫집이 아름다운 이유 중의 하나는 우선 대웅보전의 전체 크기와 잘 어울리는 비율로 만들어져 조화로움이

잘 느껴지고 있어서다. 전등사 대웅보전 자체가 중앙 칸이 크고 그 양쪽에 놓인 협칸이 거의 같은 비율로 좁아드는 형식을 하고 있다.

대웅보전 안에 있는 닫집 역시 자세히 보면 전체 세 칸 중에서 중앙 칸을 중심으로 좌우 한 칸이 닫집이 자리한 대웅보전의 협칸이 좁아드는 비율과 같게 만들었다. 그렇기 때문에 건물을 먼저 보고, 안에 들어가 닫집을 올려 봐도 전혀 어색한 느낌이 들지 않고 올려다보는 시선이 아주 편안하게 이어진다. 여기에 고졸한 화려함까지 닫집에 가득 묻어나와 저절로 정토의 세계에 와 있는 것처럼 상상하게 만든다. 위로 5칸이 올려진(5출목) 지붕은 최상급 건축 기법으로 꾸며져 있으면서도 절제미가 있어 화려하면서 단아한 멋이 풍긴다.

닫집 이곳저곳에 달린 장식물도 그 자체로 훌륭한 공예품인데다가 여기에 금박까지 입혀져 있어 하나하나의 부재가 모두 정성을 다한 일등급 작품이라 할 만하다. 조각물로는 연봉이나 연꽃, 용머리 등이 끼워져 있으며, 단청도 화사한 색깔의 연꽃으로 수놓아졌다. 닫집 양쪽으로 극락조 한 쌍이 닫집 위를 날고 있어 한참을 바라다보노라면 과연 여기가 바로 극락세계로구나 하고 느끼게 된다.

닫집은 형태면에서 보개(寶蓋)·운궁(雲宮)·불전(佛殿) 등 세 가지 종류로 분류된다. 보개형은 천개 모습으로 된 닫집을 천장에 미리 설치된 홈에 끼워 넣는 것이고, 운궁형은 일자(一字) 모습으로 비교적 간단한 구조를 갖는다. 전등사 대웅보전 닫집으로 대표되는 불전형은 '부처님이 머무는 집'이란 정의가 가장 잘 표현되어 있어 지붕이 몇 겹씩 이어지며 장식성이 뛰어나다. 그래서 이 불전형 닫집은 전각 안에 있으면서도 그 자체로 독립되어 있다는 존재감이 잘 느껴진다. 그래서 닫집을 '집 속의 집'이라고도 하는 것이다.

지금까지 닫집의 구조를 말했는데, 한 마디로 닫집은 공예건축의 백미라 해도 과언이 아니다. 그런데 이런 훌륭한 전통 불교미술의 오브

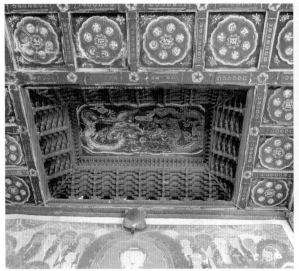
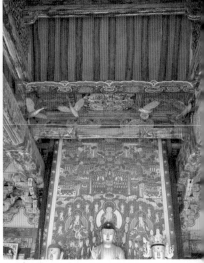

안동 봉정사 대웅전 닫집(보개형 닫집)　　　　　　　　서산 개심사 대웅전 닫집(운궁형 닫집)

제(Object)가 지금은 명맥을 잃고 사라져가는 대상이 되었으니, 뛰어나고 가치있을수록 우리에게서 멀어져가는 현실적 역설이 안타까울 따름이다. 닫집은 생김새는 건축물이지만 섬세한 구조적 특성상 공예 쪽에 더 가깝다. 그래서 실제로 이를 제작하는 일도 주로 건축물 전체를 담당하는 대목(大木)보다는 건축물 안에 들어가는 갖가지 세밀한 장엄을 다루는 소목(小木)에 속한다. 그런데 우리나라의 목조건축은 대목 위주로 이루어지다보니 소목에 관한 관심이 그만큼 적은 편이다. 그런 풍조가 이 닫집에까지 적용되어 닫집만의 공예건축적 특수성이 관심을 받지 못했고, 그 결과 닫집 장인이 보유한 제작기술이 거의 제대로 전수되지 못하고 있는 것이다.

　전통 닫집은 현재 빠른 속도로 노후해지고 있어 수리와 보수가 매우 시급하지만 기술력이 따라가지 못하고 있다. 닫집에는 못이나 부착재를 사용하지 않고 나무못·아교·끼워맞춤 등 전통적인 기법을 사용하기 때문에 현재의 기술로 완벽하게 복원하기가 쉽지 않다. 또

한 전통 닫집의 구조와 구성, 사용 부재에 대한 분석 등 세밀한 정보도 자료로 축적되지 않았기 때문에 전통 형식을 그대로 이어받은 닫집 제작은 물론 기존 전통 닫집에 대한 보수마저도 시간이 갈수록 어려워진다. 전문 장인과 그들의 노하우가 끊긴 상황에서 어설프게 닫집 수리를 시도하다가는 손상된 일부 부재는 물론이고 자칫하면 온전한 부재들까지 함께 다칠 위험성도 커진다.

사정이 이렇다 보니 사찰의 입장에선 손대기가 까다로운 기존의 닫집을 어설픈 장인에게 맡기기보다는 대목장에게 새로 만들게 해서 대체하는 게 현실이다. 하지만 닫집 전문 장인이 있다면 일부만 보수하고 다시 사용할 수 있는 전통 닫집이 내려지고 새 닫집이 그 자리를 차지하게 되는 일은 막을 수 있다. 아름답고 섬세하게 구성되었다는 장점이 오히려 현실에서는 남아나지 못하는, '자학적(自虐的) 미학(美學)'이 곧 지금 닫집의 어둔 현실이다. 아름다워서 기구한 운명은 여기서 그치지 않는다.

그 옛날 당당히 정토의 세계를 구현했던 전통의 닫집은 앞서와 같은 이유로 일단 그 자리를 내주고 바닥에 내려지게 되면 이후 제대로 잘 관리될 가능성은 사실상 없다고 해도 틀리지 않는다. 누각이나 창고 같은 곳 구석 한켠에 놓여선 몇 년 동안 먼지만 가득 뒤집어 쓴 채 그대로 방치되다가 서서히 망가져 가게 된다. 이런 닫집을 전국의 사찰을 다니면서 숱하게 보아왔다.

그러니 현재 닫집에서 가장 필요한 것은 단순한 보존뿐 아니라 손상된 부위를 전통기법에 맞게 보수하고, 나아가 전통기법에 맞게 제작할 전문가를 양성하는 일인 것 같다. 또 전각과는 상관없이 닫집만 선별해서 문화재로 지정한다면 그 옛날 우리가 이루었던 교탈천공의 닫집이 오늘날에도 제대로 이어지는 계기가 되지 않겠는가.

영천 백흥암 수미단

대웅전이나 극락전 같은 전각은 불교미술의 관점에서 보면 보배가
그득히 담긴 보물창고 같은 곳이다. 그 안에는 갖가지 다양한 작품들
이 제자리를 지키며 광채를 발하고 있다. 전각 자체가 궁극적으로 하
나의 불국토를 만들고 있으니 이런 전방위적 장엄은 당연한 일이다.
대웅전은 석가모니가 영축산에서 설법한 영산회상의 현실 속의 이상
세계를, 극락전은 서방의 극락세계를, 미륵전은 먼 훗날에 출현하여
사바세계를 제도하는 용화세계를 표현한 곳이다. 한 마디로 전각은
그 자체로 경전에 나오는 영원하고 행복하고 자유롭고 번뇌가 없는
상락정토(常樂淨土)를 묘사한 것으로 보면 된다.

불교미술의 핵심 요소는 장엄(莊嚴, Majesty)이다. 장엄이 없는 불교미
술은 없고, 불교미술은 장엄을 기본으로 해서 조형화 된 것이라 할 수
있다. 장엄이 이토록 중요한 까닭은 부처님과 불국토의 위엄을 한층
드러내기 위한 것이고, 나아가 중생으로 하여금 그 아름다움에 감화
를 일으켜 사찰을 찾아 부처님의 나라를 경험하도록 하는 데 목적이
있다. 그런즉 장엄에 대해 단순한 외양의 아름다움만이 아니라 그 의
미까지 이해했다면 불교미술을 이해하는 수준을 한 단계 높인 것이나
마찬가지다.

그런데 전각에 들어간 사람들의 시선은 대개 불상이나 불화에 집중

될 뿐 그 많은 다른 예술품에는 눈길이 잘 미치지 않는 것 같다. 불상과 불화가 불교세계를 직접 표현하므로 시선이 워낙 그쪽으로 잘 쏠려서 그렇기도 하겠지만, 사실 또 다른 이유로는 대부분 사람들이 불상이나 불화 외의 장엄에는 폭 넓은 지식을 얻을 기회가 별로 없었던 까닭도 있을 것 같다. 그야말로 '미술은 아는 만큼 보인다'는 말이 여기에 딱 들어맞는 경우인 것이다.

우리들의 눈길이 잘 안 닿는 데 중 하나가 수미단(須彌壇)이다. 불상을 올린 목조 받침 탁자가 이것인데, 혹은 불탁(佛卓)이라고도 한다. 그러나 '불탁'이란 말에는 어쩐지 기능성만 표현될 뿐 어감이나 어의(語義) 면에서 너무 딱딱하다. 이보다는 '수미단'이라는 단어가 훨씬 부드럽고 뜻을 재삼 음미하게 만드는 말인 것 같다. 그런즉 수미단의 의미를 좀 깊이 생각해볼 필요가 있다. 흔히 수미단은 '높이'로 표현하고 설명하는데 나는 이게 잘못되었다고 본다. 저 아래 축생계에서부터 저 높은 곳에 있는 부처님의 세계까지 형상화한 것이 수미단이지만 과연 이것을 지금처럼 수직적 모형으로 제시해야만 할 필요가 있는가 의문이 든다. 깨달아 가는 과정을 아래에서 위로 올라가는 상승형(上昇形) 구조로 표현하는 게 옳은가 하는 것이다.

우리는 막연히 부처님이 머무는 도솔천(兜率天)을 하늘 위에 있다고 생각하지만, 실제로 부처님의 세계인 도솔천이 구름 위 하늘에 있다는 말은 어떤 경전에도 없다. 도솔천은 실제로 볼 수 있는 공간적 개념이 아니라 우리 마음 안에 있는 불성(佛性)에 관한 추상의 세계이기 때문이다. 그러니 축생계서부터 시작해 불계(佛界)로 끝나는 과정은 공간적 높이가 아니라 깨달아가는 과정의 '깊이'를 말한다고 해야 옳을 것이다. 축생계가 맨 위로 가고 거꾸로 불계가 맨 아래로 온들 아무런 상관이 없다. 신앙은 상하 관계가 아니기 때문이다.

하지만 여기서 중생의 한계가 나온다. 아무리 생각이 깊고 높아도

이를 눈으로 확인하게끔 형상화 하지 않으면 실감이 안 나고 이해가 잘 안 되는 게 사람인 것이다. 수미단이란 깨달음의 과정을 나타내야만 하는 구조라 이를 어쩔 수 없이 공간적 높이로 표현할 수밖에 없었을 것이다. 다만 앞서 말한 것처럼 추상의 세계를 표현한 것이니 수미단을 볼 때는 눈으로만 감상할 게 아니라 그 안에 담긴 깨달음의 이치를 마음속으로 새겨보아야 제대로 된 감상이랄 수 있다. 미술작품은 그 자체의 아름다움으로 찬사를 받을 수 있지만, 불교미술은 여기에 더해 보는 사람으로 하여금 더 깊고 먼 부분을 상상하게끔 하는 데 가치를 두어야하기 때문이다.

경북 영천의 백흥암(百興庵) 극락전에 있는 수미단은 다른 수미단을 대표할 만한 걸작이면서 동시에 '수미단'이라는 건축의 일부를 하나의 독립 장르로 끌어올린 명품이기도 하다. 이제 이 백흥암 수미단을 감상해보겠는데, 불상을 바라보는 시선을 조금만 내려서 수미단을 자세히 보면 아래에서 위로 몇 단(壇)으로 구획되었고 각 단마다 여러 가지 무늬나 장식이 아주 화려하게 수놓아진 것이 눈에 들어온다. 바로 이

영천 백흥암 전경

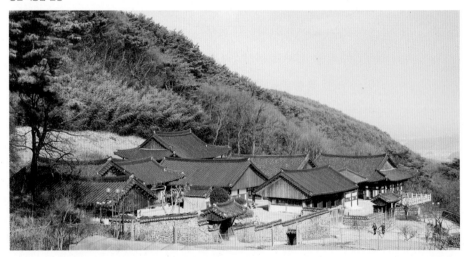

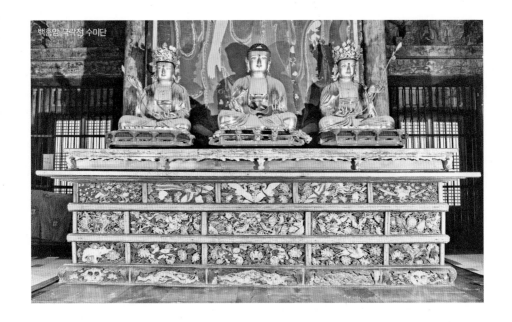

백흥암 극락전 수미단

순간부터 수미단의 진정한 감상은 시작된다. 우선 앞면과 옆면 가득
히 가지가지로 장엄한 장식을 눈여겨봐야 한다. 그 중에는 오로지 수
미단에서만 보이는 아이콘도 있다. 그만큼 상상력이 풍부하다는 뜻

수미단 중단의 비천상(상)과 코끼리 장식(하)

이다. 이토록 흥미로운 장르는 더
찾아보기 어려울 것이라 한마디로
단언하고 싶을 정도다. 수미단의
장식은 기술적으로는 조각과 회
화의 결합이고 내용으로는 불교
문학의 파노라마라고 할 수 있다.
　수미단에서 가장 많이 등장하
는 소재는 부처님 전생의 이야기
인 전생담이다. 또 수천 년 동안
경전과 구전으로 전해오던 다종
다양한 설화가 독특한 표현력으

로 담겨 있다. 수미단마다 단골로 등장하는 전생담 장식은 책에 실린 기다란 이야기로 사람들을 힘들게 할 게 아니라 멋있게 채색되고 조각된 아이콘으로 단박에 설명하려는 것이 목적이다. 불전도를 설명하기 위한 '그림이야기'라고 해도 좋을 것 같다.

수미단에는 하늘을 나는 물고기·꽃·새·사슴·나비 등의 축생이 가릉빈가·동자·용보다 더 크게 표현된 것도 재미있다. 이를 가리켜 인간과 만물은 어느 한쪽이 더 위해한 게 아니라 모두 똑같은 존재라는 깨달음의 표현이라고 말하는 사람도 있다.

이런 미학과 철학이 장엄 장식에 녹아 있는 백흥암 극락전 수미단은 어떤 구조로 되어 있을까. 전체적으로 상하 3단으로 구획되어 있는데, 얼핏 보면 5단인 것 같지만 맨 아래는 하대이고 맨 위는 공양물을 얹는 상대라서 이 둘을 뺀 중앙의 3단으로 이루어진 중대가 바로 실질적 수미단에 해당한다. 수미단은 각 단마다 경쟁이라도 하듯이 아주 다양한 무늬들이 아름다운 색깔을 입고 조각되어 있다. 연밥이 후덕하게 벌어진 연꽃은 물론이고 국화·당초·모란 그리고 갖가지 풀들이 펼쳐져 있다. 마치 커다랗고 탐스러운 꽃밭에라도 온 듯하다. 또 그 속에서 코끼리와 용·비천 등이 즐거이 노니는 모습도 눈앞에 있다. 3단 중에서 가장 아래인 하단에는 정면에 불교 장엄마다 빠짐없이 등장하는 연꽃 등의 화조문이 주요 무늬로 장식된다. 이들은 모두 현실에서 볼 수 있는 것들인 데 비해서 옆면으로 가면 앞면과는 딴판으로 현실에서 존재하지 않는 여러 서수(瑞獸, 불교를 장식하는 전설속의 동물들)들이 칸마다 가득 장식되어 있다. 현실에 없는 존재들이 현실성 있게 표현된 것이 재미있다.

중단에는 부처님 전생의 이야기인 본생담에서 장면 하나하나를 따와서 스토리를 엮어내고 있다. 이렇게 수미단 장엄에 본생담이 표현된 것은 그다지 흔한 일은 아니고 백흥암을 비롯해 전등사·선운사·파

계사·직지사·선석사·통도사 등에만 나타난다. 이들 사찰들은 조선 후기에 태실(胎室, 왕족의 태를 봉안하는 곳)을 관리하는 왕실의 원찰이었다는 점에서 공통점이 있다.

수미단의 장엄은 본생담 외에도 조선시대 중기부터 널리 보급된 한글본 불교경전에 나오는 불교설화와 교훈적 이야기도 나타난다. 그런 장식 중에서 수미단에만 나오는 아주 흥미로운 소재가 '비인비(非人非)'다. 이것은 일종의 나찰(那刹)로, 우리나라 미술 중에서 오직 백홍암 수미단에만 나오는 존재다. 통도사와 환성사 대웅전 수미단에도 비슷한 모습이 나오는데 백홍암의 그것이 좀 더 장식적이고 멋있어 보인다. '비인비'란 '사람이되 사람이 아닌', 혹은 '사람도 동물도 아닌' 캐릭터를 말한다. 쉽게 말해서 '의인화된 동물'을 뜻한다. 예를 들면 용왕을 상징하는 용이 그런 존재고 또 머리는 사람이지만 몸은 물고기인 인두어신(人頭魚身)도 비인비 중의 하나다. 인두어신의 모습은 서양의 인어와 흡사하다. 그 밖에 중국의 고대 박물지(博物誌)인 《산해경(山海經)》에 나오는 상상의 동물 하동(河童), 새하얀 비단 옷을 휘날리며 하늘에서 내려오는 비천(飛天)도 있다.

비인비가 장식의 아이콘이 된 것은 이들이 곧 전생의 업보 탓에 윤회하는 존재라는 점에서, 우리 중생의 삶을 거기에 투영시킴으로써 선업을 쌓을 것을 묵시적으로 강조하기 위해서라고 생각된다. 또 백홍암 극락전 수미단에는 17세기에 처음 나타나 이후 주요 판소리 소재의 하나가 되었던 〈별주부전〉의 줄거리도 몇 장면 묘사되어 있다. 한마디로 당시 문화를 상징하는 아이콘들은 다 모였다고 봐도 될 것 같다.

미술은 2차원 아니면 3차원의 예술이다. 어떻게 그리고 새기고 짓든 이 범주에서 벗어날 수 없다. 우리가 3차원에서 살고 있으니 그걸 문제라고 생각하는 사람은 별로 없다. 예술은 개인의 감성이 창작의 원천이 되어 2~3차원으로 표현되는 게 본질이기도 하다. 하지만 불교미

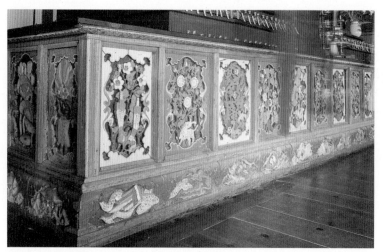

경산 환성사 대웅전 수미단

술은 신앙이 바탕이 되는데 그 신앙은 3차원이 아니라는 점이 문제라
면 문제다. 말하자면 모든 불교미술은 차원 자체가 없는 불세계를 표
현해야 하는데 이 무차원(無次元)의 세계를 상징하는 '깊이'를 나타낼 길
이 없는 것이다. 불화를 아무리 뚫어지게 쳐다본들 그 안에서 깊이를
찾을 수 없다. 마음으로야 그림 속으로 뛰어들고 싶은 생각이 굴뚝같
아도 그럴 수 없다. 건축이나 조각은 입체이기는 해도 역시 차원 속에
서만 존재하니 한계가 있기는 마찬가지다. 그래도 불교미술에서는 탄
탄한 스토리를 바탕으로 해서 조각과 회화를 결합하기도 하고, 여기
에 색깔과 입체무늬를 조화롭게 어우러지게 하며 차원의 속박에서 벗
어나려는데 무진장한 애를 썼다. 아마도 수미단이야말로 그러한 노력
이 빛을 봐 새로운 표현 방식을 얻었던 장르가 아닐까 하고 생각한다.

조선시대 스님의 재능기부
울진 불영사 불패

　　예술을 뜻하는 Art의 어원은 '어깨'라는 뜻의 Arm이다. 튼튼한 어깨와 솜씨 있는 손길로 잘 만든다는 뜻으로, 처음에는 '공예' 또는 '기술'을 의미했다. Art는 대략 18세기 말에야 지금처럼 예술이라는 뜻으로 사용되기 시작했고, 공예는 '힘'을 의미하는 독일어 Kraft에서 파생된 Craft로 대체되었다. 어원에서도 짐작할 수 있듯이 공예의 특질은 예술이라는 바탕 위에 기능성과 편리성이 더해진 데 있다. 조각이나 회화 등 여타 분야보다 공예 작품이 생활과 밀접하게 연결되어 있는 것도 그런 까닭이다. 불교미술로 보면 이 기능성과 편리성은 장엄(莊嚴)과 의식(儀式)으로 바뀌어서, 불교공예라면 대체로 장엄구이거나 의식용구인 경우가 대부분이다.

　　공예 중에서도 목재를 기반으로 한 목공예는 금속·도자·종이·가죽 등 다른 공예품에 비해 사람이 느끼는 질감이 자연스럽고 친화적이다. 그래서 생활과 밀접하게 연결되며 발전해 왔지만 아쉽게도 문화재로서의 관심은 높지 않았다. 다행히 2015년 직지사 대웅전 수미단, 무량사 삼전패(三殿牌) 등 불교목공예가 보물로 지정되면서 앞으로 좀 더 많은 작품을 만날 수 있을 것 같다. 특히 무량사 삼전패는 불패(佛牌)로는 처음으로 보물이 되는 것이라 의미가 있었다.

　　불패나 전패는 위패의 개념과 기본적으로 비슷한데 불상 앞에 놓인

불탁(佛卓) 혹은 수미단(須彌壇) 위에 놓이기 마련이다. 부처님 명호를 적어 넣은 것을 불패, 왕과 왕비 그리고 세자 등 '전하(殿下)'의 만수무강을 축원하는 글을 적은 것을 전패로 구분하는데 형태는 둘 다 거의 같다. 불패·전패 중에는 뒷면에 이를 만든 연도와 과정이 적힌 것도 많아 기록문화재로서의 가치도 크다. 보통 대좌가 있고 그 위에 불꽃이나 아래위로 길쭉한 서운(瑞雲) 모습을 형상화 한 본체를 올려놓은 형태다. 본체 가운데를 직사각형 모양으로 뚫어 여기에 축원문을 별도로 적은 판자를 끼워 넣고, 그 가장자리에 용이나 구름 그리고 여러 종류의 꽃이나 보주(寶珠) 등을 새겨서 화려하게 장식한다. 불패가 언제부터 나타났는지 정확히 알 수 없는데 고려 불패는 아직 발견되지 않은 걸 보면 나라의 근본이념이 유교로 바뀐 조선시대부터 일반화 된게 아닐까 생각된다. 절에서 유교의 상징물인 위패 형식의 불패를 두는 것을 두고 불교의 구명책(救命策)이라고 말하는 사람도 있지만 그보다는 불교의 사회융합적 기능이 발휘된 것으로 보는 게 좋을 것 같다.

우리나라 사찰에 전하는 조선시대 불패 중에서 불영사의 불패 2점은 전체적으로 형태와 조각이 섬세 정교할 뿐만 아니라 대좌 형식도 특이하고, 또 채색도 매우 뛰어난 편이어서 무량사 삼전패에 필적하는 불패의 대표작이라 할 만하다. 여기다가 조성에 관련된 묵서까지 있어 불패 연구에 아주 좋은 자료가 되고 있다. 묵서에는 불패뿐만 아니라 전패도 각 3개씩 동시에 만들었다고 나오는데, 기록으로만 보면 이런 경우는 처음 알려진 예이다. 지금은 이 중 둘만 전한다. 두 점 모두 은행나무로 만들어졌고, 본체의 모양은 서로 비슷하지만 대좌를 다르게 해서 변화를 주고 있는 점도 작품성을 높이는 요소다.

형태를 보면, 한 점은 높이 70cm가 조금 넘을 정도니 비교적 큰 편이다. 불패 앞면 중앙에 직사각형의 면을 만들고 그 안에 먹으로 쓴 '우순풍조(雨順風調) 국태민안(國泰民安)'이라는 글이 적혀 있다. 또 그 가

272

장자리는 여러 가지 무늬로 장식했다. 무늬 중에는 위쪽에 황룡 한 마리가 구름 사이로 얼굴을 드러내고, 중앙 좌우에도 황룡 한 마리가 각각 양각되어 있다. 황룡이 황제나 왕을 상징하는 아이콘이므로 자연스러운 도안인 것 같다. 가장자리는 구름 모양을 각양각색으로 화려하게 조식하였다. 몇 년 전 경상북도문화콘텐츠진흥원이 주최한 〈전통문양 공모전〉에서 불영사 불패의 무늬를 응용한 디자인이 입선된 적이 있으니 이 불패 무늬의 아름다움을 넉넉히 알 수 있다.

다른 한 점도 전체적으로는 비슷한 모양이고 크기만 34cm로 조금 작을 뿐이다. 대좌는 지금 있는 두 점이 사자좌와 연화좌로 서로 다른데, 불패와 전패로 구분하기 위해서 이렇게 다른 도안을 사용했을 것이다. 지금은 없는 나머지 한 점은 1988년 울진군에서 낸 《울진의 얼》이라는 책에 사진이 실려 있고 간단한 설명도 나와 있다. 모양은 지금 전하는 두 점과 기본적으로 비슷한데, 높이 42cm이고 가운데에 '시방삼보자존(十方三寶慈尊)'이라고 적혀 있었다고 한다. 불패 3점 중 중앙에 자리했던 것 같다.

미술품은 작품의 분석과 더불어 제작 배경과 과정을 함께 이해하면 감상에 많은 도움이 된다. 그런 면에서 '우순풍조'가 새겨진 불패 뒷면에 이를 만든 배경이 자세히 나오는 '발원문서(發願文序)'는 아주 소중한 기록이다. 포항 오어사의 철현(哲玄) 스님은 조선 후기의 중진 화가였다. 대작 〈감로왕도〉(보물 1239호)를 조성할 때 책임자인 수화승(首畵僧)을 맡았고, 한국불교미술박물관 소장 〈시왕도〉 10폭 중 5폭은 그의 단독 작품이다. 그는 특히 인물 표현에 능해서 조선 전기에 유행했던 얼굴을 붉게 칠하는 안면홍조 표현이나 이마·코·턱을 밝게 칠하는 삼백법 등의 기법을 잘 썼다는 평가를 받는다. 그는 자신보다 나이는 어리지만 같은 화가로서 이미 여러 작품을 함께 했던 양산 통도사의 영현(靈現)과 탁진(卓真)과 함께 멀리 송악(지금의 개성)에 다녀오는 여행을 준비

울진 불영사 불패 2점

했다. 1681년 봄에 〈감로왕도〉를 그릴 때 이들과 작업하면서 자세한
여행 계획을 의논했던 것 같다. 그 해 여름 안거에 맞추어 드디어 여행
을 떠났다. 승려로서의 운수행각을 겸해 전국 고찰에 있는 작품들을
보려는 게 목적이었을 것이다. 좋은 작품을 만들기 위해서는 먼저 좋
은 작품들을 많이 봐야 하니까. 이들은 도중에 울진 불영사로 해서 올
라가기로 했다. 양성혜능(養性慧能, 1621~1696) 스님이 주지로 있었는데 그
해 봄에 〈감로왕도〉를 그릴 때 증명(證明)을 맡으면서 알게 된 사이니
자연스러운 방문이었을 것이다. 영현·탁진이 오어사로 와 철현과 합
류해 여기서부터 함께 길을 떠났다. 그런데 불영사에 도착하자 주변
의 빼어난 절경에 마음을 뺏겼고, 누가 먼저랄 것도 없이 이곳에서 여

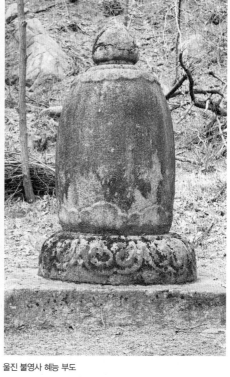

울진 불영사 불패 뒷면의 발원문 묵서

울진 불영사 혜능 부도

름을 보내자고 했다. 그냥 머무는 게 아니라 자신들의 재주를 이용해 뭔가 절에 보탬이 되고 싶어 했다.

　이때의 그들의 심정이 발원문에 잘 드러난다. "우리들은 손에는 뛰어난 재주가 있었고, 마음에는 깊은 믿음이 있었으며, 주지인 혜능대사 또한 믿음이 있는 인물이었다. 서로 믿고 화합하면서 사찰의 부족한 점을 같이 한스러워했다.(手有高才心有深信 而寺住惠能大士 亦有信士也 信信相熙 同恨寺之所欠者)" 마침 절에 불패가 없었다. 그래서 이들은 함께 불패를 만들어 봉안하기로 했다. 일종의 '재능기부'를 한 것이다. 그들이 불패를 만들게 된 연유는 "불패와 전패란 세상이 기이한 보배로서 대중들이 정성스럽게 공경하는 것(佛牌三位殿牌三位 而爲世之奇寶 衆所感嘆次)"이라는

말에서 알 수 있다.

발원문은 이름 그대로 발원으로 끝을 맺었는데, 말속에 불패를 완성하고 난 소회가 잘 담겨 있다. "저희 네 사람(철현·영현·탁진·혜능)이 함께 발원하노니, 금강이 불후한 것과 같이 오랫동안 대각의 지표를 이루게 하시옵소서. 또 원하건대, 이로써 일체 공덕을 널리 전하여 우리들과 뭇 중생들이 모두 함께 불도를 이루게 해주소서!(以此四德同願金剛不朽之同 終成大覺之標歟 願以此功德普及於一切 我等與衆生皆共成佛道)" 이 간절한 바람에서 이들 네 사람의 불도(佛道)에 대한 순수하고 참된 열정이 가득 느껴진다.

350년 전 세 스님이 의기투합해 멀리 개성까지 여행길을 나섰다가, 노중에 들른 불영사에서 생각지 않던 인연으로 불패를 조성한 다음, 표연히 다시 길을 떠나는 모습을 머리에 그리면 마치 한 편의 '로드 무비'를 보는 것 같다. 이후 세 스님이 여정을 무사히 마치고 돌아왔는지 궁금한데, 철현 스님이 12년 뒤 여수 흥국사에서 석가후불탱(보물 578호)을 조성할 때 참여했으니 그들의 긴 여정은 성공한 것 같다. 불영사 불패 조성의 네 주역 중 한 사람인 혜능 주지는 그로부터 15년 뒤에 일흔 여섯의 나이로 입적했다. 혜능 스님은 사실 우리 불교사의 숨겨진 고승이다. 그의 부도와 탑비가 불영사 입구에 세워져 있는데, 영의정 최석정(崔錫鼎)이 비문에 "아! 우리 대사시여, 후세에 족히 징표가 되리라(於我大師 在後足徵)" 하며 찬탄한 것만 봐도 그의 고매한 행적을 짐작해볼 수 있다.

불영사 불패는 그 자체로 좋은 작품이지만 발원문의 내용과 함께 보면 새로운 가치가 더 드러나는 것 같다. 앞으로 불패를 위시해 여러 많은 불교목공예가 우리 앞에 그 아름다움을 보여주었으면 좋겠다.

남편을 환생시킨 아내의 사랑
울진 불영사 환생전기

　우리나라 사찰의 역사를 들여다보면 기이하고도 흥미로운 이야기
가 참 많다는 걸 알게 된다. 이런 이야기들을 전설이나 설화로만 보지
말고 거기서 역사성을 드러내어 잘 이으면 역사의 빈 공간을 메우고
장식할 자료가 될 수 있다. 그런데 요즘 사찰 역사 서술의 경향은 좀
무미건조하고 맥 빠진 사실의 나열에 그치는 게 아닌가 싶다. 보통 사
람은 읽다가 중간에 책을 그만 덮어버리고 싶어지기도 한다. 그럴 때
마다, 1700년이나 되는 불교사 중에 흥미진진한 이야기가 여간 많은
게 아닌데 그런 얘기들은 다 놔두고 왜 이렇게 딱딱하고 바짝 마른 느
낌을 들게 하는 이야기만 있지? 하는 생각이 들곤 한다.
　역사 읽기가 마치 건조한 사막을 건너는 길 잃은 여행자의 기분을
맛보게 하는 건 무엇 때문인가? 역사를 이끌어내는 대상의 다양성이
부족하고, 여기에 덧붙여 '정사(正史) 콤플렉스'라고 해도 될 만큼 이미
알려진 사서(史書)만 고집하고 거기에 근거하는 도식적인 서술 태도를
고집하는 데 문제가 있는 것 아닌가 모르겠다. 더 많은 자료를 사료로
대하여 거기에서 역사와 이야기를 끄집어내야 하는데 그게 좀 잘 안
되고 있는 것 같다.
　예를 들면 사찰마다 한두 개씩은 있는 현판이나 비석에는 여간해선
관심을 기울이지 않는다. 역사란 낮에는 따스한 햇볕을 받고 밤에는

달빛에 쬐이고 새벽에 내리는 찬 이슬을 머금으며 열리는 열매와 같다. 여러 가지 면을 골고루 보아야 비로소 온전한 역사를 엮을 수 있게 된다. 어느 한쪽만 보려한다면 우리 사찰사는 그만큼 고갈되어갈 것이다. '밤의 역사'에도 꼭 관심을 쏟아야만 하는 까닭이 여기에 있다.

밤의 역사에는 '죽음'에 관한 이야기가 많다. 사실 사람이 살아가면서 가장 두려워하면서도 결코 피해갈 수 없는 것이 죽음 아닌가. 세상일에 초연한 은둔자에게도 평범한 사람에게도 죽음은 피해갈 수 없는 법, 겉으론 대범해보여도 죽음이 두렵기는 누구나 마찬가지다. 가능하면 이 죽음으로부터 멀리 떨어져 있고 싶어 하는 게 인지상정이다. 또 반대로 죽음으로부터의 '기사회생'은 바라마지 않는 커다란 선물로 여길 것이다.

울진 불영사(佛影寺)의 〈환생전기(還生殿記)〉는 바로 이런 죽음과 환생을 소재로 한 보기 드문 기담(奇談)으로, 불영사에 있는 현판(懸板)에 적혀 전해 내려온다. 죽음과 환생은 전설 같은 데서 자주 나오는 주제겠

울진 불영사 설경. 아래 연못이 불연지다.

지만, 사찰을 배경으로 해서 그것도 실재했던 인물을 주인공으로 해서 펼쳐지는 이야기는 찾아보기 힘들다. 그리고 이 기담을 소개하는 사람 역시 한 시대를 살아간 흔적이 남아 있는 엄연한 실존인물이다. 말하자면 이 이야기는 단순한 픽션이 아니라 논픽션, 곧 실화(實話)라는 점에서 아주 흥미로운 것이다.

600년도 더 된 옛날 불영사에는 '환생전'이라는 기이한 이름의 전각이 하나 세워졌다. 글자 그대로, 죽었다가 부처님에게 기도한 끝에 3일 만에 다시 살아난 이야기를 기념해 지은 건물이다. 이 이야기는 1408년 경상도 안동의 판관(判官) 벼슬을 했던 이문명(李文命)이 지었다. 이 글은 당시 사람들에게 불교의 신이함을 소개하는 글로서도 화제가 되었다. 얼핏 보면 그 내용이 허황한 듯도 한데 실제 등장인물이나 전하는 내용이 아주 실감나서 사람들에게 꽤 인기를 끌었던 것 같다. 조선 후기 명망 높던 문인 김창흡(金昌翕, 1653~1722)이 자신의 문집에 〈환생전기〉를 그대로 실어놓은 이유도 바로 여기에 있었다. 어떤 말이 나오

불영사 환생전기 현판

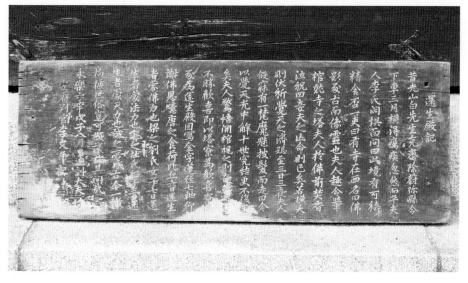

는지, 내용이 조금 길지만, 백극재와 불영사를 이해하기 위해 살펴보고 넘어가야겠다.

옛날 백극재 선생이 울진 현령으로 임명되어 떠났을 때의 이야기다. 1396년 임지로 내려가는 도중 전염병에 걸려 그만 갑자기 세상을 떠나고 말았다. 그때가 3월, 부인 이씨는 너무나 안타깝고 슬퍼하며 남편을 위한 기도를 드리고자 했다. 고을의 관리에게 울진 지방에 기도를 올릴 만한 절이 어디 있는가 알아보게 하니 그 관리가 이렇게 얘기했다.

"서쪽에 적당한 절이 있으니 불영사라 합니다. 전각은 오래되었고 그 안에 모셔진 불상도 영험하지요."

부인이 이 말을 듣고 상여를 불영사 탑 앞에 옮기도록 하고는, 부처님 앞에 분향하고 울면서 축원했다.

"제 지아비가 길을 떠나다 죽었으니 횡사한 것이나 마찬가지입니다. 부디 극락왕생하게 해주십시오."

그리고 법당에 꿇어앉아 3일 낮밤을 기도드렸다. 그날 부인이 설핏 잠들었는데 머리를 풀어헤친 한 혼백이 나타나, "10생에 맺힌 원한을 풀라!"라고 외치고 사라졌다. 부인이 깜짝 놀라 남편이 누운 관을 열어보니 죽었던 남편이 이미 환생해 거친 숨을 쉬고 있었다. 부부는 환생의 기쁨으로 탑 앞에 있는 요사를 환희료, 금당을 환생전이라 부르고 중수에 온 정성을 다했다. 그리고 나서 《묘법연화경》 7권을 금물로 사경(寫經)해 부처님의 은혜를 되새겼다.

아! 옛날 당나라의 식하(食荷) 스님이 6일 만에 환생한 것도 부처님에 힘입은 것이고, 양나라의 유씨 여인이 7일 만에 환생한 것도 불력(佛力)에 힘입은 것이며, 두(杜)씨의 아들이 3일 만에 환생한 것도 역시 법력(法力)에 힘입은 것이다. 실로 지극한 정성이 있으면 반드시 감응되는 바가 있기 마련인 것은 고금이 한 가지라 세속이 이에 의지하는 것이니, 이를 어찌 의심할 수 있겠는가!

영락 6년 무자년 8월에 통훈대부 판관 이문명이 지었다.

昔光山白先生克齋 除蔚珍縣令 下車三月 橫得癘疾忽然而卒 夫人李氏悶惧 而問曰此境有 可禱□精舍否 一吏曰 有寺在西名曰佛影 殿古而像靈也 夫人趣令 轝棺就寺之塔 夫人於佛 前 焚香泣祝曰 妾夫之亡命則已矣 若橫天則 伏祈覺天之濟 跪至三日三夜 夫人假寐 有一 梵魔魅 披髮而走曰 今以覺天光中 解十歲寃結 更不復崇矣 夫人驚悟開棺視之則 奄然還生 不勝歡喜 卽以塔僚 爲歡喜僚 佛殿爲還生殿 因寫金字蓮經七軸 而佛恩 噫 唐之食荷比丘 六日還生者 蒙佛力也 梁之劉氏女之七日還生者 蒙法力也 杜氏子之三日還生者 蒙天力也 誠□之所感古今一轍 拘據世俗 豈可擬議於其間哉 永樂六年戊子八月 日 通訓大夫 行安府 判官 李文命 謹識

나는 이 이야기를 읽으면 마치 한 편의 영화를 보는 듯한 느낌이 든
다. 전체적으로 사랑의 커다란 염원이 기적을 일으키는 멜로드라마인
데 바탕에 깔린 분위기는 꽤 몽환적으로 흐르고 있는 그런 영화. 사실
이 이야기의 플롯은 평범하달 순 없는 기적을 말하고 있다. 위의 원문
을 좀 풀어쓰면 다음과 같다.

서로 사랑하는 부부가 있었다. 남편이 지방의 장관 벼슬에 임명되자
두 사람은 새로운 인생을 향한 부푼 꿈을 안고 함께 임지로 내려갔다.
하지만 남편은 부임하자마자 마침 그 지방에 유행하던 역병으로 인해
갑자기 죽고 만다.

사랑하는 이를 잃은 그녀는 혼미한 정신을 부여잡고 통곡도 미룬
채 그의 왕생극락을 먼저 빌고자 했다. 그래서 남편의 시신을 장지(葬
地)가 아닌 불영사로 운구(運柩)했다. 남편의 관은 법당의 석탑 앞에 안
치한 뒤 자신은 금당에 들어가 불상 앞에서 죽은 남편의 극락왕생을
3일 낮밤으로 쉬지 않고 기도했다.

그러자 기적이 일어났다. 꿈에 한 노인이 나타나 숙세의 인연을 풀
기를 권하고 사라지고, 잠에서 깬 그녀가 느낀 바가 있어 탑 앞으로

불영사 황화실

달려가 관을 여니 죽었던 남편이 갑자기 가쁜 숨을 내쉬는 게 아닌
가! 바로 부처님의 가피임을 안 부부는 그 뒤 여러 좋은 인연을 쌓아
가면서 해로했다.

　어떻게 보면 황당한 이야기라고 할 수도 있다. 하지만 이것이 그저
여느 지방에서고 흔히 듣는 그런 전설이라면 모르되 불영사라는 고
찰이 무대가 되고 있고, 죽은 사람의 부인이 대웅전의 불상에게 간절
히 기도해 남편을 저승에서 이승으로 다시 살아나오게 한 이야기라는
점에서 보통 흥미로운 게 아니다. 이 글을 쓴 사람도 지방관직에 있던
공인(公人)이었다. 그가 이 글을 썼을 때는 그저 그렇고 그런 전설이라
고 생각하고 쓰지는 않았을 것임이 분명하다. 더군다나 환생 이야기
가 일어난 지 불과 12년 만에 쓴 글로 추정되니, '전설 따라 삼천리' 식
의 문장이 아니라 직접 보고 들은 이야기일 가능성도 충분히 짐작할
수 있다.

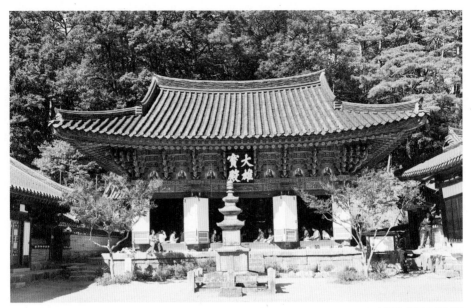

　그런데 백극재란 과연 실존했던 인물일까? 만일 그렇다면 언제 활동한 인물일까? 〈환생전기〉가 1408년에 지어졌으니 조선 초기거나 그 이전에 활동한 인물일 것이다. 하지만 아쉽게도 〈환생전기〉에 나오는 것 외에는 달리 행적을 알 수가 없다. 그를 '광산 백 선생'이라 언급한 것으로 보아 본관이 광산, 곧 광주 백씨라는 사실 정도만 알 뿐이다. 다만 《울진군지》를 찾아보면 조선이 건국한 지 2년 뒤인 1396년에 '백모(朱)' 현령이 부임했다고 기록되어 있어 바로 이 사람이 백극재일 거라고 생각하는 것이다. 활동연대가 12년밖에 차이나지 않는데다가 성씨도 같다.

　불영사의 '환생전'은 우리나라에서 하나밖에 없는 건물 이름이다. 다른 절에서 이런 이름을 썼다면 유생들로부터 불교가 언제나처럼 황당한 이야기나 하고 있다고 비난 받을 게 뻔하다. 하지만 그 유래에 관해 뚜렷한 근거가 있는 불영사 환생전에 대해서만은 오히려 자못

흥미롭게 여겨왔다. 또 〈환생전기〉에 등장하는 법당과 탑의 묘사는 지금 불영사의 대웅전과 그 바로 앞에 있는 삼층석탑의 배치와 동일하여, 더욱 더 사실감을 더해주었다.

사실 '환생'에 대한 이야기는 그 전에 이미 몇 가지 잘 알려진 게 있었다. 예를 들면 《삼국유사》에 나오는 불국사와 석굴암을 지은 김대성(金大城) 이야기가 대표적이다. 이들은 죽은 뒤 다른 사람의 몸으로 다시 태어난 환생이다. 하지만 이 불영사 이야기에 나오는 것처럼, 같은 사람이 한번 죽었다가 다시 살아온 환생은 아니었다. 죽은 뒤 3일 만에 다시 살아나는 게 의학적으로 가능한 지 여부는 말할 일이 아니다. 세상에는 우리가 풀지 못하는 신비로운 이야기가 한 둘이 아니니까.

소멸과 탄생은 아마도 종이 한 장 만큼의 차이도 없는 건 아닐까? 아니, 이 둘은 실은 같은 것의 서로 다른 이름인지도 모르겠다. 그런 면에서 〈환생전기〉에 나오는 이 이야기는 우리 사찰에 전하는 갖가지 흥미로운 얘기 중에서도 가장 드라마틱한 이야기로 꼽을 수 있을 것 같다.

옛 글을 읽는 즐거움
순천 송광사 〈연천옹유산록〉 현판

지성을 살찌우는 독서의 양은 상대적이라기보다 절대적이라고 봐야한다. 그래서 어떤 분야의 공부를 깊게 하려면 그에 필요한 절대독서량이 있을 거라고 생각한다. 옛날 사람이 "모름지기 수레 다섯 대 정도는 채울만한 책을 읽어야 한다(男兒須讀五車書)"라고 한 의미도 이 절대독서량을 말한 것 같다. 독서는 또 정보를 제공해준다. '정보의 홍수'라고는 해도 정보 자체가 사람들에게 다가오는 것은 아니다. 그래서 자신에게 맞는 필요한 정보 분야를 선택해서 꾸준하고 적극적 독서로써 얻어야 한다. 예를 들어 전통문화에 관심이 많다면 기회 되는 대로 옛날 사람의 글들을 찾아 읽는 것도 좋은 방법이다.

미술사는 작품을 놓고 연구하는 분야이지만, 작품 자체의 양식 분석에 그치는 게 전부가 아니고 나아가 그 속에 담겨 있는 당대 사람들의 의식과 사회 상황을 말할 수 있어야 한다. 그래서 불교미술사를 할 때 불상이나 불화 같은 작품도 많이 봐야하지만, 사찰의 역사에 관련된 기문 및 여행기나 시(詩)에서도 중요한 자료를 얻는 경우가 많다.

이 같은 사찰에 관한 글의 지은이 중에는 스님도 있고 또 당대의 내로라하는 유명 성리학자나 문인들도 있다. 조선 중기 이후에 유람기가 사대부 사이에 널리 유행해 많은 선비들이 명산대찰을 찾아 떠난 자신의 여정(旅情)과 거기서 느낀 소회를 기록했다. 당시의 산수 유람

순천 송광사 전경

은 지리나 교통 면에서 최종목적지가 아니더라도 필연적으로 사찰에
들르지 않을 수 없었고, 그래서 사찰과 그 문화재에 대한 서술이 없을
수 없었다. 그래도 어떤 이는 불교가 마뜩치 못한 듯 마지못해 건성
으로 쓰기도 했고, 어떤 이는 자신이 유학자임을 잊은 듯 불교의 오묘
한 이치를 담아 낸 글을 쓰기도 했다. 좋은 글에 담긴 진정한 마음은
어떻게든 드러나서 사람들의 심금을 울리는 법이라 그런 글을 읽으면
마치 오랜만에 만난 친구와 밤새워 도란도란 얘기하는 느낌이 든다.
고금의 세월을 뛰어넘은 대화라는 게 바로 이런 것인가 싶다.

　지금 소개하는 이는 조선 후기 문예의 황금기로 불리는 18세기에 태
어나 당대의 손꼽는 문장가였던 홍석주(洪奭周, 1774~1842)다. 그는 당시
고위관료이자 중년의 나이에 들어선 고매한 유학자였음에도, 어느 날
여행길에 전남 순천 송광사(松廣寺)에 들렀다가 들었던 신기한 이야기
를 꾸밈이 아닌 실제로 받아들이고 이 글을 남겼으니 얼마나 고마운

홍석주가 〈연천옹유산록〉에 그 아름다운 경치를 묘사했던 송광사 우화각(좌)과 삼청각(우)

지 모르겠다. 이 글은 나중에 절에서 현판에 새겨 걸어 두었는데, 홍석주의 문집에도 실려 있지 않은 소중한 문헌자료이기도 하다.

　홍석주는 영의정 홍락성(洪樂性)의 손자이자 우부승지 홍인모(洪仁謨)의 네 남매 중 맏이로 태어났다. 동생 홍길주(洪吉周)는 수양의 방법에 대한 《숙수념(孰遂念)》을 쓴 학자이고, 여동생 홍원주(洪原周)는 시로 낙양의 지가를 올린 여류시인이다. 또 막내 홍현주(洪顯周)도 정조의 둘째 딸 숙선옹주(淑善翁主)와 결혼해 임금의 사위인 부마(駙馬)가 된 당대의 명사로서 그 역시 녹록치 않은 글 솜씨를 지니고 있었다고 알려져 있다. 이런 가정적 분위기야말로 그가 당대 최고의 문인으로 성장하게 된 최고의 선물이었을 것이다. 그의 학문과 문장이 본격적으로 알려지게 된 계기는 1795년의 전강(殿講)에서다. 전강이란 벼슬아치나 학자들이 임금 앞에서 자신의 학문에 대해 강의하는 것을 말하는데 이때 당당히 수석을 차지했다. 또 그 해에 관리들만 따로 보는 시험인 춘당

대(春塘臺)에서도 수석에 올랐다. 요즘 식으로 말하면 '고시 3관왕'이 되었다고나 할까.

관운도 좋아서 관직에 나선 지 10년 만에 정3품 이조참의(吏曹參議)가 되어 관료사회의 꽃이라 할 수 있는 당상관이 되었다. 이후 예순 무렵에 홍문관 대제학을 맡은 뒤 이조판서를 거쳐 좌의정에 올랐다. 이렇듯 그는 학문과 관직에서 모든 것을 거의 다 이루었다고 할 수 있다. 그럼에도 불구하고 성품이 고요하고 겸허해 지위가 정승의 반열까지 올랐지만 평민처럼 처신했다 하니, 성공의 이면에는 바로 이러한 훌륭한 성격이 밑바탕 되었는가 보다. 그는 문장이란 마음을 표현하는 것이므로 인격 수양이 된 다음에야 문학이 이루어진다고 생각했다. 한마디로 여유와 절제를 문장의 기본으로 삼았다는 뜻이다.

이 현판의 제목 〈연천옹유산록(淵泉翁遊山錄)〉의 '연천(淵泉)'은 홍석주의 호다. 시기로 보아 충청도 관찰사를 지낼 무렵에 지은 것 같다. 어느 가을날에 명찰 송광사를 찾아간 첫걸음부터 글은 시작한다.

석곡원에서 왼쪽을 끼고 돌면 나오는 넓고 맑은 강을 끼고 30리를 갔다. 저녁 무렵 오미천(五美川)을 건너니 산과 물의 모습이 그야말로 밝고 아름다워 즐거운 마음으로 바라보았다. 전에 묘향산의 절에 참배한 적이 있었는데, 송광사도 그에 비해 전혀 손색이 없다. 이미 어두워져 주위가 컴컴하건만 단풍나무 숲은 마치 횃불을 밝혀놓은 듯 붉은 빛을 발하고 있다.

시내 위에 삼청각(三淸閣)과 우화각(羽化閣)이 날아갈 듯 세워져 있고, 석문(石門)에는 달이 드리워져 있다. 그 아래로 물이 졸졸 흘러가는데 마치 은하수를 펼쳐놓은 듯이 맑다맑다. 건물 아래로 한 바퀴 돌아본 다음 난간에 기대어 바라보니 온 주변이 티 없이 깨끗하여 한 폭의 그림 같아 별천지에 온 듯하다.

오랫동안 앉아 경치를 음미했다. 밤이 깊어 천왕문과 해탈문을 지나 안으

로 들어가 용화당에서 묵었다. 방이 깨끗하고 잘 꾸며놓아 이게 바로 기원정사가 아니랴 싶었다.

自石谷院左挾 廣淸江行三十里 車馬可馳 暮涉五美步 山容 水姿明媚 可喜 較詣妙香山門 無多遜焉 時已昏黑 楓林列炬 燁燁飜紅 三淸羽化閣 參差飛驚 石門偃月 下通流水 淸潺布漢 周于堂下 踏閣凭欄 灑落澄明 比朝畫所見 尤別區一大的 吟倚良久 夜深由天王門解脫門入 止宿龍華堂 淸房華幄 不類祗桓精舍

석곡원을 출발하여 송광사에 이르는 여정에서 만난 아름다운 산하를 간결하면서도 섬세하게 묘사한 대목이 돋보인다. 전에 갔던 '묘향산의 절'이란 보현사일 것이다. 나는 송광사를 묘사한 숱한 글 중에서 이만큼 정취 있게 그려낸 글을 아직 못 봤다. 절과 자연을 진정으로 사랑하는 사람이 아니라면 써낼 수 없을 것이다. 그가 송광사에 도착한 시각은 저녁때였다. 비록 어둔 밤이기는 해도 삼청각과 우화각 주변을 서성거리며, 그 아래로 흐르는 물빛이 횃불에 반사되는 모습을 감상하고 있는 홍석주의 모습이 눈에 선하다. 별천지에서의 '황홀한 배회(徘徊)'를 경험했을 그가 부럽다. 이번에는 홍석주가 보고 들은 송광사의 역사 가운데 가장 기이한 내용이 나온다. 절에서 내려오는 이야기라고 말하면 사람들은 분명 황당한 소리라고 할 테지만, 이 이야기는 불교도가 아닌 당시의 대표적 유학자가 듣고 전하는 말이니 그럴 수도 없게 생겼다. 홍석주의 이야기를 직접 들어본다.

서쪽으로 치우쳐 관음전이 있다. 기둥머리 위에 동자(童子) 상을 나무로 자그맣게 깎아 올려놓은 것이 보인다. 두 팔을 벌리고 있는 모습인데 두 무릎 이하는 훼손되어 있다. 그렇지만 몸체는 뚜렷하게 남아 있다. 괴이하여 물어보니 스님이 지난 정사년(1797)의 일이라고 하면서 대답해 준다. 한밤중에 삼청각에 불이 났으나 스님들은 잠들어 알지 못하였다.

송광사 〈연천옹유산록〉 현판

그런데 문득 마당에서 "삼청각에 불이야!"라고 외치는 소리가 들렸다. 스님들은 놀라 일어나 문을 열고 보니 깜깜하여 희미하지만 머리를 기다랗게 땋은 동자 하나가 회랑 주위를 돌며 외치곤 관음전 안으로 들어가 사라지는 게 아닌가. 스님들은 그제야 불이 난 걸 알고 모두 나와 불을 끄려 했지만 불길이 번지는 것을 막을 수가 없었다.

절에 전해 내려오는 얘기 가운데 불이 나면 반드시 대장각에 봉안한 불상을 불난 곳으로 향하도록 하라는 말이 있었다. 이에 한 노스님이 그 말대로 불상을 그쪽으로 돌려보았다. 그러자 얼마 안 있어 갑자기 동이로 붓듯이 하늘에서 비가 쏟아내려 불은 순식간에 꺼져버렸다. 그래서 삼청각 말고는 불길이 더 이상 번지지 않아 나머지는 온전할 수 있었다. 일이 진정된 다음, 스님들이 비로소 기이한 일이라고 생각하였다. 이에 향나무로 동자 상을 만들어 봉안했다.

그런데 그 무렵은 선암사(仙巖寺)도 화재가 나서 중건한 지 얼마 되지 않은 때였다. 선암사 스님들이 서로 얘기하기를, '송광사에 신동(神童)이 있어서 불이 번지는 것을 막게 해주었다네. 그래서 상(像)을 만들어 화기를 진압한

다고 하더군. 그걸 가져와 우리 절에 두어 화기를 누르는 것이 어떠한가?'
하여 마침내 그 상을 가져가 선암사에 두었다. 그러자 동자가 여러 번 꿈에
나타나 말했다. '나를 돌려다 놓으라. 이런 짓 두렵지 않은가?'

그러나 스님들은 괴이하게만 여길 뿐 그대로 있었다. 그러다 얼마 안 있어
다시 불이 나 버렸다. 그러자 선암사 스님들은 이 동자 상이 영험이 없다하
여 산의 계곡 사이에 갖다 버렸다. 동자는 이번에는 송광사 스님들의 꿈에
나타나 자신을 찾아가라고 했다. 송광사 스님들은 산을 샅샅이 뒤져 동자
상을 드디어 다시 찾았다. 그런데 찾고 보니 몸체에 손상이 나 있었다. 스님
들은 이번에는 석상으로 만들어 나한전의 처마 사이에 봉안하였다. 이래서
되찾은 목상과 더불어 목상과 석상이 함께 봉안되게 되었다.

스님들이 이 상을 '매산(梅山)'이라고 부르기에 그 뜻이 무어냐고 물어 보았
더니 모두들 모른다고 한다. 지금으로부터 30년이 넘은 일이지만 이 절의
스님들은 그 일을 지금도 똑똑히 기억하고 있다. 또한 거기에다가 동자 상
에 훼손된 모습까지 남아 있다. 내가 직접 그 두 상을 눈으로 확인했으니 허
황하고 징험 없는 일이라고 말하지 못하겠다. 그로부터 수천 칸에 이르는
전각들이 지금까지 한 번도 불타지 않았다니 아닌 게 아니라 이것이 바로
신의 보호가 아니면 무엇이겠는가?

西偏觀音殿 柱頭栱上 安刻木小童子 開兩臂 毀雙膝 但軀體兀然 怪問之 僧言 往在丁巳 三
淸閣中 夜失火 居僧莫之覺急 忽有人大呼曰 三淸閣火 驚起開戶 黑暗中 微見髮髻者 繞廊
而走廻 視之奔入觀音殿 因不見 諸僧並力救火 終不得撲滅 寺中舊傳 寺有火警 必將大藏
閣所安佛 軀向火坐 及是 老僧如其言回佛坐 少頃 雨立飜盆火熄 不復延三淸 以外俱得完
事定 僧徒咸異之 遂刻香壇 像童子而安之 及仙巖災而重新 仙僧相與謀曰 松廣以神童 免
延燒 像以鎭之 蓋取之爲我寺鎭 遂竊搬之 後童子屢夢告 還我且懼之 僧不省尋 復警 於火
遂以爲不靈 擧委之山谿間 童子又發蒙於松之僧 僧廣搜而得之 形毀方其盜喪也 僧徒治石
像安于羅漢殿簷間 及還舊像 木石並存 仍名之曰 梅山 梅山云者無稽不可解 今去三十餘年
居僧歷歷道其事 且跡其成毀 觀厥兩像 不可謂誕幻無徵 且數千間連甍接撫者 歷千歲無災

神所持也

참 기이한 얘기가 아닐 수 없다. 송광사에는 나무로 만든 동자 상이 있어 일종의 수호신처럼 화재로부터 지켜주었고, 이 동자 상을 선암사에서 탐내어 가져갔다가 효험이 없어 버려 송광사에서 다시 찾아와 잘 봉안했다는 이야기는 마치 한 편의 드라마 시나리오를 읽는 것 같지 않은가? '매산'이 무슨 말인지 홍석주나 송광사 스님들도 모른다고 적었는데, 송광사 성보박물관장 고경 스님이 매산은 어린아이를 뜻하는 말임을 문헌자료에서 찾아냈다.

송광사에 관한 많은 글들이 전한다. 사적기도 있고, 비문도 많지만, 송광사의 모습을 모두 1,200자 가까운 장문 속에 정확하고도 정시한 문체로 그려낸 이 글만한 것이 있을까 싶다. 이 글을 보면 옛 글을 읽는 즐거움을 재삼 느끼곤 한다.

고전의 끝자락을 장식한 명작
장흥 보림사 사천문 사천왕상

불교미술 가운데 본질적으로 가장 화려하게 만들고 꾸며지게 되는 것이 사천왕상(四天王像)이다. 대체로 불보살상이나 다른 불교조각 등은 모두 외형이 검박하고 부드러운 표현으로 일관되게 마련이다. 불상에 내재해 있는 자비와 위엄 그리고 섬세함도 이런 바탕 위에서 이루어져 있다. 그래야 불보살 본래의 면목에도 부합하고 이를 본 사람들도 감복해 귀의하는 마음이 우러나기 때문이다. 그에 비해서 사천왕상은 좀 독특한 취향을 보여주고 있다.

우선 위압적으로 만들어 중후한 갑옷을 걸치고 칼 같은 날카로운 무기를 쥐며 험악한 얼굴 표정을 짓곤 한다는 점에서 여느 불교조각과는 다르다. 불법(佛法)과 사찰을 외부의 적으로부터 수호하고 악도들을 물리치기 위한 수호신장들의 우두머리로서 이러한 모습은 자연스럽고 필연적이었다. 적과 싸우려는 사람이 웃으며 상대에게 두 팔을 벌려 보일 수는 없지 않은가.

그런데 이런 위압적인 무장(武裝)과 상대를 떨게 하는 험악한 표정만 보면 사천왕상이란 아주 거칠고 우악스런 존재일 것 같지만, 가만히 보면 뭔가 끌리는 부분이 있다. 그건 바로 화려함과 세련미가 있어서다. 우선 신체가 건장한데다 갑옷에 장식도 달기 마련이라, 예로부터 문인보다 무인의 모습이 더 화려하고 멋있게 꾸며지곤 했다. 그와 마

찬가지로, 사천왕은 불교세계에서 가장 씩씩한 장수이므로 본래 멋있을 수밖에 없었다. 거기다가 사천왕상은 단순히 전사(戰士)로서만이 아니라, 외호신중으로서 사람들이 불세계(佛世界)와 사찰을 찾을 때 가장 먼저 마중 나오는 존재라는 점에서 더욱 이런 차이를 두었던 것으로 보인다. 불교미술의 깊은 맛은 바로 이런 데 있는 것 같다.

기본적으로 무장(武將)인 사천왕상에 화려한 스타일과 섬세한 이미지가 정착된 것은 특히 7세기 중국의 수당(隋唐) 이후다. 많게는 수십 개의 작은 나라들이 저마다 약간의 영토를 지키려 오랫동안 서로 치열하게 싸우던 전란의 시대를 마감하고 처음으로 대륙을 통일했던 수나라, 그리고 곧 이어서 400년을 통치했던 당나라에서는 전쟁보다는 평화를 갈구했고, 사천왕상에도 이런 시대적 분위기가 그대로 반영되었다.

이 시대 사천왕상은 갑옷도 실전용이 아니라 평상복 또는 의전용으로 바뀌고 무기도 상대를 위협하며 겨누는 자세가 아니라 그저 장식마냥 달고 있다. 얼굴도 두 눈을 부릅뜨고 입을 벌려 큰 소리로 호령하는 표정에서 아주 점잖고 위엄 넘치는 표정으로 바뀌었다. 한마디

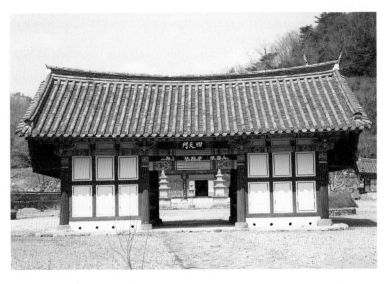

장흥 보림사 사천문

사천문의 사천왕상_ 동방 지국천왕, 남방 증장천왕, 북방 다문천왕, 서방 광목천왕

로 최고의 신사, 멋쟁이 같은 모습으로 바뀐 것인데, 우리나라에서는 감은사 금동 사리장엄에 조각된 사천왕상에서 이런 모습이 잘 표현되어 있다.

전남 장흥 가지산(迦智山) 보림사(寶林寺)에는 국보와 보물로 지정된 철조 비로자나불좌상, 남북 삼층석탑, 석등, 보조선사 창성탑 및 비, 동서 부도 등 우리 불교미술을 더욱 풍요롭고 빛나게 하는 문화재들이 아주 많다. 신라 구산선문 중 하나인 가지산문의 중심사찰이었다는 위상이 고스란히 문화재로 표현된 것인데, 사실 이렇게 무형의 역사에 걸맞은 유형의 문화재가 같이 전하는 경우는 흔치 않다.

앞서 든 문화재들 외에 사천문(四天門)에 있는 사천왕상도 조선시대 불교미술에서 아주 의미 있는 자리를 차지하는 작품이다. 조선시대 후기 사찰 건축의 단정함이 잘 배어 있는 보림사 사천문을 들어서면 좌우 양쪽에 각각 2위씩 들어선 사천왕상이 사람들을 맞이한다. 이 사천왕상들은 현재 전하는 우리나라 사천왕상 중에서 가장 시대가 앞선 것이라는 점에서 의미가 크다. 1780년에 쓰인 〈보림사 천왕금강 중신 공덕기(寶林寺天王金剛重新功德記)〉 현판에 처음 만든 해가 1515년이라고 나오니, 지금으로부터 500년이 더 되었다.

1668년과 1777년에 중수했으나 처음보다 그다지 바뀌지는 않은 것 같고 처음 그대로의 모습이 지금까지 이어져 오고 있다. 조선시대 불상을 통 털어서 봐도 이렇게 연대가 오래되고 확실한 예는 찾기 어렵다. 재질이 목조라는 점도 특징 중 하나다 이 사천왕상들은 대략 높이가 293cm나 된다. 이처럼 거상을 목조로 만들기는 재료 구득이나 조각 기법에서 쉽지 않아서 그다지 많이 남아 있지 않고, 현재 전하는 조선시대 사천왕상 대부분은 흙으로 빚은 소조상(塑造像)이다. 목조 사천왕상의 계보는 이 보림사 사천왕상을 필두로 청도 적천사 사천왕상(1690년), 남해 용문사 사천왕상(1702년), 하동 쌍계사 사천왕상(1704년) 등

이 뒤를 잇는다.

　사천왕상과 함께 있는 금강역사상 2위도 목조인데 높이도 250cm나될 정도로 큰데다가 과장을 피하고 부드러움을 강조한 조각 기법으로 볼 때 사천왕상과 같은 시기에 만든 게 틀림없어 보인다. 사천왕상과 더불어 인왕상이 함께 조성된 경우도 드문 예다. 자칫 전형적이기쉬운 사천왕의 배치에 이 인왕상이 더해지면서 배치에서 단조로움을벗어나 한층 실감을 느끼게 해준다.

　사천왕상을 배치할 때 열십자 모양으로 하면 가장 좋겠지만 그림이나 천왕문 같은 데서는 그렇게 놓을 수 없기 때문에 배치가 간단하지않다. 예를 들어 천왕문 안에 배치할 때는 중앙 통로를 중심으로 좌우에 두 열로 놓아야 하는데, 이렇게 하면 동서남북 구분이 좀 애매해질수밖에 없다. 더군다나 사천왕상들의 모습도 서로 비슷해 분간이 쉽지 않아서, 배치하는 사람이나 이를 보는 사람이나 다소 혼돈스러워하는 경우가 없지 않다. 그래서 같은 사천왕상을 놓고도 보는 사람마다 각각의 이름이나 배치를 다르게 보는 때가 곧잘 있다.

　보림사 사천왕상의 배치는 사천문에 들어서서 오른쪽 공간에 양손으로 칼을 든 동방 지국천왕이, 그 옆에 비파를 연주하는 남방 증장천왕이 앉아 있다. 그 앞에 금강역사상이 있다. 왼쪽은 역시 앞쪽에 또다른 금강역사상이 서있고 그 뒤로 오른손으로 단검을 쥐고 왼손으로 창을 비스듬히 비껴 들고 있는 서방 광목천왕이, 옆에 오른손으로당(幢)을 잡고 왼손바닥에 보탑을 올려놓은 북방 다문천왕이 앉아 있다. 대체로 사천왕상이 사천왕문 같은 전각 안에 배치될 때는 동방 지국천왕과 남방 증장천왕, 서방 광목천왕과 북방 다문천왕이 각각 나란히 짝을 이루는 배치로 놓는 게 일반적이다. 다만 1853년에 그린 구례 천은사 아미타탱화에는 동방 지국천왕과 북방 다문천왕, 서방 광목천왕과 남방 증장천왕이 같은 열에 배치되어 있음을 근거로 해서

보림사 사천문의 목조 금강역사상

이 같은 일반적 배치 이론에 이견이 생겨 연구자마다 조금씩 다른 의견을 갖게 되었다. 예를 들면 보림사 안내판에는 앞에서 말한 것에서 서방을 남방으로, 남방을 북방으로, 북방을 서방으로 각각 다르게 보고 있다. 문화재청의 문화재 해설문도 이들과 또 다르다.

보림사 사천왕상을 전체적으로 보면 모두 머리에 화려한 보관을 쓰고 있고 채색 가득한 갑옷을 입고 두 어깨 위로 천의(天衣) 자락을 부드럽게 흘려내린 모습을 하고 있다. 모두 다 당당해 보이는 신체에서 수호신으로서의 모습이 잘 드러나 있다. 각각의 모습을 좀 더 자세히 살펴보면, 동방 지국천왕은 호화롭게 장식된 보관을 쓰고 두 눈가를 약간 찡그리고 있다. 조선시대 후기에 유행하는 화내는 표정까지는 아니지만 통일신라에 비해서는 좀 더 경직되었다고 할 수 있다. 그에 비

해서 북방 다문천왕은 높직한 보관을 쓰고 미소를 띤 인자한 표정을 하고 있는데 선비형의 눈썹과 긴 턱수염에서 부드러운 문인의 모습을 떠올리기도 한다. 남방 증장천왕은 역시 슬쩍 미소짓는 얼굴이고, 무기 대신 비파를 들고 연주하고 있다. 사천왕상 중에서 가장 편안하고 호감 가는 모습이다. 서방 광목천왕은 눈을 부릅뜨고 입을 꾹 다문 모습인데 보림사 사천왕상 중에서 가장 박력 있고 힘 있는 표정을 짓고 있다.

보림사 사천왕상들에서는 신라·고려의 모습의 온화함이 남아 있으면서도 조선시대 사천왕상의 우악스럽고 거센 모습도 나타나 있는 것을 알 수 있다. 조선시대 사천왕상의 주된 흐름은 분노상(忿怒像)이다. 대부분 두껍고 둔탁한 갑옷을 착용하고 발밑으로 악귀를 밟은 채 분노하는 모습으로 큰소리로 외치듯이 입을 벌리고 있다. 그러나 통일신라나 고려시대만 해도 사천왕상은 그다지 무서운 존재는 아니었다. 화려한 보관에 바람에 흩날리듯 천의자락을 휘날리며 머리카락도 귓바퀴를 돌아 어깨 위에서 여러 갈래로 갈라지는 섬세한 모습을 하고 있다. 얼굴도 보살상처럼 인자하거나 자비롭다고 하기는 어려워도 바라보는 사람이 절로 긴장하고 겁먹을 만큼의 표정은 짓지 않는다. 보림사의 사천왕상은 신라와 고려의 전통을 간직하면서 조선시대 후기의 특성을 선도하고 있다는 점에서 불교조각사적 비중이 매우 크다고 할 수 있다.

보림사 사천왕상이 대중의 관심을 처음 끈 것은 1971년 보수 때 복장(腹藏)으로 150여 점의 경전이 발견되면서부터다. 그 가운데는 조선시대 국어 연구의 귀중한 자료인 《월인석보(月印釋譜)》 권25(보물 745-9호)도 포함되어 있다. 《월인석보》의 총 권수는 24권 혹은 25권으로 추정되어 왔는데 이번에 권25가 새로이 발견됨에 따라 전체 25권으로 구성되었다는 것을 알 수 있었다.

이후 보림사 사천왕상을 비롯해 조선시대 사천왕상에 대해 가장 두드러진 연구 성과를 올린 것은 고(故) 노명신(魯明信) 박사였다. 우리나라 사천왕상의 특징과 가치가 1993년 이후 몇 년 간에 걸쳐 발표된 그의 저작에 잘 드러나 있다. 그녀는 동국대학교 대학원 미술사학과에서 수학했는데, 나는 학과 선배로서 그녀를 볼 때마다 보기 드문 재원이라고 늘 감탄하곤 했었다. 그녀가 공부가 한창 무르익을 때 급작스럽게 세상을 떠나지만 않았어도 우리는 지금 사천왕상에 대해 훨씬 깊은 이해를 갖고 있을지 모른다. 노명신 박사의 연구를 바탕으로 사천왕상에 대한 학계와 일반의 관심이 더욱 깊어졌다. 이런 분위기는 더욱 고조되어 1995년 순천대 박물관의 정밀조사로 이어지며 사천왕상의 팔과 다리 부분에 들어 있는 다수의 복장물이 추가로 발견되었다. 이들은 모두 전적류로서 총 349책이나 되는데 특히 임진왜란 이전에 출판된 64책 중《금강반야바라밀경삼가해》,《상교정본자비도량참법》등 1400년대 후반에 간행된 경전도 있어서 이 사천왕상이 1515년에 조성된 것이라는 기록을 더욱 확신할 수 있게 되었다.

　보림사 사천왕상은 우리나라에서 가장 오래된 목조 사천왕상이며 임진왜란 이전에 조성된 것 중에는 유일하다는 희소성 외에도, 신라와 고려의 부드럽고 섬세한 모습을 잇는 작품이라는 양식적 특징을 지녔다는 점에서도 의미가 크다. 조선시대 중기가 지나서부터는 사천왕상의 표정이 위엄과 위세를 강조하는 쪽으로 바뀌어나간다. 임진왜란과 병자호란이라는 전란이 무장으로서의 사천왕상의 성격이 좀 더 강조되어 나타나도록 한 것으로 보인다. 어떻게 보면 이전까지의 낭만적인 사천왕상은 보림사 사천왕상을 끝으로 사라져버리고, 새로운 시대가 요구하는 무장으로서의 모습으로 전환된 것이라고 할 수 있다. 보림사 사천왕상은 이렇게 고전의 끝자락을 장식하는 기념비적인 작품이다.

전장의 잿더미로 사라질 뻔했던 보물
속초 신흥사 경판

《당서(唐書)》에 '창업(創業)은 쉬워도 수성(守成)은 어렵다(易創業難守成)'는 말이 있듯이, 어떤 일이든 처음 시작하고 성과를 이룬 다음 이를 꾸준히 지켜나가기는 참 어려운 것 같다. 문화재에도 이런 말은 그대로 적용된다. 볼 때마다 어떻게 이런 훌륭한 작품을 만들었을까 감탄하면서 또한 그를 위해 쏟아 부었을 작가의 엄청난 고뇌에 맘속으로 경의를 표한다.

이런 훌륭한 문화유산을 물려받은 현대인으로서 이를 잘 보존하고 지켜나가는 일 역시 작품의 감상에 못지않게 중요한 일이다. 하지만 문화재 보존의 실천은 늘 기대에 못 미치는 것 같다. 국보 1호 숭례문은 어처구니 없는 관리 부실로 전소된 뒤 복원되고 나서도 늘 부실시공 논란이 끊이지 않는다. 우리 민족의 자존심 석굴암은 본존불 대좌에 금이 갔으며 건축미의 대명사 격인 부석사 무량수전의 기둥마저 뒤틀렸다. 우리 문화재 보존 인식에 분명 큰 문제가 있지 않고서야 이럴 수는 없다.

우리 문화재를 아끼고 살피는 일에 너와 나가 따로 있을 리 없다. 문화재란 민족의 소중한 정신 가치가 담겨져 있으니 잘 보존해 후대에 물려주어야 한다는 생각을 우리 모두 누구나 갖고 있어야 한다. 사람의 힘이란 놀라운 것이어서 때로는 한 개인이 국가도 하지 못할 일을

해내기도 한다. 전쟁 중이라는 아주 어려운 상황 아래 십중팔구 전장의 잿더미로 사라질 순간에 있던 문화재를 한 개인이 살려냈던 실화한 대목이 바로 그런 예일 것이다.

이 실화는 지금 강원도 속초 신흥사(新興寺)의 보제루에 보관되고 있는 조선시대 목조 경판(經板) 문화재들에 관한 이야기다. 경판이란 경전을 종이에 인쇄하기 위해 나무에 새긴 판목인데, 해인사 '고려대장경판'이 가장 널리 알려져 있다. 우선 신흥사 경판들이 어떤 것인지 설명해야겠다. 이 경판들은 1658년부터 조선 후기에 걸쳐 만들어졌다. 신흥사에서는 이 경판을 잘 보관하기 위한 전용 건물로 1661년 해장전(海藏殿)을 짓기도 했는데, 해장전이 없어지면서 1858년 보제루로 옮겨져 오늘에 이른다.

1788년에 쓰인 〈해장전 중수기〉에는 지금보다 훨씬 많은 경판들이 있었다고 나오는데, 지금도 총 19종 269점이 있으니 결코 적은 숫자는 아니다. 내용도 다양해 《묘법연화경》·《불설대부모은중경》·《반야심경주》 같은 대승 계열의 경전, 《운수단가사》·《천지명양수륙재의찬

속초 신흥사 전경

302

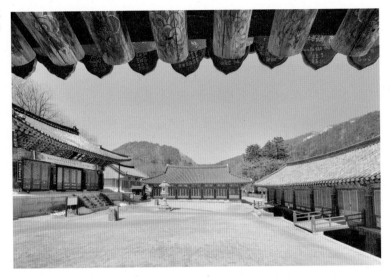

신흥사 극락보전(좌)과
보제루(우)

요》·《수설수륙대회소》·《수륙무차평등재의찰요》·《승가일용식시묵
언작법》·《제반문》·《식당작법》 등의 불교의식 관련 문헌,《진언집》·
《불정심다라니》 등의 진언 다라니류,《대원집》·《선생집》 같은 고승문
집 등이 있다.

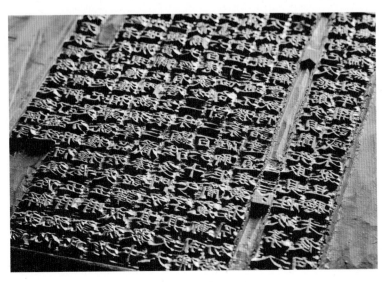

신흥사 경판
《마하반야바라밀다심경》

우리나라 절 가운데 경판을 보관하고 있는 곳이 물론 적지 않지만 신흥사 경판들은 어려운 내용의 책보다는 불교를 쉽게 해설해 많은 보통 사람들이 불교에 가까이 다가올 수 있는 기본적인 내용을 담은 책과, 실질적으로 사찰에서 필요한 의식에 대한 실용서 경판들이 주류를 이룬다는 특징이 있다. 이는 당시 사찰을 찾는 사람들이 조선 초기에는 왕실과 양반 계층 위주였다가 후기에 들어서면서 서민층으로 이동했던 불교사적 정황과도 관계가 깊다.

그 같은 관점으로 보면 신흥사에서 1658년 《불설부모은중경》 경판을 만든 것도 단순히 불교 경전 하나를 펴낸 것 이상의 의미가 있다. 조선시대 유학자들의 입장에서는 불교의 모든 교리가 그들의 이념이나 가치관과 너무나 동떨어지게 보였다. 특히 그들에게는 스님들의 출가가 성리학의 가장 큰 가치인 부모와 임금에 대한 효와 충성을 정면으로 부정하는 행위라고 보아 '무부무군(無父無君)', 곧 '부모도 모르고 임금의 은혜도 모르는' 배은망덕이라고 공격했다.

그러나 반대로 불교적 입장에서 볼 때 출가는 부모뿐만 아니라 사바세계를 구제한다는 '더 큰' 효와 충의 정신을 실천하는 일이다. 이런 심오한 의미를 구체적으로 표현한 책이 《불설부모은중경》이다. 이 경전은 부처님이 설한 부모의 은혜를 다룬 내용이어서 불교를 '오랑캐의 도'라고 손가락질 하며 경전을 백안시하던 유학자들도 이 책만큼은 나름대로 인정을 할 수밖에 없었다. 불교 억압의 시기에도 이 경전은 비교적 활발하게 인쇄되어 유포된 것은 불교의 유일한 활로를 열어준 책이었기 때문이다.

조선시대 전반에 걸쳐 불교는 엄청난 탄압을 받으며 힘든 시절을 이어가야 했지만, 그나마 양반과 남성 중심의 사회에서 억압받던 서민과 부녀자들이 마음을 달래고 힘을 얻을 곳으로 절을 찾았던 것이 불교계가 무너지지 않을 수 있던 큰 힘이 되었다. 몇 줄 진언을 외는 간

단한 염불과 그런 행위에 의해 극락왕생이 약속되는 다라니 신앙 같은 것은 상대적으로 사회의 약자였던 사람들에게는 크나큰 위안이 되었을 것이다.

따라서 신흥사의 목조 경판 중 《진언집》 등의 다라니 경전은 조선 후기 불교계의 흐름을 알 수 있는 중요한 자료이기도 하다. 일반 불서(佛書)는 18세기부터 간행 빈도가 줄어드는 추세인데 반해 다라니경·진언집은 16~18세기에도 꾸준히 간행되어 이 기간 발행된 불서의 40%나 될 정도로 조선 후기 내내 유행되었다. 특히 신흥사의 《진언집》 경판은 조선시대에 간행된 여러 진언집 종류 중에서도 서지(書誌) 면에서 가장 완벽한 축에 든다. 또 한자의 용법을 한글로 설명하고, 범자를 한글로 표시한 편집 형식도 매우 드문 편이어서 희귀성이 높고 국어 연구의 중요한 자료가 되기도 한다.

지금까지 신흥사에 간직된 경판의 내용과 가치를 설명했는데, 이제 60여 년 전 한국전쟁의 와중에 불길 속에서 재로 사라질 뻔했던 신흥사의 경판들이 한 사람의 노력으로 극적으로 보존될 수 있었던 잘 알려지지 않은 이야기를 할 차례다. 한겨울의 매서운 찬바람이 몰아치는 어느 날 한 육군 부대가 숙영하기 위해 신흥사 경내에 주둔하게 되었다. 바삐 움직이는 부대원 사이로 호리호리한 몸매에 빛바랜 군복을 헐겁게 입은 한 청년 장교가 느릿느릿한 발걸음으로 경내 이곳저곳을 다니고 있었다. 그가 쓴 군모와 군복 가슴에는 중위 계급장이 달려 있다.

그는 평소 불교와 특별한 인연이 없었고 신흥사가 태어나 처음 대면하는 큰절이어서 신기한 마음으로 여기저기 구경하는 중이었다. 스물 두 살의 이 청년 장교는 안동공립중학교 영어교사였는데 전쟁이 일어나자 입대하여 국군 보병 제11사단 제9연대에 소속되었다. 겨울로 들어설 무렵 국군은 38선을 넘어 2차 북진 중이었고 이 날 그가 속

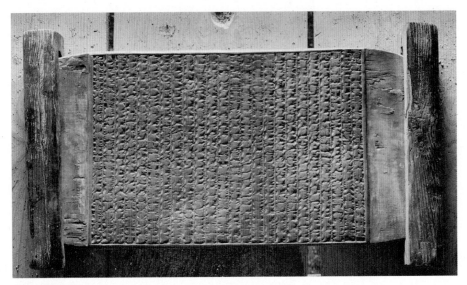
신흥사 《진언집》 경판

한 부대는 진격 도중 숙영을 위해 신흥사에 주둔하게 된 것이었다.

부대가 자리를 잡자 그는 잠시 쉬면서 주변을 둘러보다 추위에 언 몸을 녹이려고 경내에서 불을 피우고 있는 병사들 무리로 가까이 다가갔다. 그는 이글거리는 불길을 무심히 바라보다가 깜짝 놀랐다. 장작이나 나뭇가지만 타는 줄 알았던 불 속에는 한눈에 봐도 귀중해 보이는 목판들이 함께 타고 있는 게 아닌가! 그는 곧바로 부대장에게 달려가 상황을 설명하고 귀중한 민족의 문화재를 회수하도록 지시해 달라고 요청했다. 부대장도 그의 단호한 의견을 심각하게 받아들여 즉시 불을 끄고 경판들을 한 조각까지 빠짐없이 끄집어내 원위치에 도로 갖다놓도록 명령을 내렸다. 이렇게 해서 비록 일부는 이미 상해버리기도 했지만 나머지 경판들은 불구덩이에서 살아남을 수 있었다.

이 젊은 장교는 전쟁이 끝난 후 언론계와 학계의 중진이 되었고 나아가 우리나라 사상계에 큰 영향을 미친 인물이 되었으니 그가 바로 리영희(1929~2010) 교수다. 그가 지은 《전환시대의 논리》(1974)는 청년들

신흥사 보제루의 경판고

의 정신적 지침서처럼 여겨졌던 필독서였다. 리 교수는 1988년에 펴낸 자신의 회고록 《역정》에서 한국전쟁의 와중에 자칫 불쏘시개로 속절 없이 사라질 뻔 했던 신흥사 경판을 살려냈던 일을 자세히 회고했다. 그는 전쟁이 끝난 뒤 자신이 구한 이 경판에 계속 관심을 갖고 있다가 회고록을 내는 기회에 당시의 정황을 자세히 전한 것이다.

리 교수는 그때까지 불교를 접할 기회가 전혀 없었기에 불교 문화 재에 대한 지식도 거의 전무했다. 다만 장작으로 전락해 불속에서 타 고 있는 경판이 유서 깊은 사찰에 보관되어 있던 것이니 당연히 잘 보 존되어야 한다고 생각해 그렇게 행동했던 것이다. 그런데 그는 이렇게 민족의 문화유산을 구한 뒤에도 한동안 자신이 구한 문화재에 어떤 가치가 있는지 전혀 몰랐다. 그로부터 한참 뒤에야 한 지인으로부터 이 경판이 한자·한글·범어의 세 종류 문자로 쓰인, 국내는 물론이고 세계 불교계에도 유일한 더 없이 소중한 문화재라는 얘기를 들었노라 고 했다.

또 언젠가 이 일을 한 불교인에게 우연히 말한 적이 있었다. 이야기를 듣고 난 상대는 정색을 하면서, "그것은 그때 부처님이 어린 육군 중위 리영희의 모습을 빌려서 나타나 불구덩이에서 경판을 건져낸 것입니다."라고 칭찬했다. 하지만 리영희는 그 말에 우쭐해 하지 않았다. 그런 추임에 오히려 몸을 낮추며, "그것까지는 알 수 없으나, 아무튼 조국을 사랑하는 마음에서 나온 나의 작은 행동이 결과적으로 전장의 불길 속에 없어질 뻔 했던 소중한 우리 문화재를 구한 것이니 그저 다행일 뿐"이라고만 했다 한다.

민족의 자랑스러운 문화재를 구해낸 사람이면서도 이렇게 소박하고 겸손하게 말할 수 있다니 그 마음이 얼마나 아름다운지 모르겠다. 불교에 문외한이었던 그는 중년 넘어서 자신이 신흥사 경판을 지켜낸 게 우연이라고 생각하지 않고 불교를 열심히 공부했다. 《법보신문》의 고문을 맡은 것도 그 무렵이다. 전쟁의 와중에 아무도 돌보지 않아 잿더미로 사라지기 직전까지 갔던 신흥사 경판들은 한 사람의 문화재에 대한 사랑으로 극적으로 위기를 벗어나 오늘날 전해질 수 있었다. 그는 불교가 무엇인지도 모르는 사람이었지만 누구보다 앞장서서 문화재를 구해냈다. 인연소기(因緣所起)란 정말 오묘하다 하지 않을 수가 없다!

VI. 이 땅 위에 펼쳐진 극락세계 건축, 문화유적

전각의 유형과 가람배치, 절터

사찰에는 다양한 목적과 이름을 지닌 건축이 있는데, 가만히 들여다보면 이들이 그냥 들어선 것이 아니라 일정한 패턴으로 자리 잡고 있음을 알 수 있다. 우선 건물이 배치되는 터는 산사(山寺)라면 당연히 아래에서 위로 올라가는 완만한 산지형(山地形) 구조를 하고 있고, 평지 사찰이라 하더라도 경내의 한가운데보다 뒤쪽으로 조금 높다랗게 축대를 쌓고 그 위에 중심 공간을 마련한 일관된 원칙을 보게 된다. 이들을 예배와 경배의 공간, 수행과 거주의 공간, 사찰 경계의 공간에 자리한 건물 등으로 크게 나누어 보면 사찰 건물의 의미가 더 잘 이해된다.

예배와 경배를 하기 위한 공간에 자리한 건물들을 통틀어서 전각(殿閣) 혹은 법당(法堂)이라 부른다. 각각의 전각 이름은 그 안에 봉안하는 불보살상의 존명(尊名), 곧 이름에 따라 달라진다. 우리나라 사찰에서는 석가불의 대웅전, 아미타불의 극락전, 약사불의 약사전, 비로자나불의 비로전 등이 가장 많이 나타나는 이름이다. 또 불상 외에 보살상을 봉안하는 관음전, 문수전, 보현전도 있고 그 밖에 석가불의 제자들을 위한 팔상전과 나한전, 응진전도 우리나라 사찰에서는 빠짐없이 자리한다. 산신을 위한 산신각, 사람들의 운명을 관장한다는 칠성을 봉안한 칠성각, 홀로 수행해 진리를 깨우친 독성을 기리는 독성각이 있거나 이 세 전각을 하나로 합친 삼성각은 우리나라 사찰에만 있

는 독특한 건물이다. 불교가 전래되기 이전부터 있어왔던 민간 신앙을 불교가 융합하면서 사찰 건축의 한 축으로 자리 잡게 된 것이다.

수행과 거주의 공간에는 스님과 수행자들이 참선하고 공부하는 선방과 강당 그리고 생활하고 머물기 위한 승방 또는 요사(寮舍) 등의 건물이 자리한다. 전각, 법당이 사찰의 주요 건물인 것은 맞지만, 사찰을 가꾸고 가치를 더욱 빛낸 것은 그곳에서 살아왔던 수행자들이었으므로 이들의 공간도 의미는 작지 않다.

사찰과 주변의 경계는 보통 일주문(一柱門) 등의 문이 담당한다. 사찰의 문으로는 일주문 외에도 불이문, 천왕문, 금강문, 해탈문 등의 이름도 많이 보인다. 재미있는 점은 우리 사찰의 문은 늘 열려 있고 또 거기에 딸려 있어야 할 담장이 없다는 것이다. 사찰의 문은 굳이 진속을 구분하고 안팎을 나누려는 게 아니라 그 반대로 이 둘을 서로 이어준다는 상징으로 달아냈기 때문이다. 그 밖에 2층으로 된 누각도 경내 출입문으로 사용되는데, 자연에 잘 어울리면서 사찰의 경관을 더욱 아름답게 해준다.

전각을 비롯한 사찰의 건물은 모두 목조건축이라 석불이나 석탑처

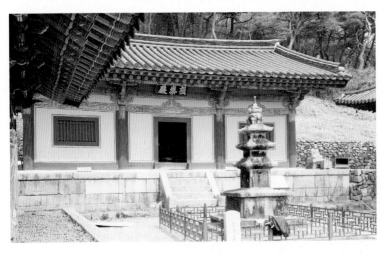

우리나라 목조건축 중 가장 오래된 안동 봉정사 극락전

럼 천 년이 넘은 작품이 지금까지 전하는 것은 없고, 안동 봉정사 극락전, 영주 부석사 무량수전 같이 고려 후기에 지은 것이 가장 오래된 건축물이다. 현재 대부분 사찰의 고건축은 조선시대 중후기에 창건되어 여러 차례 수리를 거치며 전해오고 있다. 목조건축은 이렇게 불상이나 사람이 머무는 공간을 위함이고, 석탑·석등·부도 같은 석조건축은 특별한 장엄과 기능이 강조된 건축이므로 석조문화재로써 별도로 이해하는 게 좋다.

사찰의 건축물을 하나하나 따로 보는 게 아니라 전체로 묶어 종합적인 의미를 이해하려 할 때 '가람(伽藍) 배치'라는 말을 쓴다. 고건축 하나하나가 건축사적 의미를 갖고 있지만, 거기에 그치지 않고 시야를 넓혀 그 건물을 포함해 그것이 자리한 지역을 하나의 문화유적으로 바라볼 때 더욱 의미가 깊어지는 경우가 많다.

가람이란 '절의 공간'이라는 말로 바꿔 쓸 수 있으며 가람 배치를 통해 사찰 안에 자리한 여러 건축들의 구조적 의미를 알아챌 수 있는 것이다. 사찰의 건물은 그것이 경내의 다른 건물들과 잘 어우러지고 나아가 가람 전체와 조화를 이루도록 하기 위해 짓기 마련이라 가람 배

고려 후기의 양식을
간직한 영주 부석사
무량수전

치는 사찰의 계획 건축적 측면을 이해하는 데 수적으로 지녀야 하는 관점이기도 하다. 사찰이라는 공간은 역사와 문화와 기술이 한데 어우러진 종합문화공간이며, 이를 효과적으로 배치하기 위한 가람 배치는 시대에 따라 저마다 조금씩 특색이 있기 때문에 이를 잘 이해하는 것은 중요하다.

건축과 더불어 사찰에 담긴 불교문화를 종합적으로 이해하는 데 중요한 개념 하나가 '문화유적'이다. 문화유적이란 옛날 역사와 문화의 흔적이 남아 있는 자리라고 정의해볼 수 있다. 한 때 흥성했던 모습은 사라졌지만 그 자취가 전하고 또 여기에 관련 이야기까지 남아 있는 경우가 많아 우리 문화를 얘기할 때 빼놓을 수 없는 부분이 되는 것이다. 불교에 관련된 문화유적이라면 절터가 가장 대표적이라 할 수 있다. 지금은 탑이나 석등 또는 주춧돌만 몇 개 남아있을 뿐이라 하더라도 오래 전의 역사와 전설은 사라지지 않고 오롯이 남았으니 그야말로 좋은 문화유적인 것이다. 그 밖에 꼭 절터가 아니더라도 불교문화재나 이야기가 전해오는 자리도 문화유적의 하나로 봐야할 것이다.

사람들의 믿음과 소망이 모여 가람이 탄생하고 거기에 온갖 애환이 깃들며 오랜 세월을 지나 지금까지 전해온다. 여기에 전설과 설화 그리고 역사가 담기게 되므로 불교 문화유적에는 갖가지 '이야기'들이 깃들어 있기 마련이다. 문화유적의 흔적과 자취를 들여다보며 이 이야기에 귀기울여보면 우리의 역사와 문화를 대하는 감수성이 더욱 풍부해질 수 있다. 불교는 1,600년이라는 오랜 시간 동안 우리와 함께 했기에 단순히 종교라는 범위를 넘어서 생활 깊숙이 자리해 있으니, 평범해 보이기만 하는 문화유적에서도 잊혔거나 묻혔던 역사를 다시 찾아낼 수도 있다. 이렇게 겉에 드러나 있는 모습이나 현상 이상으로 볼 것과 생각하게 하는 요소들이 담뿍 담겨 있으니 문화유적은 우리 문화의 지평선을 더욱 넓혀주는 곳이라고 할 수 있다.

나의 잊히지 못하는 바다
경주 문무대왕릉

문화재를 한 마디로 정의하기란 참 어렵다. 문화재를 겉으로 본다면 '멋'과 '역사'가 핵심이지만, 실상은 인간 삶의 갖가지 흔적과 자취가 그 속에 어우러져 있어서 그냥 보고 지나쳐서는 안 될 존재이기 때문이다. 문화재를 겉만 아니라 속까지 들여다볼 수 있는 안목이 있다면 참 좋을 텐데, 그런 경지에 오르는 건 참 어려운 것 같다. 이렇게 삶의 흔적이 담겨 있기에 감흥도 따라 있기 마련이어서, 감흥이 없는 문화재는 화석 같아 보인다. 역사와 감흥이 담긴 문화유적 중 하나가 문무대왕릉(文武大王陵)이 아닌가 한다. 문무대왕이 승하한 681년에 조성되어 1,300년이 넘은 고고함을 지닌 이 왕릉은 세계의 다른 모든 왕릉이 땅 위에 세워진 것과 달리 바다에 떠 있는 바위섬에다 마련된 세계 유일의 해중릉(海中陵)이라는 점에서도 단연 돋보인다.

경주 양북면 봉길리 감포 앞바다에 자리한 이 바위섬이 문무왕릉으로 알려지기 전에는 미역을 따던 해녀들이 고된 물질 중에 들러 한숨 돌리던 쉼터였다. 또 바닷가에서 200m밖에 떨어져 있지 않아 아주 가깝게 느껴져 문무대왕릉으로 알려진 직후에 잠시 거센 바닷물에도 불구하고 관광객들을 배에 태워 실어 날랐던 적도 있다. 하지만 요즘은 안전 문제도 있고 문화유적으로 지정되기도 해서 해녀도, 관광객도 이 섬에 건너가는 일은 없어졌다. 하기야 용으로 화한 문무왕이 잠든 곳

인데 누구든 쉽게 범접할 만한 곳이어서야 되겠는가.

　이곳에선 '대왕암'으로 불리던 이 바위섬이 문무왕의 해중릉이라는 것은 여러 기록에 이미 전하고 있었다. 예를 들어 《삼국사기》〈문무왕〉조를 보면, "(문무왕이) 여러 신하들을 모은 다음 자신이 죽으면 동해 입구에 있는 커다란 바위 위에 장사지내라고 유언했다(群臣以遺言葬東海口大石上)"라는 구절이 있다. '동해 입구의 커다란 바위'란 바로 이 대왕암을 가리킴은 물론이다. 문무왕(재위, 661~681)은 백제와 고구려를 차례로 무너뜨리며 삼국을 통일해 천년 왕국 신라왕조 중에서도 가장 두드러진 업적을 이룬 임금이다. 그런 그가 죽음에 임박해서 가장 근심되었던 것은 자기를 믿고 따르며 험한 시대를 함께 살아왔던 백성들이었다. 그가 자신의 유골을 묻을 장소로 바다에 떠있는 바위섬을 선택한 것도 오로지 백성의 안위를 걱정한 때문이었다. 《삼국사기》에 기록된 다음과 같은 그의 유언을 보면 과연 이런 살뜰한 군주가 다른 나라 어디에 또 있었을까 싶기도 하다.

경주 감포 대왕암

우리 강토는 삼국으로 나누어져 싸움이 그칠 날 없었다. 이제 삼국이 하나로 통합돼 한 나라가 되었으니 백성들은 평화롭게 살게 될 것이다. 허나 동해로 침입하여 재물을 노략질하는 왜구가 걱정이다. 내가 죽은 뒤 용(龍)이 되어 불법(佛法)을 받들고 나라의 평화를 지킬 터이니 나의 유해를 동해에 장사지내라. 화려한 능묘는 공연한 재물의 낭비이며 백성을 수고롭게 할 뿐 죽은 혼은 구할 수 없다. 내가 죽고 열흘 뒤에 화장할 것이며, 검약하게 행하라.

이 유언 속에는 죽음 직전까지도 오로지 백성의 안위를 근심하던 문무왕의 백성 사랑의 마음을 읽을 수 있다. 어떤 이는 삼국통일을 문무왕의 가장 큰 업적으로 든다. 그렇지만 이 통일전쟁의 와중에 세 나라의 무고한 백성들이 얼마나 많이 희생되었을까? 그런 회한이 없는 통일전쟁은 비록 승리한 전쟁이었다 하더라도 역사의 차가운 시선을 받을 뿐이다. 문무왕이 전쟁을 위한 전쟁을 했다고는 생각하지 않는다. 다만 그는 역사의 도도한 흐름을 거역할 수 없었고, 자신에게 주

경주 문무왕릉 내부

어진 임무를 그저 충실히 이행하려 했을 뿐일 것이다. 그리고 그는 이 험난한 시대를 함께 해준 백성들에게 늘 미안함과 고마움을 느꼈고, 그런 마음은 자신이 죽으면 용이 되어서라도 바다를 지키며 백성들을 지키고자 하는 염원으로 이어졌던 것이다. 만일 우리가 그를 '왕중왕' 이라 부를 수 있다면 바로 이처럼 사람을 사랑하고 아끼는 마음이 있어서일 거라고 생각한다. 그리고 그런 그의 마음이 가장 직접적으로 표현된 것이 바로 경주 동해 앞바다에 떠있는 작은 섬 대왕암, 곧 문무대왕 해중릉일 것이다.

문무왕릉의 실재에 대해서는 조선시대까지도 잘 전하고 있었다. 《세종실록》〈지리지〉(1454), 《신증동국여지승람》(1530) 등에도 문무대왕릉에 대한 언급이 나오고, 조선시대 후기에 경주 부윤으로 부임한 홍양호(洪良浩, 1724~1802)는 이곳을 찾아 감회에 젖어 아름다운 문장을 짓기도 했다. 근대에 와서는 우리나라 미술사학의 비조로 일컬어지는 고유섭(高裕燮, 1905~1944) 선생도 1940년 감포 앞바다에서 문무대왕릉을 바라보며 커다란 감흥을 받았다. 그가 남긴 〈나의 잊히지 못하는 바다〉, 〈경주 기행의 일절(一節)〉 등의 명문은 이 문무왕릉에 대한 절절한 마음을 적은 글이다.

그런데 사람들의 기억이란 참 이상해서, 얼마 안 되어서 이 해중릉을 까맣게 잊고 있었다. 모든 이들이 일제강점기와 연이은 한국전쟁 등 힘든 세파에 시달리며 고단하고 팍팍한 삶을 살다보니 그랬는지 모르겠다. 그러다가 문무대왕릉이 다시 사람들의 시선을 사로잡게 된 것은 고유섭의 제자 황수영(黃壽永, 1918~2011) 선생의 힘이 컸다. 그는 1961년 동국대학교 인도철학과 학생들을 인솔해 경주에 수학여행을 갔다가, 마침 파도가 잔잔한 틈을 이용해 작은 어선을 빌려 학생들과 함께 이 바위섬까지 건너갔다. 스승 고유섭은 비록 직접 이 섬에 발을 디딘 적은 없지만, 이 바위섬이 문무왕릉임을 잘 알고 있었기에 생

전 제자에게 "언젠가 꼭 경주 앞바다의 문무대왕릉을 찾아보라."라고 당부했고, 황수영 선생은 이 말씀을 잊지 않았다가 이때 처음 실천에 옮긴 것이다. 멀리서 보면 그저 자그만 바위섬 같아 보였지만 바다를 건너와 보니 인공적으로 가로 세로로 돌을 쪼아내 물길을 냈던 흔적이 뚜렷했다. 거기에다 육지에서 가져온 게 분명한 커다랗고 육중한 바위가 그 밑의 어떤 장치를 덮고 있는 뚜껑돌 같은 역할을 하고 있는 모습 등도 금세 알아봤다. 바위 중앙에 십자로 파낸 인공 수로도 분명히 드러나 있었다. 아무리 큰 파도가 치더라도 바위 안쪽 공간의 수위는 항상 일정하게 유지되도록 하는 장치였다. 어느 면으로 보더라도 전설처럼 전하는 문무대왕릉이 바로 이곳임이 증명된 것이다.

문무왕의 유언에도 나오고, 또 평소 스승이 늘 말씀했던 문무왕 해중릉임을 직접 보았다는 점에서 황수영 선생은 환희에 젖었다. 얼마 뒤 상경한 그는 그 감흥을 우연한 기회에 한 신문사에 알렸는데, 이 신문사가 이 이야기를 '문무왕릉 신(新)발견'이라는 제목으로 커다랗게 소개했다. 엄격히 말하면 새롭게 발견한 것은 아니지만, 당시엔 누구나 그것을 기억하지 않았으니 '신발견'이라 해도 될 것 같았다고 본 것 같다. 이 기사는 당시 많은 화제를 뿌렸고 이에 다른 신문들도 대서특필할 정도로 연일 커다란 관심을 불러일으켰다.

문무대왕릉과 연결되는 유적이 감은사(感恩寺)와 이견대(利見臺)다. 죽은 뒤에 용으로 화신해 동해를 지키던 문무왕이 밤에 돌아가 쉬기 위한 곳이 감은사이고 그의 아들 신문왕이 아버지가 보고 싶을 때마다 감포로 와 멀리 문무대왕릉을 바라보던 곳이 이견대인 것이다. 신화 같은 이야기지만, 적어도 신라인들은 그렇게 믿었다. 《삼국사기》나 《삼국유사》에는 신문왕은 감은사와 이견대를 여러 번 찾았던 기록이 나온다. 따라서 감은사·문무왕릉·이견대는 하나로 연결되는 문무왕 관련 유적인 것이다. 1970년 황수영 선생을 비롯한 조사단이 예로

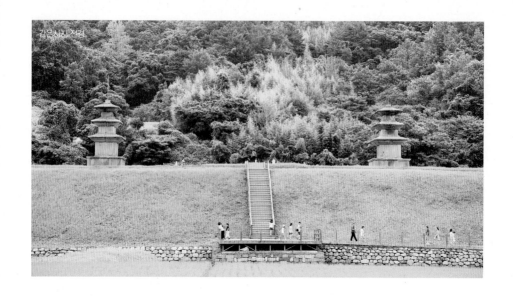
감은사지 전경

부터 이견대 자리라고 전해오는 몇 군데를 촌로들로부터 탐문한 다음 그 중 가장 가능성 높은 곳에 정자를 짓고 '이견정'이라는 편액을 달았다. 하지만 황수영 선생은 40년이 지나서 이견정 자리를 다시 한 번 곰곰이 따져봤다.

여러 차례 현지를 답사하면서 혹시 다른 자리에 신문왕이 행차하던 이견대가 있지 않을까 생각한 것이다. 그리고 "지금 이견정 자리는 조선시대의 역원(驛院)이 있던 곳이고, 이견대는 다른 곳에 있었다."는 새로운 결론을 얻었다. 다른 곳이란 어디를 가리키는 것인가? 지금 이견정 바로 뒤, 경주로 향하는 929번 도로와 나정 방면으로 뻗어 있는 31번 도로가 만나는 길을 건너면 바로 대본초등학교가 나온다. 학교 정문 옆으로 난 조그만 산길을 따라 10분 쯤 올라가면 문득 평평한 대지가 나오고, 무성한 풀 더미 밑에 몇 무더기의 돌무지가 보인다. 대지 아래는 한눈에 봐도 삼국시대 것으로 추정되는 석축도 있다. 황수영 선생은 이런 조건들을 면밀히 검토한 후 이 자리를 새로운 이견대 자리로 확신했다는 것이다. 여기에 서면 지금의 이견정에서 보는 것보다

이견대에서 바라다본
문무왕릉

문무왕릉이 훨씬 가깝고 잘 보인다. 이런 입지만 보더라도 이견대 자
리로 봐도 충분할 것 같다. 이견대로 추정되는 고개 정상에서 능선을
따라 내려가면 신라 사람들이 이용하던 옛길이 나오는데 이 길로 쭉
가면 기림사(祗林寺)에 닿는다. 기림사는 신문왕이 문무왕릉을 보고 궁

원래의 이견대로
추정되는 곳

대왕암이 바라다보이는 입구에는 문무왕과 대왕암에 주목한 우리나라 최초의 미술사학자 고유섭, 대왕암이 전설의 문무왕 수중릉임을 밝힌 황수영 박사의 글을 새긴 돌이 서 있다.

에 돌아가는 길에 하룻밤 묵던 곳이었다.

황수영 선생은 훗날 스승을 기리고자 스승의 글 〈나의 잊히지 못하는 바다〉를 새긴 비석을 감포 바닷가에 세웠다. 그는 평소 불초소생에게 자신이 문무대왕릉의 존재를 사람들에게 널리 알리게 된 것은 곧 스승의 유지를 가슴에 새기고 잊지 않았기 때문이었다고 말하곤 했다. 나는 그 분의 한 제자로서 그런 모습을 곁에서 보며, 가르침과 배움의 숭고한 행위가 스승에게서 제자로 이어지는 '사자상승(師資相承)'이란 바로 이런 걸 두고 하는 말이구나 하고 느끼곤 했었다. 세계 유일의 해중릉 문무왕릉은 비단 우리나라뿐만 아니라 인류의 소중한 역사 유적이기도 하다. 이 문무대왕릉을 유네스코의 '세계문화유산'에 등재되도록 하는 건 어떨까? 그럴 만한 가치는 충분할 것 같은데.

가장 널리 알려진 국보

영주 부석사 안양루

절의 영역을 '사역(寺域)'이라 하는데, 한 절의 규모나 사격을 가늠할 때 사역을 거론한다. 절 입장에서도 자기 절의 사역을 외부에 표시하는 일은 필요했을 것이다. 이를 위해 삼국시대에서 고려시대까지는 당간지주를 세워 그 입구를 표시했고, 조선시대에 와서는 그 역할을 일주문이나 불이문 등이 대신했다. 사역은 이렇게 넓은 의미의 사찰 전체 구역을 뜻하는 말이고, '경내(境內)'라고 할 때면 특히 금당과 법당들이 모여 있는 공간을 한정해서 가리키는 게 보통이다. 평지 가람의 경우 사천왕문 등을 들어서면 경내에 들어서게 되는 게 일반적이다.

그런데 우리나라 사찰의 대부분을 차지하는 산지 가람은 산에 자리한 입지적 특성상 문 대신에 대개 누(樓)를 통해 경내로 들어서게 되어 있다. 그래서 어찌 보면 누는 곧 절의 얼굴이기도 한 것 같다. 누는 가람 공간의 한 축으로서 경내의 출입이 이루어지는 곳이고, 또 주산(主山)에서 흘러내려온 기운이 가람에 가득 담긴 채 바깥으로 빠져나가지 않도록 한다는 풍수의 의미도 간직한다. 산사의 누가 늘 웅장하고 기운차 보이는 것도 그런 까닭이다. 흔히 '누각(樓閣)'이라고 해서 누와 각을 한 단어처럼 쓰지만, 엄밀하게 보면 누는 '사방을 바라볼 수 있도록 문과 벽이 없이 다락처럼 높이 지은 2층집'이고, 각은 '절·궁궐·객사 같은데 두며 사방 혹은 일부를 벽으로 막은 작은 단층 건물'로 서

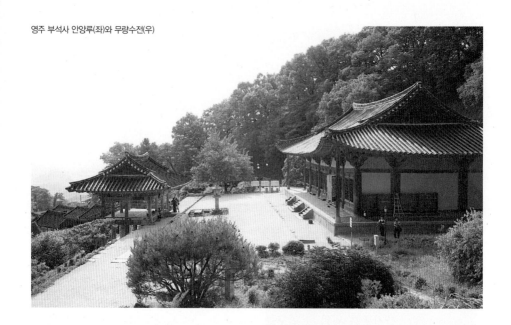

영주 부석사 안양루(좌)와 무량수전(우)

로 성격이 조금 다른 건축물이다. 이 누
와 각은 둘 다 우리 사찰 공간을 더욱 풍
취 있고 멋있게 하는 데 빼놓을 수 없는
백미 같은 존재다.

우리나라에 아름답고 멋들어진 누 건
물은 참 많다. 그래도 대표적인 것 하나
를 꼽으라면 먼저 떠오르는 게 영주 부
석사 안양루가 아닐까 싶다. 부석사에는
국보와 보물로 지정된 무량수전과 조사
당 등 우리 불교미술에 있어 기념비적인
중요 건축들이 있다. 특히 무량수전은
고려 후기에 지은 우리나라에서 가장 오
랜 건축물 중 하나이고, 미술사학자 최
순우(1916~1984)의 명저 《무량수전 배흘림

부석사 안양루로 오르는 계단

부석사 안양루

기둥에 기대서서》라는 책이 큰 인기를 얻을 정도로 정서적, 문화적으로도 국민의 사랑을 받던 명품 건축이다.

　그런데 그 못잖게 멋진 건축이 또 하나 있으니 바로 안양루(安養樓)다. 사역 입구에서 출발해 완만하게 가파른 언덕길을 올라, 왼쪽에 자리한 당간지주를 살펴본 다음 다시 구불구불하게 이어지는 길을 걸어올라 삼층석탑 앞에서 한숨 돌린 뒤 경내 쪽으로 눈길을 돌리면, 높다란 축대 위에 예쁘게 들어선 이 안양루가 시야에 꽉차게 들어온다. 조선 후기에 지은 앞면 3칸, 옆면 2칸의 이층 겹처마 팔작지붕 건물로서 2단으로 쌓은 높고 거대한 석축 위에 세워져 있다. 누 밑으로 난 계단으로 무량수전 앞 경내로 들어서므로 일종의 누문(樓門)이기도 하다. 누의 기본대로 위 아래층 모두 기둥만 세우고 그 사이에 벽체를 두지 않고 사방이 탁 트이게 해놓았다.

　그런데 사람들은 바깥에서 안양루를 향해 올라가다가 바라보면 안양루가 길에서 일직선이 아니라 45도 틀어진 것을 의아하게 여긴다.

직선이 어울릴 법한 구조에서 이런 극심한 곡선이 선뜻 이해가 안 가는 것이다. 이에 대해 "우리 조상들은 획일성을 싫어해 일직선으로 쭉 뻗은 길보다는 구불구불 틀어진 길에서 세상사는 재미를 느낀다."고 풀이하기도 하고, "의상 스님의 〈화엄법계도〉에 의거해 의도적 굴곡을 둔 것으로 이는 중생의 근기에 따라 바르게도 보이고 휘어져도 보이는 화장세계를 표현한 것"이라는 교학적 입장의 해석도 있다.

여하튼 비스듬히 걸쳐 있어서 안양루는 더욱 아름다운 것 같다. 평면적 시각보다 약간 틀어짐으로 해서 오히려 입체감이 드러나고 있기 때문이다. 안양루는 멀리서 보면 그림 속 풍광 같은 그 멋진 모습에 감탄하게 되고, 또 바짝 앞에 다가서서 봐도 그 섬세한 자태에 빠져들게 된다. 누 바로 아래에 와 서서 고개 들어보면 높다랗고 커다란 기둥들 사이로 좁아진 시각 너머 마당에 놓인 석등이 바라다보이는데 이 모습도 일품이다. 마치 오래된 흑백 사진의 고풍스러운 풍광을 보는 것 같다. 누에서만 느껴볼 수 있는 아름다운 시선이다.

부석사를 비롯해서 의상 스님이 지은 열 군데의 사찰, 이른바 화엄십찰은 모두 산을 깎아 석축을 쌓아 계단으로 오르는 구조로 되어 있다. 옛 시인의 글을 인용해 부석사 안양루를 '바람 난간'이란 멋진 이름이라고 붙여주었던 불교학자 권중서는, 부석사 안양문이 이러한 높다란 석축 위에 지어진 이유에 대해 "어렵게 사찰을 만나도록 하는 건축 방법은 화엄경 입법계품의 선재동자가 53선지식을 찾아가는 힘겨운 구법 여정을 옮겨다 놓은 것이다. 부처님을 찾아가는 길은 공부도 스스로 하고, 부처도 스스로 되는 것을 알려 주는 멋진 가르침이다."라고 그 숨은 의미를 설명했다《사찰의 문과 다리》, 2010).

안양루에 놓인 편액은 위쪽과 아래쪽이 달라서, 난간 아랫부분에 걸린 편액은 '안양문'이고 위층 마당 쪽에는 '안양루'다. 건축적으로 보면 하나의 건물에 누와 문이라는 이중 기능을 부여한 것이지만 이

부석사 안양루와 안양문 편액

것은 결국 '안양(安養)'을 강조하려 했기 때문으로 볼 수 있다. 그렇다면 안양이라는 말에는 어떤 뜻이 담겨 있을까? 안양은 《광홍명집》에 "서쪽에 나라가 있으니, 그 나라 이름을 안양이라 한다. 길은 멀고도 아득한데 항사(恒沙)를 넘는다."라고 나온다. 요컨대 서방정토 곧 극락이 안양이라는 것이다. 그래서 안양루는 이 누문을 넘어서면 극락을 참배할 수 있다는 대중의 소망도 담고 있다. 안양루 너머에 무량수전이 있고 여기에 서방 아미타불이 모셔져 있으니 이 이름이 참 잘 들어맞는 것 같다.

사실 절마다 누의 이름이 다른데, 그 절의 특성과 의미 또는 주변 산세를 고려해 이름을 짓기 때문이다. 그래서 누 이름에는 다양한 의미가 담겨 있기 마련이다. 주로 많이 사용된 이름만 봐도 대충 50가지가 넘는다. 그 중에서 몇 가지를 들어 소개하려 하는데, 이름에 들어 있는 의미를 알고 누를 바라보면 모습이 좀 더 달라 보일 것 같아서다.

먼저 가장 많이 사용된 이름으로는 아마도 만세루(萬歲樓)가 가장 으뜸일 것 같다. 부처님의 법이 만세토록 밝게 이어진다는 뜻으로, 고창 선운사 · 파주 보광사 · 청도 운문사 등 아주 많은 절에서 이 만세루 편액을 볼 수 있다. 또 보제루(普濟樓)도 그 못잖게 애용되던 이름이다. '보제'는 이 세상의 중생을 널리 구제하겠다는 뜻이니 사찰 건축의 이름으로 이만큼 상징적인 게 없다. 화엄사 · 범어사 · 금산사 · 태안사 · 선국사 외에도 여러 사찰 누에 이 이름이 붙었다. 백수의 왕 사자의 용맹

청도 운문사 만세루, 구례 화엄사 보제루, 안동 봉정사 영산암 우화루, 여수 흥국사 봉황루

함을 부처님의 법에 비견한 사자루(獅子樓)는 경산 원효암에서 볼 수 있고, 그 밖에 불어오는 맑은 바람을 맞이한다는 뜻의 청풍루(淸風樓)도 남양주 봉선사, 청도 신둔사 등 여러 누에 즐겨 사용된 이름이다.

도교와 관련된 이름도 많은데, 특히 고고함의 상징인 학을 누 이름에 붙인 예를 자주 볼 수 있다. 구름을 타고 앉아 있듯이 높고 맑은 자리라는 뜻의 가운루(駕雲樓, 의성 고운사)를 비롯해서 학을 타고 있는 듯이 맑은 기운이 머물러 있는 곳이라는 가학루(駕鶴樓, 청송 대전사), 학을 벗 삼아 노닐만한 자리라는 반학루(伴鶴樓, 예천 용문사), 구름과 학이 노닐 만한 산 깊고 맑은 곳이라는 운학루(雲鶴樓, 청양 장곡사) 등이 모두 학을 소재로 한 이름이다. 같은 도교적 의미로 신선을 주제로 한 것도 많다. 학이 있으면 봉황도 있듯이, 봉황이 내려앉은 누라는 뜻의 봉황루(鳳凰樓)라는 이름도 많다. 봉황은 상서로움을 담고 있어 여수 흥국사

등 여러 절의 누 이름으로 많이 쓰였고, 또한 남해 용문사의 봉서루(鳳棲樓)처럼 봉황과 관련된 이름으로써 절에 서린 용의 기운과 조화시키려는 풍수적 방편으로 사용되기도 했다. 봉황을 통해 큰 덕을 이룰 것을 기약한다는 뜻의 남덕루(覽德樓, 안동 봉황사)도 봉황과 관련된 이름이다. 덕을 닦아 태평성세가 오면 봉황이 인간세계에 깃든다는 도교의 사상을 드러낸 것이다.

연꽃을 상징하는 이름으로 보화루(寶華樓)라는 이름도 참 많다. 누에 앉아 보화, 곧 극락세계의 아름다운 연꽃을 바라본다는 의미이니 이처럼 황홀하고 아름다운 이름도 또 없을 것 같다. 영천 은해사와 백흥암 등에서 이런 이름의 누를 만날 수 있다. 그 밖에 부처님의 극락세계로부터 이 세상에 꽃비가 내린다는 우화루(雨花樓)도 연꽃을 주제로 한이름으로 안동 봉정사, 익산 숭림사 누각에 올라서면 이 꽃비를 맞아

볼 수 있다.

　조선 중기의 저명한 학자이자 시인인 김성일(金誠一, 1538~1593)은 안양
루에 오른 감회를 이슬처럼 맑고 섬세한 감수성을 담아 이렇게 시로
담아냈다.

아침에 신선처럼 샘에서 목욕하고	神泉朝浴罷
저녁나절 봉황산 누에 올랐다	試上鳳棲山
해와 달은 처마 위에서 뜨고 지고	日月軒楹下
들창 너머엔 하늘과 땅 아득하여라	乾坤戶牖間
세월 흐르면 흙먼지 되어 사라질 인생	消磨千古後
고개 한번 주억거리면 이 세상 편하지 않은가	俛仰此生閑
신선은 누에 머무르길 좋아한다니	仙侶樓居好
나 또한 난간에 기대어 돌아가지 않으리	憑欄擬不還

　아름답고 멋진 누에 올라, 나지막한 난간에 기대서 멀리 탁 트인 산
과 하늘을 바라보는 이 맛을 다른 어느 곳에서 얻을 수 있을지 모르겠
다. 누를 찾아가 그 이름에 깃든 깊은 뜻도 음미하고 안에 올라가 세
상 시름도 내려놓으며 마음을 쉬어보면 세상은 좀 더 살 만한 곳이라
고 느껴지지 않을까.

세상에서 가장 아름다운 가람
경주 불국사

절마다 나름의 분위기가 있어서 거기마다 갔을 때 느껴지는 기분이 다 다르다. 법당이며 누각 그리고 탑 들어선 것이 다 한가지니 무슨 별다른 느낌이 있으랴 싶지만, 절 마당에 들어섰을 때 마음에 확 와 닿는 첫 인상은 절마다 다 다르다. 마치 사람마다 얼굴이 다 엇비슷해 보이지만 그래도 저마다 풍기는 인상이 다르고 개성이 제각각인 것과 같은 이치인 것이다.

그림으로 예를 든다면 영암 도갑사는 추사 김정희의 〈세한도〉의 담담한 필묵과 여백을 닮은 청초함이 가득하고, 영주 부석사는 정선의 〈인왕제색도〉를 그대로 옮겨 놓은 듯이 말쑥하다. 또 해인사는 궁중의 일급 화원이 그린 〈정조 임금 화성행차도〉처럼 웅장함과 규격이 남다르고. 구례 화엄사는 지리산을 두르고 있어서인지 김홍도의 풍속화를 바라볼 때처럼 정겹고 푸근하다. 물론 절이 일부러 이런 맛을 낸 것은 아니다. 까마득한 세월 동안 졸졸 흘러내린 물결에 깎여 만물상이 된 수석(壽石)처럼 가람도 천 년이 넘는 세월을 지내오면서 절로 쌓인 연륜과 체취가 그런 멋을 자아냈을 것이다.

안견의 〈몽유도원도〉를 보는 듯 화려하고 꿈속을 거니는 양 아득한 멋이 가슴을 휘감는 절은 경주 불국사다. 불국사에 안 가본 사람을 찾기 드물 정도로 널리 알려진 '국민사찰'인데다가 유네스코 문화

유산에 등재될 만큼 세계적으로도 인정받은 명찰이다. 이곳이 특히 압권인 면은 웅장하고 교묘한 가람배치에 있다. 대웅전과 비로전 건물은 동시대 다른 전각에 비해 훨씬 규모가 크고, 그 안에 봉안된 석가불상과 비로자나불상 역시 통일신라시대의 대표격으로 손꼽는 작품들이다.

무엇보다도 대웅전 앞마당에 있는 세계 탑파사상 불세출의 걸작 석가탑과 다보탑이 이런 존재감을 더욱 돋보이게 한다. 여기다 모든 건물들이 회랑으로 연결되어 있다는 점도 보기 드문 점이다. 그 옛날 불국사에서는 장마철에도 스님들이 가사에 물 한 방울 묻히지 않고 경내를 오갈 수 있었을 것이다.

불국사 가람구도를 좀 더

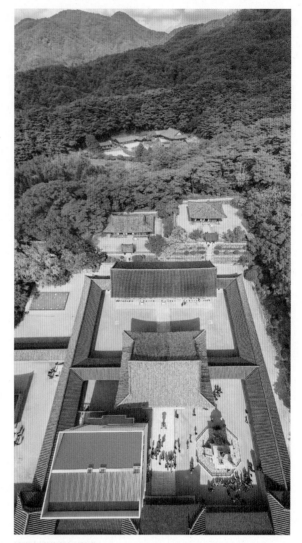

불국사 전경(사진 서헌강)

자세히 보면, 들어서는 순서로 볼 때 대웅전 구역과 극락전 구역, 그리고 그 뒤쪽에 자리한 비로전과 관음전 구역으로 크게 구분되고 있는 걸 볼 수 있다. 대웅전 앞에 있는 자하문 아래쪽의 청운교·백운교·연화교·칠보교를 포함하면 모두 3단 구조인 셈이다. 각 구역끼리는 계

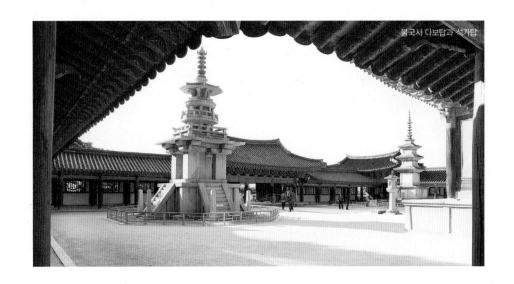
불국사 다보탑과 석가탑

단으로 올라가도록 해놓아서 가람을 거닐다보면 자연스럽게 공간적
으로 상승한다는 느낌을 갖게 한다. 경사진 지형을 적절히 살려 각 공
간의 위계를 살리고 유기적인 연속된 공간구성을 이룬 점에서 뛰어난
조형감각을 엿볼 수 있다. 건축학자들은 이처럼 여러 개의 독립된 건
축공간이 경사진 지형 속에서 하나의 통일된 건축공간으로 구성된 것

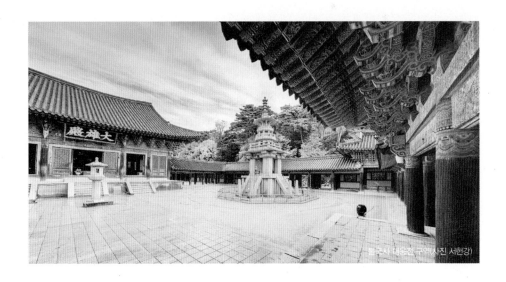
불국사 대웅전 구역(사진 서헌강)

은 그 이전의 사천왕사나 감은사와 같은 단순한 구성에서는 전혀 볼 수 없었던 것이며 이 점이 불국사가 갖는 가장 중요한 특성이라고 말하고 있다. 말하자면 불국사 가람은 아주 고도의 건축계획에 의해 이루어졌다는 뜻이다. 그리고 불국사 가람배치가 의도하려 했던 것은 아마도 불교의 이상세계 수미산(須彌山)을 구현하려 했을 거라고 말하곤 한다.

가람을 꾸미면서 이렇게 고도의 계획건축이 가능했던 것은 8세기에 이룩된 불국사 창건이 국가적 관심 아래에 이루어졌던 배경과 결코 무관하지 않을 것이다. 신라의 최고 건축가들이 머리를 맞대고 연구하여 만들어 낸 것이 바로 불국사였을 테니까 불국사의 가람구조 역시 고도의 철학적 불교이념과 신라 최고의 건축기술이 어우러져 빚어낸 작품이라고 봐야 할 것이다. 어떤 사람은 불국사나 석굴암은 왕족을 위한 공간이지 대중들이 쉽게 올 절은 아니었다고 하는데, 어느 기록에도 백성의 출입을 제한했다는 내용은 없다. 불국사 가람이 반드시 어느 특정한 사람들만을 위한 사치와 과시용은 아니었을 것이다.

여하튼 불국사의 가람배치는 세계적 수준이었는데, 이런 훌륭한 가람배치를 더욱 돋보이게 하는 것은 이곳에 자리한 네 개의 돌계단, 연화교·칠보교 및 청운교·백운교가 아닐까 싶다. 이렇게 한 절에 아름답기 그지없는 계단이 네 개씩이나 있는 경우는 불국사 오직 한 곳뿐이다. 불국사 가람을 세상에서 가장 아름다운 곳으로 장엄한 화룡점정이 바로 이들 아닐까. 천왕문에서 합장하고 지나면 곧이어 널찍한 마당이 나오고, 여기에 시원한 나무 그늘 옆으로 당간지주 한 쌍이 서 있다. 여기서부터 불국사 앞마당이고, 대웅전 쪽으로 가는 관문이 바로 연화교와 칠보교이고 서쪽으로 옆에 있는 백운교와 청운교를 지나면 극락전이다. 넷 모두 계단 모습을 하고 있지만 이름 끝에 다리를 뜻하는 '橋'자가 붙은 게 특이하다. 아닌 게 아니라 연화교와 청운교

모두 무지개 모양으로 휘어진 것이 바로 홍예교라는 형태의 다리 모습이기도 하다. 옛 기록에 불국사에는 구품연지(九品蓮池)가 유명했다고 나오는데, 이 연못이 바로 연화교와 청운교 아래에 있었다고 한다. 지금 기념사진 찍는 사람들로 늘 북적대는 자리가 바로 그 자리다.

홍예교 아래 펼쳐진 그윽한 연못에 다보탑이 비추었다는 전설도 있으니, 달밤에 이 다리에 오르면 그야말로 환상적인 분위기에 신선이라도 된 양 했을 것 같다. 물론 이 연못은 미관뿐만 아니라 피안과 차안, 곧 이 세계와 극락세계를 구분 짓는 상징적 경계가 되기도 했을 것이다. 말하자면 청운교와 백운교, 그리고 연화교와 칠보교를 건너면 비로소 해탈의 세계로 들어선다는 의미가 담겨 있는 것이다.

이 구품연지를 영지(影池)라고도 불렀는데, 어찌나 아름답고 유명했던지 조선시대의 유명한 기인이자 걸출한 시인 매월당 김시습(金時習, 1435~1493)은 다음과 같이 읊었다.

돌을 끊어 만든 구름다리 자그마한 못을 누르고	斷石爲梯壓小池
높고 낮은 누각 물가에 비추네	高低樓閣映漣漪
옛날 사람 호사는 어디까지였을까	昔人好事歸何處
세상 헛된 일 잊으려 외려 세상에 머무는구나	世上空留世上寄

자하문으로 연결되어 대웅전으로 통하는 돌계단인 청운교와 백운교는 2단으로 되어 있다. 아래에 있는 것이 백운교로 길이 630cm에 17계단으로 구성되었고, 위에 있는 청운교는 길이 540cm에 16계단으로 되어 있다. 계단을 모두 합하면 서른세 개, 곧 부처님이 계신 도리천(忉利天) 중에서 욕계(欲界) 제2천(天)인 33천을 상징한다. 자하문(紫霞門)은 청운교와 백운교와 연결되어 대웅전으로 오르는 문으로 석가부처님의 세계인 대웅전 영역으로 들어서는 관문이다. 부처님의 몸을 자금광

불국사 자하문(사진 서헌강)

신(紫金光身)이라고도 하는데 자하문이란 부처님 몸에서 나오는 자줏빛 금색이 안개처럼 서리고 있다는 뜻일 것이다.

　동쪽으로 백운교·청운교가 위로 이어지고, 그 옆 서쪽으로 연화교·칠보교가 다시 위로 이어지는데 여기를 건너면 극락전 영역에 오르게 된다. 쌓은 양식은 청운교·백운교와 같으나 규모 면에서 다소 차이가 있다. 연화교가 높이 230cm, 너비 148cm로 밑에 있는 높이 406cm, 너비 116cm의 칠보교보다 오히려 조금 크다. 계단에 연꽃잎이 새겨져 있어 연화교라 하고, 칠보교는 금·은·유리·수정·산호·마노·호박의 일곱 가지 보석의 다리라는 데서 그 이름이 유래한다. 이들 계단은 안양문으로 연결되고, 문을 들어서면 아미타의 극락세계인 극락전 영역이다.

　《산중일기》를 남긴 조선시대 최고의 사찰 여행가 정시한(丁時翰, 1625~1707)은 불국사에 처음 발을 들였을 때 느꼈던 인상을 적으면서 단연 이 돌계단을 먼저 적었다. "불국사에 도착했다. 계단이나 석탑 등

왼쪽이 연화교·칠보교고, 오른쪽이 청운교·백운교다.(사진 서헌강)

이 해인사에 비해서 퍽이나 기괴하다(至佛國寺 石砌石塔比海印寺尤奇怪)."라고 했고, 1767년에 활산(活山) 스님도 〈불국사 대웅전 중창단확기〉에서 "어릴 적 공부할 때 옆구리에 책을 끼고 절에 가 공부하면서 스님들과

영지가 흐르던 연화칠보교 아래(사진 서헌강)

함께 종도 치고 밥도 같이 먹으며 지내곤 하였다. 당시 절이 얼마나 컸던지 구경하러 온 사람마다, '전각, 당우, 돌계단, 보탑이 하나같이 웅장하면서도 화려하군. 실로 우리나라에서 으뜸일세!' 하고 감탄하기 일쑤였다."라고 하며 돌계단[石砌]을 특별히 언급했다. '돌계단'이란 다름 아니라 백운교·청운교·연화교·칠보교를 가리켰을 것이다.

연화교·칠보교, 청운교·백운교는 보전을 위해 지금은 직접 밟아볼 수 없게 되었지만, 대신 상상은 할 수 있다. 우리 사찰의 그윽한 멋 가운데 하나가 계단을 밟고 올라서서 경내에 들어서자마자 바로 눈에 들어오는 금당을 바라볼 때인데, 백운교와 청운교를 구름처럼 밟고 올라서서 아래로 연못에 비춰지는 자기의 모습과 위로 은은히 자리한 대웅전과 극락전을 바라본다면 얼마나 멋졌을까.

화려함이 사치가 아니고, 부윤(富潤)함이 과시가 아닐 때 아름다움은 비로소 더욱 빛을 발한다. 이런 화려와 부윤은 할 수 있다면 살아가면서 한번쯤은 해볼 만한 호사(豪奢) 같기도 하다. 만일 그럴 처지가 아니라면 미술품에서 대신 느껴볼 수 있다. 미술이 사람의 마음을 감동시키는 것은 바로 그 아름다움 때문인데, 이런 걸작을 바라보며 안복을 누리는 것도 세상 살아가는 맛 중의 하나 아닐까. 그리고 이런 미술의 가장 큰 덕목을 불국사에서 볼 수 있는 것은 우리의 행운인 것 같다.

천 년 전 세계화의 흔적이 담긴 숨겨진 보물

김제 금산사 금강계단

사찰 문화재는 우리 문화의 정수이니 이를 보려 사찰을 찾는 일은 문화를 사랑하는 사람으로서 의당 해야 할 문화순례다. 문화재를 보러 사찰로 가는 걸음은 그래서 고단한 여정이 아니라 즐거운 여행길이다. 어떤 사찰에는 한둘이 아니라 여러 점의 훌륭한 문화재들이 자리한다. 이럴 때면 많은 시간 들이지 않고서도 한 곳에서 많은 작품들을 감상할 수 있어 여간 고마운 게 아니다.

이렇게 눈이 즐거운 안복(眼福)을 한껏 누리면서도, 별 힘 들이지 않고 이런 작품들을 대한다는 게 어쩐지 우리 문화에 대한 불손 같기도 해 슬며시 걱정될 정도다. 우리 사찰 중에 이런 문화재의 보고가 적지 않은데, 예를 들면 전북 김제에 자리한 금산사(金山寺)가 바로 그런 곳이다. 워낙 좋은 작품들이 가람 곳곳에 있어 제대로 보려면 한 이틀은 묵으며 찬찬히 살펴봐야 할 것 같다.

금산사의 여러 문화재 중에서 금강계단(金剛戒壇)은 고려시대에 세운 것으로 가장 오래된 금강계단 중 하나이고, 그 구성 양식도 미술사에서 특기할 만큼 독특하고 성취도가 높은 중요한 유적이다. 꼼꼼히 살펴보면 어디 하나 신기하지 않은 데가 없어 감탄사가 절로 나올 수밖에 없는 '작품'인 것이다. 이 금강계단만 잘 보고 와도 우리 문화 공부는 제대로 한 셈이다.

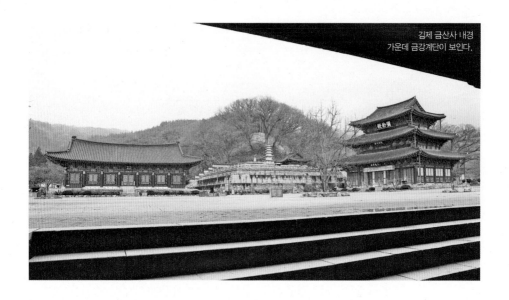

금강계단이란 부처님에게 계를 받는 장소를 말한다. 불교의 정수를
계(戒)·정(定)·혜(慧)의 삼학(三學)이라고 할 때 그 중 계를 가장 으뜸으
로 삼는다. 그래서 계를 받고 지킴은 불교의 기본이라고 할 수 있다.
금강계단에는 석가부처님의 진신사리를 모시고 있으니 여기서 계를
받으면 곧 석가부처님에게 계를 받는 것이다. 금강계단은 우리나라
불교만의 독특한 유산이다. 금강계단은 646년에 창건과 함께 세운 것
으로 생각되는 통도사 금강계단이 효시지만 지금의 통도사 금강계단
은 1645년에 중건된 데 비하여 금산사의 금강계단에는 고려시대의 흔
적이 남아 있으니 좀 더 고풍이라고 할 수 있다. 그 밖에도 하동 쌍계
사, 고성 건봉사, 달성 용연사, 완주 안심사, 무주 백련사, 개성의 불일
사 등에도 금강계단이 있다.

금산사 경내 북쪽 나지막한 언덕은 예로부터 소나무가 울창하게 우
거져 있어서 송대(松臺)라고 부르는데 금강계단은 여기에 자리한다. 일
명 방등계단(方等戒壇)이라고도 하는 것은 계의 정신이 모든 일체에 평
등하고 골고루 미친다는 의미라고 한다. 이 금강계단의 구조와 구성

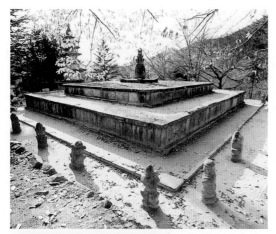

김제 금산사 방등계단
양산 통도사 금강계단

을 쉽게 이해하려면 널찍한 기단과 그 중앙에 모셔진 진신사리탑 등 두 부분으로 크게 나누어 보면 좋다. 기단부는 수계식을 열 때 삼사(三師)와 칠증(七證) 등 계를 전수하는 품계 높은 스님들과 계를 받을 스님들이 자리할 수 있도록 두 단의 층을 두어 넉넉한 공간을 만들었다.

기단 주변은 여러 겹의 난간이 둘러쳐져 있어 바깥과의 경계를 두었다. 기단의 가장 긴 쪽이 850cm에 이르니 다른 곳의 금강계단에 비해 규모가 꽤 큰 편이다. 기단은 다시 대석·면석·갑석으로 구성되는데, 면석마다 여러 다양한 무늬장식을 새겨서 장엄했다. 조각은 불상과 여러 신장상 등인데 하나하나 모두 아주 솜씨 좋은 작품들이다. 계단이라는 웅장함과 엄숙함에 가려져 이 조각들의 가치가 제대로 조명되지 못하고 좀 소홀하게 다루어진 아쉬움이 있다. 이 조각들은 대부분 고려시대에 장엄된 것이고 이 중 일부만 조선시대에 새롭게 추가된 것인데 이것 때문에 계단 자체를 조선 중기 이후에 조성된 것으로 잘못 생각하는 경우도 있다.

하층기단의 네 면에는 난간을 둘렀던 것으로 보이는 석주가 남아 있다. 난간석은 근래에 보완했지만 석주는 완연한 고려시대 작품이

다. 석주에는 인왕상으로 보이는 조각이 새겨졌는데 얼굴 표정이 아주 섬세하고 실감나게 만들었다. 고려시대 불교미술 중에서도 압권이 아닌가 한다. 그 안쪽 난간의 네 모서리에 사천왕상을 세워 여기를 지나는 사람들로 하여금 한 걸음 더 부처님 가까이 다가갔다는 느낌을 갖게 한다. 그런데 이 사천왕상은 호법신중이라고 해야 옳은 표현일 텐데, 문화재청 설명이나 많은 학술서에 한결같이 '수호신'이라고 표현하고 있는 건 문제다. 얼핏 보면 비슷한 말 같지만 이 두 단어는 사실 개념이 많이 다르다. 수호신이란 우월한 존재가 상대적으로 연약한 상대를 지켜준다는 의미이고 호법신중은 법, 곧 불법을 따르며 불세계를 옹위한다는 뜻이다. 사소해 보이지만 본질은 다르다. 불교미술사에서 의미가 전혀 다른 단어나 용어가 정제되지 않고 쓰이는 풍조는 어서 고쳐져야 한다.

계단의 중심에는 한 장 돌로 기단을 마련하고 그 위에 부처님 진신사리를 모신 탑(보물 26호)을 세웠다. 그런데 이 탑에 대해서도 '석종형(石鍾形) 부도'라고 잘못된 명칭을 쓰고 있다. 금강계단은 진신사리를 봉안하고 있으니 이는 분명히 '불탑'이지, 승려 사리를 봉안한 '부도'가 아니다. 또 조선시대에 나타난 부도의 한 형태인 석종형에 따라 그렇게 부르는 것도 잘못이니, 이런 형태는 인도에서 유래한 스투파이지 조선시대의 석종형 부도와는 전혀 다른 것이기 때문이다. 이런 잘못된 설명으로 인해 사람들이 이 금강계단을 '조선시대에 세워진 부도'로 알고 있으니 어서 바로 고쳐야 한다.

탑의 기단 모서리에는 사자(獅子)의 머리를 크게 새겼는데 이는 불법을 지키는 용맹 정신을 나타낸 것으로 보인다. 상층기단 중심에 꽃잎이 밑을 향하고 있는 연꽃을 죽 둘러서 새기고 이 위에 진신사리탑을 세웠다. 그런데 이 탑의 상단에 꽃무늬가 장식된 띠를 빙 둘러 새긴 것은 부분적으로 상원사 범종(725년)이나 성덕대왕신종(771년) 같은 신라시

대 범종을 참고한 디자인 같다. 이 탑의 가장 독특한 부분은 정상 바로 아래에 아홉 마리 용을 조각해 '구룡토수(九龍吐水)'를 상징한 점이다. 구룡토수란 석가모니가 태어났을 때 아홉 마리 용이 하늘에서 내려와 물을 뿜어 목욕시켰다는 고사를 말하니, 구룡은 이 금강계단에 석가모니의 진신사리가 봉안되어 있음을 아주 잘 표현한 장엄인 것 같다. 그리고 탑 꼭대기에는 별개의 돌로 앙련을 섬세하게 조각하고, 그 위에 복발과 보주를 얹어 금강계단의 아름다움을 완성했다.

646년에 자장율사가 통도사를 창건할 때 함께 지은 금강계단이 가장 이른 예라고 했는데, 그렇다면 우리나라 금강계단의 근원은 무엇일까? 금산사나 통도사의 금강계단은 형식이 일정하다. 먼저 널찍한 상하층의 이중기단을 둔 다음 그 주변에 난간을 둘러 구획하고, 기단 중앙에는 지붕이 돔(Dome)처럼 둥근 스투파 형태의 탑을 세운 모습이다. 고고학자들은 이런 구성의 원류를 1세기 인도 쿠샨 왕조에서 찾는다. 쿠샨 왕조는 전성기인 3세기에 중앙아시아를 중심으로 그 서쪽인 파르티아, 곧 지금의 페르시아 지역까지 세력을 넓혔다. 그 때 지은 스투파 중에서 우리나라의 금강계단과 기본 구도가 아주 비슷한 경우가 많이 있는 것이다. 최근 우리나라가 펼치고 있는 '유라시아 이니셔티브' 정책에 따라 중앙아시아 각국과의 인적·문화적 교류가 활발한데, 최근 한국을 찾은 한 전문가는 우즈베키스탄의 파야츠테파(Fayaztepa) 스투파 유적(3~4세기로 추정)과 금산사 금강계단 기단의 모습과 축조 방식이 기본적으로 서로 비슷하다는 것을 지적하기도 했다.

우즈베키스탄의
파야츠테파 스투파

또 중앙 탑신의 정상 바로 아래에 용이나 사자를 장식한 모티프라든지 기단의 난간과 모서리 등에 베풀어진 장식도 의장(意匠) 면에서는 일맥상통하는 것으로 볼 수 있다. 이런 관점에서 보면 지금의 금산사 금강계단은

고려 때 지었지만, 이것은 중창한 것이고 어쩌면 그 시원은 자장율사가 금산사를 창건할 당시로 올라갈 수 있지 않을까 하는 추정도 할 수 있다.

금산사 금강계단을 신앙 면으로 볼 때 미륵불이 머무르는 도솔천의 세계를 표현한 것으로 보는 견해도 있다. 금산사는 미륵신앙의 근본도량이었고, 이런 미륵신앙 구현의 결정체가 바로 이 금강계단이란 것이다. 미륵불의 하생처(下生處)가 금산사 미륵전이고 공간적으로 그보다 위에 있는 금강계단은 곧 미륵보살이 도솔천으로

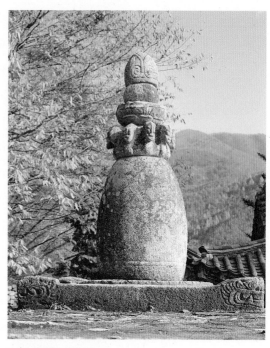

금산사 방등계단 진신사리탑
정상부의 구룡과 기단 모서리의 사자머리가 뚜렷하다.

상생(上生)한 것을 상징한다는 생각이다. 금산사와 미륵신앙을 연계시켜 금강계단의 의미를 연구한 것으로서 경청할 만한 이야기인 것 같다.

작품의 현상과 아름다움을 이해할 때 이론적 설명보다는 번뜩이는 문학적 감수성이 실체에 더 잘 접근되는 경우도 있다. 예를 들어 조선의 대시인 매월당 김시습(金時習, 1435~1493)이 금산사 금강계단을 참배하고 남긴, '하늘 높이 솟은 별 금찰(金刹, 금산사)을 밝히고/바람과 우뢰 석단(石壇, 금강계단)을 감싸 안네'라는 시구가 바로 그런 예인 것 같다. 금산사가 뭇 사찰 중의 으뜸이고 그 안에 금강계단이 우뚝한 위용을 시로써 잘 표현했다.

금산사는 올해로 창건 1417년이 되었다. 창건 이래 지금까지 이렇게 긴 역사 동안 법등을 밝혀 오는 절은 한 손으로 꼽을 만큼이다. 문화

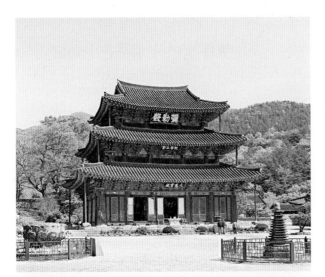

금산사 미륵전
미륵전 삼존불상

재로 보더라도 우리나라 미륵신앙의 상징이라 할 수 있는 미륵전을 비롯해서 당간지주·금강계단·오층석탑·석련대·육각다층석탑·석등·노주 등 그야말로 우리 불교문화재를 대표하는 훌륭한 국보와 보물들이 가람 곳곳에 즐비하게 늘어서 있다. 한 절에서 이렇게 많은 문화재들을 감상할 기회는 흔치 않다. 또 각각의 작품마다 그와 관련된 전설과 숨은 이야기들이 오롯이 전해오고 있어 이 작품들을 감상하다보면 책에 기록되지 않은 금산사의 또 다른 역사를 알아가는 즐거움도 있다. 특히 금강계단은 앞서 말한 것처럼 구성과 형식의 원류가 고대 인도, 특히 중앙아시아 스투파 유적까지 거슬러 올라갈 수도 있다. 이 금강계단을 통해 우리 불교문화의 원류를 좀 더 멀리까지 넓힐 기회를 얻을 지도 모르겠다.

다름을 하나로 연결해 주는 소통의 문
부산 범어사 일주문

사람들이 사는 공간은 기본적으로 담과 문(門)으로 둘러싸여 있다. 고고학을 원용해 보면 적어도 청동기부터는 주거지에 이런 담과 문의 시설이 발견된다고 한다. 담과 문은 둘 다 외부와의 격리를 의미한다. 담장이야 물론 말할 것도 없이 외부 사람이 안으로 들어오는 것을 막기 위한 시설이고, 문은 나가고 들어가는 출입을 목적으로 하지만, 안과 밖을 구분하거나 차단하는 목적이 더 강한 것 같다. 적어도 사람들은 그렇게 믿는다. 물론 사전적(辭典的)이고 일반적인 의미에서야 그럴지도 모르지만 이 문이 불교의 터울 안에 들어오면 여기에 좀 더 철학적인 뜻이 담기게 된다.

불교에서는 세상은 참과 거짓, 다시 말해서 진(眞)과 속(俗)으로 나누어지는데 이 진속이 문에 들어와서 서로 하나가 된다고 본다. 이른바 '진속의 경계를 씻어내는 곳'이 바로 문이라고 말한다. 자기와 남을 구분하고 나누는 게 아니라 서로를 하나로 연결해 주는 소통의 자리가 문이라니, 얼마나 멋있고 상쾌한 역설인가? 그런데 더 재미있는 것은 절에는 문이 하나가 아니라 여러 개라는 점이다. 서로 다른 진과 속이 하나로 되기 위해, 다시 말해서 더러움과 거짓이 깨끗해지고 참이 되기 위한 장치로 여러 번의 통과의례를 둔 것이다. 물론 절도 이 세상에 자리하고 있는 공간이니 오롯이 세속을 내려다볼 수만 있는 건 아니

다. 적어도 세속과 마주하는 경계가 없을 수 없다. 다만 절의 문은 '잠금'이 없다는 점에서 세간의 문과는 사뭇 그 근본부터 다른 의미가 있다고 보인다. 그래서 절의 문들은 기둥과 천장은 있지만 문짝을 달지 않았다. 일주문(一柱門)이 그렇고 불이문(不二門)이 또 그렇다. 일주문이나 불이문은 모두 '하나'를 뜻한다. 일주문은 기둥이 하나인 문이라는 뜻이고 불이문은 세상의 진리란 둘이 아닌 하나임을 말한다.

그런데 일주문을 얘기할 때 한 가지 정확하게 짚고 넘어가야 할 의미가 있다. 기둥이 하나라고 하는데 사실은 앞에서 보면 기둥이 양쪽으로 하나씩 있으니 엄밀히 말하자면 둘이 된다. 보물로 지정된 범어사 일주문은 기둥이 일렬로 4개나 있다. 그런데 왜 하나라고 하는가? 기둥 하나로 어떻게 지붕을 떠받치고 있을 수 있는가? 어리석은 질문 같지만 사실은 가장 현실적인 의문이다. 이에 대한 물리적인 설명이 없으면 이 좋은 뜻도 허황하게 느껴질 수 있다. 결론부터 말하자면 기둥이 하나라는 건 옆에서 보았을 때를 말한다. 사물을 꼭 앞에서만 볼 필요는 없다. 때론 옆이나 뒤에서 볼 때 문득 깨칠 수 있는 것 아닐까 싶다. 일주문이 바로 그런 경우다.

일주문은 '一柱門' 편액 말고도 범어사 일주문처럼 '조계문(曹溪門)' 등 다른 이름이 적힌 편액이 걸린 경우도 많다. 그것은 일주문은 고유명사라기보다는 보통명사 같기 때문이다. 다시 말하면 절에서 가장 앞에 있는 문을 일주문이라 통칭하고, 여기에 다른 고유의 이름을 붙이기도 하는 것이다. 장흥 보림사 일주문에 '외호문(外護門)'이라는 편액이 걸려 있는 것도 그런 이유에서다.

우리나라에 참 많은 아름다운 일주문이 있는데, 가장 대중적으로 많이 알려진 것 하나를 들라 하면 아마도 범어사 일주문일 것 같다. 이 문은 1972년에 부산광역시 유형문화재 2호로 지정되었다가, 2006년에 보물 1461호로 승격되었다. 건축문화재로서의 가치와 역사성이

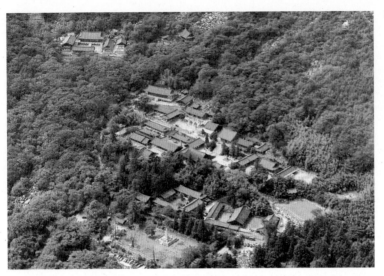

재인식된 것이다. 처음 부산광역시에서 지정할 때는 이름도 '범어사 일주문'이었다가 보물로 승격되면서는 '범어사 조계문'으로 바뀌었다. 이것은 처마 아래 '조계문'이라는 편액이 걸려 있어서 그렇게 바꿔 부르는 것이다. 하지만 앞에서 말한 것처럼 일주문의 역할을 하면서 이

범어사 조계문(일주문)
(보물 1461호)

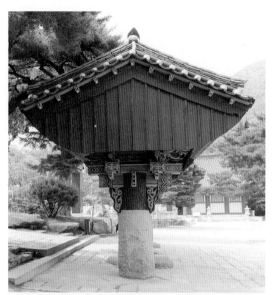

일주문의 맞배지붕과 지붕의 다포양식 공포

렇게 다른 이름을 적어 넣은 것은 다른 곳에서도 많이 찾아볼 수 있으니 이름이 본질을 규정한다고 생각할 필요는 없을 것 같다.

이 문은 1614년에 지었다고 전한다. 400년 전에 지은 것이다. 그런데 이에 대한 명확한 기록이 없어 확신을 못하다가, 1993년에 국립문화재연구소에서 실측 조사하면서 문의 중앙 종도리에서 발견된 묵서(墨書)에 의해 1694년에 중창된 것으로 확신할 수 있게 되었다. '종도리'란 '용마루의 밑에 서까래가 얹히게 된 도리(들보와 직각으로 기둥과 기둥을 건너서 위에 얹는 나무)'를 뜻한다. 또 범어사의 조선시대 기록으로 〈범어사 조계문 중창 양문록(梵魚寺曹溪門重刱楔門錄, 1718년)〉과 〈범어사 대웅전 비로전 불상 향적전 석정 조계문 석주 사계석제 개석통기(梵魚寺大雄殿佛像毘盧殿佛像香積殿石井曹溪門石柱四階石梯盖石桶記, 1720년)〉가 있는데 이를 통해 지금의 문이 1718년에 중창하고 2년 뒤에 중수한 모습인 것을 알 수 있다. 〈범어사 조계문 중수상량문(梵魚寺曹溪門重修上樑文, 1841년)〉에는 1841년에도 수리를 했다고 나온다.

범어사 일주문은 여느 일주문에 비해 좀 독특한 모습을 하고 있다. 대부분 일주문은 초석 위에 둥근 모습의 나무 기둥 2주를 세운 것이

보통의 모습인데, 이 문은 나무 기둥 대신에 '적당히' 치석한 둥글고 긴 돌기둥 4개를 먼저 땅 위에 얹고 그 위에 다시 짧은 나무기둥을 얹어 3칸으로 구성한 것이 색다르다. 돌기둥도 두부 잘라 놓은 것처럼 단정하고 치밀하게 깎은 것이 아니라 돌 쫀 자국이 엉기성기 보이는 게 분명 매끈한 모습은 아니다. 하지만 외려 이런 것이 인간적인 친근함을 주고 좀 더 푸근한 느낌을 갖도록 하니 미술이란 한 마디로 '이렇게 해야 아름다운 것이다' 하고 정의하기가 참 어려운 것 같다. 미술사를 공부하고 있는 입장에서야 이런 다양성과 복합성이야말로 미술사의 매력이라고 느끼기는 하지만!

이 일주문의 또 다른 성취는 지붕에 있다. 화려한 팔작지붕 대신에 수수하고 점잖은 맞배지붕인데, 이 맞배지붕이 목조 건축 용어로 말해서 다포계 공포 위에 올라서 있는 것이 색다른 시도로 보이기 때문이다. 공포(栱包)는 처마를 받치며 그 무게를 기둥과 벽으로 전달시켜주는 조립 부분인데, 이 공포가 기둥의 위쪽뿐만 아니라 기둥과 기둥사이의 공간, 그러니까 기둥이 없는 곳에도 배치되는 게 다포(多包) 형식이다. 보통 다포는 양쪽으로 날렵하게 솟아오르는 모습을 한 팔작지붕에 놓이는 게 보통인데 범어사 일주문은 다포면서도 굳이 맞배지붕을 고수하고 있다. 이 문 앞에 서성이는 사람을 어서 들어오라고 맞이하는 자신을 낮추는 겸손한 주인장의 따스한 웃음을 이 지붕에서 볼 수 있는 것 같다.

그렇다고 해서 이 일주문이 정서(情緖) 면에서만 탁월한 성취를 이룬 건 아니다. 이런 독특한 건축기법을 선뵈면서도 건축물로서 가장 기본이면서도 중요한 요소인 안정성과 견고성 역시 뛰어난 작품이 바로 이 범어사 일주문이다. 모든 구성 부재들이 적절하게 배치·결구되어 구조적으로 안정된 조형성이 입증되어 있다 한 마디로 해서 한국 전통건축의 구조미, 돋보이는 의장미(意匠美)뿐만 아니라 사찰의 일주문으

로서 기능적 가치까지, 건축의 삼박자를 잘 갖추고 있어 일주문 중에서도 걸작이라는 평가를 받는다. 이 문이 국가문화재로 지정된 것도 이런 면들이 다른 일주문보다 두드러지게 잘 나타나 있기 때문인 것 같다.

일주문은 절 영역의 시작을 알리는 역할을 한다. 사실 절의 영역은 작지 않기 때문에 무언가를 세워두고 여기서부터 절의 영역이 시작된다는 것을 알릴 필요가 있다. 우리나라에 불교가 처음 들어온 삼국시대부터 고려까지는 당간지주(幢竿支柱)가 그런 역할을 했다. 지금도 삼국시대 백제와 신라의 대표적 사찰이었던 익산 미륵사나 경주 분황사 같은 고찰에는 절 입구쯤에 커다란 돌기둥 두 개가 나란히 서 있는 걸 볼 수 있는데, 이것이 곧 지주(支柱)다. 그리고 이 두 돌기둥 사이에 높다란 당간(幢竿)을 세우고 거기에 번(幡)을 꽂았다. 번은 깃발의 일종으로 종파에 따라 색깔이나 형태가 조금씩 달랐을 것으로 추정하는데, 한편으론 이것을 걸어둠으로써 곧 여기에 사찰이 있다는 표식이 되기도 했다.

그런데 고려 중기 이후에는 당간지주가 사라진다. 이런 현상은 당간지주를 대신하는 다른 어떤 게 나타났다는 의미가 된 텐데, 바로 그게 문일 거라고 생각된다. 문이 나타났다는 것은 공간이 그만큼 뚜렷하고 정확하게 나눌 필요가 생겼기 때문일 것이다. 그런데 요즘이야 측량이 발달해서 다른 지역과의 경계를 그을 수 있지만, 옛날에는 그런 기술이 없었으니 다른 방법으로 구역을 지었을 것이다. 그런 방법 중 하나가 당간지주였고, 나중에는 일주문이나 불이문이라는 편액이 붙은 문을 세우고 여기부터 한 절의 경역을 지었다고 보면 될 것 같다.

절에는 일주문 말고도 여러 다른 문들이 있다. 유교의 사당이나 궁궐 등 각종 건축 공간이 있지만 이렇게 '문의 퍼레이드'가 펼쳐진 곳은 절밖에는 없다. 일주문을 지나도 금당까지 가는 길 도중에 여러 다른

문들이 있어서 저마다 절을 찾아온 사람들을 반긴다. 이런 배치야말로 우리나라 산사(山寺)의 매력 중 하나라고 생각한다. 문의 종류도 금강문(金剛門)·인왕문(仁王門)·천왕문(天王門)처럼 불계(佛界)를 외호하는 신중(神衆)을 주인공으로 세운 문이 있는가 하면, 가야산 해인사의 봉황문(鳳凰門) 같이 불교의 상서로운 동물을 주제로 한 문도 있다. 장흥 보림사 외호문(外護門)은 사찰 문의 핵심 기능을 담은 이름이다. 뿐인가, 도갑사 해탈문(解脫門)이나 부석사 안양문(安養門)처럼 불교 궁극의 목표를 모토로 한 문도 있다. 춘천 청평사 회전문(廻轉門)은 《삼국유사》에도 나오는 가슴 시린 전설을 간직하고 있다. 산사로 가는 길에는 이런 문들이 차례로 순례자들을 맞으며 그 문에 걸맞은 의미를 되새기게 한다. 자, 이제 절을 찾아 가거들랑 문도 한 번 되돌아보자. 무심히 드나들던 마음에 새로운 감흥이 일지도 모른다.

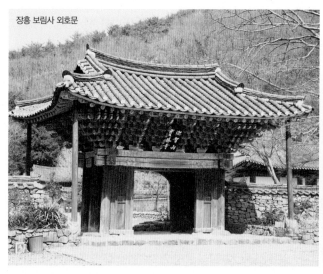

장흥 보림사 외호문

경주 분황사 지주

전설과 역사가 함께하는 자리
강화 전등사 대웅보전

끊임 없는 외세의 침략에 맞서야 했던 우리 역사는 그로 인한 환란에 늘 노심초사했다. 바닷가나 국경 지역은 외침 저지의 최전선이어서 그 같은 긴장감이 아무래도 다른 지역보다 더할 수밖에 없었고, 더러는 그 흔적이 전하기도 한다. 특히 강화도는 서해에 면한 섬이라 육지 본토 방어의 최전선에 서야 했던 지형적 조건 때문에 외세 항전의 역사가 오래되고 치열할 수밖에 없었다. 고려시대에는 여진과 거란의 침입을 온몸으로 막아야 했고, 조선시대에는 막강한 함대를 내세워 개

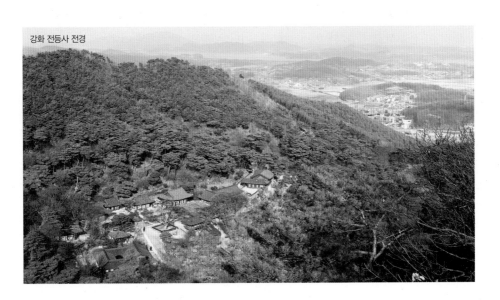

강화 전등사 전경

방을 요구하며 쳐들어오는 서양열강의 노도와 같은 진격에 맞서 처절히 싸우는 최후의 보루 노릇을 했다. 한편으론 그만큼 외적의 침략 앞에 그대로 노출되었던 곳이기도 하다. 그럼에도 불구하고 전등사(傳燈寺) 같은 명찰이 온전히 전하고 있는 게 얼마나 다행인지 모르겠다. 전등사의 여러 건물들은 충실한 중건과 수리에 힘입어 오늘날에도 그 원형이 대부분 보존되어오고 또 다른 많은 유물들도 전해 내려와 역사의 보고 역할을 단단히 해내고 있다. 그 중에도 대웅보전은 조선시대 중기에 지은 유서 깊은 건물인데 앞에서 보나 옆에서 보나 이처럼 멋있고 아름다운 건물을 본 적이 없는 것 같다.

1916년 수리 때 발견된 상량문에 1621년에 지었다고 나오니 이 대웅보전에는 400년에 걸친 세월의 무게가 얹혀 있는 것이다. 건축미도 빼어나고 역사도 오래된데다, 여기에 더해 옛날 사람들이 속삭였던 전설까지 담겨져 있으니 문화적으로 여간 소중한 게 아니다. 불상이 모셔진 금당이지만, 설령 저잣거리에서 주고받는 이야기의 소재가 되었다고 해서 불경(不敬)하다고 볼 필요는 없다. 절이란 모든 사람 가리지 않고 껴안고 보듬으며 깨달음으로 나가게 등을 도닥여 주는 곳이 아닌가.

먼저 이 건물의 양식을 한 번 살펴보자. 기단은 땅의 높낮이에 맞추어 동쪽이 높고 후면과 서쪽이 낮은 자연석 허튼층쌓기를 하였고, 그위에 앞면과 옆면 모두 3칸씩의 기둥을 올렸다. 기둥은 아래 위보다 중간이 불룩하게 나온 이른바 엔타시스 형식을 하고 있는데 우리말로는 배흘림기둥이라고 한다. 출입문은 세 짝으로 낸 삼분합(三分閤)에 궁창판이 있는 빗살문을 달았는데, 두 짝을 열어 겹쳐 들어 올려 처마에 박아놓은 들쇠에 걸도록 되어 있다. 말하자면 문을 좌우로 열 수 있을 뿐만 아니라 필요에 따라서는 위로 쑥 들어 올릴 수도 있도록 한 것인데, 보다 많은 햇빛이 필요하거나 바람이 시원하게 드나들 수 있도록 하기 위함이다. 전등사는 산의 7부 능선이나 정상 가까이 자리한 것이

아니기 때문에 아무래도 햇볕이 넉넉하게 들어오지 않고 또 바람의 드나듦도 조금 부족한 것을 보완하려는 고안이었을 것이다.

대웅보전 외부에서 가장 눈길이 가는 곳은 단연 처마 아래 네 귀퉁이에 지붕을 떠받치고 있는 인물상이다. 사람들은 이를 벌거벗은 여인의 모습이라 하여 나부상(裸婦像)이라고 불렀다. 그나저나 해괴하게도 어떻게 금당 건물에 벌거벗은 여인네를 조각하였을까. 여기에는 전설이 전한다. 언젠가 대웅보전을 중건할 때의 일이다. 공사의 총책임을 맡은 도편수가 우연히 마을에 내려갔다가 주막의 주모와 가깝게 지내게 되었다. 그러다가 서로 사랑을 하게 되었고, 급기야 장래를 약속하는 사이가 되었다. 도편수는 공사가 끝나면 그 여인과 살림을 차릴 생각을 하고는 자기가 갖고 있는 공사비를 모두 그 여인에게 맡겼다.

그러나 아이러니랄까, 맹목적 순정은 때론 허무한 배신으로 보답하기도 하는 게 인생인 것 같다. 공사가 채 끝나기도 전에 그 여인은 도편수의 돈을 갖고 다른 남자와 도망쳐 버렸다. 이 사실을 뒤늦게 알게 된 도편수는 깊은 실의에 빠져 한 동안 공사를 진행하지 못하다가 마음을 다잡고 겨우 공사를 마무리하였다. 하지만 자신을 배신한 여인을 용서한 것은 아니었다. 그는 대웅보전의 네 귀퉁이마다 그 여인의 벗은 몸을 조각해 무거운 지붕을 떠받들게 했다. 그럼으로써 자신이 할 수 있는 방법대로 그 여인에게 벌을 내린 것이었다. 이 조각상이 얼마나 유명한지 시인 고은의 〈전등사〉 시에도 등장한다.

강화 전등사는 / 거기 잘 있사옵니다

옛날 도편수께서 / 딴 사내와 달아난 / 온수리 술집 애인을 새겨

냅다 대웅전 추녀 끝에 새겨놓고 / 네 이년 세세생생

이렇게 벌받으라고 한 / 그 저주가

어느덧 하이얀 사랑으로 바뀌어 / 흐드러진 갈대꽃 바람 가운데

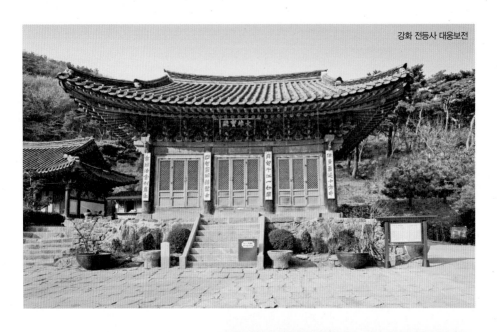

강화 전등사 대웅보전

까르르 까르르 / 서로 웃어대는 사랑
으로 바꾸어 / 거기 잘 있사옵니다

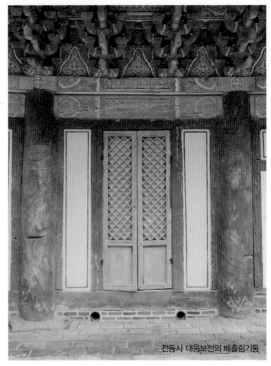

전등사 대웅보전의 배흘림기둥

　시인의 감수성이 그야말로 무
릎을 탁 칠만큼 흥미롭게 표현되
었다. 전설이 아름다운 시 한 편
을 만들어 낸 것이다. 다만 이런
전설과는 별개로, 대웅전 처마 밑
에 놓인 이 조각이 정말 전설대로
도편수가 벌주려 한 그 여인일까?
그렇지는 않을 것 같다. 이 상이
두 손을 들어 지붕을 받치는 모습
이라 너무 힘들어 보이므로 언제
부터인가 그럴듯하게 상황을 만

대웅보전의 나부상

들어서 지어낸 이야기일 가능성이 아주 높다. 나부상이 아니라면 과연 무엇인가? 이것을 괴상(怪像)이라고 부르는 사람도 있다. 아마도 사천 왕상이 밟고 있는 악귀를 일명 귀상 또는 괴상이라 한 데서 착안한 것인 듯하다. 얼핏 들으면 일리 있는 표현 같은데, 가만히 생각해보면 썩 여운이 좋지는 않다. 우선 '괴상'이라는 발음이 도통 좋지 않은데다가 악귀를 이렇게 법당의 처마 아래에 올려놓는다는 것도 그다지 있을 법하지 않은 일이라 썩 와 닿지가 않는 것이다.

대웅보전 내부와 수미단

그보다는 원숭이를 나타낸 것이라는 설명이 좀 더 그럴듯하게 들린다. 불경에 보면 부처의 전생 가운데 흰 원숭이(白猿)였던 적이 있다고 나오는데, 이 흰 원숭이를 조각한 것으로 보는 것이다. 나부상이나 괴상이라고 말하는 것보다 훨씬 그럴 듯하고, 법당에 장식한 것도 충분히 이해될 만하다. 그리고 중국의 사찰에도 더러 이것과 아주 닮은 조각이 같은 위치에 있다고도 한다. 또 우리나라에서도 경복궁 수정전처럼 전각이나 궁전의 지붕 처마 위에 삼장법사와 손오공 등 《서유기》에 등장하는 주인공들을 올려놓은 이른바 잡상(雜像)이 흔히 보이고 있어 이 주장에 힘을 실어 준다.

2004년 3월 공연장이 모여 있는 서울 동숭동 대학로의 한 연극 무대에서 〈나부상전(裸婦像傳)〉이라는 이름의 공연이 있었다. 말할 것도 없이 전등사 대웅보전의 나부상을 소재로 한 연극이었다. 이 전설이 예술가에게 영감을 불러일으키기에 더할 나위 없이 훌륭한 소재거리가 되어 우리가 좋은 작품을 관람할 수 있다면 그것 역시 의미 있는 일이다. 하지만 우리가 전등사 대웅보전 앞에 섰을 때 보는 조각이 지니는 상징의 진실은 확실히 알아둘 필요가 있다. 다만 이에 대한 해결은 반드시 관련 학자들에 의해서만 풀릴 것이 아니므로 전등사를 찾는 이들 모두 한 번쯤 수수께끼를 풀어보는 것도 괜찮을 듯싶다.

경복궁 수정전
지붕 위의 잡상

대웅보전 안에는 '건축 속의 건축' 수미단과 닫집이 있는데 이들 역시 그 솜씨가 보통 뛰어난 게 아니라서 대웅보전의 가치를 더욱 높여 주고 있다. 특히 불상의 대좌 격인 수미단(須彌壇)은 17세기의 걸작 반열에 놓을 만큼 훌륭하다. 전각마다 수미단이 갖추어져는 있으나 모양과 크기가 저마다 다른데 그 주된 이유는 수미단 만드는 데 솜씨와 공력이 보기보다 많이 들어가기 때문이다. 전등사 대웅보전의 수미단은 그 아름다움 면에서 우리나라 사찰의 수미단 가운데 최상급 몇 개 안에 꼽힌다. 경상북도 영천 백흥암, 포항 오어사, 경상남도 창녕 관룡사 등이 멋진 조각이 가미된 수미단을 가진 사찰들인데, 전등사 수미단은 이들과 어깨를 나란히 하는 작품이다. 대웅보전 수미단은 상중하 3단으로 이루어져 있다.

맨 아랫단의 각 칸마다에는 도깨비 얼굴을 새겨 넣었다. 그런데 근래에 와서는 이 도깨비는 도깨비가 아니라 용이라고 말하기도 한다. 절집에서 도깨비를 수미단 같은 중요한 장엄의 한 장식으로 쓴다는 게 이치에 맞지 않는다는 이야기다. 용은 불교를 옹위하는 상서로운 동물이므로 불교미술에서 다양하게 표현되고 있기는 하다. 그러고 보면 아닌 게 아니라 용하고 꽤 닮은 것도 같다. 가운데 단에는 새와 연꽃·영지(靈芝)·당초·보상화 등의 상서로운 식물을 새겨 넣었고, 맨 위

전등사 대웅보전
수미단 세부

단에도 역시 가지각색의 꽃과 풀을 넣어 아름답게 장식하였다. 1621년에 만들었다는 기록도 있으니 자료 가치 면에서도 중요하다.

대웅보전 안을 둘러보다 보면 불상 앞 기둥과 벽에 여기저기 써 놓은 먹 글씨가 눈에 띈다. 사연을 모르는 사람들은 마치 유명한 계곡의 바위마다 나 왔다 갔노라고 자기 이름을 새기거나 먹으로 쓴 것을 여기서도 보는구나 싶어 눈썹을 찌푸리기 십상이다. 하지만 대웅보전 기둥에 쓰여 있는 글씨는 그런 유치한 행동과는 전혀 격을 달리한다.

이 글씨들은 내용 면에서 두 가지 종류로 나눠진다. 하나는 단순하게 이름만 적은 것으로 투박하고 거친 필체로 몇 사람씩의 이름이 한데 모여 쓰여 있다. 이는 신미양요와 병인양요 때 강화를 지키던 병사들이 남긴 것이다. 《조선왕조실록》을 보관한 강화도 정족산의 사고(史庫)를 지키기 위해 양헌수(梁憲洙) 장군이 거느리는 관군이 전등사에 모였는데, 그들은 자신들이 언제 죽을지 몰라 두렵고 절박한 마음으로 여기에 이름을 쓴 것이다. 이들이 쓴 건 낙서가 아니라 자신의 안위를 부처님께 기원하고, 만일 전사한다면 극락왕생을 빈 간절한 기원이었다. 대웅보전 기둥은 귀목나무다. 귀목은 천 년이 간다는 나무로, 여기에 이름을 쓴 것은 바로 귀목의 영험을 나눠 받기 위한 소박한 몸짓이었던 것이다. 또 하나는 이름 앞에 '동유(同遊)'라는 단어가 붙은 이름들이다. 뜻은 글자 그대로 해석하여 '함께 놀러온' 정도로만 생각했는데, 최근 전등사에서는 동유는 특별하게 모임을 만들어 사찰을 찾아가는 사람들을 가리키는 용어라고 추정한다. 그럴 듯한 설명 같다.

전설은 흥미롭지만 종종 현실을 비껴가고, 기록은 생생하지만 대개 상상력이 부족하다. 전설과 기록은 서로 맞서는 상대가 아니라 상호보완적인 것이므로 풍부한 역사 구성을 원한다면 이 둘의 접점을 찾으려고 노력해야 한다. 전등사 대웅보전은 역사인 동시에 전설이다. 역사와 전설이 서로를 보완해주고 있으니 얼마나 소중한 문화재인가.

힘든 세상살이 걸림 없이 살리라
부안 내소사 절 마당

아름다움을 느끼는 것은 객관적 관찰의 결과일까, 아니면 주관적 판단에 근거한 개인적 마음작용일까? 18세기 철학자들이 미학(美學)을 학문적으로 연구하기 시작하면서 미(美)를 인식하는 과정에 대해 숱한 연구가 이어져왔다. 지금도 확실한 결론이 나지 않았을 만큼 어려운 논제이지만 요즘은 미(美)를 '객관화' 할 수 있다는 주장이 힘을 얻고 있다.

예를 들면 '황금비율'이라는 가설이 그것이다. 그리스의 수학자 유

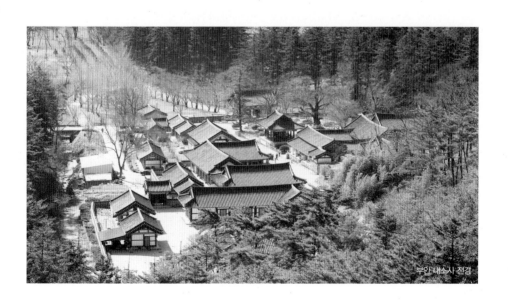

부안 내소사 전경

클리드가 처음 주장했고, 르네상스시대의 거장 레오나르도 다빈치(1452~1519)가 정립한 이 이론은, 선분(線分)을 크기가 다른 두 부분으로 나눌 때 긴 부분과 짧은 부분의 비율이 '1 : 1,618'로 되면 가장 미적인 감흥을 일으킨다고 말한다. 많은 학자들이 건축에서부터 조각, 회화 등 여러 미술 분야에 두루두루 이 이론을 적용하면서 아름다움을 해석할 만능의 열쇠처럼 여기고 있다. 황금비율로 미술품에 투영된 다양한 미의 스펙트럼을 객관적으로 걷어낼 수 있다고 믿는 것이다.

'객관적'이라는 말이 일견 그럴듯해 보이지만 꼭 그런 것만은 아니라고 고개를 젓는 사람도 있다. 사람의 마음은 아름다움을 찾으려는 본성을 갖고 있는데 객관화가 너무 강조되면 오히려 그런 마음작용을 방해할 수 있다는 것이다. 황금비율이라는 건 미를 바라보는 여러 방법 중 한 가지 수단일 뿐, 이것으로 모든 아름다움을 다 설명할 수는 없다. 그러기에는 우리의 정서와 감수성이 너무 복잡하고 미묘하기 때문이다. 결국 주관적 감성을 바탕으로 해서 여기에 객관적 이론을 적용해야 아름다움을 느끼게 된다고 보는 게 맞을 것 같다.

우리나라 절에서 그냥 지나치기 쉬운 것이 마당의 아름다운 공간 구성이다. 사실 절의 영역은 마당에 가기 훨씬 앞서 만나는 장승이나 일주문 같은 경계부터 이미 시작된다. 그리고 이 경계를 지나면 다리를 건너기도 하고 부도밭을 지나기도 한다. 그 전에 '大小人員 皆下馬'라고 쓴 하마비(下馬碑)를 지나쳤을 수도 있다. 이 하마비는 지위 고하를 막론하고 모든 사람은 여기부터는 말에서 내려 걸어서 절로 들어가라는 일종의 표지다.

여기를 다 지나 이제 절 마당에 들어서나보다 싶으면 길옆에 모여 있는 부도들이 눈길을 붙잡기도 한다. 우리 절 마당에는 볼거리가 참 많다. 법당이나 요사 등의 건물은 물론이고 정원, 연못, 담장, 석단(石壇), 꽃계단(花階), 부엌과 장독대 그리고 해우소 등 어디 한 곳도 우리의

전통적 아름다움에서 벗어난 게 없다. 따라서 절 마당이란 신앙의 공간만이 아니라 생활의 공간이요 더 나아가 문화의 공간이기도 하다. 이러한즉 절 마당에서 이런 아름다움을 놓친다면 너무 아쉬운 일이 아닐 수 없다.

현재 대부분의 산사들은 앞마당에 불전을 중심으로 좌우에 수행과 생활공간을 위한 건물을 두고 앞쪽에 누각 형식의 건물을 두는 공간 구성을 하고 있다. 우리나라 산사는 금당을 위쪽에 두고 마당 사방에 골고루 건물을 배치하는 게 기본인데 이는 17세기 조선시대 중후기 이후 정착된 방식이다. 학술용어로는 '산지(山地) 중정형(中庭形) 배치'라고 부른다. 이때만 해도 넓은 마당에 비해 전각이 차지하는 비율이 그다지 크지 않아서 마당이 훨씬 넓게 보였을 것이다.

그러다가 조선 말기에 이르러 다양한 건물들이 절 마당에 들어서며 공간의 밀도도 그만큼 높아졌다. 이 무렵에는 민간 기술자들이 가람의 조성을 담당했는데, 그래서 규모가 작은 절의 건물은 민간 가옥과 비슷하게 되기도 했다. 또 대중들의 염불과 참선 수행을 위해 임진왜란 이전에는 거의 없었던 대방(大房)이라는 독특한 건물 양식도 나타났다.

대방은 큰 방과 승방, 부엌, 누마루를 갖춘 일종의 복합 건물형태다. 이 중 큰 방은 스님과 신도가 함께 모여 염불하고 식사도 하는 공간이고, 누마루는 의식을 열거나 평소엔 다담을 나누는 공간으로 활용되었다. 또 대방과는 별도로 스승과 제자가 한 건물에 같이 머물게 되는 경우가 많아지자 서로의 독립된 공간을 마련해주기 위한 별방(別房)도 이 무렵 절 마당에 새로 들어온 건축이었다. 건물이 많아진 탓에 공간은 분명 좁아졌건만 그런 느낌이 별로 나지 않게 구성했다는 데에 우리 절 마당의 멋이 있다. 건물이 돋보이지 않고 마당과 조화를 이루도록 한 공간구성은 확실히 미학적이라 할 만하다.

지상에서 가장 푸근한 곳이 집 아닐까. 그런데 이 집을 둘러싼 땅이

마당이니 집과 하나로 여겨 가꾸고 따스한 감성이 스며들어 있기 마련이다. 마당은 집에 들어서고 나올 때 꼭 거쳐야 하는 곳이기도 하다. 요즘은 아파트 같은 공동주택이 아주 많아져 마당 밟을 일이 별로 없어져서 그런지 마당에서 느껴지는 푸근함을 잘 모르는 사람이 많다. 다행히 우리나라 절 가운데는 마당이 편한 곳이 많이 있다. 어디든 마당은 널찍하게 비워놓아 여백의 미가 한껏 느껴진다. 건물들은 마당 둘레에 자리하는데 그 배치를 선으로 연결해보면 딱딱한 직선이 아니라 곡선으로 이어짐을 알 수 있다. 그래서 전체적으로 가람을 바라보는 시선이 편하다. 또 건물과 그 사이의 빈 공간이 절묘한 조화를 이루어 마당 어디를 가든 걸음걸이가 불편함을 느끼지 않도록 배려되어 있다.

이렇게 마당 좋은 절 가운데서도 특히 내소사 마당은 여기에 선 사람들의 마음을 저도 모르게 편하게 하는 독특한 매력을 지녔다. 공간의 너비는 영주 부석사의 그것보다는 조금 넓고 고창 선운사 마당보다는 약간 좁게 느껴져 딱 그 중간쯤이다. 내소사 마당은 봉래루 누각

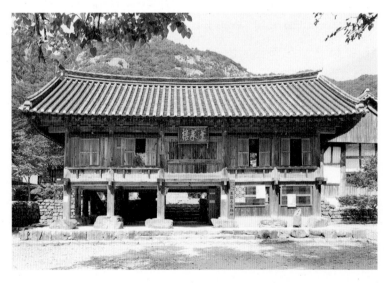

내소사 봉래루

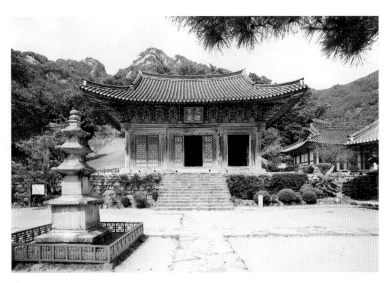

내소사 대웅보전

밑으로 난 짧은 돌계단을 다 밟고 올라서면 나온다. 대웅보전을 마주
한 채 마당을 쭉 둘러보면 각이 진 곳이 별로 없고 둥글둥글 하다는
느낌이 든다. 대웅보전을 비롯한 여러 건물들과 저 멀리 자리한 산봉
우리까지 이 모든 것들이 마당 위에서 파노라마를 펼쳐놓고 있는 것

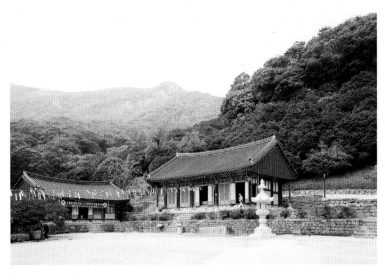

고창 선운사 마당

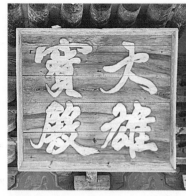
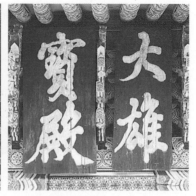

부안 내소사 대웅보전의 편액　　　　　강진 백련사 대웅보전의 편액

이다. 대웅보전은 여느 절과 마찬가지로 북쪽 위로 치우쳐 자리해 있다. 앞에서 이 전각을 바라보면 그 뒤로 마치 병풍마냥 펼쳐진 뒷산이 기막히게 마당과 조화를 이루고 있는 걸 본다. 어디든 금당 뒤는 대체로 이렇게 산봉우리가 옹위하고 있지만 내소사 뒷산은 유달리 푸근해 수수한 '마당지기' 같다는 느낌마저 들게 한다.

　내소사 대웅보전은 단청이 되어 있지 않아 생생한 맛이 나는데다가, 처마 아래 걸린 '大雄寶殿'이라고 쓴 편액 글씨도 사람들의 눈길을 사로잡는다. 조선 후기의 명필 원교(圓嶠) 이광사(李匡師, 1705~1777)가 썼는데 굵고 반듯한 여느 글씨와는 달리 꾸불꾸불하고 가늘어 색다르다는 느낌을 준다. 어쩌면 꾸미지 않은 모습을 한 이 절 마당의 분위기에 어울리게 쓰느라 그랬는지 모른다. 금당의 편액글씨마저 이렇게 마당과 어울리는 곳을 보기란 쉽지 않은 일로, 내소사 절 마당에 선 사람들은 덤으로 보기 드문 구경을 했으니 여기까지 온 발품이 전혀 아깝지 않을 것이다.

　지붕이나 기둥이나 단청이 거의 벗겨졌으나 한편으론 그 덕에 나뭇결이 자연 그대로 드러나 고색창연한 맛이 한껏 풍기고 있다. 종교적으로 장엄미를 우선시하기 쉬운 법당에 어찌 보면 흐물흐물한 글씨를

건 것은 아주 드문 일이다. 강진 백련사 '大雄寶殿' 편액에서 한 번 더 나타나는데, 백련사 절 마당 역시 담백함 면에서 내소사와 닮았다.

내소사 절 마당은 반듯하게 구획되었다기보다 뭉툭해 보이고 건물도 짜임새 있게 배치된 게 아니라 듬성듬성 놓여 있는 듯이 보인다. 황금비율로는 도저히 설명해 낼 수 없는 아름다움이다. 대웅보전 주위로 설선당과 무설당 요사가 두 날개 마냥 자리해 있고 대웅보전 앞에 왼쪽으로 치우쳐 삼층석탑이 마당에 어울리게 알맞은 크기로 서 있다. 내소사 마당이 아름답게 느껴지는 건 잘 정돈되어서도, 또 반듯하게 놓여서도 아니다. 오히려 조금은 거친 듯도 하지만 그것이 인위의 꾸밈을 배제한 자연 그대로의 모습인 것 같아 반갑다. 절 마당에서 힘든 세상살이 매사에 걸림 없이 살아가라는 가르침을 읽는다면 과장일까? 하지만 절 마당의 진정한 아름다움은 아무래도 거기에 있는 것 같다. 그리고 그런 모습은 객관적이라기보다는 분명 주관적인 감성을 표현하고 있다고 해야 맞는 것 같다.

어느 절이나 공간의 중심은 금당이 차지한다. 금당은 거의 대부분 북쪽 위로 치우쳐 자리하기 때문에 우리 절의 마당은 본래 자리한 터보다는 공간이 넓게 나오게 된다. 그래서 비록 협소한 산지에 옹색하게 들어설 수밖에 없는 산사라 하더라도 막상 마당에 서면 공간이 생각보다 넓게 느껴지곤 한다. 이것 역시 우리 절 마당의 멋이요 미학 중의 하나일 것이다. 좁지 않고 넓게 확 트이는 맛, 절 마당에 선 사람들더러 환경에 얽매이지 말고 넓고 크게 세상을 바라보라는 뜻으로 볼 수 있지 않을까?

내소사 절 마당의 숨겨진 멋은 나지막한 석단으로 구획된 상하 공간 구조를 알아야 느낄 수 있다. 사실 절 마당은 남쪽에서 북쪽, 혹은 아래서 위로 갈수록 높아지는 게 보통이다. 산사라는 입지 때문에도 그렇고 또 종교적 관점으로도 금당 쪽으로 갈수록 마당을 높게 다져

야 한다. 이때 기울기가 크면 건물을 세우기도 그렇고 마당을 거닐기에도 부담스럽다. 그래서 마당을 평평하게 다지되 일정 거리마다 위로 한 단(段)씩 높이는 방법을 썼다.

내소사 역시 전체적으로 보면 3단으로 구성되어 있는데, 놀라운 건 대웅보전을 향해 걸으면서도 자신이 한 단씩 올라간다는 사실을 잘 못 느낀다는 점이다. 각 단이 아주 자연스럽게 구획되어 인위적인 느낌이 안 드는 데다 마당의 모습도 주변 건물과 아주 잘 어울리고 있어 저도 모르게 동화되기 때문인 것 같다. 집 마당을 밟을 일이 별로 없게 된 현대 사람들일수록 절 마당에 한 번 발 디뎌보는 게 필요할 것 같다. 마당에서 따스한 정도 느끼고 거기서 비롯된 아름다움도 봐야 우리 사찰의 진정한 가치를 알게 되는 게 아닌가 싶다.

내소사 앞마당의 석축

고승들 자취 따라 되돌아보는 삶, 시간과 공간의 조화
해남 대흥사 부도밭

절이 하나의 열린 박물관이라는 말은 전혀 과장이 아니다. 경내 안 팎이 신앙과 예술이 어우러지고 조화된 독특한 문화재로 장엄되어 있 고, 산자락에 고즈넉이 자리한 절 주변에는 울창한 숲이 우거져 있고 맑은 시냇물이 흐르니 이 속에 있으면 저절로 기운이 샘솟는다. 자연 과 점점 멀어져가는 현대인들에게 이만한 치유의 공간도 없을 것 같 다. 절을 들어섰을 땐 잔뜩 지치고 허허롭던 마음이 절을 둘러보고 되 돌아설 땐 넉넉하게 채워진 마음과 가뿐한 걸음으로 산문을 나서게

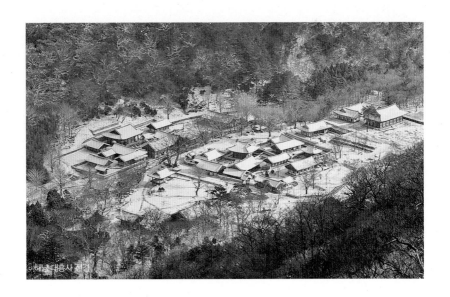

해남 대흥사 전경

된다.

볼 게 많고 느끼는 게 많은 공간이 바로 절이다. 단지 많은 사람들이 절에 가서 보는 대상이 주로 경내에 한정되어 있고, 그 중에서도 전각 중심으로 집중되어 있어 관람 포인트가 한쪽으로 쏠려 있는 게 아닌가 하는 느낌은 있다. 만일 그렇다면 경내 말고도 절 주변에는 볼게 참 많은데, 그 많은 볼거리를 놓치는 셈이라 참 아까운 일이다. 특히 잘 지나치기 십상인 대상이 바로 절 입구 산이나 언덕 자락에 자리한 부도밭이다. 한쪽으로 치우친 위치 탓에 오가며 눈길이 잘 가지 않게 되고, 설령 보았다 하더라도 막상 다가가기에 애매한 자리라서 그냥 멀찍이 바라만 보고 그냥 지나치는 경우도 많다. 부도밭에 담긴 의미와 문화재적 가치가 적지 않기에, 여기에 대해 좀 더 관심을 기울일 필요가 있는 것 같다.

부도밭은 '부도가 모여 있는 밭'이라는 말로 부도전(浮圖田)이라고도 한다. 부도는 스님이 입적하고 다비해서 나온 사리를 봉안한 것이니 한 사람의 일생이 다해야 새로 하나가 만들어진다. 그래서 부도가 많다는 것은 다시 말해 그 절의 역사가 오래되었다는 뜻도 된다. 부도 조성의 역사는 불교의 역사만큼이나 오래 되었고, 모양도 시대와 지역에 따라 다 다르다. 우리나라에서 언제부터 부도들을 한군데로 모아 부도밭이라는 별도의 공간을 마련했는지 정확히는 모른다. 삼국과 통일신라의 절터에서 분명히 부도밭이라고 할 만한 공간은 보이지 않고, 이 기간 중에 부도밭에 해당하는 용어나 단어도 사용된 적도 없다. 이때까지는 일정한 공간을 두지 않고 형편에 맞게 사역(寺域) 주변에 놓았던 것 같다. 부도나 탑비를 관리하고 봉향하기 위해 그 주변에 거주하기 위해 만든 건물을 뜻하는 부도전(浮屠殿)이라는 말은 고려 때 처음 나오니 아마도 부도밭은 이 무렵부터 형성되기 시작했던 것 같다.

조선시대에 들어와서는 임진왜란 때 사찰 공간이 많이 파괴되어 전

쟁 이후 부서졌거나 흩어져 있던 부도들을 한데 모우기 위해 부도밭이 더욱 필요해졌다. 부도밭에는 부도만 아니라 비석도 두는데 이런 비석들은 주로 탑비(塔碑)다. 탑비란 한 스님 개인의 사적을 중점적으로 기록한 것으로 입적 후에 세우기 마련이다. 그렇기 때문에 탑비와 부도와 한 쌍이나 마찬가지로 인식되어서 당연히 부도밭에 나란히 자리하게 되었다.

중국에는 곳곳마다 역대의 비석들을 한데 모은 비림(碑林)이라는 게 있어 그야말로 비석들의 숲에 들어온 것 같다. 우리나라에도 비석은 많이 있지만 이렇게 한데 모여 있지는 않아서 비림에 비길 만한 데는 없다. 대신 그 아쉬움을 부도밭이 채워준다. 수십 기의 부도와 탑들이 도열되어 있는 사이를 거닐면 이 안에 스며있는 색다른 장엄함이 느껴지고 몇 발 뒤로 물러나 전체를 바라보면 장관도 그런 장관이 없다. 우리 불교가 만든 또 하나의 문화공간을 대하는 느낌이다.

부도밭으로는 해인사·건봉사·미황사 같은 곳이 유명한데 모두 다 수십 기의 부도와 비석들이 촘촘히 모여 엄숙하고 장엄한 경관을 연출한다. 그 중에서도 해남 대흥사 부도밭은 공간미나 규모로 볼 때 압권이라 할 수 있다. 전라남도 해남의 명산 두륜산의 주봉 가련봉과 노승봉·두륜봉 등 전부 8개의 봉우리가 활짝 핀 여덟 잎의 연꽃마냥 솟아올라 그 사이에 널찍한 터를 만들어 놓았고, 이 한가운데에 대흥사 가람이 자리했다. 두륜산 입구에 들어와 일주문을 건너면 우리나라에서 가장 오래된 여관이라는 유선관(遊仙館)이 나오고, 이어서 한 아름 넘는 소나무 다섯 그루가 일렬로 서있는 모습 뒤로 부도밭이 펼쳐져 있다.

여기에 대흥사의 13대종사와 13대강사를 포함한 역대의 여러 고승들의 부도 54기와 탑비 27기 등 모두 80기가 넘는 대덕들의 발자취들이 가득 모여 있다. 우리나라 부도밭 중에서 규모가 가장 큰 것 같다.

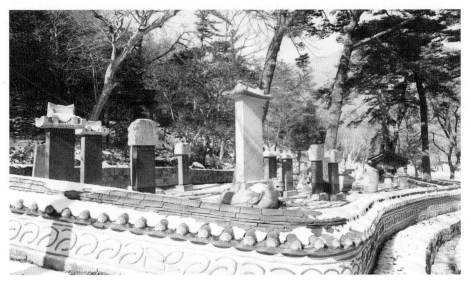

해남 대흥사 부도밭

열과 줄이 자로 잰 듯 아주 반듯하지 않지만 이런 자연스러움이 오히
려 시각적으로 편안한 느낌을 주고, 또 널따란 마당에 가득 들어선 부
도와 비석들을 하나하나 살펴보며 걸어가는데 지루함을 주지 않는다.

고성 건봉사 부도밭

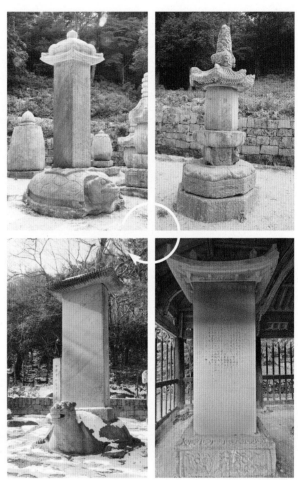

대흥사 부도밭 서산대사 탑비
대흥사 부도밭 서산대사 부도
서산대사 표충사 기적비
대흥사 부도밭 사적비

이들의 면면을 보면, 서산(西山)대사를 비롯해 풍담(楓潭)·취여(醉如)·월
저(月渚)·설암(雪巖)·환성(喚惺)·호암(虎巖)·설봉(雪峯)·연담(蓮潭)·초의(草
衣) 등의 대종사와, 만화(萬化)·연해(燕海)·영파(影波)·운담(雲潭)·벽담(碧
潭)·완호(琓虎) 등 그야말로 우리 불교사를 화려하게 수놓은 기라성 같
은 고승대덕들의 부도들이고 비석들이다. 1920년대 일제강점기에 전
국의 명소 유적지를 촬영한 사진집인《조선고적도보》에도 대흥사 부
도밭이 실려 있다. 사진으로 봐도 부도밭의 청아한 기운이 잘 느껴지

는데, 이곳은 당시에도 상당히 주목받았던 모양이다.

이 중에서 하나만 설명하라면 단연 맨 앞쪽에 있는 서산대사 청허휴정(清虛休靜) 스님의 부도를 들어야 할 것 같다. 전체 높이 260cm로 부도치고는 퍽 큰 편이다. 팔각 지대석 위에 3단으로 된 기단부가 놓였고 그 위에 역시 팔각으로 된 탑신부·옥개석·상륜부의 순서로 쌓여 있다. 탑신부 중에서 가장 아래인 하대석에는 당초와 연꽃무늬를 새겼다. 중간에 놓인 중대석은 크기가 작고 좁은 편인데, 네 면의 귀퉁이마다 사자와 코끼리와 같은 동물이 일어서서 뒷다리로 하대석을 딛고 앞다리와 머리로 상대석을 받치고 있는 모습이 조각되어 있다. 또 상대석에도 연꽃무늬가 새겨져 있고, 그 사이사이에 거북·게·개구리 같은 동물을 조각했다. 이런 동물 조각은 다른 부도에서는 좀처럼 볼 수 없는 특색이다. 미황사 부도 중에도 물고기나 다람쥐 같은 작은 동물이 새겨져 있는 걸 보면 이런 장식은 바다에 면한 해남 지역 부도만의 특징인 것 같다.

흔히 조선시대 부도는 예술성 면에서 통일신라나 고려시대에 비해

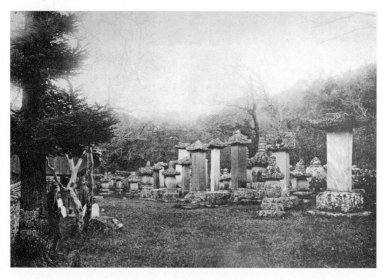

《조선고적도보》에 실린
대흥사 부도밭

좀 못하다는 생각을 갖고 있는데, 적어도 이 부도만 보면 앞선 시대보다 못한 게 없다. 그만큼 시대의 한계를 뛰어넘어 잘 만든 작품이니 보물로 지정된 건 당연했다. 기다란 모양의 탑신부 앞면에는 이 부도가 서산대사의 것임을 나타내는 '淸虛堂'(청허당) 글씨가 새겨져 있다. 기와지붕 모양을 한 옥개석 역시 팔각형인데 처마가 경쾌하게 위로 솟아 있고 기왓골도 또렷하게 잘 표현되어 있다. 부도밭에 같이 있는 탑비가 1647년에 세운 것이니 아마 같은 때 세워졌을 것이다.

언젠가 여기서 부도들을 살펴보고 있는데 답사 온 대학생들이 부도밭에 들어온 적이 있었다. 호기심 어린 눈들로 여기저기 열심히 보고 나자 지도교수가 한데 모이게 해서 설명을 하기에 줄 끝에 같이 서서 들어보았다. 그런데 말하는 내용이 부도와 탑의 모양새나 무늬 같이 겉모양새에 관한 언급뿐이었고 거기에서 더 나아간 게 없었다. 이런 양식도 알아야 하겠지만, 부도가 갖는 의미를 먼저 말해야 하지 않을까 싶어서 들으면서도 허전했다. 또 이런 부도가 한데 모인 부도밭의 상징성도 여기를 찾는 사람이면 꼭 알아야 할 부분이겠고, 여기에 더해 그 주인공들의 인생과 행적에 대해서도 얘기한다면 부도와 비를 좀 더 입체적으로 이해하는 데 좋은 도움이 될 텐데 그런 점들도 빠져 있어 역시 아쉬웠다. 물론 절에서도 부도밭에 모아진 부도와 비석들을 하나하나 연구하고 어려운 한문은 쉽게 풀어줘야 일반인들도 그 가치를 알게 된다. 부도밭에 대한 관심이 좀 더 깊어질 필요가 있고 또 그러기 위해서는 이런 부분들이 보완되어야 한다.

대흥사에는 이 부도밭 외에도 비석이 있다. 표충사 구역 안의 표충비각(表忠碑閣)에 있는 〈서산대사 표충사 기적비〉와 〈건사사적비〉가 그것이다. 앞의 비석은 홍문관 제학 서유린(徐有麟, 1738~1802)이 1791년에 지은 것으로 서산대사의 일생과 임진왜란 때의 활약상을 가장 잘 전하는 중요한 기록이다. 서유린은 훗날 영의정까지 올랐던 고위관료

였는데 그런 그가 이 비문을 지은 것만으로도 서산대사의 위치가 어떠했는지 짐작할 만하다. 이 비문을 지을 때는 임진왜란이 일어난 지 200년이나 지난 때였다. 이렇게 세월이 지나서도 국가 차원에서 그에 대한 고마움을 표했다는 것은 당시 사람들이 비단 서산대사 한 개인만이 아니라 대흥사에 대해서도 여전한 고마움을 나타낸 것으로 생각해 볼 수 있을 것 같다. 대흥사에서는 서유린을 위해 이듬해 〈서판서(徐判書) 송덕비〉를 세워 화답했다. 〈건사사적비〉는 1792년에 세운 표충사의 역사가 기록된 비석인데, 연담유일(蓮潭有一) 스님이 표충사 건립에 큰 공을 세웠다는 내용 등이 담겨 있어 절의 역사에 아주 중요한 자료다. 또 1979년에 세운 한글판 기적비(紀積碑)도 함께 있어서 요즘 사람들이 표충사의 역사와 의미를 잘 이해할 수 있도록 되어 있다.

시간과 공간은 서로 밀접한 연관이 있다. 이 둘은 서로 다른 개념이지만 시간이 없는 공간, 공간이 없는 시간은 큰 의미가 없어서다. 흔히 '시공간을 달리 해서'라는 말을 잘 쓰지만 실제 시간과 공간이 다른 것을 비교하는 것은 어렵다. 그래서 이 둘의 관계는 떼어놓고 말하기 어렵다. 그런데 이보다 더 놀라운 관계가 문화와 역사다. 문화는 그 자체로 역사인데다가 역사가 없는 문화는 문화라고 하기 어렵다. 부도밭의 의미를 정의하면서 문화와 역사 그리고 시간과 공간이 한데 어우러져 있다고 한다면 좀 지나친 과장일까?

부도란 한 수행자가 이 세상을 치열하게 살고 떠나간 뒤 남은 숙연한 자취이자 한편으론 그 자체가 하나의 역사이자 문화재가 된다. 부도밭에 있는 사적비나 탑비를 읽고 부도를 보면 사찰사(寺刹史)를 온전히 알게 되니 그야말로 새로운 역사문화공간으로 봐도 되지 않을까. 절에 올라가고 내려가는 길에 부도밭에 들러 생전에 치열한 구도 정진을 하였던 스님들의 자취를 바라보는 것도 우리들의 삶을 되돌아보게 하는 소중한 기회가 될 수 있을 것 같다.

이 문 나서면 고해를 벗어날까
영암 도갑사 해탈문

　아름다움은 관심을 바라지 않는다. 진정한 아름다움이란 꾸미지 않아도 절로 빛을 발하게 되니 굳이 남의 시선을 끌려 할 필요가 없다. 덧바르고 과장하며 자랑하려 할 때 진정한 아름다움은 떠난다. 꾸밈이 많아지면 가식이 되고 화려가 지나치면 보는 사람의 마음을 불편하게 한다. 자연이야말로 최고의 미라고 여겨 온 것도 그런 까닭에서다.

　절은 이런 아름다움의 정의(定義)에 가장 어울리는 곳이라서 경내를 거닐면 고상하고 편안한 기운이 온몸에 그득 퍼져온다. 아름다움이란

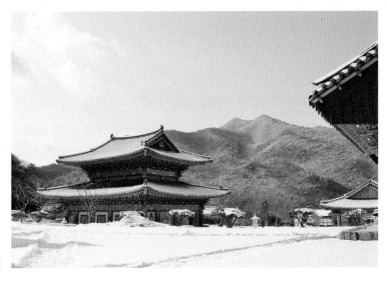

영암 도갑사 내경

바로 이런 것이고 또 이래야만 하는구나 하는 생각이 떠오르게 한다.
그래서 절 안팎에 자리한 문화재는 미에 대한 세속의 잣대를 넘어서
그 자체로 더욱 정겹게 느껴지는 것 같다.

　도갑사(道岬寺)는 호남의 명산 월출산(月出山) 기슭에 자리한다. 월출
산은 워낙 품이 크고 넉넉해 도갑사가 있는 영암에서 무위사가 자리
한 강진 땅까지를 한 자락에 품고 있다. 월출산을 사이에 둔 이 두 고
도(古都)는 월출산 문화권이라 할 만큼 예로부터 역사 문화적으로 서로
긴밀히 연관되며 발전해 왔다. 강진은 논밭 가득한 너른 들녘이 많은
곳답게 부자가 많이 나왔고 영암은 월출산 영기를 듬뿍 받아 그런지
학자가 많이 배출되었다. 월출산은 또 동쪽으로 장흥, 서쪽으로 해남,
남쪽으로 다도해가 펼쳐진 완도를 품고 있다.

　월출산이라 한 것은 조선시대에 들어와서다. 그 전 신라 사람들은
월나산(月奈山), 고려 사람들은 월생산(月生山)이라 불렀다는 게 조선시대
중기의 인문지리서《신증동국여지승람》에 나온다. 모두 '달이 처음 뜨
는 곳'을 뜻하는 말이니 시대를 가로질러 사람들마다 이 산에 대해 느
꼈던 마음이 한결 같았다는 게 신기하다. 산줄기 곳곳에 불교유적이
가득한데 도갑사와 무위사 외에 천황봉 천황사, 구정봉 마애여래좌상
(국보 144호) 등만 보더라도 오래전부터 이 산이 불교의 성지였음을 알
수 있다.

　도갑사는 신라 말에 도선국사가 지었고, 고려 후기에 들어와 더욱

도갑사 해탈문
〈解脫門〉 편액

번성하기 시작했다. 이 자리는 본래 문수사 절터로 도선국사가 어린 시절을 보냈던 곳인데, 중국에 다녀온 뒤 여기에 도갑사를 지었다고 한다. 조선에 들어와서 당대의 고승인 수미·신미 두 스님이 1473년에 중건해 지금과 같은 규모를 갖추게 되었다.

도갑사에서 가장 널리 알려진 문화재가 해탈문(解脫門)으로, 1962년 국보 50호로 지정된 것만 봐도 그 건축적 가치가 어느 정도인지 짐작하고도 남는다. 1960년 해체 복원할 때 나온 상량문에 1473년에 건립된 것으로 나와 우리나라에서 가장 오래된 산문(山門)으로 알려지게 되었다. 이보다 100년쯤 지나 16세기에 지은 춘천 청평사 회전문(보물 164호)이 그 뒤를 잇는다. 사찰의 문 중에 중요한 작품이 여럿 있지만, 도갑사 해탈문처럼 연대가 확실한 조선시대 중기 산문은 유일하기에 우리 건축사에서 빼놓을 수 없는 중요한 작품으로 여겨진다.

본래 '해탈문'이라고 하면 '문'과 같은 유형의 개념이 아니라 번뇌에서 벗어나 열반에 들어가는 세 가지 선정(禪定) 곧 공 해탈문·무상 해탈문·무작 해탈문의 세 가지 선정(禪定)을 통틀어 이르는 말이다. 그런데 이렇게 문을 세우고 '해탈문' 편액을 달았을 때는 글자 그대로 모든 괴로움과 헛된 생각의 그물을 벗어나 아무 거리낌이 없는 진리를 깨달아 '번뇌에서 벗어나는 문'으로 보면 될 것 같다.

국보 50호라는 이미지만 갖고 이 해탈문을 보러 온 사람들은 건물이 그다지 크지 않고, 외양이 기대에 비해 소박하다는 사실에 놀란다.

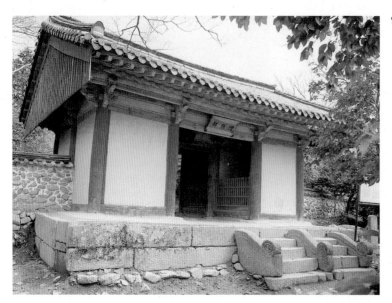

우리는 국보나 보물 같은 문화재는 무척 화려하고 기묘할 것이라는 막연한 기대를 갖는다. 그러다가 두 눈으로 직접 보게 되면 이런 마음이 실망으로 바뀌는 경험을 종종 겪는다. 문화재는 무조건 아름답고

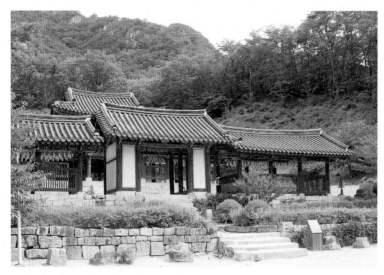

춘천 청평사 회전문

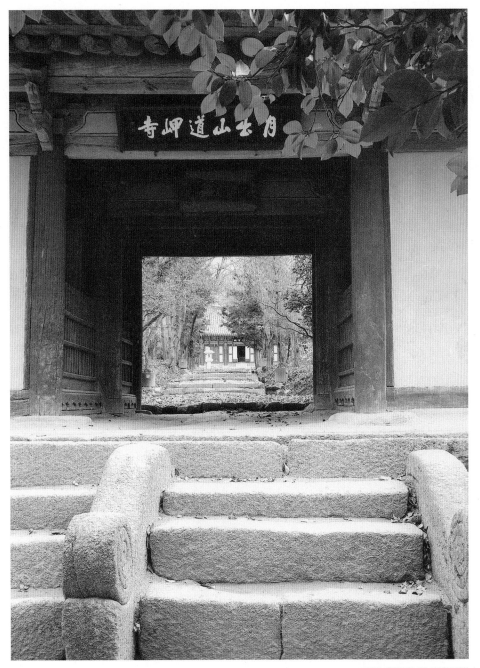

도갑사 해탈문에서 본 도갑사 내경

화려한 것이라고 생각하는 고정관념과 선입견 탓이다. 아름다워야 하는 것은 맞지만, 그 아름다움이 겉모습의 화려함에서만 나오는 게 아니라 안에 간직되어 있는 내면적 가치로 인해 더욱 커지는 것을 간과해서는 안 된다. 사실 도갑사 해탈문도 국보로 지정된 이유가 겉모습의 크기나 화려함 때문이 아니다. 사람들을 해탈로 이끌려는 갸륵한 마음이 이 문에 배어 있고, 또 건축 면에서 보더라도 건축사 연구의 중요한 이정표가 되는 요소들이 묻어있어서다.

도갑사 해탈문이 조선시대 중기의 대표적 건축 중 하나로 꼽히는 이유는 다포(多包)라고 부르는 새로운 건축기법이 정착되어 가는 흔적이 남아 있기 때문이다. 지붕의 무게를 직접 받는 기둥머리인 주두(柱頭)가 기둥 위에만 놓인 것을 주심포, 기둥과 기둥 사이에도 놓이는 것을 다포라고 하는데 주심포는 고려시대, 다포는 조선시대에 유행했던 기법이다. 어떤 미술작품이나 다 그러하듯이 한 시대에 유행했던 양식이 사라지고 그 자리를 다른 양식이 메울 때 문이 열렸다 닫히는 것처럼 갑자기 바뀌는 게 아니라 서로 겹치는 시기가 있기 마련이다. 말하자면 두 양식끼리 서로 절충하고 양보 화합하는 순간이다.

미술사에서 이런 과도기의 작품은 두 시기의 장단점이 함께 드러나 있어 중요한 자료가 되지만, 그 시기가 짧다보니 정작 남아 있는 작품은 드물어 실물을 보기가 쉽지 않다. 그런데 바로 이 도갑사 해탈문이 다포가 나타나 정착한 시절에 전대의 성향도 고수되면서 한편으로 새롭게 선뵈는 기법이 나타나는 과도기 작품인 것이다. 조금 더 건축학 쪽으로 다가서서 말한다면 도리칸과 보칸의 비율이 7 : 5로 아주 안정적이라는 점도 이 문을 바라볼 때 편안한 느낌이 들게 하는 이유다.

정면 바깥 처마 아래에는 〈月出山 道岬寺〉 편액이, 문을 들어서서 안쪽 처마 아래는 〈解脫門〉 편액이 각각 걸려 있다. 〈해탈문〉이라 쓴 편액 글씨는 근래에 해남 대흥사에 걸린 조선 후기의 명필 이광사의 글

씨를 모각한 것이다. 앞면 3칸, 옆면 2칸 크기로 좌우 두 칸에는 절 문을 지키는 금강역사상이 각각 서 있고, 가운데 1칸은 통로다.

도갑사 해탈문을 더욱 의미 있게 하는 것은 뒤쪽 좌우 칸에 봉안되었던 사자와 코끼리를 타고 있는 두 목조 동자상(童子像), 곧 문수동자와 보현동자 조각상이다. 총 높이가 약 1.8m가량이고, 앉은 높이가 1.1m 안팎으로 크기나 조각기법이 서로 비슷하며, 다리를 앞쪽으로 나란히 모아서 사자와 코끼리 등에 걸터앉은 모습도 한결같다. 두 동자상의 머리를 묶은 모양새는 제법 멋 나게 꾸몄고, 얼굴엔 어린아이의 천진함이 잘 나타나 있으면서 또 이목구비도 뚜렷하고 원만하다. 이후 나타나는 조선시대 동자상 대부분 이런 모습을 하고 있으니, 이 두 동자상은 곧 조선시대 중후기 동자상의 전범이 되었다고 볼 수도 있다.

현재 전하는 동자상들 대부분 꽃이나 과일 등을 들고 서 있는 모습이며, 사자와 코끼리를 탄 나무로 만든 동자상은 지금까지는 이것 하나밖에 알려진 게 없다. 동자이기는 해도 이 둘은 바로 지혜의 상징 문수보살과 실천의 상징 보현보살의 화신으로 보아도 될 것 같다. 지금은 해탈문과 별도로 보물 1134호로 지정되어 도갑사 성보박물관에 봉안되어 있지만, 그 옛날 해탈문 안에 놓여있었을 때 이 문을 드나들던 사람들이 이들의 천진하고 따뜻한 미소 덕분에 얼마나 마음을 위로받았을까 상상이 된다.

해탈문과 동자상 외에도 도갑사에는 볼 만한 유물이 많다. 미륵전의 석조여래좌상(보물 89호)을 비롯해서 도선국사·수미선사비(보물 1395호), 오층석탑(보물 1433호), 대웅보전(유형문화재 42호), 석조(石槽, 유형문화재 150호), 수미왕사비(유형문화재 152호), 도선국사 진영(유형문화재 176호), 수미왕사 진영(유형문화재 177호) 등 국보 보물 및 지방 유형문화재가 경내에 그득하다. 이들도 중요하지만, 무엇보다 고요하고 맑은 경내의 모습 그 자

체가 보는 사람의 마음을 한껏 사로잡
는다.

도갑사를 나오며 처음 들어갈 때처럼
다시 한 번 해탈문을 지나왔다. 해탈의
문을 건넜으니 내 마음도 정말 그런 경
지가 된다면 얼마나 좋을까 싶었다. 불
교에 '깨달음'·'자비'·'극락' 등 좋은 말
이 참 많다. 그 중에도 헛된 욕망에서 멀
어지고 괴롭고 힘든 것에서 벗어나는 '해
탈'이야말로 우리가 가장 이루고 싶은
경지가 아닐까. 도갑사 해탈문을 나서
며 오늘 이 걸음이 부디 해탈을 향해 한
걸음 더 다가간 것이었으면 하는 마음이
간절히 우러나왔다.

미술을 이해하기 위해서는 그 작품의
모양에 초점을 맞추는 양식(樣式)에만 집
중할 게 아니라 그 안에 들어있는 마음
을 이해해야 한다는 게 평소의 생각이다.
양식 연구는 미술작품의 분류와 분석을
위해 물론 필요한 수단이지만 내면에서
우러나오는 가치를 알려면 양식 이상을
보려고 노력해야 한다고 믿는다. 미술
사(美術史)라는 것도 양식 연구에서 나아

도갑사 성보박물관의 문수동자상과 보현동자상(보물1134호)

가 미술을 통해 그것을 만들고 즐거워하며
행복해 했을 당시 사람들의 마음과 정서를 알려 할 때 그 의미가 더욱
커진다. 불교문화재를 바라볼 때 특히 이런 입장을 갖는 게 중요하다.

도갑사 미륵전 석조여래좌상(보물 89호)

《조선왕조실록》을 지켜낸
정읍 내장사 용굴

우리나라 역사에는 확실히 정리되지 않은 아이템들이 있다. 다시 말하면 분명히 역사의 한 중요한 흐름이나 사건인데, 이에 대해 학자 또는 보통 사람들의 인식이 온전히 정리되지 못한 항목이 있다는 뜻이다. 예를 들면 조선 말기 급작스럽게 불어 닥친 서양세력이 나라에 혼란을 준다는 논리를 들어 그들과의 접촉을 막아야 한다는, 흥선대원군이 강하게 주장한 이른바 '쇄국정책'이 있다. 또 그 반대로, 발달된 서양문명을 도입해야 한다는 소장파들이 일으켰다가 3일 만에 끝난 갑신정변도 역사적 평가를 받기에 뭔가 미진한 구석이 없지 않다. 두 사건 모두 성공 못한 정책이었다는 점에서 우리는 곤혹스러움을 느낀다. 과연 무엇이 옳은 일이었던가? 근현대로 더 내려오면 굳이 열거하지 않아도 역사적 정리가 안 된 이런 애매모호한 아이템들이 훨씬 많다.

불교사와 역사가 만나는 지점에서는, '호국불교'란 단어가 이러한 가치개념 혼동의 한 아이템이다. 호국불교란 국가가 위기에 직면할 때 불교계가 나서서 구국의 무장투쟁에 동참했던 일을 말한다. 교과서에도 설명되어 있듯이 대부분 사람들은 호국불교를 우리나라 불교가 자랑할 만한 특출한 면모로 생각한다. 하지만 어떤 이유로든 승려의 몸으로 무기를 잡고 살생을 했다면 그것을 과연 올바른 가치로 봐야하는지 진지하게 되묻는 사람들도 있다. 아무리 적이라 할지라도

384

살아있는 생물, 그것도 사람을 해치는 것이 부처님의 법에 온당한지를 묻는 것이다. 어쩌면 호국이라 하기보다는 불법을 지킨다는 뜻으로 '호법'이라고 해야 할 지도 모르겠다.

어쨌든 이런 의문에 대한 대답을 나는 지금 내리지 못한다. 그보다는 스님들이 전장에 나설 때의 마음이 얼마나 괴롭고 혼란스러웠을지에 대해 생각한다. 임진왜란을 예로 들어보자. 서산대사가 전국의 승려들에게 전쟁에 참여할 것을 격려했을 때, 많은 승려들이 동참해 관군과 연합하거나 혹은 자체 조직한 승군(僧軍)으로 왜군과 싸우면서 상당한 전과를 올렸다. 그렇지만 전쟁에 참여한 스님들의 마음가짐이 결코 군인의 그것과 같을 수는 없었을 것이다. 살생을 금하는 불교의 기본 정신에 위배되기 때문이다.

이 같은 호국불교는 일찍이 신라의 원광법사가 화랑들의 행동강령을 다섯 가지 조목으로 정리한 〈화랑오계〉를 만들면서 그 중 하나로 '살생유택'을 든 것에 근거한다. 나라와 민족을 위해 반드시 필요하다면 살생해도 된다는 것이다. 하지만 실제로 전장에 나서야만 했던 스님들로서는 아주 착잡한 마음이 들 수밖에 없었을 것 같다. 원광법사의 논리에도 불구하고 자신의 신념대로 살생의 길에 나서지 않은 스님도 적지 않았을 것으로 생각한다. 혹은 전장에 나섰던 스님들 중에서는 자신의 이름과 행적을 굳이 기록에 남기고 싶지 않았던 사람들도 많았을 것 같다. 우리는 과연 그런 스님들을 탓할 수 있는가?

여하튼 임진왜란이 일어나자 당시 가장 신망이 높던 서산대사가 전국의 승려들이 궐기해 전장에 나서자고 격문을 돌렸다. 그 이후 사명대사·처영(處英)대사 등 숱한 승군이 무공을 올려 역사의 기록에 남은 예가 적지 않다. 반면에 단순히 구전이나 전설로만 그 이름과 활약상이 전하는 승군들도 꽤 많다. 나는 그렇게 된 이유 중 하나가 승군으로서 이름을 날린다는 게 분명 결코 자랑스러운 일이 아니라는 스님

들의 마음가짐 때문이 아닐까 생각한다.
하지만 구전이든 전설이든 역사는 역사
다. 비록 정사(正史)라고 부르는 문헌에 나
오지는 않아도 입에서 입으로 전해진 임
진왜란, 병자호란 등 국난에 활약했던
장수 스님들이 아주 많다. 그런데 전설
속의 승장 중에는 기록을 자세히 찾아보
면 그 뛰어난 행적이 드러나게 되는 경우
도 있다. 바로 이번에 얘기하는 내장사(內
藏寺)의 승장 희묵(希黙, 또는 熙默) 스님이 바
로 대표적인 예다.

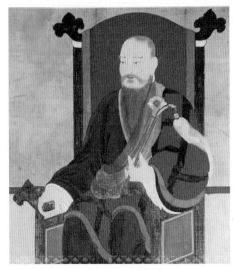

밀양 표충사 사명대사 영정

　우선 임진왜란이 일어난 당시의 상황
부터 짚어보자. 역대 왕의 행적을 중심으로 조선시대의 역사를 정리한
《조선왕조실록》은 임진왜란이 일어날 당시 다른 세 곳의 사고(史庫)와

전주 경기전

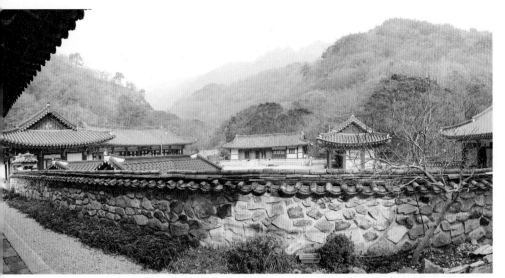

함께 전주의 경기전(慶基殿)에 소장되어 있었다. 임진왜란 초기 왜군은 파죽지세로 북진하고 있었고, 그 일부는 전주 방향으로 치고 올라왔다. 바로 조선왕조의 정신적 본산이랄 수 있는 전주를 장악하고 경기전을 약탈하기 위해서였다. 경기전에는 《조선왕조실록》과 역대 어진(御眞, 임금들의 초상화)들이 보관되고 있었는데 이를 탈취함으로써 조선의 저항정신을 떨어뜨리려는 목적이었을 것이다. 특히 실록은, 이미 서울의 춘추관을 비롯해서 충주·성주의 사고에 있던 것이 모두 왜적의 침입으로 사라졌다. 이제는 경기전에 있는 실록만 남았다. 이런 위급의 순간에 관군이 아닌 민간에 의해 재빨리 실록과 어진들이 꺼내어져 내장산 깊은 곳에 자리한 '용굴(龍窟)'로 이안됨으로써 적의 수중에 떨어질 뻔한 위기를 넘길 수 있었다.

여기에는 바로 내장사 스님들의 역할이 컸다. 그런데 역사에서는 이 큰 일의 주역으로 경기전 참봉 오희길(吳希吉)과 정읍의 유생 손홍록(孫弘祿)·안의(安義) 등을 들 뿐이다. 하지만 이들과 더불어 이 일을 수행한

내장사 주지 희묵 스님과 그가 이끌었던 승군들이 없었더라면 결코 성공할 수 없었을 것이다. 실제적 사고(思考)로 본다면 학문만 하던 유생들보다는 평소 여러 가지 부과된 잡역으로 인해 힘든 일이 몸에 배어 있고 또 무장까지 했던 승군이 실록과 어진 수호를 위한 작전에 훨씬 큰 공을 세웠을 것으로 보는 게 합리적이다. 그렇건만 희묵 스님과 승군의 활약은 정사에는 빠져있고 전설의 어둠 속에 묻혀 있었다.

승군들이 내장사에 이안된 실록과 어진을 정읍의 유생들과 더불어 수호했던 과정, 그리고 정읍 지역 천여 명의 승군을 이끈 승장(僧將)으로서의 '희묵'이라는 이름이 처음으로 소개된 것은 조익(趙翊, 1556~1613)의 《가휴선생문집》이다. 조익은 1582년 생원시에 급제하고 1588년 알성문과에 병과로 급제했다. 병조좌랑·광주목사(光州牧使) 등의 벼슬을 지냈던 문인이었다. 그가 당시 희묵 스님과 승군들의 활약상을 다음처럼 묘사한 것은 상당한 사실성이 담겨 있다고 생각된다.

(1592년) 가을에 들어서 사담(沙潭) 김홍민(金弘敏, 1540~1594)과 함께 의병들을 모았다. 9월에 군량미를 얻기 위해 호남 땅으로 갔다. 동년(同年, 같은 해에 과거에 급제한 사람)인 자수(子受) 신경희(申景禧, ?~1615)가 고산(高山, 지금의 완주군 일대)을 다스리고 있었는데, 난이 일어난 후 처음으로 만났다. 얼마나 슬프고 또 한편으론 기뻤는지 모른다.

희묵이라는 스님도 (승군) 수백 명을 모아 장차 (임금님이 있는) 서쪽으로 떠나려 해 자수와 더불어 일을 함께 도모하기로 했다. (고산)현 경계도 왜병의 침탈을 받았지만 다행히 읍은 무사했다. 길을 떠나려 하는 차에 희묵 스님이 내게 시를 요청하므로 일필휘지로 한 수 써주었다.

秋初 與金沙潭 同聚義旅 九月 因募糧往湖界 申同年子受 景禧 宰高山 亂後始相遇 不覺悲喜 有僧熙默 亦聚徒數百 將西赴 子受與之同事 縣境亦被兵 而邑居幸免 臨行 默也求詩 走草以塞其願 汀樹經霜葉盡飛 天涯病客怯寒威 一年西塞無消息 何處夔興賦式微 我愛雲山

釋 提師赴日邊 天時吁瘝矣 世事卻茫然 鼓角連平楚 旌旗動遠川 懸知奏凱處 勳業上凌煙

이 밖에 호남의 실학자 중에서도 단연 발군의 학자로 꼽혔고, 독서와 저술로 평생을 보내며 존경받던 고창 출신의 황윤석(黃胤錫, 1729~1791)의 《이재유고(頤齋遺稿)》에는 실록과 어진을 수호하던 희묵 스님의 모습이 좀 더 자세히 나타나 있다.

먼저 실록을 옮겼다. 보자기에 싸고 주머니에 넣은 다음 나무 상자에 넣어 가지고 갔다. 7월 9일 다시 어진을 옮겼다. … 실록은 먼저 용굴에 이안하고 이어서 어진을 옮겨 모두 다 이곳에 이안했다. 실록을 은적암에 옮겼다가, 다시 더욱 험하고 떨어진 곳을 찾아 비래암으로 옮겼다. 9월에 어진을 용굴로부터 다시 실록과 함께 (비래암으로) 이안했다. (김)홍무·(안)의·(손)홍록 등 3인과 희묵 스님 등 4~5명이 근방의 정재인(呈才人, 中人 이하의 계급) 100여 명과 함께 낮이나 밤이나 종일토록 암대(庵臺)를 떠나지 않고 지켰다.

先移實錄 將袱袋櫃各去之 七月九日 又移御容…實錄首安龍窟 而御容以次偕安 實錄尋移隱寂 再相尤險絶處 移飛來庵 九月 自龍窟移御容 復偕實錄安焉 弘武義弘祿等三人 僧熙默等四五名 近邑呈才人百餘名則 日夜衛庵臺不離

앞에서 소개한 조익과 황윤석의 이 간단명료하면서도 정직한 기록이 없었더라면 희묵 스님의 실재는 그저 전설 정도로 가려질 뻔했다. 하지만 희묵 스님이 임진왜란이라는 어려운 시기에 승군의 지도자로서 국난극복에 앞장섰고, 또한 실록이 왜적의 수중에 떨어지는 일을 막고자 재빨리 경기전에서 내장산으로 옮기고 내장사의 수도처였던 용굴에 이안함으로써 이를 지켜내는 데 큰 공을 세웠던 사실이 이로써 명확해졌다.

실록은 용굴에서 약 2년 동안 잘 보위되었고, 이후 오대산 사고로

내장산 용굴

옮겨 오늘날에 전한다. 만일 희묵 스님 등의 활약이 없었다면 우리가 세계에 자랑스러워하는 유네스코에 의해 세계기록문화유산으로 지정된 《조선왕조실록》은 영원히 사라졌을 것이다. 그러니 희묵 스님의 행적은 역사에서 보통 중요한 것이 아니건만 지금까지 제대로 알려지지 않고 있었음은 여간 아쉬운 일이 아니다.

이 용굴은 내장산 중턱에 있으며 이름 그대로 굴(窟) 모습을 하고 있다. 안으로 들어가면 입구보다는 좁아지지만 실록이나 어진 등을 보관할 정도의 공간은 충분하며, 실제로 내장사 수행처로 존재해 왔던 흔적들이 뚜렷하게 남아 있다.

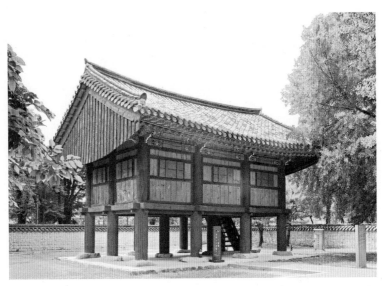

전주사고

　우리나라 역사에서 불교는 풍전등화의 위기에 처한 나라를 위해 전국 각지에서 조직된 승군들이 외적 퇴치의 전장에 나서야 했던 적이 여러 번 있었다. 그럴 때마다 승려의 몸으로 살생에 나서야 했던 그들의 정체성(正體性) 고민, 정신적 고충은 이루 헤아릴 수 없을 정도로 컸을 것이다.

　그럼에도 불구하고 그들의 활약은 정사에 옳게 기록된 경우가 드물다. 승려의 몸으로 살생의 현장에 나서야만 하는 곤혹스러움을 떨치지 못하고 전장에 나서 산화했던 그들을 위해서라도 승군들의 행적은 제대로 정리될 필요가 있다. 그리고 나라와 대중을 위한 그들의 고귀한 정신과 소중한 존재감을 이 내장사의 용굴에서 찾아보는 것은 그래서 오늘날 더욱 필요한 일인 것 같다.

| 지은이 | **신내현**

동국대학교 사학과를 졸업하고, 동 대학원 미술사학과에서 석사와 박사를 취득했다. 1992년
부터 2005년까지 전국 900여 전통사찰 및 절터를 답사하며《전통사찰총서》(사찰문화연구원) 전
21권을 기획 공동집필했다.

저서로《한국의 사리장엄》,《한국의 사찰 현판》(전 3권),《옥기(玉器) 공예》,《진영(眞影)과 찬문(讚
文)》,《적멸의 궁전 사리장엄》,《우리 절을 찾아서》,《경산제찰을 찾아서》,《닫집》등 불교미술
관련서,《전등사》,《화엄사》,《송광사》,《불영사》,《성주사》,《대흥사》,《낙가산 보문사》,《봉은
사》,《은해사》,《갓바위 부처님 : 선본사 사지》,《낙산사》,《대한불교보문종 보문사 사지》등 사
찰 역사문화서들이 있다. 그 밖에 사찰을 주제로 옛사람들이 지은 한시(漢詩)에 보이는 문화와
역사를 해설한《명찰명시》를 지었으며, 조선시대 최대의 사찰답사기인《산중일기》를 번역했다.
1985~1986년 호림박물관 학예사, 2000년 동국대학교 박물관 선임연구원, 1999~2000년 대구효
성가톨릭대학교 예술학과 겸임교수, 2006~2007년 뉴욕주립대(스토니브룩) 방문교수를 지냈으
며, 현재 능인대학원대학교 교수이다.

테마로 읽는 우리 미술
신 대 현 지음

2017년 1월 15일 초판 1쇄 발행

펴낸이 오일주
펴낸곳 도서출판 혜안

등록번호 제22-471호
등록일자 1993년 7월 30일

주소 [04052] 서울시 마포구 와우산로 35길3(서교동) 102호
전화 3141-3711~2 **팩스** 3141-3710
E-Mail hyeanpub@hanmail.net

ISBN 978-89-8494-568-5 03600

값 18,000 원